奉俊昊

上層與下層的背後

李東振（이동진）著

黃菀婷、楊筑鈞 譯

이동진이 말하는 봉준호의 세계 :
「기생충」부터 「플란다스의 개」까지 봉준호의 모든 순간

奉俊昊

上層與下層的背後

李東振（이동진）著

黃菀婷、楊筑鈞 譯

作者的話

—— 李東振

得獎不能保證一部電影的真正價值。有許多佳作儘管沒得獎，依然在電影史上留下了鮮明的足跡。世界上所有的獎項都一樣，有太多的意外與變數。坎城影展可以視為少數電影菁英的盛宴，奧斯卡金像獎則儘管對大眾具有莫大影響力，實際上卻相當「本土性」。

但是，從五月的坎城影展到隔年二月的奧斯卡金像獎，包括韓國國內首映在內，《寄生上流》在全世界的電影院上映受到觀眾熱烈關注，在這十個月間達成的巨大成就實在非常壯觀，讓我這個始終從旁關注並多次跟著情緒激動的人，也好奇起自己為什麼會產生這麼強烈的情感。對於發展逾百年的韓國電影史來說，這整件事無疑是有如禮物一般的驚喜。

如果沒有它在韓國本地的卓越表現，《寄生上流》不可能在國外取得碩大的成果。而它在二○二○年獲得的巨大成功，是二○○○年那個渺小而堅實的出發，在穿過歲月洪流之後激發的迴響。這一切並非突如其來的好運，而是不斷挑戰極限後結成的果實。這段時間內，出現了《殺人回憶》與《非常母親》與《駭人怪物》，還有《末日列車》、《玉子》、《綁架門口狗》。雖然每個人喜歡這幾部電影的程度不盡相同，但是這七部電影當中，沒有一部是平凡之作。它們每一部都充滿幽默、諷刺與傷感，奉俊昊鮮明而耀眼的電影世界，深深吸引了我們。就這樣，這二十年間，每當奉俊昊導演的電影上映時，我就能寫些文章或與他當面討論電影，可以說是我很大的福氣。

本書包含了至今為止我針對他所有長篇電影所撰寫的影評。在我發表過的影評中，《寄生上流》與《玉

子》的份量最為豐富。這兩篇出自我稍早的另一本著作《電影要看兩次才算開始》，另五部電影的影評則都是新作。關於《寄生上流》，除了正規形式的影評，我還為本書新寫了一篇細述全片每一場戲的文章，總共一八九場。除此之外，訪談的內容全都是從每次電影上映時我與奉俊昊導演的對談整理而成。《寄生上流》、《玉子》與《末日列車》的對談，來自電影上映時的座談會內容。《非常母親》、《駭人怪物》與《殺人回憶》、《綁架門口狗》的對談篇章，出自《李東振的迴力鏢訪談：那部電影的祕密》一書。

我想透過本書，向在奉俊昊導演電影世界裡一起展開深度旅行的各位讀者致上友好的問候，並且向為了讓這本書問世而分秒忙碌奮鬥的智慧書屋（Wisdom House）出版社同仁鼓掌致意。奉俊昊導演與電影界諸公——過去二十年間我追著他們跑，如今回過頭來看，感覺既充滿意義，也是很愉快的經驗——我衷心感謝你們。託你們的福，就算只是站在後排，我對過去的歲月也絲毫不曾感到虛度。

十一年前《非常母親》上映時，我在訪談過奉俊昊導演之後，曾經寫下這段話：「奉俊昊導演能夠發揮的電影力量極大值，就是當今韓國電影所能發揮的極大值。儘管他現在已經獲得巨大的成就，但我敢打包票，他的終點絕對不在這裡。」經過這麼長一段時間，我很高興現在的我還能夠這麼說：儘管《寄生上流》取得了輝煌的成就，但我敢打包票，奉俊昊導演的終點絕對不在這裡。我依舊這麼相信著。

目次

.

第
一
部

第一章　寄生上流（二〇一九年）

1 影評：鬥爭的構圖，勝過鬥爭的結果

奉俊昊導演的電影裡總是有轉折點，但與其說是他把故事方向或角色性格在最後來個顛覆、擺觀眾一道——先誘導觀眾誤解前面的線索，最後再來個反轉——不如說，那是突然披露故事核心主軸或貼近導演視線的真正支點、將電影的路線整個翻轉的轉折點。

比如，《非常母親》本來看似一個母親在為孩子洗刷汙名的偉大母愛故事，電影的轉折點將它轉變成一種執著扭曲的母愛，拚命包庇自己的兒子。比如《末日列車》，本來看似一個以線性方向推進、講述最末節車廂人民走向階級革命的慷慨激昂故事，後來轉化為以冷靜視角探討物種保存、維持世界平衡的社會生物學電影。又比如《殺人回憶》，原本看似一齣兄弟情誼刑偵電影，一名信奉個人洞察力的鄉下警察和推崇科學搜查的首爾刑警同心協力解決懸案，最後揭露的卻是在時空更迭之中凝視著兩手空空的虛無混沌。

奉俊昊的電影會透過一種類型（genre）來展開，然後在違背這個類型後結束，而他所凝視之處，總是在那個類型的背後。各種類型電影的運作關鍵，是根據它的規則與慣例，在每一條故事線中不斷堆疊、推進的那個「計畫」，奉俊昊想的卻是讓它無聲地墮入「無計畫」的無底洞之中。

《寄生上流》的轉折點就在雯光（李姃垠飾）按下那間豪宅的電鈴那一瞬間。在此之前，雯光只是作為管家，打理東益（李善均飾）一家人起居的「個人」而已。當她回到豪宅的目的被揭露，那一瞬間，她成了一個新的「家族」。《寄生上流》裡最重要的設定就是：它是關於三個家族的故事，而非兩個家族。這部片正式上映時，電影公司最想阻止大家透露的劇情，正是這第三個家族的存在。

當雯光回到豪宅，揭露了她與勤世（朴明勳飾）作為一個家族的存在，與基澤（宋康昊飾）一家展開爭鬥，再加上東益一家因為暴雨而臨時從露營地歸來，氣氛緊張到了極點。這時候，劇中饒富趣味地出現了加入韓牛沙朗的炸醬烏龍麵，以在兩種廉價麵條的組合中加入昂貴的韓牛來作呼應。

轉折點出現之前，《寄生上流》持續對比社會底層的基澤一家與上層的東益一家來推動劇情。基澤一家子在東益全家去露營時把他們家客廳變成自家酒桌的橋段，充滿了階級幻想。他們期待著兒子基宇（崔宇植飾）和多蕙（鄭知蘇飾）的情侶關係，或許能讓兩家透過締結姻親，成為可以平起平坐的對等地位。當基澤第一次開車載著東益進行試乘時，這份幻想便已經在他的心中生根，試圖以分別代表兩個家庭的一家之主共乘一車的事實來建立一種水平式關係（「我載著一家之主，一個公司老闆，同時也是個孤獨的男人……每天早上我和這個人一起上路，就像某種心情度過每一天」）。甚至，這兩個家族在成員組合上，也同樣是夫婦與一兒一女的四人家庭。

然而，基澤看著東益家四名成員與三隻狗時，忘了自己家裡只有無數的灶馬。東益家的基宇和基婷（朴素淡飾）看似很有專業架式，洞察力也極佳，但他們終究不是凱文與潔西卡。就像東益與基澤儘管搭著同一

輛車，卻不代表他們共同擁有這部車；之前東益認為尹司機（朴根祿飾）對此產生錯覺時，就立刻將他解僱了。《寄生上流》最初的片名是「移畫印花」[1]，構成對比的是什麼呢？在豪宅裡喝酒開趴、產生錯覺的基澤一家，赫然發現自己的對手並非東益一家，而是雯光一家。基澤很善於見機行事、變換路線，該剎車時卻慢了一步，最終導致悲劇爆發。

基澤與勤世是資本主義系統中的失敗者，這一點在本質上是相同的。他們倆都開過古早味蛋糕店，而且都倒閉收場；他們也都被警察追捕過，而且接連生活在豪宅的地下空間。因此，如果非要說基澤和誰是「同行者」，那麼那人並非東益，而是勤世。

但基澤一家死命地想要否認這一點。看過勤世寄居的地方後，基澤一邊自顧自地說「你在這種地方也能生活下去？」一邊搖著頭。他心裡拚命想要相信自己所屬的階級與勤世所屬的階級是完全不同的。然而，基澤——他認為「半地下」不同於「地下」——錯了。這兩種空間在本質上是毫無差異的，因為，這個夾在地上與地下之間的空間，被稱為「半地下」而不是「半地上」。勤世聽到基澤的話，回了他一句：「你不知道韓國多少人生活在地下嗎？把半地下加進來的話就更多了。」這句話瞬間擴大了他所屬的階級。

導致基澤家與雯光家扭打成一團的契機，是由於基澤、基婷和基宇一起從樓梯上滾了下去。到剛才為止還在地上開派對的人，直接掉入半地下連接的最地下，然後跟原來生活在那裡的人開始糾纏不清。基澤一家本來還夢想著進入東益家居住的地面上的天國，如今卻得為脫離更底層的地下地獄而奮戰。

包括拚死要爬上來的雯光，被忠淑（張慧珍飾）用後腳一踢而再度墜落底下，這場戰爭主要在從地下往地上的樓梯與走道上展開。它之所以會如此殘酷，原因就在對於地下室的恐怖感支配著半地下的世界。

1　decalcomania，一種將圖畫與設計圖案經由特殊處理過的紙張上轉印到另一個表面（例如玻璃）上的技術，也是一種超現實主義派畫家的繪畫技巧，將一片剛畫好或是剛上油墨的表面，趁著油彩未乾時壓印到另一個表面上，以形成一個圖像。

事實上，下層階級彼此間的戰爭，從基澤家與雯光家相遇之前便已經展開。《寄生上流》是由上升、下降的動線，以及關於「取代」的主題精巧交織而成的一部電影。基澤能夠成為東益的司機，是因為他們趕走了原來在那個位置上的尹司機；忠淑能夠成為管家，是因為把雯光除掉了。片子一開始，本來沒有工作的基澤家能夠做折披薩盒子的工作，也是由於原本在披薩店裡做這個工作的工讀生跑掉了；而基宇能夠獲得家教的工作，也是因為敏赫（朴敍俊飾）為了出國而放棄這個職位。

剛開始，基澤一家人占據的是有人自動離開的位置，後來變成把原來的人趕走，再自己坐上那個位置。因為自身計畫而決定離開的敏赫雖然和他們不同階級，但因為誣陷而被趕走、讓出位置的尹司機和雯光則是和他們相同階級。最終，基澤一家人的工作，是由上層階級提供以及與下層階級鬥爭的結果所產生。基澤家的生存鬥爭，總是以相同階級的人為對象，因為下層階級那塊餅的大小是固定的，他們因此認為，為了獲取那些工作，有如零和博弈（Zero-sum game）般的階級內鬥爭是無法避免的。

下層階級會如此相信，是因為上層階級就是這麼對待他們。東益一邊稱讚雯光的廚藝，一邊又說出「管家到處都是，再找人並不難」這種話。在公司開會時，東益很在乎新產品與手機是否相容，但是從他的公司叫做「另一塊磚頭」（Another Brick）我們可以得知，他認為員工就有如一塊磚，能夠輕易被替換。對東益而言，員工自己固有的屬性並不重要，他們不過是能夠讓他使喚的標準化勞動力崗位，而他是創造出這些崗位的主人，因此，對基澤家來說，那些已經坐在他們想要擁有的位置上的那些人，並非具有固有屬性的人格主體，只是為了基澤家自身利益而應該被趕走的先占者。在客廳喝酒開派對時，基澤忽然說起擔心尹司機的話，已經大醉的基婷吼出：「我們的問題最大。別管尹司機了，先顧好我們自己吧。」這時候，天上忽然開始閃電打雷，緊接著，雯光跑來按電鈴，地獄之門就此開啟。

要打開地獄之門、發現定居其中之人，他們得把身體塞進牆壁與櫥櫃間的狹窄空間，往平行方向使勁。

這個步驟很難一個人完成，需要有人同時把櫥櫃往平行方向幫忙拉開才行。雯光與忠淑就這樣合力成功打開了門，但在下達門底下的世界後，兩人馬上分裂了。忠淑頭一次看到住在裡面的勤世而嚇一跳時，雯光對她說「我們是同行」和「都是有困難的人」，希望打造彼此之間在階級上的連帶感，忠淑卻以「我不是有困難的人」來定位自己隸屬不同階級。透過上流階層賦予「信任鎖鏈」而獲得工作後，忠淑陷入了階級幻想，連雯光用「姐姐」來稱呼她都不允許，阻斷了姐妹情誼的鏈結。另外，先展現出反感、以報警來威脅的，也是忠淑家的人。

這部電影裡基本上沒什麼壞人。不分階級，《寄生上流》裡的登場人物並未展現出惡意或存心作惡。意外殺人的基澤，他的心情也是大家能夠理解的；誘發殺人動機的東益，儘管展現出傲慢的姿態，也不是故意輕蔑他人。基澤心裡不斷堆砌的受辱感，某種程度也來自偶然在客廳桌子底下偷聽到東益與蓮喬（曹如晶飾）在背後說的話，並非有意識地被觸發的。基澤家與雯光家拚個你死我活，只要想到他們有多迫切絕望，就令人很難為他們定罪。在爆發殺人事件之前，這兩個家族對於東益家總是懷抱著感謝與尊敬之情，甚至還說「有錢的話，人都會變得善良」這類的話。

《寄生上流》裡總共死了四個人，當中沒有一個是死不足惜的人。他們當中沒有人懷抱著赤裸裸的惡意，但也使得這一切成了一齣徹頭徹尾的悲劇。要是東益在劇中被描寫成一個惡人，那麼我們可以認為他的死是來自他惡劣的性格，但東益並非因為他的個人特性而死，而是因為他出身的階級。其他三個人也一樣（雯光在受到致命一擊後，還說了「忠淑姐是個好人，卻踢了我一腳」）。

奉俊昊電影的核心關鍵字之一就是「階級」。不光是赤裸裸展現出階級差異的《寄生上流》和《末日列車》，事實上，從《綁架門口狗》到《玉子》，他大部分的電影都以階級之間的矛盾為基礎。不過，值得特別注意的是「誰和誰起衝突」這個問題。在奉俊昊的出道作品《綁架門口狗》中，大樓管委會員工賢男（裴

斗娜飾）正在追查殺死居民愛犬的犯人。片中死掉或面臨死亡危機的狗共有三隻，當中真正死掉的兩隻狗都和大學鐘點講師尹柱（李成宰飾）——他想方設法要取得大學教授的職位，以獲得階級地位的保障——有關聯。事實上，是他把吉娃娃從大樓屋頂丟下去摔死，西施犬則是被他關在地下室裡，結果導致牠的死亡。

因此，賢男要鬥爭的對象應該是中產階層的尹柱，而雖然她在過程中和尹柱上演了一段追逐戰，但最後不僅沒有抓到尹柱，甚至連身分都無法掌握。取而代之的是，賢男遇見了想把第三隻失蹤的狗（尹柱的貴賓狗）抓來充飢的遊民崔男（金雷夏飾）。兩人狠狠打了一架後，崔男被交給警方並且受到懲罰。為什麼賢男不是和尹柱，而是和崔男起衝突？為什麼基澤不是和東益，而是和勤世打起來？

（《寄生上流》裡以蘿蔔乾氣味來概論下層階級特有的「窮酸味」，而《綁架門口狗》裡的賢男繼承了公寓居民去世後留下的蘿蔔乾）不是和中產階級的尹柱，而是和（最）下層階級的崔男起衝突？為什麼下層階級的基澤不是和上層階級的東益，而是和（最）下層階級的勤世打起來？

奉俊昊的電影哩，屬於下層階級的主角不會和上層階級的人物鬥爭。他們只會在同樣的階級內產生衝突，比如像基澤一樣為了獲得工作而爭鬥，或是像賢男一樣為了保住工作而戰（但是基澤一家與賢男最後都失去了工作）。雖然階級窮困的核心在於資本主義體制本身，他們卻忽視這個本質，或對此刻意迴避。

微妙的是，在奉俊昊的電影裡，常常可以看見下層階級與最下層階級對抗的他們，最後能指望的就是家族（奉俊昊電影裡的主角常以家庭為單位來敘事，便與此不無關係）。家庭是階級制度的最小單位，這個制度透過世代相傳而鞏固。對下層階級的人來說，雖然家庭讓他們生來就在人生的道路上受挫，但在跟最下層階級對抗時，時常為了不要掉進最下層階級而鬥爭，而此時與最下層階級壁壘分明。劇中屬於下層階級的人家族反而成了他們最後的堡壘。

《非常母親》中的斗俊（元斌飾）與朱朴（金洪吉飾）就是在這個點上被劃分開來。朱朴為斗俊的罪行

背黑鍋，就是因為斗俊有母親（金惠子）而他沒有（斗俊的母親去和被關在監獄裡的朱朴會面時，懷著憐憫與罪惡感地問他「你沒母親嗎？」一邊流下眼淚）。《玉子》裡，跟最後成功脫離絕境的玉子不同，那些其他許多墜入死亡泥淖的超級小豬，也是因為玉子有姐姐（安瑞賢飾）而牠們沒有。

因此，對勤世來說，妻子雯光是絕對必要的存在，雖然他本身放棄了階級上升的慾望，滿足於地下的生活，但那是因為他擁有連生命都願意奉獻來照顧他的雯光。這個唯一的家人因為忠淑的攻擊而消失後，勤世失去僅有的支柱，最終拿起刀子衝向忠淑的家人。勤世完全沒有想到他的敵人可能不是基澤，而是東益。

相反地，當下層階級將最下層階級納入羽翼之下，奉俊昊在電影裡留下了一顆小小的希望火種。《駭人怪物》中，失去哥哥、只剩子然一身的世柱（李東浩飾）和《玉子》結尾裡進到玉子懷中的小豬，都是如此。不過，這兩個例子裡需要人伸出援手的對象都是非常幼小的角色。這並非偶然，因為他們會令人心生憐憫，而且不會成為威脅。

然而，若說到與上層階級之間的關係，下層和最下層階級（比下層階級還低的下層）基本上沒什麼不同。「我不是最下層的階級」，不過是下層階級家庭自我安慰的假想罷了。在暴雨中激烈衝突一頓之後，基澤家與雯光家都再次回到下層位置。基澤一家三口從高高在上的豪宅回到低低在下的半地下住處、飽受淹水之苦的場景之後，緊接的是雯光一家被關在地下室裡的痛苦模樣；勤世用頭敲出摩斯密碼求救、使豪宅樓梯間的燈跟著一閃一閃的場景之後，是淹水的基澤家上頭的燈也一明一滅的畫面（這麼看來，悲劇的起始是暴雨來臨之前閃電造成的光線明滅，以及深夜裡雯光來訪響鈴之際）。受苦的時候，下層階級和最下層階級實際上是沒有差別的。

奉俊昊的電影裡，不是沒有以對抗體制來取代階級內鬥的人物，但他們不是在故事的結尾完全敗北，就是在中段便被徹底阻絕。《綁架門口狗》裡有一個儘管沒有現身，卻讓觀眾留下深刻印象的角色，那就是

公寓警衛邊某（邊希峰飾）花了不少篇幅提到的鍋爐工金某。金某看穿了施工單位的偷工減料，結果被人殺害，死後還被封入牆壁裡。劇中他死亡的年份是一九八八年，正是舉辦首爾奧運會這種國家級盛事之時。當時韓國興起一股建設熱潮，舉國上下懷抱著一種階級上升的慾望。還有一個例子是《末日列車》裡引領階級革命的末節車廂領導人寇帝斯，在激烈鬥爭的最後，發現自己根本不是抗爭的主體，而是系統週期性整理之演算法則的一部分後，死於一場爆炸。至於《寄生上流》中捅了階級一刀的基澤，事實上已永遠被監禁在地下的牢籠中。

《寄生上流》抵達故事高潮之處，裡面的人物接連死去。東益的死，是由於他在劇中是位於階級制度與父權制度頂點的人物；雯光與勤世的死，跟這對夫婦作為這部片的主要客體不無關係。那麼，基婷為什麼死了呢？身為主角之一的她，為什麼基澤家族裡死的人偏偏得是基婷呢？為什麼不是折披薩紙盒時，四個裡就有一個瑕疵品，把工作搞得一團糟的基宇？也不是以減少他們的痛苦為由、拿著觀賞石往地下室走去要殺害雯光夫婦的基宇？也不是勤世拿著刀子走向庭院時打算殺害的目標，那個害死他老婆的忠淑？所以，到底為什麼死的人是基婷呢？

在家族裡，基婷的位置最特別。基澤、基宇和忠淑，全都是取代了某人而獲得工作，基婷卻是以藝術治療的必要性，成功說服蓮喬讓自己進入這個上流家庭。她沒有奪走任何人的位置，而是創造了她自己的職位。因此，基婷是全家當中最有可能不需要和相同的下層階級爭鬥，就能夠達成階級上升的唯一人物。此外，基婷也具有履行那個職位的意志力與能力。基宇和基澤都是通過蓮喬與東益要求的試教、試乘後才被錄取，但基婷冷靜地排除了這種聘用條件。從這裡，可以看出她貫徹自己意志的威嚴。

這樣的基婷在基澤家族中，是最適合上流階級的人。東益一家遠行的時候，基宇瞥見她在浴缸裡的優雅模樣，覺得「上樓」泡澡的基婷「跟這棟豪宅很搭」、「和我們不一樣」。接著，基宇問基婷想住在這棟宅

邸的哪一間房，基婷卻回答他：「先讓我住，我再來考慮吧。」基澤聽到這句話之後說：「我們現在不就住在這裡了嗎？」還在客廳正中央喝酒呢。」基宇也出聲附和。由此可以看出，基宇是對這種程度的階級幻想就能滿足的人，但基婷不一樣。她必須實際住在這個家裡，實際成為上流階級，才能得到滿足。所以說，基婷的階級上升慾望最為強烈，也最有能力達成階級上升。她在電影的最後遭到殺害，才能得到滿足。所以說，基婷的階級上升慾望最為強烈，也最有能力達成階級上升。她在電影的最後遭到殺害，意味著階級上升的那道階梯消失了（而且，殺死基婷的人正是對於階級上升完全喪失慾望的勤世）。

此外，我們也無法忽視，基婷這份工作是蓮喬家在嫌惡與害怕下層階級的刺激之下，才偶然創造出來的。多頌（鄭賢俊飾）必須接受藝術治療，原因是幾年前讀小一的他有次在吃蛋糕時目擊了勤世，因此受到衝擊，產生了創傷。多頌看見從樓梯爬上來的勤世，誤以為他是鬼，因為他從來沒看過這種人。不管在幼稚園、學校或是家裡，富裕家庭環境下成長的多頌當時頭一次看到（下層）階級（多頌的那幅畫，基宇以為是黑猩猩，蓮喬以為是自畫像，其實他畫的是勤世）。東益家的人當中，多頌最先察覺到基澤家的窮酸味也非偶然。因為多頌對下層階級最不熟悉，反而能夠最早發現這個階級的模樣與氣味。

東益喪失對人的基本禮儀，對階級的嫌惡成了他被殺害的決定性理由。相對地，上層階級經歷的階級創傷若沒能夠被治癒，會反覆地更加惡化。為了治療多頌幼時吃蛋糕時頭一次看到恐怖的（下層階級）臉孔所產生的創傷，東益家打造了一個生日舞台，卻使他再次目睹那一張釀成蛋糕相關殺人事件的下層階級臉孔，結果當場昏倒。這一場戲擁抱了所有階層的挫敗感。

因此，上層與下層，連結這兩個階級的「信任鎖鏈」其實並不存在。《寄生上流》裡真正的不公在於「溝通」。不同於連無線電都拿來玩、可以自由溝通的東益一家，基澤家偷用別人家的無線網路卻被截斷之後，陷入溝通的困境。就像基澤說的，想抓到無線網路訊號，得把手機舉高才行。他們要到上面去，才能進行溝通。基澤家一個接一個進入東益家後，陷入爬上華麗階梯而階級上升的幻想。但他們爬上高處抓到無線

網路訊號、可以順利進行溝通的地方，也只有那個以簡陋台階連接的半地下廁所馬桶而已。下暴雨時，這個馬桶甚至還逆流出汙水。基婷往室內躲避洪流，坐上自己家裡最接近地面的那個馬桶蓋後，拿出藏在天花板的香菸出來抽，這一幕無疑是本片中最淒涼的一幕。

　儘管如此，這個原本看似有禮與體諒、充滿活力與機智的世界，在那場勞勃‧阿特曼2式天災禍害的暴雨之後，赤裸裸展露出它的真面目。下過暴雨後的隔天，蓮喬對邀請來參加兒子生日派對的客人說：「幸好下了大雨才沒有霧霾，要是沒下雨的話該怎麼辦啊。」但是，暴雨為住在高處豪宅的人創造出最佳的歡樂環境，無盡往下流的雨水卻是給低處居民的致命一擊。那頂為了多頌在庭院裡臨時搭起的美國製帳篷，連一滴雨都沒有滲進去。相反地，多人擠在一起生活、讓疲憊的身軀能夠稍微躺臥休息的狹窄平民住宅，卻是每逢豪雨就陷入混亂。暴雨中，東益與蓮喬難得興起，享受了火熱的夜晚，基澤一家卻被收容在體育館裡度過艱辛的一晚。上面因為水的洗滌而創造出乾淨的環境，下面卻因為聚積的雨水而各種穢物交相橫流。

　劇中的暴雨如災難般席捲而來，這個場景跟前面喜劇化的撒尿場景不無關係。陶醉在成就感中的基澤一家，拿出酒肉在半地下的自家或東益家裡大快朵頤時，不是外頭有醉漢撒尿，就是從天而降傾盆大雨。這兩個場景的基本構成是一樣的。看見醉漢撒尿的基宇，拿著觀賞石出去想對付醉漢；面對在暴雨中跑來的雯光，基宇最後也做出相似的舉動。

　但是這兩次應對都失敗了。無法再往更低處去的雨水與尿液，最後只能從馬桶逆流出來。連有能力的基婷也束手無策，只能坐在馬桶蓋上默默抽著菸。當他們一個個得到工作而逐漸改善處境，基澤家貌似暫時振作了起來，但其實他們從一開始就無能為力。這部電影中，醉漢撒尿的場景之前也出現過，基澤卻只是望著

2　Robert Altman，美國知名導演，曾五度入圍奧斯卡最佳導演獎。作品中經常集結眾多巨星，代表特色為導演自身對社會的觀察、幽默諷刺的劇情、對人性的深入刻畫，堆聚出阿特曼獨特的大師風格。

窗外咂嘴出聲，無意出手解決問題。

《寄生上流》中，從兩個家庭地處的位置到登場人物的走位，清楚展現了高低的設定與上升下降的動線，水流的方向也與溝通的方向一致。這部電影中的話語是由上層單向往下層傳遞，從準備多頌生日派對的工作到突然得知雯光的煮炸醬烏龍麵，都不只是雇主在向被雇用者下達工作指示而已。

基澤對雯光的事打小報告時，用「我在醫院不是故意偷聽，只是不小心聽到她講電話而已」來辯解。相同階層之間的這個謊言，就這樣在與上層階級的關係中成為事實。基澤因為必須跟蓮喬去超市採買，從而有機會得知她為下雨而竊喜的心情。躲在客廳桌子下時，基澤也無意間聽見後方沙發上的東益露骨地嘲笑窮酸味那一番閒話。那時候，客廳裡的情況，跟汽車裡東益坐在後座、基澤坐在前座的狀況是一樣的（東益說：「這裡像不像汽車後座？」）。就像基澤有次想插話討論東益夫妻間的愛情，卻被東益斥責要他好好看著前方一樣，基澤這時同樣也只能單向地聽著東益夫妻一邊調情一邊說閒話，不能把頭往後轉。相反地，蓮喬無從得知基澤家前晚因為暴雨而蒙受重大損失，東益也完全不了解自己喪失待人處事基本禮儀的閒話有多麼傷害基澤。

司機必須代替坐在後座的雇主專注地看著前方，只有雇主才能夠看到對方。勤世不斷向地上發送摩斯密碼，一開始是懷抱著感恩的心，後來是為了求救（多頌雖然曾嘗試解讀，但很快就放棄了）。就算同樣拍了影片，多蕙這種上層階級拍攝的影片可以順利傳送出去，雯光這樣的下層階級拍的影片就沒能傳出去。上層的人不需要去看、去傾聽下層階級的心意，下層的人則是就算討厭也必須看見或聽見上層階級的心思。電影一開場，將伺服器設了密碼、切斷基澤家無線網路的人，當然就是住在樓上的房東。

這樣的下層階級，能夠傳達的不是自己的內心，而是氣味。在車子裡，這股氣味的飄向與車子行進方向相逆。它概略說明了下層階級在溝通上的困境：他們傳達自身真意與感受的管道被封鎖，不欲人知的那份不

堪卻傳了出去。

當劇中的矛盾來到最高點時，血液的流動取代了尿液與雨水。基婷與勤世的血向下流，沾染了東益的庭院，但這些高貴的血液被視為骯髒的汙水。勤世被刺之後流出的血，跟他長久在地下生活而積累的體臭相混合，氣味傳到了東益那裡。東益對自己的傲慢行徑完全沒有自覺，用露骨的輕蔑神情捏著鼻子從死人身體底下抽出車鑰匙。在這之前，基澤在為受重傷的基婷做緊急處置時，聽到基婷對他說：「爸，不要再壓了，你壓得我更痛。」終於，基澤選擇不再壓抑憤怒與悲傷。他不再只是向上層階級傳達氣味，而是原原本本地傳達自己的感受。儘管它既暴力又悲劇，但或許是最能夠確實溝通的方式也說不定。

然而，值得一提的是，東益輕蔑的不是基澤的氣味，拿著勤世的刀刺死東益的並非勤世而是基澤。如果東益輕蔑的是基澤的窮酸味，整件事會變成：無法忍受這份侮辱感的基澤殺了不懂尊重他人的東益，落於一種個人與個人之間的殺人糾葛。但是，對於不是自己家人，甚至到剛才都還大打出手的勤世所遭受的侮辱，基澤代替他拿起他的刀來懲戒東益，這件事就成了以階級之名而行的殺人事件。基澤在勤世身上能夠代入的只有氣味，因為那個氣味對他來說就代表階級。

基澤與勤世的氣味其實是不同的，但基澤代表的下層階級生存氣味與勤世代表的下層階級死亡氣味，顯然在這裡歸於統合。《寄生上流》一直專注於刻畫基澤家與勤世家的下層階級內鬥，到了這個點終於讓上層階級與下層階級的鬥爭正式爆發。

然而，這樣的階級聯合在劇中只有引爆即時而短暫的化學反應而已。前面在暴雨中離開東益家豪宅、無止境似地往下朝半地下的家跑回去時，基婷曾擔心地問：「剛才在地下的人怎麼樣了？」忠淑在多頌的慶生會半途中也曾有意關照雯光一家，但我們無從明確得知她們是出於憐憫、罪惡感，還是階級意識。以階級之名做出極端行為的基澤，事後為自己的衝動行徑感到驚慌與後悔，逃離了現場。他知道自己該往哪裡去。那

個地下空間，曾經掩蓋了勤世的存在，讓他不知不覺就這麼已滿足或不得已讓自己心死而生活在其間；如今基澤也將在此生活，等一段時間過去後，不知不覺也就這麼滿足或不得已讓自己心死。將咽了氣的雯光埋到院子裡時，說不定基澤埋葬的其實是自己。

當故事接近尾聲，基宇也很清楚自己該往哪裡去。在二樓與多蕙接吻之後，基宇俯視著舉辦生日派對的庭院，問了一句「我適合這裡嗎？」他其實已經有自覺，知道其他地方才適合自己。之後，基宇抱著觀賞石走向自己該去的地方（也許是去那裡給勤世與雯光一個痛快，帶有某種安樂死的意味）。

一開始，基宇以敏赫為模型依樣畫葫蘆，讓原本軟弱無力的自己開始展現能力。他（不是取代敏赫，而是收受敏赫的善意）接下家教老師這個職位，在需要於蓮喬面前展露能力時想起了敏赫，說出「實戰的重點在於氣勢」這種話（之前敏赫大聲斥責撒尿的醉漢，基宇聽見忠淑稱讚說：「大學生的氣勢就是不一樣。」）他偽造了敏赫就讀的名校入學證明，接手敏赫的家教職位，跟敏赫喜歡過的多蕙戀愛，模仿敏赫有氣勢的談吐舉止，以為這樣就能一帆風順。然而，基宇終究無法成為敏赫，因為敏赫的氣勢來自階級。他未來也許會成為第二個東益，而基宇會成為《駭人怪物》裡的南一（朴海日飾）。

《寄生上流》前半部井然的「計畫」，最終被後半部混亂的「無計畫」吞噬。基宇的計畫本來看似順風順水，也因為暴雨來襲、「計畫之外的」雯光出現而瞬間崩毀。基婷急切質問是否有其他計畫，讓基宇茫然站在暴雨沖刷而下的戶外台階上，苦思如果是敏赫會怎麼做，但基宇終究不是敏赫，因此怎樣也想不到他會怎麼做（敏赫雖然對其他大學同學極度警戒，卻欣然將多蕙的家教職位交給基宇。這表示對敏赫而言，基宇是完全不需要警戒的人物）。到最後，就連基宇放手一搏的決定性計畫也還是觸礁了。他懷著悲壯心情往地下階梯走去，卻失手丟落那塊觀賞石。這和《駭人怪物》裡南一在決定性的瞬間弄掉了汽油彈，或是《綁架門口狗》裡賢男在公寓走道上追逐犯人時撞上打開的門而跌倒、導致錯過犯人是如出一轍。在這種時候，奉

俊昊電影裡下層階級的「破音」3 絕非失誤，反而是一種必然。也許，「計畫」是只有上層階級才可能過的人生。

敏赫交給基宇的家教職位，就像他同時送給他的那塊觀賞石。據說會帶來財運與考運的觀賞石在階級上升的美夢中成了噩夢，偽裝成好運的厄運終於展露它的真面目，並且砸向基宇的頭。基宇在經歷這場家破人亡的災禍後，了解到自己的方向，向下而去。而經歷過泡水那一夜，觀賞石最終離開了不適合它的半地下，被送回高山上的清澈溪谷中。

《寄生上流》的結尾由兩封信構成。此時，基澤不知道基宇是否收到了自己的摩斯電碼信，基宇也不知道要怎麼把自己的信交給基澤。電影一開頭是與外部的溝通斷絕，結局是連家族內部的溝通都被截斷。

《寄生上流》講述的是一場殘酷的悲劇，電影看上去有相似的開始與結束。東益一家四口生活的大豪宅變成從德國來的四人家族居住其中，不知道這個房子的地底下存在著其他居住者，而這一點也只是將勤世煥成基澤而已。此外，這部電影的第一幕與最後一幕，是以同樣的拍攝手法來描繪同樣拍攝對象的相似景況：半地下內低矮的半截小窗只能勉強看到地面的景致，鏡頭緩緩從地面的高度下降，因通訊或溝通中斷而為難的基宇背倚著下方的牆壁坐著。

這裡的前後呼應，意味著所有可能蘊含希望的門都被關上，宣告了終點。一切最終沒有發生改變，也不可能有任何改變。「我今天立下一個最根本的計畫。我要賺很多錢……買下這間房子……爸爸只要從地底下走上來就好了。在那天來臨之前，請好好保重。」基宇的計畫只有目標，沒有方法。在階級固化的體制中，所謂最根本的計畫，是沒有計畫。

3
參見二二二頁註59。

在《寄生上流》前半部，觀眾認同了看似弱者的基澤一家；他們像在看偷盜電影[4]一樣，享受著基澤家計畫得逞的過程。然而，轉折點過後、進入後半部，基澤家從半地下的位置對地底下的雯光家開始施以暴力之後，觀眾失去了原本那份祕密同謀的快感，開始陷入不知所措的困惑。觀眾可能會在後半部將自身代入更脆弱的雯光家角色，但這部電影已經將雯光和（尤其是）勤世他者化，因此實際上很難做到。觀眾雖然想幫他們加油，但弱者之間的爭鬥變得越來越可怕，讓觀眾再也無法從類型電影的角度來享受這部片，從而開始思考這種令人困惑的對決構圖背後的社會意義。

矛盾的是，這部電影中最壯觀的場景是基澤家有如直墮地獄、永無止境的下行之後，那個俯瞰低處平民住宅小巷整個泡在水裡的鏡頭。從這裡，我們已經可以看到《寄生上流》這部片在韓國電影史上的位置所在（二十一世紀韓國電影中最鮮明的政治慘劇印象，莫過於林常樹執導的《那時候，那些人》片中那個滿布屍體的宮井洞密室俯瞰場景，而最鮮明的社會慘劇印象可能就是《寄生上流》這個場景）。這部作品最後會讓我們覺得不舒服或憤怒，也不可避免會令我們重新審視現實，以及反映這類現實的問題。

奉俊昊的電影不存在於洗滌淨化，當中通常沒有希望——就算有，也不會是一把火炬，而只是小小的火種（如果希望這火種不要熄滅，就必須持續由外部向內呼氣）。看完奉俊昊的傑作後，在我們心裡蔓延的那份無力感，並非來自鬥爭的結果，而是出自鬥爭的構圖。奉俊昊是個懷疑論者，提醒我們應該從那個被無力感支配的零起點（Ground Zero）重新認真思考這個世界的矛盾。

二〇一九年九月

4　caper movie，犯罪類型片的一支，特指刻畫盜竊等一系列犯罪過程的電影，比如一些高手為了共同的犯罪目標而集結成一個團隊，詳細展現從策畫到實行的具體步驟和過程，比如好萊塢的《全面啟動》、《瞞天過海》等。

1—
1

2 「上映版」一八九個場景・詳細解說

《寄生上流》是一部有源源不絕話題可以討論的作品。除了本書登載的對談之外，我與奉俊昊導演沒有再討論過這部電影，也幾乎沒看過其他討論《寄生上流》的文章。這部電影我一共看了三遍，也讀過劇本，陷入幾番思索。因為想跟這部深深吸引我的傑出作品展開一段誠摯、懇切的對話，我寫下這篇文章，並已盡量排除與本文前面那篇影評及後續對談重疊的內容。

我所了解的《寄生上流》，是由一百八十九場戲組成（按照不同的區分場景標準可能略有些微差異），《寄生上流》劇本中有一百六十一場戲，而分鏡腳本裡有一百六十二場，但我們在電影中看到的其實更多。有些場景是劇本裡雖有，但在上映版影片中被刪除了，而像「信任鎖鏈」這樣的場景段落，則是在剪輯過程中增加了更多場景。

#1 基宇尋找無線網路訊號

基澤家的窗外是小巷道路的地面，但由於窗內是半地下建築的緣故，天花板高度其實是外頭的地面。電影中最先看見的畫面，就是那些洗好後被高高掛起以便多曬到一點陽光的襪子，借自奉俊昊導演另一部作品《未

1
－
2

日列車》裡將鞋子放到頭頂上的表現手法。這場戲在表達基澤家抱持階級上升心理的同時，也同時宣告這部電影將會正面面對階級矛盾。

1
－
3

《寄生上流》第一個場景描繪了由於住在樓上的房東將無線網路加上密碼，導致基宇的手機無法連上網路的情況。當上層的人阻斷訊號後，下層的人就會完全被斷絕溝通。這部電影的結尾，基澤和基宇透過只屬於他們的暗號——摩斯電碼——設法溝通，但基宇無法將他寫好的密碼信傳達給父親，電影黯然收場。

1
－
4

忠淑用腳踢了正在睡午覺的基澤一屁股，叫醒他之後問他有什麼計畫。《寄生上流》中，基澤家的女人一直在問有什麼計畫，男人卻對此無能為力。

1
－
5

基澤被老婆踢了一腳，從睡夢中醒來，擦了擦口水後坐起身。宋康昊以與《駭人怪物》這部電影裡相似的表情從午覺中醒來，在電影中初次登場。宋康昊這種搞笑又老實的形象，符合觀眾對於幽默劇情的期待，同時也有助於降低進入這部電影的門檻。

基宇和基婷新找到有無線網路訊號的地方：廁所馬桶邊。那是他們家裡最高的地方，非常諷刺。這裡，包含逆流而上的主題在內，我們看到了電影的基本驅動力和方向，故事由此展開。

#2 基澤家折披薩盒

2-1

為了殺死家裡的灶馬，基澤讓街上噴灑的消毒煙霧飄進家裡，但這樣一來，不只灶馬遭殃，連基澤家的成員也紛紛痛苦地咳嗽起來。這似乎也在為電影中半段之後，基澤家為了將雯光一家趕出豪宅時遭受的苦難埋下伏筆。

2-2

這部電影的第一個場景裡，基宇在屋裡走動，攝影機從比人物高的角度往下拍，在接下來的第二場戲中改為由低角度往上拍攝。以漢江為背景的《駭人怪物》適合全景概念的構圖，但奉俊昊沒有選擇二·三五比一的寬螢幕比例，而是用了一·八五比一的畫面來呈現。另一方面，以垂直構圖為核心的《寄生上流》沒有用一·八五比一的螢幕比例或一·三三比一的學院標準比例，而是採用二·三五比一的寬螢幕比例。在橫向很長的寬螢幕比例下，攝影機只要稍微把位置抬高或調低，就能輕易地展現視覺上的變化。《寄生上流》不論在主題或形式上全都緊跟著垂直概念，是非常有趣的一部電影。

#3 忠淑和披薩店老闆起爭執

3-1

披薩店老闆指責被雇用的基澤家，說他們折的盒子「壓線歪七扭八」。《寄生上流》的故事最終展現的是階級越界所引發的悲劇。當這條界線內外的矛盾達到極限，折出一大堆瑕疵包裝盒的基澤引爆了這場悲劇。

這個故事裡的「寄生蟲」到底是誰呢？當然是以「基」字輩和「忠」字輩[5]命名為隱喻的基澤家，以及雯光一家，但是忠淑對披薩店老闆嘲諷地說出「連個折披薩盒的員工都找不到」這句話時，顯然也暗示了指東益家的可能性。

觀覦披薩店工讀生職位的基宇和基婷合作，跟之後得到東益家職位的作戰結構非常相似。他們能獲得工作的相關資訊都是來自熟人（那個落跑工讀生是我妹妹認識的熟人）。為了占據那個位置，兩兄妹陷害原來從事那份工作的人（「那個人本來就有點怪」），使對方被解僱（「開除翹班的工讀生吧」），然後馬上爭取面試機會（「我明天就可以去面試」）。這對兄妹之後也用相同的方式獲得東益家的工作。

#4 敏赫帶著觀賞石來訪

儘管忠淑和基婷看到醉漢在窗外撒尿而要求趕走他，基澤和基宇卻沒有做出制止醉漢的行動。這部電影裡，基宇從來沒有違逆過看起來毫無能力的基澤。剛好來訪的敏赫斥責並趕走了醉漢。基宇看到敏赫在門前幫忙解決了問題，當忠淑和基婷也稱讚敏赫時，他開始憧憬並模仿起敏赫。基宇原本總是跟隨著消極的父親，之後開始訂定計畫，並且引導著父親。

5　參見八八頁註解7。

編號標記（右欄）：3-2　3-3　4-1

4-2

基澤之前可能是幫敏赫爺爺開車的司機。基澤會對觀賞石很了解，也是由於之前在喜歡收集觀賞石的敏赫爺爺身邊時聽到許多相關的事。

4-3

觀賞石不屬於敏赫，而是敏赫爺爺的；敏赫享有的上流階級位置，也是從血統繼承而來。

4-4

基宇仔細端詳敏赫作為禮物送來的觀賞石，說它很有象徵意義。這塊會招來幸運與財運的觀賞石，到底象徵著什麼呢？屬於上層階級的敏赫將觀賞石與家教的工作當禮物送給基宇之後，基宇開始產生企圖心，而基宇一家對於提升階級的慾望，之後也隨著觀賞石一起浮沉。也許，看似帶來幸運的觀賞石，實則是帶來厄運也說不定（觀賞石就如同《末日列車》裡永動火車的引擎？）。假如敏赫沒有帶著觀賞石來找他們，也許他們不會在看似機會到來的變化面前產生欲念，基宇家會繼續像原來那樣嘻嘻哈哈地生活下去吧。

4-5

劇中觀賞石第一次出現的場面安排得很特別。敏赫把箱子打開後，特寫鏡頭呈現了完整的觀賞石，接著是認真俯瞰觀賞石的基宇的畫面。這種正反打鏡頭很有趣，讓人覺得好像觀賞石在仰望著基宇似的。這樣的方式使觀賞石彷彿變成一個生命體，那個當下就像是剛出生的小鴨抬頭仰望人類的瞬間。因此，之後基宇感覺這塊觀賞石總是緊緊跟著自己，這件事也就不足為奇了。

#5 基宇接手家教工作

5-1

敏赫將家教工作交給基宇這件事，其實代表著他對基宇的輕視。敏赫把系上其他的男大學生比喻成惡狼，甚

5
｜
2

至往地上吐口水，是因為他們和敏赫是站在相同高度的位置。相反地，既不是大學生，家境又不好的基宇，他是不需要提防的。敏赫對基宇的輕視，從他傳訊息給基宇說要過去找他，但在基宇沒有回覆、他也沒繼續確認的情況下，就直接跑到基宇家去找他的這件事上也能看出端倪。

敏赫計畫要去美國當交換學生而把基宇介紹給蓮喬，基宇接到的家教工作是教英文，後來成為他的雇主的東益是因為跟紐約中央公園相關計畫而受到矚目，甚至還得到美國的創新企業家獎項，東益的妻子蓮喬則是說話時總習慣參雜著英文。基宇家為了占據所有的職缺，捏造了包括讀過伊利諾大學、與芝加哥的關係（基婷謊稱原本雇用基澤為司機的大伯父去了芝加哥）這些與美國的關聯性。此時，敏赫已完全成為基宇的榜樣了。

#6～7 基宇說明他的計畫

對於基婷幫忙偽造學歷證明一事，基宇狡辯說他只是提前取得而已，反正他明年也會考上延世大學，所以不算偽造。基宇用未來的資格來為現在的行為正當化，基澤聽到之後還讚嘆兒子的計畫，但到了最終，家教老師的職位、大學入學等相關計畫都成了泡影。計畫之所以會行不通，是由於基宇和他們全家根本不被允許有這樣的未來。屬於同一階級的勤世對這件事很清楚，因此從不計畫要離開那個地下空間。

#8～9 基宇去面試

8～9-1

為了去面試，基宇走出家門，往東益家走去，這一段在動線上以持續上升來表現。想要離開位於半地下的家，出了玄關門之後得爬上幾個階梯，進入建築物後的狹窄通道，然後再從小巷子裡走出來才行。東益家的宅邸，除了在往高級住宅的上坡路段走了許久，終於進入東益家後，又要再爬一段通向庭院的階梯。東益家的宅邸，除了有隱藏的地下祕密空間、地下室和一樓、二樓，就連同一樓層裡也設計了一些階梯。為了到位於宅邸二樓的多蕙房間教英文，基宇必須不斷地往上爬才行。

8～9-2

基宇進到那棟豪宅後，最令他驚訝的是那片耀眼的陽光，與此作為鮮明對比的是住在陽光進不來的半地下，甚至連自己房間都沒有的基宇自身處境。東益的家能夠恣意享受陽光，是由於它位居高處，也由於它能夠用磚牆或樹木作為界線，與周遭清楚劃分、徹底區隔開來。這也是在基宇家那種狹窄又密集的社區裡幾乎不可能獲得的光線量。電影裡，從底層的社區走出來，唯一有燦爛陽光的瞬間，只有基婷買完水蜜桃（用來趕走雯光的武器）、從店裡走出來的那個場景而已。

8～9-3

想進入與外部世界有明確劃分的東益家，必須按門鈴並且得到允許才行。相反地，敏赫到基宇家時連門都不用敲就直接就走了進去。基宇家事實上沒有區分內部和外界的分界線。

8～9-4

對基宇和基婷來說，雯光都是那個把門打開的人。現在把門打開的雯光，之後當她按著門鈴哀求基澤家開門的時候，基宇家和雯光的位置就對調過來，故事也急轉直下。

#10 雯光提及南宮賢子

10-1

雯光對於蓋了那棟宅邸的著名建築師南宮賢子懷抱著尊敬的心。她在拔下多頌射得到處都是的印第安玩具箭時，說出「這裡現在變成小孩的遊樂園了」這句話，隱約顯露出她對東益家暗自懷抱著輕蔑。對於想接管這棟豪宅的基澤一家，她這種心理更是放大好幾倍。

10-2

南宮賢子這個名字當然會讓我們想起《末日列車》裡的南宮民秀。南宮賢子設計的宅邸地下隱密空間，可以視為一個獨立的世界，南宮民秀則是打造了列車那個世界的安全裝置。被放在離故事主線稍遠一點位置上的南宮賢子和南宮民秀，跟其他人物基本上是屬於不同範疇的角色，但就算在他們沒登場亮相的場景裡，也依然存在於故事的暗流之中，並且強力支配著全局。這種人物超越表面上的物理性比重，位居核心又擁有多種層次。奉俊昊喜歡賦予他們特殊的姓氏，菊雯光也是這樣的人物。

10-3

東益帶領的ＩＴ企業以擴增實境技術獲得了巨大的成功，他家的牆上就掛著炫耀的獎狀。相反地，基宇家牆上掛的是忠淑當田徑選手時期獲得的鏈球銀牌。用自己的身體去取得成果的忠淑家，跟利用尖端技術乘勝長驅的東益家扯上關係，開始經歷一連串驚世駭俗的事件，究竟是一種擴增實境，還是虛擬實境？

10-4

雯光跟在庭院長椅上打瞌睡的蓮喬說基宇來了，但蓮喬沒聽見，因此雯光用力拍手將她喚醒。這部電影中，上層對下層交代事情總是精準又有效率，永遠只有使命必達的結果。相反地，片中幾乎沒有下層直接對上層傳達自己意念的場面。當下層想要向上層傳達自己的想法，只能夠拍掌或拿刀刺殺，給予對方最原始的刺

#11～12 基宇接受蓮喬的面試

激。

包括基宇面試的時候在內，蓮喬總是隨時抱著自己養的狗，反而她與看似相當費心照料的兒子多頌之間，完全沒有親密接觸，除了最後多頌在尖叫聲四起的慘案中昏倒的那一刻。多頌其實是個異常孤單的孩子。

#13 基宇表現出氣勢

13－1

基宇抓住多蕙的手腕測她的脈搏，強調「實戰的重點在於氣勢」之後的段落，一共由三個特寫鏡頭構成：基宇的後腦杓部分重疊了多蕙的臉、多蕙的後腦杓部分重疊了基宇的臉，最後又回到多蕙的臉上。讓人物臉部大面積重疊，運用長焦鏡頭與特寫集中拍攝演員的面部表情，這三個鏡頭將多蕙已經被基宇的話與動作完全迷倒的情況，有如斷奏一般強烈地展現出來。二‧三五比一畫面比例的優勢在這個拉背鏡頭中得到完全發揮，基宇模糊的後腦杓占住大半個寬幅畫面，吞沒了多蕙三分之一的臉，顯示他正對多蕙施以壓倒性的力量。

13－2

基宇終於讓觀眾看到之前從未見過、充滿魄力的模樣，這是由於基宇在這裡其實是在扮演敏赫，而提到氣勢

的這一番話也是因為看到忠淑讚賞敏赫斥責並趕走醉漢，還說了「大學生的氣勢就是不一樣」，讓他留下深刻的印象。現在基宇正在扮演大學生，因此氣勢不同。我們這才知道，氣勢不是來自個性，而是來自於個人所處的階級位置。

基宇告訴多蕙要掌握整場考試的節奏，不能自亂陣腳。這些建議其實也是對他自己說的話，是充滿氣勢的大學生基宇在為沒自信的重考生基宇加油打氣。

14-1　#14 基宇象徵性解讀多頌的畫

如果說基宇在扮演敏赫，那麼多頌就是在扮演印地安人。有著藝術家氣質的多頌，在他浪漫的幻想之中，印地安人不是被屠殺的對象，而是主動出擊的主體，因此陪他玩的人就得像雯光那樣假裝被箭射死。把階級與人種的問題相結合，將宅邸想像成美國的土地，多頌就是一個假裝自己是印地安人的白人，只不過假印地安人遇到真印地安人時就會昏過去。這裡的「真印地安人」就是比白人多頌更早就住在這塊「美國土地」上的勤世。

14-2

多頌畫中的主角應該是勤世，但基宇想成了黑猩猩。之後，雯光也拿香蕉餵已經餓了好幾天的勤世。這部電影的中下層階級，把更下層的人比喻為黑猩猩、狗和蟑螂。這似乎是一種階級自傷。

#15～16 基婷滲透入豪宅

基婷用歌曲來背誦必須牢牢記住的潔西卡背景資料，歌詞中全都是家族關係和大學相關的內容。所以，基婷要成為潔西卡，需要的不是能力或性格，而是位置。

#17～18 多蕙嫉妒基婷

17
～
18
－
1

多蕙指責多頌只是在假裝他是藝術家（這部電影裡，三個家族都在扮演另一個自我，只有多蕙和勤世沒有）。當多蕙在責備多頌而基宇在一旁附和時，這兩人實際上都在想著別人。多蕙攻擊多頌在做藝術家的角色扮演，她想說的其實是他根本不需要基婷這個美術老師。基宇引用多蕙的話，說走在路上會停下來望著天空是藝術家角色扮演的特徵，但事實上，劇中唯一抬頭仰望天空的人是基宇。

基宇用象徵性的方法來想像現實，在那裡恣意揮灑色彩，也許他才是那個在做藝術家角色扮演的人。接著，對於多頌，基宇要多蕙用「pretend」（假裝）這個單字兩次來寫作文當作業。如果說多頌「pretend」了兩次、裝成印地安人和藝術家，那麼基宇和基婷兩兄妹就是用凱文和潔西卡「pretend」了兩次。

17
～
18
－
2

基宇哄著嫉妒的多蕙，在書本空白的地方寫下稱讚她的話。多蕙看到後，心裡舒服多了，露出微笑，但鏡頭沒有讓我們看見實際上基宇到底寫了什麼。之後，當基宇窺探多蕙的日記本裡到底寫了些什麼時，電影也沒有揭曉。奉俊昊有時會在一些答案微不足道的地方將觀眾排除在外，在大格局的故事裡留下有如小小黑洞、

沒有解答的謎，來為故事增添動力。在《玉子》中，美子對著玉子的耳朵竊竊私語了一些話，電影也沒有告訴觀眾他們說了什麼。《殺人回憶》裡，徐泰潤用木筷沾水在餐桌上寫了一些東西，觀眾也不知道他寫了什麼。

#19～20 基婷搞定多頌

19～20－1

基婷置身哥哥基宇的宏大計畫之中，同時也有她自己的計畫。因為基宇告訴她自己是如何進行家教老師的面試，讓基婷可以先下手為強，直接拒絕讓蓮喬參觀上課。基宇是用積極展現氣勢的方式來取勝，基婷卻是用不展現自己的獨特方法來達陣。不過，他們倆都和學生有親密接觸，這是他們共通的重要祕訣之一。基宇像韓醫師幫人把脈一樣抓住多蕙的手腕，讓她受到衝擊；基婷則是讓多頌坐在她的膝上，活用親密接觸的方法。然而，跟不同階級的人有如此親密接觸的關係，必然隱藏著越過界線的危險。

19～20－2

蓮喬讓雯光代替自己去多頌的房間看上課的情況，但基婷在要對多頌說重要的事時，要求在一旁的雯光離開。蓮喬主張雯光有權利留下，但基婷對這樣的權利並不認同（即使對後來取代雯光的忠淑也一樣）。這棟豪宅裡無處不在的心理戰，從一開始就在下層階級之間展開了。

19～20－3

基婷問起多頌一年級時究竟發生了什麼事，蓮喬因為基婷觸及核心問題而驚呼出聲。兒子衝擊性的過去忽然被提起，母親吃驚的場面在《非常母親》裡也出現過。當斗俊提起自己五歲時，母親曾經試圖帶著他一起自

殺的回憶，被正中要害的母親也驚呼出聲。在那個瞬間，《非常母親》與《寄生上流》裡的媽媽都用手遮住臉並做出後退的動作。

奉俊昊的世界裡，被埋藏在深處的東西一定會再次逆襲，但是像《寄生上流》這樣，為了治癒過去的創傷而策畫一個再現儀式，反而使情況更艱難。因此，《非常母親》將被揭露出來的真相再次掩埋，往自己身上扎針，向著遺忘舞去，在夕陽遲暮下成為不知名的剪影，不知是否算是比較好的結局。

21
—
1

#21 基婷將內褲留在車上

基婷是基澤家裡唯一坐過賓士車後座的人。基澤、基宇到賓士車展售場熟悉車子內部構造與功能時，也都沒坐過後座。第一次上課時，蓮喬在後頭觀摩基宇教學，如果把場景換成汽車內部，兩人的相對位置就是雇員與雇主無誤。但基婷直接拒絕讓蓮喬觀摩教學，不容許這種單方面的構圖出現。當基澤家在主人缺席的宅邸裡喝酒開派對時，也只有基婷獨自坐在相當於賓士車後座的沙發上。

21
—
2

基澤家對於上層階級的好意會直接欣然接受，對於來自下層階級的邀請或好意卻果斷拒絕（不管那是誘餌或善意）。尷尬的尹司機看著窗外擦撞事故現場引發的手機爭奪戰。後來，在下暴雨的那一晚，觀眾又將在豪宅裡再次看到，兩個家族在衝撞衝突中為了一支手機大打出手。

#22 基澤家在司機餐廳聚餐

基宇計畫讓基澤滲透進去當司機時，他們一家正好到司機餐廳聚餐，讓他覺得「很有象徵意義」。多頌的畫、敏赫帶來的觀賞石，都讓他覺得具有象徵性。對於在自己眼前展開的所有狀況，他都當成是現實背後的某種象徵，試圖以象徵性方式來解決眼前面臨的現實問題，因為在象徵當中，他也可以成為有錢人。

#23～24 東益在車上發現內褲

**23
～
24
－
1**

比起尹司機在車上做愛這件事，東益更憤怒的是尹司機不是在自己前座的位子上辦事，而是在屬於東益的後座上做這件事。東益對於階級之間這條界線被侵犯而感到生氣，認為公民倫理最重要的課題就是不要偏離各自所處的位置，並且好好遵守界線。《末日列車》裡的梅森要是聽見他的話，一定會完全同意他的想法，報以熱烈掌聲。

**23
～
24
－
2**

有錢人和窮人的決定性差異，在於他們能否畫下界線。東益家的宅邸用高牆和鬱鬱蔥蔥的庭院樹木來劃分內外，房子的內外則用大片的玻璃窗來當作分界。雖然在界線內的客廳就能夠清楚地看到界線外的庭院，卻仍然內、外分明確立，要透過對講機來進行溝通。相反地，基澤家的玻璃窗無法清楚劃出界線，而且這條界線總是被巷子裡的叫賣聲、噴灑的殺蟲劑、醉漢的小便不斷干擾。

東益和蓮喬這對夫妻看似對任何人都溫和有禮，但只有他們兩人獨處的時候，就真實地暴露出他們對於階級的傲慢態度。蓮喬聽到尹司機的脫序行為，說了「怎麼能在老闆的車子裡（幹這種事）」，東益則是露骨地抱怨基澤身上的味道。因為越界的行為讓他不滿，毫不猶豫就將人解僱，卻又怕落人口舌，於是用其他理由送走尹司機。後面他們也是用同樣的方式來解僱雯光。

23～24ー3

東益與蓮喬夫婦雖然舉止優雅有禮，內心裡又隱約有些渴望著下層階級──那些在他們眼裡低俗不堪的人──百無禁忌的語言和態度。東益故意把尹司機的脫序行為講得很低級，還加上手部動作，蓮喬則是口口聲聲說無法想像，內心卻對毒品有著濃厚的好奇心。他們在輕蔑中忍不住憧憬，逐漸燃起原本壓抑的慾望，後來在沙發上的性愛場景中以扭曲的型態爆發出來。

23～24ー4

#25 基婷大力稱讚尹司機

確定尹司機被解僱之後，基婷反而像站在他那邊一樣稱讚他親切又爽朗。這種攻擊或解僱對方之後，像沒事人一樣以稱讚來開脫的技巧，其實是劇中東益這種上層階級的說話方式。東益對雯光、對基澤也都使用這種賞一巴掌後再給一顆糖的說話方式。他們隨心所欲把人解僱後，再用這種方式為自己開脫，免除任何責任感或罪惡感。基婷原本不是這樣說話的人，前半部裡她是直接說披薩店工讀生「本來就很奇怪、風評也不好」。但現在她扮演的是另一個自我「潔西卡」，熟練地展現上層階級的語氣。

#26 基澤提前試駕賓士

從基澤和基宇父子兩人到賓士車展售場提前試車的場景開始，所謂「信任鎖鏈」的蒙太奇式場景段落（sequence）也開始了。《寄生上流》入圍了奧斯卡金像獎的卓越剪輯，在這裡把基澤和忠淑也接連成功送進豪宅工作的過程，用偷盜電影的手法來表現，充分展現流暢又洗練的節奏威力。雖然在已出版的《寄生上流原著劇本》中，這一整段共計二十五場，但為了強調這種緊迫交叉的感覺，剪輯時增加到二十九場，成為電影中第二十六場到第五十四場戲。

#27 基澤拜訪東益的公司

27－1

東益的公司名「另一塊磚頭」完全展現了他是怎麼看待員工。不管是公司職員或是在他家工作的人，對他來說這些被雇用者都是一樣的勞動力，因此都不過是可以輕易被取代的一塊磚頭而已。這部電影中，與另一塊磚頭形成對比的就是那塊獨一無二的特殊觀賞石，基宇懷抱著成為觀賞石的夢想，但對東益而言，基宇家的人只不過是另一塊磚頭而已。

27－2

東益在公司裡也固守著那條界線。他在用玻璃窗圍起的會議室裡開會討論著事業，讓來這裡彎腰行禮打招呼的基澤在界線外等著。此時的基澤，即使無法傳到東益的耳裡，依然從嘴裡發出聲音來向他打招呼，東益則只是回以嘴型，沒發出聲音，輔以手勢來傳達他的意思。顯然，他是用玻璃構成的界線來阻斷聲音，不論在

他們家的客廳或在會議室裡都是如此。

#28 基澤接受駕駛測驗

28-1

像訕笑。

雖然東益說這不是測驗，要基澤輕鬆以對，事實上根本不可能。基宇和基婷的成功讓基澤興奮不已，發表著大概是基宇事先幫他寫好的台詞，以便他能夠表現出對這份工作有自己一套哲學的氣勢。他認為雇主和司機並非上下關係，而是每天早晨一起上路的兩個孤獨男人，有如同志一樣的水平關係。他將他的美好幻想寄託在這種同行／陪伴的象徵裡。東益聽了他的話後，微笑以對，乍看似乎與他心意相通，但那個微笑不如說更

28-2

果不其然，這個場景裡的談話內容與表現形式是彼此衝突的。拍東益的時候，攝影鏡頭在後座左邊的位置，拍基澤的時候，則是放在前座的右邊。因此，由單人正反打鏡頭呈現兩人的對話時，他們的視線並未交會。

這種拍攝與剪輯方式，在這場戲剛開始時可能不會讓人覺得不對勁。基澤因為要開車所以注視著前方，說話時是看向畫面的右側；東益聽著他說話，是看著畫面的左側。兩人的視線看起來像有交會。然而，兩人現在不是坐在咖啡店裡面對面，而是坐在汽車的前座和後座。

基澤說得很起勁，為了看著東益的臉說話而轉頭看向東益的方向。基澤轉頭的單人鏡頭裡，由於鏡頭的位置，表現出他像是往畫面的左邊望去。但後座的東益，他的單人鏡頭依然是望向基澤所在的左側方向。簡單來說，這種形式表現出的溝通，根本上是兜不在一起的。什麼兩個孤獨的男人像同志一樣陪伴同行，不過是

自以為受到好運眷顧的階級幻想。

28
－
3

車內兩人發展對話之後，出現了第三個鏡位的畫面，那是從後座右側拍過去的基澤背影。這是東益觀察基澤的視角。然而，基澤看著東益的視角在這場戲裡並不存在。此時，權力者是視角的所有人。另外，這場戲裡也沒有兩人同時出現在畫面裡的雙人鏡頭。

28
－
4

基澤說他不需要導航，並得意地說自己「三十八度線以下的大街小巷都很熟」。為什麼基澤不是說停戰線，而是說三十八度線呢？（劇本裡是寫停戰線）首先，這是個透露出基澤的年紀已經不輕的單字。但最主要的，它應該是為了表達這部電影的核心主題。不同於彎彎曲曲的停戰線，三十八度線是地圖上經過北緯三十八度、界定南與北的一條直線。《寄生上流》終究是一部關於上層與下層，以及那條界線的電影。

28
－
5

「三十八度線以下的大街小巷都很熟」這句話，反過來說就是三十八度線以上都不熟的意思。總是待在下面的基澤，最後雖然看似爬到了線的上方，但他在那裡完全不知道自己該往哪裡走。這個位置上的他，唯一知道的路，就是讓他重新躲回地下並藏起自己的那條路而已。

28
－
6

基澤誇耀自己開車的資歷很久，東益就像在呼應他，說自己很尊敬那些長年在同一領域工作的人。然而，此時東益內心真正的想法，應該是冷酷無情地希望他們乖乖待在自己所屬階級的那個位置上就好吧。

#29～54 誣陷雯光是肺結核患者

29～54－1

雯光因為對水蜜桃過敏而劇烈咳嗽，基澤和蓮喬不偏不倚地就在那個時候一起回到豪宅。基澤將紅色辣椒醬淋在衛生紙上，弄成像染了血一樣拿給蓮喬看，「信任鎖鏈」的場景段落結束在這一幕，總長七分十五秒。

29～54－2

這個場景段落中，將家族成員在基宇指揮之下練習演技的場景，與基澤在蓮喬面前實際演出的場面進行交叉剪輯。一切照著他們的計畫走，兩人在精準的時間點回到豪宅。整個過程中，以內外因果為最優先原則，將時間順序進行拆解再重新組合，使得這一段本身有如一部短片般地展現出來。台詞上，有將下一場戲的開頭提前插入前一場戲的結尾，或是將前一場最後的台詞串連到下一場開頭，有時還會重複相同的台詞（「現在還有人得肺結核嗎？」），使兩場戲的關係更加緊密，輔以攝影機生動的運鏡帶出人物的行動。鄭在日音樂指導的配樂也靈活地遊走其中，時而幽默時而緊張，搭配得天衣無縫。

29～54－3

基宇、基婷和基澤的工作得來相對簡單。基澤家在有機可乘之時，立即想出點子對蓮喬下手，之後再以具體手段來落實，但雯光的情況不一樣。雯光比屋主東益一家還要早就住在這個房子裡，比他們更了解這個房子。為了趕走這樣的雯光，基澤家需要先制定更縝密的計畫，而為了徹底實行這個計畫，必須培養足夠的演技，因此需要事先練習（如此複雜且縝密的過程，需要在短時間內全部交代出來，因此「信任鎖鏈」這個段落場景後半部的剪輯尤其重要）。

29～54－4

《寄生上流》的故事線非常明確，唯獨雯光的部分依然有一些令人好奇的點。比如，雯光跟小自己三歲的勤

世是怎麼相識的？他們夫婦是否有子女？雯光按電鈴進去的時候，臉上的傷從何而來？東益家的地底下住著勤世，之後搬進來的德國人家庭的地底下住著基澤，那麼，東益之前的屋主南宮賢子住在這裡的地底下會不會也住著什麼人？以及，相較於對下任屋主東益與蓮喬的輕蔑，雯光與她用截然不同語氣提到的南宮賢子，他們之間是怎樣的關係？劇中看到的南宮賢子照片全都是個人獨照，雯光與她是否有關聯？

HBO製作的《寄生上流》迷你影集裡，或許可以看到雯光的具體故事。

29
~
54
—
5

基澤在最後一瞬間，把預先準備好的紅色辣椒醬擠在垃圾桶裡的衛生紙上，再拿起來給蓮喬看，使一切成為定局。然而，做出這個決定性動作時，基澤不是與她正面相視來傳遞訊息，而是用背對的姿勢再轉過頭看她。這是司機面對雇主的姿勢。

29
~
54
—
6

「信任鎖鏈」這個場景段落的收場台詞「最後得見血才行」是基宇說的。《寄生上流》前半部的事件，大多數都在後半部被放大與重現。為了趕走雯光，基宇用了「最後得見血才行」的象徵性手段（紅色的辣椒醬），但是在雯光回到豪宅後，它不再只是象徵，最終確實成了可怕的流血慘劇。「信任鎖鏈」這個場景段落在慢動作鏡頭之後以黑畫面作收，片尾的慘劇也是運用同樣的手法收場。

#55～56 蓮喬和基澤串通

55
~
56
—
1

蓮喬把基澤叫到蒸氣室討論的那場戲，縈繞著一種異常不安的氛圍。在這部片裡，這是上層與下層階級唯一

55
~
56
—
2

同謀串通的場面，用狹窄空間裡兩個階級的互相對視、交談，擴大了這場戲的不適感。由於需要謹守的界線消失，基澤變得不自在，突然主動跟蓮喬握手，以示達成協議，但蓮喬自然地反問他有沒有洗手，這個問題使他更加尷尬。伸出手來握手的基澤以為這是一種協議，事實正好相反，它是上層階級的命令。基澤最終走上悲劇之路，這隻伸出去的手接受的是鮮血的洗禮而不是清水。

雯光不知道自己被趕走的真正原因，因為蓮喬用了其他藉口把她請走。雯光的解僱是一種奇怪的反諷，當中出現了雙重虛假指控。蓮喬相信了基澤家編造的虛假指控之後，為了掩蓋這件事又製造出另一個虛假指控。基澤家的計畫能夠成功，是因為他們製造出肺結核的假象，但實際上蓮喬又捏造了其他緣由來把雯光趕走。

所以，最終解僱的理由有兩個，只不過真正的決定性理由並不是基宇精巧的計畫，而是蓮喬太輕易就相信別人的心性，以及雇主吃了秤砣鐵了心要解僱的決定，理由並不重要。再重申一次，到頭來，最重要的不是下層階級的頭腦，而是上層階級的感受。他們只要下定決心就能夠成事。

57
~
58
—
1

#57~58 多頌看著雯光的離去

蓮喬向雯光告知要解僱她的時候，多頌從二樓窗戶俯瞰著。宅邸用玻璃窗將內、外的世界明確劃分開來，因此外面的什麼聲音都聽不見。印地安人無助地被白人逐出他們長年生活在其上的土地，此時多頌的頭上正戴著印地安頭飾。

蓮喬和多頌毫無任何肢體接觸，雯光和多頌之間則有身體上的直接接觸，積極地陪伴他玩耍、與他溝通。多頌在雯光被解僱後仍持續偷偷與她連絡，就是因為他心裡的匱乏。這份匱乏永遠指向豪宅之外。本來他有機會離開家去露營，當這個機會因為暴雨而受到阻撓，他只好在庭院裡搭起印地安帳篷。最後，多頌在庭院裡看到了真正的印地安人，又昏了過去。

#59 基澤無意間越過了界線

59
—
1

東益與蓮喬夫婦倆對於自己家裡的管家從雯光換成忠淑的過程，不但沒有完全了解，甚至連彼此知道的內容也不一致。丈夫不知道之前的管家為什麼被辭退，妻子則不知道後來的管家是怎麼進來的。即使把兩個人知道的內容加起來，他們也還是不知道「雯光離開」與「忠淑進來」這兩件事其實緊密相關。雯光剛開始不知道來龍去脈，後來終於了解事情始末，但東益和蓮喬始終不知道。或許，這齣悲劇結束之後，蓮喬透過警方搜查的相關報導有可能得知，但被刀刺死的東益對這一切始終一無所知。

59
—
2

其實，東益如果想了解之前的管家為什麼會離開，可以輕易從蓮喬口中聽到答案，畢竟他是父權式的人，而蓮喬在心理上處於被丈夫壓制的狀態。但東益沒有為了了解事實而刨根究底，以為這些事並無所謂，因為他認為「反正管家到處都是，再找一個就行了」。

《寄生上流》中，下層階級的人物對於上層階級的人物十分了解，非常努力去掌握他們的個性、喜好與說話方式，包括偷聽對話和偷看日記本。然而，上層階級的人物對於下層階級的人物一無所悉。這不是因為基澤

家的人比東益家的人頭腦好，而是因為上層對於下層一點都不在意，因為上層覺得沒有理由需要去在意下層的人。

59–3

全家人都成功滲透之後，基澤突如其來地對偷偷批評蓮喬不擅長家務的東益說出「不過您還是很愛她吧？」他沉浸在階級上升的幻想中，產生了「兩個孤獨男人結伴同行」的浪漫想像，從而越過了界線。那個瞬間，攝影機的運動方式跟之前分別拍攝單人鏡頭時完全不同了。它從說完話的基澤往右平移到後座的東益，呈現後者聽到那句話後的錯愕，以及接下來的假笑，一鏡到底（這部電影中，李善均演技最凸出的地方就是在這裡）。

這一段，鏡頭是直接越過界，跨越了前座和後座之間的隱形界線，取代之前車內對話的瞬間，就這樣被清楚地強調出來。東益這應討厭的越界，基澤第一次這麼突然恣意妄為的瞬間，就這樣被清楚地強調出來。

59–4

心情不快的東益，表面上說感謝基澤介紹人力派遣公司，其實話中帶刺。基澤和東益不同，對這樣的譏諷雖然不開心，卻不能表現出來，只能轉而對忽然插進來的卡車罵髒話。最後，東益冷漠地要他專心看著前方開車，從權威的位置讓他知道坐在駕駛座上的他只能展現背影。這份屈辱感，一層層地堆疊起來。因此，電影後半部發生的殺人事件，並非突如其來的爆發。

#60～63 基婷展現演技

64
－
1

#64 基澤一家以氣味相連

連基宇也得靠著基婷高超的偽造功力幫助才順利進入東益家，基婷卻只需要基宇幫她牽線引薦就好。之後的所有狀況，都是由她自己一手促成，得到這份工作。此外，不同於基宇，基婷的氣勢並非藉由模仿任何人而來。她不但能力出眾，也是基澤家中特別強悍且獨立的一個。當基澤家四個人都成功滲透進去後，他們會在蓮喬一家看不到的時候偷偷捏或偷偷觸碰彼此的身體來開玩笑，但基婷完全不加入他們。她不只沒加入他們，甚至對拿著水果盤走進來的忠淑，還用自身扮演的角色來壓迫她。在「信任鎖鏈」的場景段落裡，只有基婷沒有參與演技練習。當他們在客廳裡大擺酒席喝得醉醺醺，也只有基婷獨自靠在沙發上，甚至，在豪宅的浴缸裡泡澡的人也是基婷。基宇在家裡總是站在被嫌棄的父親那一邊，也可以看到他順從的態度，但基婷就算在父母親面前也會大喇喇地罵出髒話，並且堅持自己的主張。這樣的基婷最後被犧牲了，也許這對基澤家來說是最大的損失也說不定。

連基宇也得靠著基婷高超的偽造功力幫助才順利進入東益家，基婷卻只需要基宇幫她牽線引薦就好。之後的人物。包括打工當喜宴賓客的經歷在內，她是基澤家中演技最好的一個。而且，跟必須以敏赫為角色模範才能發揮演技的基宇相比，基婷靠著自己的想像與準備就能成功扮演好角色。雖然基澤家的計畫基本上是基宇在擬定，但他們家中能力最出眾的是基婷。

基婷一接到蓮喬打電話來表示要找新管家，若無其事地用聲音演了一場戲，熟練地處理好這件事。基婷扮演了自己、潔西卡，以及高階人力派遣公司「頂級管理」（The Care）職員的角色，她是劇中唯一一人分飾三角

64
│
2

導演們有一種習性，奉俊昊也一樣，經常找來氣質相似的演員在不同作品裡演出感覺相近的角色。如果飾演基宇的崔宇植是延續了《綁架門口狗》中李成宰的氣質，飾演基婷的朴素淡則是意外地與《駭人怪物》裡的朴海日有著重疊的感覺。《駭人怪物》中，朴海日是全家最聰明、最難相處的角色，說話也最沒有顧忌，喝酒的時候總是用酒瓶直接灌下喉。《寄生上流》裡的朴素淡也是如此。

64
│
3

基澤一家四口完全照滲透計畫進入了東益家工作。電影以攝影機穩定器（Steadicam）捕捉了他們的日常生活風景，看似飄移在空間中，將它們輕盈地連結起來。然而，這場戲的最後，攝影機穩定器連結的是人與人之間的氣味。

蓮喬與東益並未察覺基澤、忠淑與基婷之間的關係，多頌卻透過氣味將他們連結起來。他會最先發現這個味道，是由於他只生活在被階級壁壘束縛的上層世界，因此跟蓮喬、東益比起來，他鮮少有機會聞到這種氣味。

64
│
4

如果能嚴格切出一條界線，便可以在某種程度上避免物理性接觸，但化學性接觸並非如此。不管再怎麼小心，氣味終究還是會跨越界線。

如果工作與生活空間可以切割開來，《寄生上流》的悲劇也許就不會發生了。但是在現代社會之中，這幾乎是不可能的事，連物理性接觸也沒辦法避免。現代社會中，上層怎麼享受財富生活是公開的事實，對下層階級造成的精神折磨不容小覷。當不同階級共存於一個空間，必然會激化潛在的歇斯底里與瘋狂。三個家族共存於東益與蓮喬那棟豪宅裡所激發的矛盾局面，就是一種現實的隱喻。

#65 基澤家聚在一起吃吃喝喝

每當有值得慶祝的事時，基澤家就會聚餐，比如慶祝折披薩盒的報酬拿到手時，或是慶祝手機通訊重新開啟時，他們在家裡一邊吃東西、一邊喝國產啤酒慶祝；當兄妹兩人都應徵上家教的職位時，他們全家一起去了司機餐廳大口吃肉飽餐一頓；當入侵豪門的計畫最終成功時，他們在家裡烤肋排吃，還搭配日本啤酒；東益家去露營、豪宅被他們完全占據時，他們在客廳喝洋酒，醉醺醺地擺酒痛飲。成功的事情越大，聚餐的規模也會越大，所有家族成員聚在一起吃吃喝喝。

然而，這部電影中，東益家聚在一起吃東西的場景一次都沒出現過，只有蓮喬自己把其他人不吃的炸醬烏龍麵解決的那一場戲而已。

奉俊昊的電影世界裡，聚在一起吃飯的場景非常重要，越是屬於下層階級的人就越是如此。當中最具代表性的是在《駭人怪物》中，全家人在狹窄的小店裡默默不語圍坐著一起吃飯的幻想場景。那部電影的結尾戲是，電視新聞正在播報世界上發生的各種紛擾，主角用腳關掉了電視機，倖存下來的兩人正式開始吃飯。

相反地，上層階級人士吃飯的場面則幾乎不會出現。雖然也有像《綁架門口狗》和《非常母親》中喝著混酒的場景，但那不過是權力階級再次驗證其暴力的場合。即使有他們吃飯的場面，也是像《末日列車》裡烤牛排的威佛一樣，實際上只是自己孤獨地吃著而已。

基澤家的人一起吃東西，身體互相接觸，共享氣味。雖然他們身上會散發出相同氣味是因為他們居住的半地下空間的特性，但也跟他們在生活中總是彼此碰觸有關。因此，下層的味道其實也是一種連結的味道。蓮喬

家的人沒有味道，因為他們彼此不互相連結。比起基澤家始終一起行動，蓮喬家除了去露營的那一天之外，他們家的人總是各自行動。

65
—
4

《寄生上流》裡只處理「不好的氣味」，沒有提及「好的氣味」。東益家並未跟基澤家相反地散發出好的氣味。劇中完全沒有提到他們的氣味，也就是說，這裡不是要比較氣味的好壞，而是以「有氣味」和「沒氣味」來做區別。因此，對上層階級來說，氣味只是一種需要消除的東西。「財富」是上層階級的東西，而「氣味」是下層階級的東西。

65
—
5

當一切都照他的計畫順利進行，基宇從中獲得了自信心。當他再次看到醉漢撒尿，這次他不像電影開頭時只是旁觀，而是很有氣勢地追出去。基宇用寶特瓶裡的水潑向撒尿的醉漢；基澤本來開心喝著酒，卻被醉漢打斷了興致，也跟著追出去，拿裝了水的水桶往醉漢身上潑。基婷看著這一幕，覺得很有趣，便用手機拍下玻璃窗外的情景。手機螢幕上呈現的這段吵鬧場景，是用富有浪漫感的慢動作鏡頭處理，有如喜劇電影裡的畫面一般（玻璃窗或手機畫面就相當於銀幕）。

《寄生上流》整部電影中，基澤家的人就只有這個場景看起來最享受、最幸福。然而，當酒、水和尿液後來再度以另一種形式混雜在一起出現時，他們面臨了最悲慘的遭遇。從在東益家客廳喝酒狂歡，到天降暴雨導致基澤家廁所馬桶裡的汙物向上逆流而出，讓他們跌到了最底層。

#66 東益家準備露營

65—1

第六十六場戲緊密銜接著第六十五場。前一場結束時，以溫暖光線映照著小巷裡父子倆懲治醉漢那一幕的路燈，被放在用三分法則（為了讓構圖看起來更協調與安定，以假想的直線與橫線分別將畫面三等分，將拍攝對象放在假想線構成的四個交叉點上之攝影方式）劃分出的右側上端交叉點上。緊接著，第六十六場戲的第一個畫面裡，同一個位置上出現了刺眼的太陽，以白天的光線取代夜晚的光線來連結這兩場戲。此外，第六十五場戲最後的畫面是透過玻璃窗捕捉光線，第六十六場戲一開始是多頌透過太陽眼鏡捕捉光線。兩場戲用了同樣的手法。

65—2

這兩場戲，也用了同樣的台詞單字來相互連結。第六十五場戲裡，看到基宇拿著觀賞石走出去，打算用它來懲治醉漢，基澤斥責兒子說「太over了」。接著在第六十六戲裡，東益用無線對講機跟多頌通話，結束時對兒子說了「over」。

65—3

有趣的是，像這樣用相似元素來為兩場戲做連結，背地裡其實藏著故事的轉折點。從結果上來看，它製造出明確的對比。六月三十日星期六，可以說是命運之日。隔天是七月一日，也就是多頌的生日。第六十六場戲的第一個場景，就是東益家準備出發去溪邊露營的情形。基澤一家度過最幸福的瞬間之後，接下來就是無法挽回的毀滅時刻。這一天就像一個分界線。在這之前的上半年，基澤一家向上攀登；進入下半年後，他們從山頂跌落。

65
－
4

基澤他們位於半地下的家前方，窗外那盞路燈映照出來的破舊街道，只有在夜裡透過玻璃窗與手機螢幕的雙重框架，才勉強看起來有點浪漫。然而，在耀眼陽光籠罩下的豪宅庭院裡，託寬闊的空間、地居高處和精心造景的環境之福，讓它在大白天就明媚燦爛，浪漫耀眼到需要拿太陽眼鏡稍微遮擋一下這個幸福之源。

#67～68　蓮喬託付小狗

出發去露營前，蓮喬告訴忠淑家裡三隻小狗的名字，交代牠們各自喜歡吃哪種飼料，但東益在整部電影中從來沒有叫過一次被雇用者的名字，頂多是喊一聲「尹司機」、「金司機」或「大嬸」而已。東益除了自己的家人之外，跟他們完全沒有任何身體上的接觸，連握手都沒有。

69
～
72
－
1

#69～72　基宇在豪宅盡情享樂

最喜歡豪宅那一大片陽光的人就是基宇，第一次來到宅邸面試的時候，他也因為庭院的陽光而目瞪口呆。東益全家去露營而空出房子時，他獨自在庭院看書並享受陽光。那時候，他躺在宅邸影子邊緣的外側曬太陽，因為他在自己家裡無法這樣享受陽光。然而，隔天的悲劇到來時，全家只有基宇不在那片陽光下，因為他在走出去之前，就被觀賞石砸中頭部而倒下。相反地，隔天已經習慣黑暗，也不是特別想出來外面的勤世卻從庭院裡的陽光下走出來。其實，當他久違地見到耀眼的陽光時是驚嚇又慌張的。

69～72－2

原本享受著庭院陽光的基宇，進到屋內將Evian礦泉水分給大家。他把水瓶從地板上滾過去，交給在浴缸泡澡的基婷（《玉子》裡的美子，也是用同樣的方式把金豬傳給南西）。雖然沒有出現他拿水給基澤的畫面，但之前基宇準備跑出去壓制醉漢的場景裡，基澤曾經把瓶裝水交給基宇。基宇家的人總是在這麼適當的時機以適當的方法把水傳遞給彼此，但天上降下大量雨水的那個晚上，他們只能束手無策地面對水災。

#73 雯光按下門鈴

73－1

基宇的計畫終點是和多蕙結婚。他向家人宣布這個計畫的時候說：「等她上了大學，我想正式跟她交往，我是認真的。」事實上，這句話是之前他從敏赫那裡聽來的未來計畫（「我是認真的，明後年等她上了大學，我打算正式向她提出交往」），把它原封不動抄過來。基宇的計畫，最終仍不是他自己想出來的。

73－2

基宇要和多蕙結婚的計畫，其實是關於一個新家庭的計畫。想著連父母都要找其他人來扮演的基宇，正夢想著一個不一樣的家庭，但那個瞬間響起的門鈴聲，透露了他不知道的另一個家庭的存在。他對於一個新家庭的想像被另一個家庭的現實所取代，「計畫」也突然變成「無計畫」了。

73－3

憤怒與狂躁不只發生在家庭之外，在家庭內部也一樣會被觸發。這樣的情緒在基澤心中不知不覺地不斷累積。原本被老婆端一腳也只會呵呵笑的好好先生基澤，在劇中爆發了兩次。第一次是基澤譏嘲忠淑可能正在幫未來的親家公洗內褲，忠淑氣到把基澤比喻為蟑螂（《末日列車》裡蛋白質塊的材料也是蟑螂。在奉俊昊

73-4

的世界哩，蟑螂和窮人的處境相關）。這個殘忍的階級比喻所招來的危機之所以能驚險地化解掉，是因為它基本上對於說的人和聽的人而言都是一種自傷。但之後，當來自外部的這種瞬間來到時，基澤就無法跨過第二次的關卡了。

73-5

基澤擔心起被解僱的尹司機，基婷卻罵出髒話，喊著不要擔心別人，擔心我們自己就好。就在那個瞬間，突然開始閃電打雷了。就如同勞勃·阿特曼《銀色·性·男女》（Short Cuts）中突然發生驚天動地的地震，或是保羅·湯瑪斯·安德森《心靈角落》裡瞬間傾瀉而下的豪雨，《寄生上流》裡接下來的暴雨也可以視為給這些沖昏頭的家族利己主義者的一種超自然懲罰。雯光的雨衣被暴雨淋得溼透，還不斷滴著水珠。這位有如陰間來的使者進入了客廳。

73-6

基婷發現自己正在吃的下酒零嘴竟然是狗食的那一瞬間，門鈴響了。雯光透過對講機上方貼有三隻狗的照片這樣的細節來證明自己身份。這兩點都是影射兩個家庭的冷酷比喻。

每次李婇垠登場的時候，總是能抓住觀眾的視線，光看按門鈴的這個畫面，就可以知道她是在專注力與爆發力上多麼突出的一名演員。

73-7

扣去最後的演員與工作人員名單部分，這部電影片長共一百二十七分鐘，按門鈴的瞬間是在第六十三分鐘的時候，精準地落在電影正中間的這個時間點，讓《寄生上流》從前半部進入後半部之後，從喜劇變成驚悚片，從兩個家庭的故事變成三個家庭的故事，從上升的主軸轉變為下降的主軸，從有計畫轉變為毫無計畫。

#74～76　雯光與忠淑下樓

#77　雯光與忠淑合力推開櫥櫃

#78 基澤家的墜落

78－1

勤世在一連串的失敗後住進了地下的祕密空間。當年他開了台灣古早味蛋糕店，因為倒店而欠了一屁股債，是導致如今這一切的最決定性因素。基澤也曾經營台灣古早味蛋糕店，同樣失敗收場。《寄生上流》最初在構思階段的片名是「移畫印花」，是以同樣有一男一女的東益家和基澤家，兩對夫婦的結構作為對照而取的片名，但實際上這部電影真正相對應的也許並非東益家和基澤家，而是勤世家和基澤家也說不定。奉俊昊在接受訪問時也說過，這部電影在構思階段時，勤世家的設定上也有一兒一女。

78－2

基宇是基澤家的成員中，唯一沒被東益家聞到階級味道的人。他好不容易脫離氣味帶來的侮辱感，卻在偷聽屬於同一個階級的勤世說話時，伸手捏住鼻子阻隔地下室的惡臭。

77－3

櫥櫃被推開後，那道通往隱密地下空間的門，就像禁止通行的符號一樣鮮明地展現出來。

77－2

櫥櫃一開始動不了是因為底下卡著烤肉盤。每當基澤家因為計畫成功而稍微感覺向上提升時，他們就會用鐵盤烤肉來吃，為自己慶祝一番。換句話說，阻撓雯光與忠淑的那個力量，不過就是向上仰望的視線而已。基澤家在上面沉浸於階級上升感而大肆慶祝的時候，勤世卻因為被烤肉盤阻撓而無法上樓，只能在底下繼續挨餓。

在豪宅的地底下，雯光家和忠淑家看穿了彼此的實際處境。基澤、基宇和基婷滾落到最低處，完全暴露了自己真正的身分。

78－3

#79 雯光模仿北韓的腔調

79－1

基澤家與雯光家對比的半地下和地下之間的階級問題，如果把它轉換成南、北韓問題來看，也非常有趣。兩個家族間的矛盾達到極致時，雯光模仿著北韓電視裡的女主播，嘲弄沙發下的基澤家，並且以北韓導彈來比喻她手機裡的影片，以此威脅基澤家。此外，稍早也有說明，勤世居住的地下空間是為了防止北韓威脅而打造的避難洞。

79－2

如果將基澤家與雯光家分別視為南韓與北韓的隱喻，那麼，多頌的玩具是直接從美國買回來的，加上東益因一連串活動而在美國受矚目，我們可以將這一家放在「美國」這個位置。

劇中的「南韓」與伊利諾州、芝加哥有些關聯，教英語，對美國懷抱憧憬。「北韓」雖然處境比較艱難，卻明顯鄙視「南韓」的世俗態度，談著所謂藝術的靈魂，而且非常懷念現在已經消失的蘇聯（南宮賢子）。

「北韓」在經濟與國力上被「南韓」比下去，只能用核彈（手機影片）作為威脅。之前基澤說對三十八度線以下的大街小巷全都瞭若指掌，換句話說，就是對三十八度線以上的部分完全不了解。就像南韓不了解北韓，基澤之前也完全不知勤世的存在。

當你在看一部很吸引自己的電影時，心裡都會有一些明明不是很重要，卻讓你留下深刻印象的場景。對我來說，《寄生上流》中的這個場景無疑是在陽光灑落的客廳裡，雯光與勤世輕柔地跳著舞的這一幕。它令人感到莫名的悲傷與苦澀。

79−3

#80～81 兩個家族的纏鬥

忠淑以打電話報警來壓迫雯光，雯光則是拍下基澤一家的影片作為他們招搖撞騙的證據，威脅要將影片傳給蓮喬。此外，雯光在懲罰忠淑一家後，也將他們受罰的樣子拍下來當作武器。不過，這兩家子經過多次激烈打鬥，直到最後都沒能把電話撥出去，或是按下影片的傳送鍵。

80～81−1

這一點放在整部電影裡來看也是一樣。基婷拍下小巷裡的潑水大戰影片也沒有傳給任何人。下層的人完全無法將自己的想法傳達給上層的人。電影的最後，基宇也無法把他寫的摩斯密碼信傳達給父親。

80～81−2

相反地，上層的人則無論何時何地都能夠溝通無阻。蓮喬和基澤在同一個家裡，卻突然傳訊息給基澤，要他到二樓的蒸氣室；多蕙把多頌在暴雨中搭帳篷的樣子拍攝下來，立刻就把影片傳給了基宇；敏赫要拜訪基宇的訊息，也是單方面直接傳送給基宇。

80～81−3

劇中的訊息傳遞總是只有上層傳給下層，沒有相反的傳遞方向。不論是傳送文字訊息、打電話、傳送影片等，永遠都只有上層的人能夠順利傳送。

#82～93 忠淑做炸醬烏龍麵

82
～
93
－
1

雙方激烈纏鬥時，蓮喬打來的一通電話讓打鬥暫時中止（這就像《末日列車》裡，本來所有人正拿著斧頭與棍棒激烈斯殺，卻在列車進入葉卡捷琳娜大橋時同時停止了戰鬥的那個場景），而且，跟需要按門鈴才能進門的雯光不同，不需要任何人允許，這房子真正的主人蓮喬要回來了。基澤一家以為他們獨占了這棟豪宅，結果兩個家庭先後回歸，三個家庭共存的荒謬悲劇在此達到頂點。

82
～
93
－
2

從雯光幫勤世按摩的那場戲開始，緊接著兩個家族打成了一團、忠淑在蓮喬的要求下急忙煮了炸醬烏龍麵並一腳把想爬上來的雯光往下踢，一直到雯光再次跌下樓梯這一幕為止，如果把它視為一個場景段落，則這種構成方式與故事的整體功能，跟前半部的「信任鎖鏈」場景段落形成了對比。

以準確地將整部電影分成前、後兩部分的電鈴聲為基準，「信任鎖鏈」段落在門鈴響起的十九分鐘前結束，「炸醬烏龍麵」的鏡頭則是在門鈴響起的九分鐘後開始，彼此呼應。前者由二十九場戲構成，長達七分十五秒，後者則由十五場戲構成，長達六分十六秒。前者是照計畫依序順利滲透的過程，後者卻是在收拾無計畫的混亂局面，過程激烈又驚險。

#94～102 多頌看到鬼

多頌兩年前在廚房看到了勤世。當時坐在冰箱前吃蛋糕的多頌感覺到異常動靜，轉頭望向右下方，發現了勤

103
－
1

世。基婷之前跟蓮喬提到「思覺失調症區域」這個用語，意即容易引起精神疾病徵狀的部位。當時她指出的位置也是圖畫的右下方。

#103 勤世談起地上的生活

勤世本來也是照著計畫過生活的人。他生活的地下祕密空間裡，有一角陳列著他蒐集的空罐子，上頭貼著林肯、曼德拉、金大中等人的照片，可以知道他還是個相當關心政治的人。他生於一九七七年十二月十四日，剛滿二十歲（成年）的四天後，得知金大中總統當選時，應該也曾發出歡呼聲。從牆上貼著的樂譜和稿紙的內容，也可以看出他和大自己三歲的雯光戀愛時應該很浪漫。從眾多法律概論書籍與準備考試的用書來看，他應該準備過司法考試。他也應該是馬拉松選手李鳳柱的粉絲。

可以想見，他應該是做過長期計畫並認真投入其中奮鬥過，但接連多次落榜讓他疲憊不堪，於是他放棄考試，做了各種其他工作，卻一直沒能成功。壓垮駱駝的最後一根稻草，是在他經營台灣古早味蛋糕店失敗後積欠了大量債務，最後逃到了這裡。二十年來，這麼多計畫都失敗後，他自然而然變成了無計畫的信奉者。他甚至沒有國民年金這種基本的未來保障，只能每天得過且過，最後完全融入日復一日的心死之中，四年就這樣過去了。

他對這樣的勤世應該不會感到陌生，因為在接下來的兩個季節中，在這裡住下的基澤應該也沒再思考什麼，只是會偶爾想起勤世。

基澤對這樣的勤世應該不會感到陌生

劇中兩個下層階級家族的中心人物分別是菊雯光和金基澤，一個擁有在韓國很少見的姓氏，另一個擁有最常見的姓氏，形成一種對比。《寄生上流》本身就是一個非常獨特、充滿時空真實感的寫實故事，同時也是一個在任何地方都適用、極其普遍的象徵性寓言。

103
—
2

#104～108 蓮喬披露兒子的創傷

雖然曹如晶一直都是非常有潛力的演員，但不少人是直到《寄生上流》才發現她的能力。蓮喬一邊吃著炸醬烏龍麵，一邊獨自長篇大論地向忠淑訴說多頌的創傷。這場戲證明了曹如晶是個擁有多樣又細緻演技的演員。

109
—
1

#109 基澤家躲在桌子下偷聽

東益說基澤身上特有的味道會讓人想起蘿蔔乾和抹布，最後又說這是搭地鐵的人特有的味道。他不說搭公車的人的味道，而說是搭地鐵的人，更強烈地顯現出階級的脈絡。擁有那個味道的人使用在地下行駛的交通工具，住在地下的房子裡（《駭人怪物》和《綁架門口狗》中的街友也都住在地下）。而東益住在地處高位的高級住宅，上班時坐的是在地面上飛馳、不需要進入地下的賓士車，也在高樓大廈的時髦辦公室裡工作。蓮喬甚至因為太久沒搭過地鐵，連那個味道都想不起來了。

109
—
2

東益在客廳沙發上語帶嘲弄地說著基澤的味道，基澤卻只能躲在旁邊的桌子底下，一動也不動地乖乖聽完。

這段話從客廳較高的沙發，單向地流向位置較低的桌底。東益嘲諷地說雯光（基澤）做事很懂得拿捏分寸，唯一的缺點就是吃得太多（味道飄過來）。基澤這時應該會想到雯光，感覺就像兩人一起在桌子底下接受嘲弄。這份恥辱感已經超過個人的範疇，擴大到階級的層面上。換句話說，此時的基澤想起的不是自己或他們一家，而是自己所屬的整個階級。

109
—
3

東益第一次向蓮喬說起基婷的內褲時，她躲在樓梯旁偷聽了一會兒，才在自己認為合適的時間點故意發出腳步聲，讓東益夫妻倆結束那段私語。當時的基婷還能夠自己決定要把話聽到哪裡。然而，她的內褲第二次被東益提起時，她卻躲在桌子底下，無可奈何地必須全部聽完。本來充滿自信又有主體性的基婷，在後半部的地位也逐漸降低。

109
—
4

東益家宅邸的中心是客廳，客廳的中心是四人座沙發（不過，這個家族基本上都分開行動的四名成員根本不會一起坐在這張沙發上）。這部電影裡登場的三個家庭全都躺過這張沙發，忠淑和基澤在東益家去露營的時候躺在那裡睡午覺，雯光讓勤世躺在上頭幫他按摩，東益和蓮喬在那上面做愛。若按照劇中出現的順序來看，東益和蓮喬這一對才是最後占據沙發的人。宿主的沙發就像宿主的豪宅一樣，已經被兩個「寄生蟲」家族占領了。

109
—
5

奇妙的是，東益和蓮喬同床的時候，想起了尹司機和他女友那場（想像中的）車震，之前被他們說得很難聽的廉價內褲和毒品成了催情劑。沙發上的蓮喬和東益將自己向下投射以尋求刺激。他們跨越界線進入下層，

110
—
2

110
—
1

109
—
7

109
—
6

#110 基澤像死去般動也不動

只是為了暫時擺脫偽善，恣意享受床第之歡的興奮感而已。

此時的沙發其實就是賓士車的後座，因為尹司機和愛人發生親密關係的地方就在汽車後座（東益這樣斷定，並且如此想像）。東益與蓮喬在感覺類似賓士車後座的沙發上，將自身投射到尹司機這對情侶身上，興奮不已。

這麼看來，其實客廳本身就像是汽車內部。如果說沙發是賓士車的後座，那麼桌子底下就是前座了。坐在前座的人不能轉頭看，而且被迫聽到後座傳過來的話，唯一能夠越過界線流到後座的只有味道而已。

正式進入東益與蓮喬夫婦的床戲時，攝影機以俯視的角度拍攝，勾勒出包括沙發和桌子在內的客廳全景，接著從水平移動轉換為垂直移動。當攝影機下降到桌下時，底下的空間裡又是另一個家庭。從開場那裡往下拍攝靠牆而坐、兀自煩惱的基宇，到電影結束時的最後一幕，整部電影的鏡頭在逐漸下降時，反映出階級濃厚的絕望感。

基澤在東益與蓮喬夫婦睡著後從桌子底下爬出來，又被從庭院突然射來的手電筒光線與對講機傳來的起床宣言嚇到馬上臥倒。在光線照射下，基澤立刻像死了一樣停住不動。這時他應該想起了忠淑幾個小時前用蟑螂

來形容他的比喻。被妻子挖苦說如果朴社長回來了，他會像蟑螂一樣立刻躲起來。這句話就像預言一樣完全命中。基澤內心的慘淡，再加上前面的羞辱感，讓他的內心更加受傷。

#111〜117 基澤家無止無盡地下降

111〜117—1

從豪宅逃出來的三個人腳步踉蹌、走走跑跑著不斷向下的場景，可以說是《寄生上流》整部電影中最令人印象深刻，也是最悲慘的一幕。這看似會永遠持續下去的下降場景，一直到已經變成水鄉澤國的底層世界才終於結束。

111〜117—2

一直沒有說話，只是持續往下走的基澤，來到某個堆著垃圾的臺階旁。陷入絕望的她問接下來的計畫是什麼。對於這個問題，基宇再次說出「我一直在想，換作是敏赫的話會怎麼做」來回答她，但基婷篤定地說敏赫才不會落到這種下場。基宇一直將屬於上層的敏赫視為角色模範，是因為他在計畫要讓自己擠進上層階級，但是在往無計畫的無底洞不斷下墜的此刻，敏赫沒辦法成為他的角色模範了。

111〜117—3

基婷忽然向基澤問起房子裡其他人的狀況。這裡她沒有說起他們的名字或職業，而是用「地下的那些人」來稱呼。躺在桌子底下，不斷被廉價內褲的事刺激時，基婷應該也想起沒犯任何錯誤卻也一起受到侮辱的尹司機。所謂「地下的那些人」這個範疇，現在也包含了不斷下降、必須回到地下的基婷。

幾個小時前，基婷還醉醺醺地喊著擔心我們家的人就好了。現在全身濕透的她，除了自己和家人，也開始想到自己所屬的階級。

111
～
117
─
4

基澤辯解說，除了我們之外沒有其他人知道，所以什麼事情都沒發生。在這裡，雯光和勤世不算在「其他人」裡。基澤此時真正的意思是「發生在下層的事，上層不會知道，所以可以放心」。但是他們不知不覺開始產生階級覺醒，因此無法忘記雯光夫婦被關在地下的事實。

不論基澤、基宇、基婷或忠淑，都是如此。

111
～
117
─
5

在暴雨之中往下降的時候，忠淑不在行列當中，但這不代表忠淑就沒有經歷這種狼狽的下降經驗。跟著雯光走到勤世生活的地下祕密空間時，忠淑從客廳下到地下室，又從地下室下到更底下的祕密空間，總共走了四段臺階，不斷地往下走。這時的忠淑非常不知所措。幾個小時之前，她就先往地底下降過了。下層階級的下降沒有意外：越是往上爬，就會越往更底下降。

#118 基宇低頭凝視

在那段下降階梯的盡頭，基宇低頭看著自己被雨水完全浸濕的腳，以及寸步難行的下半身。有好半晌時間，他看著混濁的泥水積聚在這個世界的最底層。

#119 基澤被泥水潑到

通往基澤一家位於半地下那個家的那條小巷成了水鄉澤國。基澤撥開泥水，慌亂地跑回家，不斷被鄰居用鐵桶舀出來的水潑到。之前基澤也在試圖制服醉漢的時候，意外地將桶子裡的水潑到一旁的基宇身上。

沒有人是刻意要傷害別人。只不過，在這狹小的空間裡想要擺脫困境，只能胡亂掙扎，因此就算不是故意的，難免對彼此造成傷害。雯光家和基澤家之間錯綜複雜的悲劇，與此也沒有不同。

#120～121 基澤呆站在泥水中

回到家的基澤在深達腰部的水中做殊死搏鬥，待在祕密地下空間的勤世也被綁在椅子上用身體奮力掙扎著。

基宇為了關上窗戶、阻止泥水繼續灌進來，不小心觸了電而發出尖叫。雯光試圖用嘴咬開綁住勤世的繩子，卻因為腦震盪症狀而頭暈目眩。基澤無法與基宇合力，雯光也沒有辦法幫助勤世。

基澤家因為被水淹沒而無比痛苦的情況，雯光家留在地下空間承受著痛苦的狀況，第一百二十場到第一百三十四場以持續交叉的方式來剪輯。不論是被淹水困住的家族，或是被綁在地下的家族，儘管在痛苦的情況上有所不同，但他們都在受苦的事實並無差別。

#122～124　基婷目睹逆流的汙水

122～124－1

下層的痛苦並非個別的苦難，本片的逆流主題將這個事實表達得淋漓盡致。

因腦震盪症狀而暈眩的雯光，把頭靠在地下祕密空間的骯髒馬桶上嘔吐，緊接著的下一場戲就是基婷眼前的馬桶正在大爆發，汙水逆流而上。照情節的內在邏輯來看，雯光吐出來的嘔吐物就是基婷遇到的逆流屎尿。

雯光的嘔吐，跟從樓梯上滾下來、頭部撞到牆壁後產生腦震盪有關。因此，雯光經歷物理性衝擊，使她不斷順著階梯急遽下降，到基婷經歷永無止盡下降後的情緒性衝擊，兩邊可以完全銜接起來。儘管相距遙遠，但相同階級的兩個家族之間不存在任何界線。

122～124－2

此外，嘔吐也是一種逆流。這兩種逆流都以應該是入口的地方為出口，將吞下的東西更強烈地噴發出來。接下來，等天一亮，觀眾們就會在東益家那個陽光普照的庭院裡，看到一舉爆發出來的另一股逆流。

#125　基澤蓋住了眼睛

因為腦震盪而呻吟的雯光，眼前一片模糊。躲在桌子底下不斷遭受侮辱時，以及在體育館裡過夜、對兒子說到無計畫時，基澤都用手臂蓋住了眼睛。他們要不是看不見未來，就是看不見前方，或是再也不願望向前方。在他們的時間之前，沒有未來。

#126～127 基婷抽菸

基婷坐在汙水逆流湧上的馬桶蓋上，拿出藏在天花板的香菸來抽。那個家裡最高、最能抓到無線網路訊號，還能夠藏錢並且用香菸給予安慰的地方，竟然是廁所的馬桶，真的是極為諷刺。

#128 基宇拿起觀賞石

在淹沒基澤整個家的泥水中，觀賞石慢慢浮現的模樣，就像科幻電影中來自外星的太空船出現的場景，有一種超現實感。此時，觀賞石在基宇視角的畫面中展現無比的威儀，就像在向基宇傳達不可拒絕或難以解讀的指示。跟敏赫帶來觀賞石、第一次打開箱子的時候不同，這裡沒有從觀賞石的立場望向基宇的視角鏡頭，但有個燈光一明一滅的世界圍繞著觀賞石。隨著室內電燈閃爍不停，觀賞石也不祥地忽隱忽現。基宇在觀賞石的存在與不存在、有意義與無意義、幸與厄之間，到底從它那裡聽到了什麼呢？

#129～131 勤世用摩斯密碼求救

#129～131
｜
1

基宇家天花板上一明一滅的燈光，跟東益家樓梯處閃爍的燈光相互呼應。勤世發出的求救訊號，急切地穿梭在長傳輸電流與短傳輸電流、線與點、光明與黑暗，以及生與死之間。

129
～
131
－
2

如此看來，劇中望著樓梯處閃爍燈光的不只是多頌，基宇在泥水中仔細盯著看的也不只是觀賞石。觀賞石的明滅與摩斯密碼的明滅相重疊，基宇當時透過觀賞石看著的，應該是正拚命發出求救訊息的勤世。在那場戲裡，沒有觀賞石看著基宇的鏡頭。這一點沒什麼好奇怪的，因為觀賞石在那個瞬間望著的不是基宇，而是勤世。

132
～
134
－
1

#132～134 基澤離開被淹沒的半地下

這不僅是基澤家的悲劇，勤世家也是。再往前走，那些房子也都進水的鄰居全部都是。在共有的逆流和燈光明滅中，水淹到喉嚨的個人災難與階級整體的災難，是無法切割的。泥水能夠輕易越過道路和門窗的界線，讓基澤的家和小巷子、鄰居的家全部融為一體。

132
～
134
－
2

基澤家裡緩緩漫升的水，淹到了掛在這個家裡最高處的襪子。為了追求陽光，這個人體最下層的保暖衣料被高高掛起，最終也被從地面湧上來的冰冷泥水吞噬了。

132
～
134
－
3

泥水淹沒了基澤的家，鏡頭裡的水位升高，下方畫面淡出，轉換為完全被水淹沒的屋前那條巷子俯瞰場景。如果把攝影機的移動想像為家裡逐漸漫升的泥水（雖然實際上沒有），蓮喬和東益夫婦恩愛完後睡著的那個俯瞰式長鏡頭水平推軌畫面，就相當於漫升的泥水。攝影機俯視著淒慘的水災現場，沿著巷子往水平方向平移。這兩場戲的鏡頭運動構成一種逼真的對比。因此，當時東益家客廳的桌子下，不僅是賓士車的前座，也

132～134-4

是水深到接近頭頂的半地下住家。侮辱的話語傳進桌子底下，黑色泥水湧入自己家中，無可奈何遭受傷害的基澤一家，最終只能帶著茫然的表情從那裡逃出。

這場戲的最後一個鏡頭，攝影機望著被水淹沒的世界，慢慢地往右側移動，宛如一聲嘆息。接著，黑暗的波浪從右側向左側捲去，從反方向削弱了攝影機運動的力量，吞沒了整個鏡頭，世界陷入了黑暗中，多頌最終也沒能解讀出透過明滅燈光傳達的摩斯密碼。

135-1

#135 基澤家在體育館裡過夜

沒有目標就不會失敗，也不必考慮未來，因此現在沒有理由著急。基澤的無計畫論原來是一種經驗法則。在基澤的人生中，像這樣的事不斷在重覆，只是程度不一而已。觀眾只看到基澤一家入侵東益家的這場失敗，或許會對他最後的暴走感到驚訝，但這其實只是基澤人生中無數重大失敗的一部分而已。他故作狠毒地說出「因為沒有計畫，所以就算殺人也無所謂」這種牢騷，最終也因無計畫的殺人事件而意外實現。

135-2

基澤發表完無計畫論後，抬起右臂遮住自己的眼睛。當那些難聽的話不斷傳入桌子底下時，他也是如此。在《非常母親》開場那場戲裡，母親得知衝擊性的真相，在原野上跳起舞來時，也是這樣舉起手臂擋住自己的眼睛。當無法改正眼前的荒謬世界時，他們選擇遮住眼睛。基澤的豁達，是不斷累積的失望轉化而成的自願性失明。

聽完無計畫論之後，基澤向基澤道歉了。他說自己為一切感到抱歉，是一種籠統、全面的表述。他不是對自己計畫中的特定錯誤道歉，而是對自己把全家人都扯進他的計畫中表示歉意。這一次計畫的失敗，向過去到現在無數次失敗的無計畫（基澤）表示歉意。也許，基宇是提前在對未來的所有失敗道歉，在向自己的人生道歉也說不定。

那天晚上，基宇的態度完全改變了。雖然觀賞石仍被基宇放在身邊，但作用的方向已經跟之前完全相反。如果說之前觀賞石對基宇來說是象徵他階級上升的希望，之後它成了剷除希望種子的工具。

#136～143 蓮喬召喚基婷

七月一日星期天早晨，蓮喬打電話給基婷，請她來參加那天下午在自家庭院舉辦的生日宴會。基婷還沒來得及回答，蓮喬就直接說出「妳今天過來，我會算上一次課」這樣的話，就像裝扮成印地安人的東益，在尷尬的情境下說出「反正今天算加班，你就當作是工作好嗎」來壓制基澤一樣。

雖然蓮喬和東益說的都是敬語，也沒提高嗓門，卻都隱含著明確的位階。作為「主人」的他們，只要支付薪水就可以，不需要考慮對方的狀況和心情。他們就是這麼想的。

#144～150 基澤聞自己身體的氣味

蓮喬好不容易有機會一展長才，開心地準備著多頌的生日派對，帶著基澤依序逛了葡萄酒店和超市進行採買。前一天晚上，基澤在體育館理對兒子吐露他的無計畫論後，當他和東益躲在樹叢後等待時，除了突然出言嘲諷東益之外，直到悲劇發生為止，他一句話也沒說。

這樣的他，耳裡不斷傳來蓮喬興高采烈說著因為昨晚的大雨，連空氣都變清新了的通話內容。蓮喬從賓士車後座把腳抬到前座，突然表現出車裡有異味的樣子，把車窗搖下，再一次給基澤帶來受辱感。從多頌、東益到蓮喬，基澤就這樣被人說了三次「有味道」。基澤氣餒地開著車，聞了聞自己的身體，突然射來的強烈光線讓他瞇起了眼（勤世剛走出庭院的時候也是那樣）。

悲劇不是突然陡降的懸崖峭壁，而是日復一日一點一滴積累、在最後讓人踩空摔落的階梯。

#151 基宇和多蕙接吻時心不在焉

基宇俯瞰著陽光灑落的庭院派對，跟多蕙接吻了。之後，多惠直覺地認為基宇在接吻時想著別的事而問了他。這部電影中，兩人接吻的場面出現了兩次。前半部的接吻場面裡，基宇確認了多蕙非常喜歡自己，夢想著跟她的愛情有結果後得到階級上升，但在後半部的這場接吻戲裡，基宇雖然還是喜歡她，但已經決定要下降，因為他知道自己不適合那裡。他把讓他明白這一切的觀賞石從包包裡拿出來，前往比正在舉辦派對的下面還要「更下面」的地方。

#152 基澤再次提到東益的愛情

152-1

《寄生上流》裡三個家族糾纏不清的故事，從一場表演開始，也在表演中結束。從基宇扮演找工作的男主角這場表演開始，以多頌扮演救美的英雄這場表演結束。最後，找工作的表演成功了，救人的表演失敗了。這是一個關於生命隕落而不是成功求職的故事。

152-2

之前在車上，基澤為了攀交情而問東益愛不愛夫人的時候，應該是真心提出這個問題，但是當他在庭院裡再次提起對夫人的愛時，就很明顯是嘲弄了。沒有管道或機會說出真話的人，只能轉化為迂迴的嘲諷。但隨後東益明確告訴他這是在工作的事實，並且以階級的傲慢來應對人格上的奚落。

152-3

這場戲裡，兩個演員營造出的緊張感一路到底，不需要台詞，也能讓人充分理解即將犯下殺人罪行的人物心理。這場衝突到了後來，兩個男人之間的角力已經失衡。尤其是宋康昊看著李善均時，那個最後爆發之前的表情，實在令人毛骨悚然。

#153 基婷被交付送蛋糕的任務

基婷和忠淑對前一晚在瘋狂和歇斯底里交織下所發生的事感到後悔，想到地下祕密空間照顧一下雯光夫婦，但基婷身為察覺到多頌內心創傷的治療師，必須在他面前以最後的驚喜嘉賓姿態參與演出。非常不巧的是，

被壓抑許久的事物正好在那個時候爆發。

154
～
157
－1

#154～157 基宇被觀賞石砸頭

第一次進入祕密空間時必須兩人合力推開地下的櫥櫃，這一次基宇自己獨力完成了。他打算用觀賞石，打死他認為已經沒有希望的雯光和勤世夫婦，作為最後的餽贈，但是在勤世的反擊之下，脖子上套著鐵索、像條狗一樣逃跑的他，被自己的觀賞石攻擊了兩次。勤世砸中他的頭，那是基宇用來訂定計畫的部位，而雯光也是因為頭部受傷而死。對勤世來說，也算是以牙還牙了。

154
～
157
－2

勤世的攻擊像是「無計畫」對於「計畫」的報復。這兩次重擊，有如在懲罰本片中基宇制定的前後兩個計畫。如果說，第一個是關於為家人謀定工作的計畫，第二個則是之後在結尾登場的「最基本計畫」。觀賞石第二次砸向他的頭，將一切畫上句點，彷彿在藉此昭告：基宇想賺很多錢、把父親從地底下救出來，這個計畫不過是個虛無縹緲的目標。因此，觀賞石看似一個讓人向著夢想奔馳而去的聖物，實際上是把人打趴在現實下的落石。

#158～160 無人倖免的災難

本來東益和基澤要一起扮演襲擊基婷（設定為白人）的壞印地安人，最後被扮演好印第安人的多頌擊退。他們要演繹的不是白人與印地安人的鬥爭，而是印地安人之間的鬥爭。在這裡，如果將這場生日派對表演中的人種要素轉換成階級要素，它就跟這場真實慘劇的前半部非常相似。鬥爭的雙方，本來並非上層階級的朴社長與下層階級的勤世或基澤，而是在兩個同屬於下層階級的家庭之間（勤世雖然沒有像基澤那樣戴著印地安頭飾，但他臉上沾著血跡的模樣，看起來也像好戰的印地安人戰鬥裝扮。那麼，如果現在主題是印地安人，這時誰才是好印第安人呢？）

158
～
160
－1

然而，一起扮演印地安人的東益和基澤，在表演之外的現實中分別屬於上層和下層，階級完全不同，基澤殺死東益的慘劇後半部跟前半部不同，反映出表演之外的現實構圖。在接連發生兩起兇案的庭院生日派對場景中，前半部和後半部對比著象徵性的悲劇與現實中的悲劇。雖然劇情集中在描繪下層與下層互相鬥爭的情景，但從本質上來看，這齣悲劇就是階級間的鬥爭。因為基澤揮動的刀是階級的利刃，刺向了東益的心臟。

158
～
160
－2

勤世刺向了基婷心臟，結果基澤不是刺向勤世而是東益。這個復仇行動，體現了這齣可怕悲劇的核心何在。

因此，悲劇的高潮爆發在那場印地安戲劇之外。當基澤為被刀刺傷的基婷止血，東益把壓在勤世身體底下的鑰匙取出來時，這兩個男人都戴着印地安頭飾。但是當基澤看到東益捏著鼻子走開，他抓起勤世的刀、衝向東益時，基澤頭上的印地安頭飾已經滑脫，然後他一把抓下東益的印地安頭飾，在東益轉身時用刀往東益的胸部刺去。基澤從表演中脫離，在現實中殺害了東益。至此，扮演下層與下層鬥爭的表演結束了。「兩個孤獨的男人結伴同行」那份情誼，落得一個殘酷的結局。

158
～
160
－3

158
～
160
—
4

最後的殺人行動爆發之前，所有的表演都已經結束了。為了獲得和保有工作的表演已經結束了，為了在地下祕密空間生活的不在場表演結束了，為了消除心理陰影的印地安人表演結束了，用有禮貌的語氣和禮儀假裝尊重下層階級的表演也結束了。最重要的是，為了生計而裝作不是一家人的裝陌生表演也結束了。最後，基澤超越了家族的狹小範疇，將受辱的勤世與階級的氣息連結在一起。

158
～
160
—
5

基澤被妻子忠淑比喻為蟑螂、差一點上演家庭慘劇時，他們用表演成功化解了危機。粗魯地抓住脖子和冷如冰霜的視線，像在開玩笑一樣，以相視大笑的表演艱難地化解了危機。透過笑來進行迂迴的表演，是他們避免悲劇、化解危機的唯一方法。

他們從現實逃避到表演之中。忠淑在最後還附帶了一句玩笑：「如果來真的，你就死定了。」但是基澤與東益的危機與此恰巧相反。基澤和不是同一階級或同一家人的東益之間的危機，最終跳脫了可以一笑帶過的表演，反而以充滿殺氣的現實刀刃一路走到底。因為是真的，所以最後死了人，不論是勤世、雯光或基婷在生物學上的死亡，還是基澤在社會上的死亡，又或者如同基宇在精神上的死亡。

158
～
160
—
6

基澤為了止血而壓住基婷胸部，基婷制止他說：「爸，不要再壓了，你壓得我更痛。」聽起來意味深長，因為當廁所的馬桶逆流時，基婷試圖蓋上蓋子堵住馬桶，卻發現只是徒勞無功。

基澤本來想把它壓下去，不斷地下壓，卻迎來更猛烈的瞬間逆流。這麼看來，在地底下待了四年後，勤世頭一次出現在陽光普照下的戶外就出手殺人，以及基澤對雇主一直溫良恭儉讓卻忽然揮刀殺人，最終都是逆流爆發的瞬間。

158
〜
160
│
7

鑰匙很難找，找到了也無法好好地傳遞出去。基澤嘗試著把它丟過去，卻被壓在勤世身體下面。東益想把被壓住的鑰匙拿出來，卻因為聞到惡臭而捏住了鼻子。基澤嘗試著把它丟過去，卻被壓在勤世身體下面。東益想把被壓住的鑰匙拿出來，卻因為聞到惡臭而捏住了鼻子。東益毫無掩飾地捏住鼻子的一瞬間，悲劇降臨。

勤世的惡臭與基澤的氣味不同，因為勤世在地下生活了很久，體味加上腰側被烤肉串插入的傷口散發出血腥味，使他更顯得難聞。換句話說，這是地下生活者的生與死結合而成的階級氣味。當它被人輕蔑，那一瞬間不可避免會激發另一個剛從階級意識中覺醒的地下生活者的憤怒。

158
〜
160
│
8

東益和蓮喬夫婦不知道被解僱的當事人為什麼離開的真正理由。他們是劇中真正最無知的人，完全不知道劇中的一切是怎麼回事。東益直到死亡的那一刻也不知道勤世是誰，不知道為什麼會發生爭鬥，也不知道他們彼此之間是家人的關係，更不知道自己為什麼會被刀刺死。這就是宿主，就算到了那個地步也什麼都不知道。

158
〜
160
│
9

奉俊昊的作品世界中，悲劇主要發生在開闊的空間。《殺人回憶》的原野，《怪物》的漢江水岸，《玉子》裡的屠宰場都是如此。《寄生蟲》也不是在地下祕密空間，而是在沒有任何視線遮蔽的廣闊庭院中發生悲劇。

161 基宇醒來

頭部受傷的基宇在一個月後醒來，一睜開眼見到的是不像刑警的刑警，以及不像醫生的醫生。（《殺人回

《記》的開頭，是不像強姦犯的強姦犯，以及不像被害者哥哥一起登場）。雖然基宇遭遇了重大的悲劇，但他不知道這一切為什麼會發生。所有關係人裡沒有特別壞的人。只是，看起來不像殺人犯，還有不像被害者的被害者，在難以釐清的動機和莫名其妙的過程中錯綜複雜地交織在一起，從而造就了巨大的慘劇，所以基宇也只能笑了。

#162～167 基宇時不時傻笑

醒來後的基宇，不論在醫院、法庭或納骨塔，不時都在笑著。事實上，笑是他那個隨波逐流的父親每次遇到難關時，用來逃避生活壓力的習慣，是從不斷積累的絕望中練就出無計畫態度的方法。基宇現在和父親更像了。

#168～180 基宇解讀基澤的信

基澤沒有滿足於找到一份工作，還曾想把那裡當作自己家（「這裡現在是我們的家，很溫馨啊」）。如今他或許可以算是逆向地實現了目標。基澤躲在豪宅地下祕密空間度過了兩個季節。他的信裡感覺不到他想要出去的急切，反而更像已經坦然接受必須隱匿在那裡生活，對一切都斷念了。他把那裡當作自己的歸屬之地，偶爾偷偷去廚房打開冰箱，對朴社長仍然懷著不差的感情，偶爾試著用摩斯密碼向某人傳達自己的心聲。勤

168～180-1

168
～
180
－
2

兒子終於解讀出摩斯密碼。他確認了父親的所在地與安危，非常高興，但父親始終無法知道自己的兒子收到了那封信。

世當時也是如此。

#181～183 基宇的「最基本計畫」

基宇回信給基澤說他立下新的計畫了。基宇解讀出父親的信那一瞬間，那個計畫當場浮現。他說要賺大錢的計畫，實際上是一個「無計畫」。計畫必須具體才行，「最基本計畫」不是計畫，而是一種生活的態度。這種態度裡不包括邁向目標的系統性、縝密的方法。這個在季節尾聲定下的第二個計畫，跟一開始的第一個計畫很明顯不同。基宇立下新計畫後，有沒有拍一下自己的膝蓋呢？

184
－
1

#184 基宇將觀賞石野放到溪谷

當基宇以旁白形式念出他的信，說他定下一個「最基本計畫」，對應的畫面是他把觀賞石放入溪水中的場景。因此，「最基本計畫」就是把觀賞石送回它原來的地方。觀賞石本來對基宇來說，意味著敏赫這個角色模型，以及階級上升的夢想。讓觀賞石回歸自然中，實際上代表他放棄夢想了。基宇放棄了那個獨一無二、

184
-
2

特別的觀賞石，成為「另一塊磚頭」，回到原來的位置，那裡就是陽光照不進來的半地下窗戶底下。

基宇把觀賞石放入溪水時，畫面是石頭被放在畫面正中央、微微向右傾斜的特寫鏡頭。這跟敏赫第一次把觀賞石帶到基宇家後，它初次登場時的拍攝方式完全相同（基宇在多蕙房間裡把觀賞石從包包裡拿出來的時候，也是向右斜抱在懷裡）。觀賞石以它的原樣回來了，但它第一次出現時，緊接著的是基宇低頭盯著看的畫面，現在沒有這一幕了，因為現在觀賞石將會忘記基宇，而基宇也會努力去忘掉它。

#185～188 基宇想像自己買下豪宅

基宇在未來賺了很多錢、買下豪宅後搬家的場景，是整部電影中最令人心痛的一場戲。基宇只要賺很多錢就可以了，基澤只要直接走上樓梯就可以了。但是，對完全無法訂下任何具體計畫的基宇來說，他沒有未來（奉俊昊導演曾經說過，只賺取最低薪資的基宇，就算一毛錢都不花，想買下那棟豪宅也要花五百四十七年），只有冷冽的現在。

#189 基宇嘆了一口氣

結尾與開頭相似，鏡頭從窗外的小巷緩緩下降，因為通訊中斷而陷入困境的基宇入鏡。手機斷訊問題只要找

到附近其他咖啡店的無線網路就能解決，但他寫好的摩斯密碼信無法傳達給父親。基宇在結尾的段落一直沒有靈魂地笑著，最後卻不再笑了，反而長嘆了一口氣。高掛在上面的襪子還是不容易乾。現在冬天來了，情況應該只會更糟吧。

二〇二〇年三月

3 對談：李東振 × 奉俊昊

李東振　您今天看起來很疲憊。我已經聽說了您過去三天的行程，真的是累死人不償命。今天終於是《寄生上流》的首映日，想請問您現在感覺如何？

奉俊昊　我一點都不累，如果您不介意，我還能大聊特聊三小時（笑）。

李東振　在採訪正式開始前，我們先聊聊《寄生上流》拿下坎城影展金棕櫚獎的事吧，因為這是一個天大的好消息。

其實，今年我透過直播看了坎城影展頒獎典禮，心裡一直在祈禱：「拜託一定要在後面才叫到《寄生上流》。」因為頒獎典禮越後面的獎越大，越接近最高榮譽獎金棕櫚獎。日本導演是枝裕和執導的《小偷家族》拿下二〇一八年坎城影展金棕櫚獎的時候，當時我在採訪中間過他的心情。他說頒獎典禮每次發表獎項之前，直播攝影機都會閃起紅燈，提前移往下一個鏡頭的拍攝對象。比方說，當宣布說「接下來要頒發最佳導演獎」，假如亮起紅燈的直播攝影機移往其他導演，他就心想「最佳導演不是我呢」，暗自開心，記掛著如果鏡頭再跳過他兩次，金棕櫚獎就有望到手了（笑）。

奉俊昊　幾天前，坎城影展的攝影師當著我們的面也說了同樣的話。我們非常在意那台攝影機，每次它一移動，我們心裡都七上八下。頒獎典禮上，每個電影團隊會坐成一直排。每公布一個獎項，假如得獎的不是我們，我和宋康昊前輩就會互看一眼、點點頭，心想我們又跨過了一道關卡。這種過程也很有趣。

李東振　這麼說來，在發表最後的金棕櫚獎之前，您有預想過會得獎嗎？另外，我看頒獎典禮後的新聞，當時好像有一位朋友誤會了，以為自己得獎了（笑）。

奉俊昊　是的，那是一位跟我很熟的大哥，他不在得獎名單上，卻一起上來了（笑）。

李東振　那位大哥是《從前，有個好萊塢》（Once Upon a Time in Hollywood）的導演昆汀·塔倫提諾（Quentin Jerome Tarantino）對吧？

奉俊昊　這個大哥才剛結婚，帶著妻子一臉幸福地來參加。因為最後我們兩組都留下來了，所以公布得主前有了懸念。

李東振　所以您有想過昆汀·塔倫提諾導演可能會拿下金棕櫚獎囉。

奉俊昊　是的。如果他能繼《黑色追緝令》（Pulp Fiction）後時隔二十五年再度獲獎，我覺得那是非常帥氣的事。雖然我還沒看過那部電影，但他是個一直推出優秀作品的導演呀。

李東振　通常在發表得獎名單之前是不能接觸評審的。您在得獎慶功派對上見到了那些評審，似乎跟他們聊了很多。

奉俊昊　評審團主席阿利安卓·崗札雷·伊納利圖（Alejandro González Iñárritu）說他對《寄生上流》（The Revenant）裡可深刻，想知道去哪裡找到這麼完美的房子。很令人意外的提問吧？他的《神鬼獵人》印象象社長的家是搭景，他是有一隻熊衝出來咬李奧納多·狄卡皮歐（Leonardo DiCaprio）耶（笑）。我告訴他朴社長的家印大吃一驚。他本人熱情奔放，很符合墨西哥導演的形象。對於電影節奏、角色、事件展開和出乎意料的劇情反轉，他也是讚不絕口。另一位評審艾兒·芬妮（Elle Fanning）自己就是演員，也許是因為這樣，所以她對《寄生上流》的演員滿口讚美。她看電影的時候，格外留意演員的台詞節奏和表情、語氣，雖然她聽不懂韓語，但還是非常讚嘆演員的演技，尤其是女演員。

李東振　那麼我就順勢針對您的演員陣容提問吧。實際上，《寄生上流》屬於群戲電影，不是讓某個演員特別突出的那種電影，因此演員整體默契至關重要。演員配合得好，電影才能從中產生巨大活力。演員宋康昊的演技實力一直是被大眾認可、讚美的，所以我想聽聽關於其他演員的事。在拍攝或後製電影的過程中，演員有哪些

奉俊昊　地方讓您驚艷的嗎？

李東振　首先，我不能不提扮演雯光的演員李姃垠。李姃垠是個聲音的魔術師。她原本就演過很多音樂劇。在十年前的電影《非常母親》中，她展現過揪金惠子老師衣領的演技，我們是從那時候認識的。她在韓國原創音樂劇《洗衣》唱歌跳舞，展現了驚人的節奏感和獨特的變調能力，後來我拜託她替《玉子》裡的玉子配音。當時我打電話給她，跟她說是演主角（笑）。她接下角色之後，認真分析了人們上傳到Youtube的豬叫聲。她說，如果想發出正港的豬叫聲就得吸氣。她學會豬叫聲，接著就不斷練習如何把喜怒哀樂融入叫聲。雯光是扭轉《寄生上流》劇情走向的關鍵角色。我在拍她的戲的時候，尤其是第一次拍她按門鈴那場戲時，在場的演員和工作人員全都嚇了一跳，因為那真的是既搞笑又詭異。她的臉簡直是一塌糊塗。如果您有仔細聽那場戲，可以聽到它混雜了十幾種聲音。我在一旁看著她表演，簡直嘆為觀止。

奉俊昊　李姃垠演技精湛不在話下。這部電影有一些看似微不足道、我卻覺得非常有趣的地方。比如說，李姃垠用她特有的發聲模仿北韓主播說話，偏偏她又叫做李姃垠，讓我不禁聯想到金正恩，真是太神奇了。6

李東振　寫劇本的時候，我已經確定李姃垠會出演雯光一角，寫台詞時就毫無顧忌地盡情發揮了。她從朝鮮中央TV看北韓主播李春姬播新聞，練習過很多次北韓主播的腔調，才能完美詮釋那場戲。這段表演沒頭沒腦地出現在電影中，是有點奇怪，但這種戲好像在沒有鋪墊的狀態下突襲才夠味。因為演員本身就有破壞力和說服力，觀眾覺得荒謬之餘，卻會不知不覺被演員拖著走。

奉俊昊　看《寄生上流》時，會覺得有很多部分是環環相扣的，劇情設計構思巧妙卻不失幽默。觀眾也在推敲劇中角色那些名字背後的隱藏意義，比如主角一家四口中有三個人是「基」字輩，唯獨媽媽叫做「忠」淑，而

6　韓文中，「姃垠」與「正恩」同字同音。金正恩是北韓領導人。

李東振：「基」和「忠」兩個字合起來是「寄蟲」，所以他們的名字是出自寄生蟲7。

奉俊昊：沒錯。

李東振：那「雯光」這名字有什麼含意呢？她的姓很特別，姓菊。

奉俊昊：您怎麼知道的？

李東振：上網查一下就能查到了（笑）。那個角色全名是菊雯光，老公叫吳勤世。菊雯光、吳勤世，好像不是隨便取出來的名字。

奉俊昊：我們很享受取名的過程。電影裡，雯光夫妻的結婚證書就貼在牆上，從特寫鏡頭可以看到上面有吳勤世和菊雯光兩人名字。美術組與道具組製作了那些道具。一次看到那個道具時感嘆地笑說：「原來雯光姓菊啊。不知道是不是因為我已經年屆五十，記性變差了，第一次看到那個道具時感嘆地笑說：『原來雯光姓菊啊。聽起來很不錯，是誰取的？』」結果，原來是我取的（笑）。但我到現在還是想不起來自己是什麼時候取的。雯光這個名字，很微妙吧，有什麼含意呢？是月光嗎？還是從門邊透進來的光？又或者是指稱她的癲狂？8 我也不記得取這個名字的原因了。至於勤世的名字，是從甲勤稅9發想而來的。

李東振：因為勤世是為金錢所困的人。

奉俊昊：沒錯。

李東振：曹如晶在電影裡叫做蓮喬，難道是來自延世大學的縮寫？10

7 韓文中，「基」與「寄」同字同音，都是「기」（gi）；「忠」與「蟲」同字同音，都是「충」（chung）。《寄生上流》的韓文原片名為《寄生蟲》。

8 韓文中，「雯」與「門」同音同字，都是「문」（moon）；「光」與「狂」同字同音，都是「광」（kwang）。

9 韓文中，「勤世」跟「勤稅」同音同字，都是「근세」（geunse）。甲勤稅意為「勤務勞動所得稅」。

10 韓文中，蓮喬（연교）近似延世大學的縮寫（〔연〕세 대학〔교〕）。

奉俊昊　不是。您不覺得「蓮喬」唸起來有一種學習類讀物的感覺嗎？[11] 一種紅筆感。她在電影裡，也旁觀了孩子上家教課的情況。

李東振　您給崔宇植的角色取了很有意思的名字：基宇（giu），也是杞人憂天的「杞憂」。「Giu」這個詞有兩種意思，一是瞎擔心。這一點，大家都看到了，電影中的基宇忙著訂一堆計畫，最後全都落空。它的另一個意思是祈雨[12]。這麼看來，基宇這個名字確實跟電影的核心有連結。

奉俊昊　哇，這種解釋太帥了。從明天起，我接受採訪時可以挪用您的解釋嗎（笑）？這種問題我真的是被問到爛，麻煩您也幫雯光這個名字多做一些解釋（笑）。您不覺得基宇很適合崔宇植演員嗎？崔宇植即使靜靜站著，看起來都很可憐兮兮，自帶營養不良感。就算是他剛吃飽、從飯桌旁起身的那一瞬間，也讓人覺得他營養不良。他看起來心事重重，再加上一點點駝背，非常適合這個角色的形象。

李東振　我很好奇您是怎麼開始這部電影的。其實，在您的作品世界中，《寄生上流》的主題屢見不鮮，這也是您最擅長的領域。但對我來說，這次的故事本身也很新鮮有趣。

奉俊昊　《玉子》的情況是，我看到一幅意象：梨水橋那裡有隻像豬的巨型生物，龐大卻很膽小內向，而且悶悶不樂的樣子。別人可能不懂我在說什麼，但我可以很明確地說這是我拍那部電影的起點。《駭人怪物》的情況也是這樣吧。

李東振　是的。我說過我在高中時曾經在蠶室大橋下看到怪物。不過，《寄生上流》這部片很難明確說出一個起點。

奉俊昊　我只能說，它大概是跟下面這段過程有關。我很喜歡看舞台劇，很喜歡朴根型[13]導演寫的喜劇作品。朴導演

11　韓文中，「喬」與「教育」的「教」字同音，都是「교」（gyo）。
12　韓文中，基宇、杞憂、祈雨都是同音同字，全都是「기우」（giu）。
13　박근형，音譯。

李東振　是個天才，跟許多劇團演員合作，朴海日、尹帝文、高秀喜這幾位演員都是劇團出身。我之前就很想跟他合作，但一時想不到合作什麼好，就不了了之。後來我想到，如果我跟朴導演用一樣的劇本，他做成舞台劇，我拍成電影，好像會很有趣。因為這樣，我一開始好像是以舞台劇的方式在想《寄生上流》的故事。實際上，《寄生上流》的事件有九成都發生在那兩間房子裡，人物和場景相當集中，所以確實也適合搬上劇場舞台。有錢人家庭與貧窮家庭的鮮明設定，還有故事的發展走向，是一開始就決定好的。當時是二○一三年，我正在進行《末日列車》的後製。《末日列車》裡，列車分成富人和窮人車廂，美國隊長[14]不是穿著破爛的衣服出場了嗎（笑）？在那部片裡，我展開一個窮人與富人的水平框架，從主題上來看，《寄生上流》似乎可以說是那部電影的延續。《末日列車》是描述人類倖存者揮著斧頭起義、壯闊又露骨的科幻動作片，但是在《寄生上流》裡，我想要創作發生在我們生活周遭、關於韓國貧困家庭和富人家庭的故事。這部片一開始的片名是《移畫印花》，我想用同樣的角度去客觀地解析兩個家庭，但現在完成的電影中，我們是跟著窮人家庭的角度去開展故事，就像跟著他們一起滲透進那棟豪宅。

奉俊昊　接下來，我想問一下電影架構的問題。《寄生上流》可以說是一分為二，分成了前、後兩部分，而且分界相當明確。

李東振　就是雯光按下門鈴的那一刻吧。

奉俊昊　是的。這部電影後半段的內容，如果在看電影之前就揭露，等於直接爆雷了。從觀眾的立場來看，前半部是那種大眾熟悉的娛樂性犯罪題材電影，直到電影來到中半段，觀眾被完全意想不到的故事嚇到，只能被劇情拖著走了。我覺得您非常擅長編排這種佈局和敘事手法。電影的前半部充分滿足觀眾對此種類型電影的期

14　電影《美國隊長》（Captain America: The First Avenger）中，飾演美國隊長的演員克里斯·伊凡（Chris Evans）擔綱《末日列車》的主角。

奉俊昊

待，等到進入後半部，劇情來個急轉彎，展開導演您真正想講的故事。《駭人怪物》就是很典型的例子。

不過，一個故事劃分得如此明確，電影整體節奏和故事方向在發展到分界點的瞬間起了變化，電影有可能會陷入失去原有邏輯和基礎原動力的危險中。前、後兩部分各具特色、互不相讓，有可能令觀眾感覺像看了兩部不同的電影。您在架構這樣的故事情節時，不會擔心這一點嗎？

我不擔心。對於劇情突然急轉彎，我反而覺得很興奮，很想快點把雯光送進那個家裡，希望刺耳的門鈴能快一點響起。雯光一進屋，一邊喊「老公！」一邊走向地下室，開啟地獄之門，那時的背景音樂曲名就叫做《地獄之門》。也許，連原聲帶的曲名都可以算是一種爆雷吧。大概是因為我心癢難耐，想早點打開地獄之門，早點走到地下室，所以我一點都不擔心您說的事。我反倒覺得，讓觀眾感受到的故事斷裂點應該越強烈越好。從雯光按下門鈴的那一刻起，這部電影就開始暴走。從炸醬烏龍麵登場，到孩子搭帳篷、基澤泡在髒水裡，那個過程真的就是暴走。拿指揮家來比喻的話，當節奏急速加快時，他抓住指揮棒的手臂動作也會跟著加快。

在觀眾親自觀賞電影之前，我得徹底保密劇情，所以上映前我多次拜託宣傳行銷組，請他們連爸爸基澤和媽媽忠淑分別作為司機和管家進入那個家庭的事也不能事前流出。我要求他們，預告片裡只能公開兩兄妹去有錢人家裡當家教的部分。由於我的固執，行銷組陷入衝擊與恐慌，不知道該怎麼剪預告片才好，為此飽受折磨，但我必須這麼做。

當你到電影院裡看這部片，它不會跳過這一家四口的階段性滲透過程，而是毫無遺漏地按照順序一一展開。如果在觀眾走進電影院前，電影介紹已經把他們的事說了個大概，觀眾觀賞前半部時的感受就會截然不同了。因此，《寄生上流》第一支預告收在崔宇植當上有錢人家女兒的家教那裡。

跟過去比起來，近來電影宣傳的重要性提高了許多，預告片這些東西成了跟觀眾溝通或說故事的起點。簡單

李東振

來說，行銷宣傳變成了故事講述的一部分，如果我不先跟行銷組對好，什麼時候可以洩漏劇情，什麼劇情是千萬不可以洩漏的，在電影開場或前半部左右，觀眾感受的觀影節奏絕對不一樣。

奉俊昊

我原本以為這是講述一家四口取代另一個一家四口的故事。看完電影後，我覺得最有趣、也是最讓我吃驚的地方是，故事到了後半部才揭露原來這是關於三個家庭的故事。除此之外，我覺得電影中出現的炸醬泡麵也妙不可言，因為不論是麵條或是價格，炸醬泡麵和烏龍泡麵都非常相近，把兩者混在一起就算了，居然還在那種料理中加入高級沙朗牛肉。這道混合三種食材的料理本身，可以對照到三個家庭的情況。

這個解釋太好了，為什麼這是我自己寫的劇本我卻不知道呢？從明天起，我就要這樣說（笑）。您說的沒錯，只不過我想得很簡單。我認為，就算是有錢人家的小孩，他們的口味也跟一般小孩相同。小孩子都喜歡那種味道。而站在父母的立場上，他們不能容忍孩子吃那種沒營養的東西，所以蓮喬堅持要在炸醬烏龍麵裡放入沙朗牛，而且還要是七分熟的。

那場戲中，我最喜歡的是所有人亂成一團的時候，忠淑卻專注地做著炸醬烏龍麵。情況危急，她卻有如置身事外，全神貫注在炸醬烏龍麵上。很奇怪地，我非常喜歡那一段。演忠淑的張慧珍跑來問我說：「我需要做點別的事嗎？」我回說：「是的，請專心做麵就行了。」

我覺得那就是忠淑本色。她以前不是鏈球選手嗎？全神貫注在一件事上頭，很符合運動選手的感覺。啊，我們現在不是在聊這個（笑）。

李東振

我順著您的脈絡問下去就行了（笑）。其實我對電影有很多好奇的地方，所以想多聽聽您的想法。《寄生上流》是一部建構既明確又精妙的作品，大部分導演對這類作品都很有自己的想法。

我再追問一個關於炸醬烏龍麵的問題吧。多頌本來就愛吃炸醬烏龍麵，所以蓮喬打電話叫人做，結果多頌不吃，蓮喬才又說「叫爸爸吃吧。」但朴社長也不吃，最後是蓮喬自己吃了。她為什麼不問多惠要不要吃呢？

奉俊昊　甚至後來多蕙走來，說自己也喜歡吃炸醬烏龍麵，抗議蓮喬為什麼沒問她吃不吃。到底為什麼蓮喬不問多蕙呢？

李東振　說來奇怪，那就是多蕙在那個家庭裡的處境。蓮喬是因為小兒子有創傷，導致她對多頌格外下功夫。通常，當媽媽偏愛兒子的時候，爸爸會成為特別疼愛女兒的那個人，格外照顧女兒。奇怪的是，這對夫妻都只執著於小兒子多頌。朴社長非常幹練，有風度又紳士，看起來興趣嗜好也很有品味，但其實隱約有一點大男人主義。他和蓮喬的夫妻關係也是這樣子的。她不是還怕老公怕到會發抖嗎？

奉俊昊　她說過：「被老公知道的話會出大事。」

李東振　是的，會被酷刑伺候吧，所以她懇求基澤幫忙保密雯光是肺結核患者的事。朴社長是個非常妙的角色。李善均的演技層次非常棒。比方說，兒子跑出去在雨中搭帳篷的時候，他大吼一聲「喂，朴多頌！」之後不是又笑著說了句：「沒錯，男子漢就該這樣。」後來他在沙發上的調情戲展示了他隱藏的另一面，刻意說著下流粗俗和挑逗的語言。李善均真的演活了那個角色的雙面性。

奉俊昊　在那之前，朴社長兩夫妻聊著尹司機和內褲的話題時，他也表現出變態的一面，好像很享受地在想像當時的情境。

李東振　朴社長明明很享受，突然搖身一變成偵探，逼問妻子：「妳給他的薪水不是還不錯嗎？」質疑妻子是怎麼管理家務的。他在家裡有時也會表現出職場上司的一面。形象幹練、敏感、犀利的演員李善均，熟練地演出這個擁有多重微妙面貌的角色。

奉俊昊　提到階級，大家很容易聯想到《末日列車》那種下層階級跟上層階級的抗爭。《寄生上流》也是，我們一開始也以為這個故事是關於四名上流家庭的成員，跟四名下層階級家庭成員之間的矛盾衝突。不過，當劇情進入後半部，在最後一刻的最悲劇事件爆發之前，變成了雯光家和基澤家的角力。

奉俊昊

弱者之間的鬥爭。

故事反而走向兩個下層階級家庭的衝突。這兩個家庭吵吵鬧鬧，但是面對上層階級，會不約而同地說「偉大的朴社長！」、「RESPECT！」電影雖然是在處理階級矛盾，主要戰場卻形成於下層階級之間，這樣的設定別樹一幟，出乎觀眾預料。

勤世高喊：「RESPECT！」基澤說：「朴社長跟社長夫人該有多震驚，他們那麼善善良良無辜。」之後兩個人打起架來。還有，雯光也說：「大家都是有困難的人，姐姐不要這樣。」然後忠淑不是回她說：「我不是有困難的人。」住在半地下的家庭和住在地下的家庭之間發生奇怪的衝突，彼此同病相憐卻又相互輕視嘲弄，是非常微妙的關係。還有，他們不是有這樣的對話嗎？基澤說：「你在這種地方也能生活下去？」勤世的反駁之詞非常巧妙，他說：「你不知道韓國多少人生活在地下嗎？把半地下加進來的話就更多了。」將

李東振

「半地下」反過來看的話，就是「半地上」，聽起來好像在地上，其實只有下巴靠得到地上。基澤一家子始終懷有這種恐懼。他們家一天會有二十分鐘的陽光照入，他們喜歡陽光，只是它稍縱即逝。他們家位於一個微妙的位置。

奉俊昊

況只要再糟一點，就會跟勤世一樣完全墜入地底。基澤一家的狀這部電影的所有空間都跟階級地位勾連，而且，某種程度上來說，這真是一場悲傷的戰爭。他們隔天不是有差點和好的時機嗎？基婷問有沒有下去過，媽媽說還沒下去。這段對話意思就是想要化解昨日的紛爭。忠淑說自己昨天太激動，才會踢了雯光，準備了肉丸子之類的食物要基婷送下去。如果那時候基婷能小心翼翼地下去，安撫了勤世的心，究竟能否就此避免陽光下的那場悲劇呢？有可能根本避不了吧。說不定就只是換成基婷先被鐵圈勾倒，而不是基宇而已。沒有人知道，但我們不能否認，在那一刻存在著不同的可能性。只是命運作弄著他們，因為蓮喬這時走過來打斷兩人，要求基婷負責送上讓多頌克服心理創傷的蛋糕。在最終的悲劇性災難爆裂之前，悲與喜的命運不斷交織、糾纏。

李東振

電影前半部從基澤一家的立場出發，階級慾望如同螺旋梯般不斷上升，基澤一家樂在其中。朴社長家去露營的時候，他們占領客廳開趴的戲就是代表性的例子。基澤一家幻想著跟朴社長夫妻變成親家，享受不切實際的幻想帶來的樂趣。等到劇情進入後半部，他們的願望完全改變了。基澤一家在前半部，因為階級上升的慾望而做出一連串動作，到了後半部，他們親眼目睹比他們處境更糟的雯光夫妻，因為恐懼階級下降而苦苦掙扎。說白了就是，他們害怕自己從現在的半地下滾到地底。從這一點來看，基澤一家在前半部和後半部的行為動機已經天差地遠。

奉俊昊

他們順利滲透進朴社長的家，泡澡、丟鏈球、辦慶祝酒宴之後，才察覺到有上一任「寄生蟲」的存在，感覺衝擊和恐怖是人之常情。倒楣的是，他們還不小心滾到地下，導致暴露了自己的真面目。這兩個家庭應該要冷靜地協商才對。但不知道是因為酒喝多了，還是因為事情過於棘手，劇情從那裡開始搭起走向悲劇的階梯。這一切非常荒唐可笑，但退後一步來看，卻充滿了悲傷。其實，他們本來有好幾次機會可以避免最後在陽光明媚的生日派對上爆發的悲劇，遺憾的是，事情仍一步一步地走向悲劇。

剛才您提到《末日列車》，那部電影的結構比較單線，反派也很明確，有想往列車前端走的人，也有想阻止他們往前走的人，當中沒有拐彎、迴轉的空間。《末日列車》因為是科幻主題，所以適合單線性架構。《寄生上流》不是這種類型的電影。現實生活中，誰是敵人？讓我疲憊痛苦的敵人是誰？我們為什麼這麼痛苦？我們一邊尋找忠淑，一邊砍向基婷，最後一刀是借基澤的手砍向朴社長。不管怎麼看，這都是非常衝擊性的瞬間。

李東振

還有，我們鬥爭的主軸是什麼？一切亂成了一團。於是，在高潮戲中，勤世揮刀的對象全都是窮人。他一邊我在想，這種難以預測、界定的非單線性戰鬥結構，似乎就是我們今時今日的生活狀況吧。

《寄生上流》的結局讓我們非常不自在。我們在悲傷之餘，也會思考許多事。很多人說《末日列車》的主題曲是階級，我倒覺得《寄生上流》是您更直接、更集中火力討論階級的作品。因為嚴格來說，這是一部沒有

奉俊昊　反派的電影。最終挨刀的是朴社長，但他未必是壞人。

說真的，朴社長沒做錯任何事。他確實說了些讓人不舒服的話，比如他說過地鐵裡散發出來的味道等等。但他不是在公開場合評論這些事，那些是他們夫妻之間關起門來說的話。這是一部近距離窺視他人私生活的電影，偏偏基澤一家子躲在那張桌子下，情況才變得如此難堪。

但朴社長其實沒有惡意，也不是在公共場合擺譜。從朴社長的角度來看，他在家裡躺著當然可以說這些話。這種發言的確招人反感，但沒有嚴重到需要被捅一刀。基澤在地下時，不是還緊抱著朴社長的照片道歉嗎？這部電影裡沒有明確的惡魔，也沒有明確的天使，更沒有明確的正義使徒，所有人都處於灰色地帶。這些人適當地使壞，適當地善良，適當地卑鄙，適當地誠實，他們攪和在一起，最終把事情推向了災難式結局。我們看待自己周遭發生的真實事件，就像片尾那裡他們看JTBC電視新聞報導一樣，都只看結果，不是嗎？啊，原來發生那種事？誰死了啊？然而，那些隨機殺人、偶發性事件的背後，都有我們無法輕易知曉的漫長脈絡和因果。我們打開電視看新聞的時候，只看到發生在草坪上那件事的結果。幸好，我們可以借助電影這個媒介的力量，讓我們在兩小時的時間裡，可以追溯達成這些結論的微妙層次。我認為這就是電影的力量。

李東振　這是導演您看待這件事的角度吧。不過，朴社長一家跟基澤一家身處截然不同的處境，說話方式卻意外地相似。當你想批評人，你會先脫口而出，然後意識到自己居然說出那種話，趕緊補上別的好話。比如說，朴社長嘲笑說：「那個阿姨每天吃兩人份的飯」之後又補上一句「因為她相對做了很多事」。基澤一家人逐步占據那個家的過程中，也是用這種方式說話。

奉俊昊　基宇一邊說那不算偽造，接著說「我明年一定會考上這所名校」。真的是神邏輯，聽起來卻好像合情合理（笑）。「我明年一定會考上這所名校，我只是提前拿到在學證明而已」，真的是很扯的邏輯，卻又很會自

李東振　我合理化。不過，大家應該都有察覺阿姨能吃兩人份的飯是個伏筆吧？因為雯光要分給勤世吃。

奉俊昊　啊原來如此，我現在知道了。

李東振　如果您重看一次電影就肯定能發現這些細節。朴社長第一次出場的時候，階梯上那些燈就像感應器般一盞一盞亮起來。每當那個時候，勤世都在地下大喊「RESPECT！」

我想問的就是這個。雖然說電影裡沒有天使也沒有惡魔，這些人卻糾纏不清，以悽慘恐怖的悲劇收場。他們沒有人是大惡人，也沒有人的性格特別扭曲。某種程度上來說，兩家人的性格、取向好像差不了多少。就結果來看，我認為片中的這一切會發生，並非源自每個人的本性，而是因為他們的階級屬性，所以我才會說這部電影才是集中在描述階級的作品。

奉俊昊　您總結得非常清楚明確。您剛才說的，就是這部電影的核心概念。沒有明確的惡人，也沒有正義的使徒與天使。只是一群平凡的人活在平凡的生活框架裡，究竟為什麼會釀成這種悲劇呢？當然，因為機緣巧合，使得層層交疊了。也就是說，當社會體系或制度下隱藏著人們的歇斯底里與不安，化膿的地方總有一天會爆出膿汁。當最糟糕的交集情況發生，就會發生我們在吃飯時從電視新聞裡看到的隨機殺人事件，或那種很難分析原委的凶殺案。這或許就是我做這部電影的劇本主旨和執導意圖。我們活在一個想避也避不開的時代。不過，電影沒有就此結束，後頭還有父子之間的信件。劇情到了這個點時，我們的情緒也跟著到達另一個階段。

李東振　在過去，即使有超級有錢人和超級貧窮的人，彼此幾乎不會有交集。舉例來說，朝鮮時代住在偏僻農村的人，不可能知道王室和貴族是怎麼生活的。但因為現在我們有電視、網路和社群媒體，我們很容易就可以知道有錢人過著怎樣的生活，界線越來越模糊，上層和下層階級的勞動、生活空間產生重疊。如果兩者沒有共享同一個車廂的空間，或是生活在同一棟建築裡，或許就不會發生《寄生上流》的悲劇了。

奉俊昊　　《寄生上流》中出現的工作者，包括家教、司機和幫傭在內，都是富人和窮人會近距離聞到對方氣味的職業。因為電影聚焦在這個部分，牽扯到氣味主題是無可避免的。就像近距離窺視他們的私生活一樣，我讓攝影機像顯微鏡一樣跟隨、記錄下每一個悲劇性瞬間。其實，我們很難把握這種聞到他人氣味的距離是多遠，最近新聞上經常看到財閥家族橫行霸道的事件，他們會有機會拿司機出氣，也是因為這種相處的距離問題。

李東振　　其實，就算是家人也很難提起彼此身上的味道。

奉俊昊　　夫妻間要談這個話題也有難度。

李東振　　「你嘴巴有味道」，這話一說就悲劇了。

奉俊昊　　因為談起對方的味道是最沒禮貌的事，所以很難說出口。

李東振　　這種情況下，朴社長也不是為了羞辱他的員工而故意說那句話。但是從結果來看，這句話成了觸犯對方最基本自尊心的殘酷發言。

奉俊昊　　不只是對員工，朴社長後來又把範圍擴大了。如果有人在公開場合說出「搭地鐵的人有種特有的味道」這種話，那真的會出大事。假如一個公務員說了這種話，百分百會被開除公務員資格，那簡直跟罵人是豬、狗差不多的言論。朴社長以為他只是在私人空間裡自說自話，不幸的是，隔牆有耳，就在這裡種下了悲劇的種子。

李東振　　這些話是誰說的，又被誰聽到了，是這部電影中很重要的一環。另外，溝通也是關鍵要素之一，是電影首尾呼應的主題。上層階級不了解下層階級在想什麼、想說什麼。相反地，他們的無心之言被下層階級在近距離下聽到了。前者以為只有自己在，才吐露心聲，殊不知後者躲在桌下聽得清清楚楚。說到底，下層階級是只能單方面把話聽進去的一方，無法傳達自己的心聲，積怨成禍。在庭院派對上，下層階級的階級污辱感被觸發的那一瞬間，事件就爆發了。

奉俊昊　因為達到爆點了。其實，沙發上聊天的那場戲，基澤躲在桌下偷聽的鏡頭很重要，包括鏡頭的距離和背景音樂的感覺。如果有空重看電影，大家不妨留意背景音樂音量變大的地方。這種小細節很有意思。音樂的下法也把焦點放在基澤的心理與精神壓迫感。怨懟一點一滴地累積。蓮喬的赤腳從汽車後座跨到前座，不是還一邊摀住鼻子、打開車窗，同時擺了一個眼色嗎？朴社長讓基澤戴上印地安頭飾的時候也說了「反正今天算加班吧？」他頭一次明目張膽地施展他的權力。要讓壓力鍋爆發，就要持續累積壓力才行。這就是過程。鄭在日的配樂成了壓力的推手。

李東振　事發前一晚大雨滂沱，兩個家庭在下著暴雨的時候，經歷了完全不同的事。上層階級的家庭很享受暴雨。蓮喬說下雨會沒有霧霾，空氣會變好。

奉俊昊　她說是轉禍為福。

李東振　住在上面的上層階級喜歡下大雨，生活在地下的下層階級失去了家，得跑去體育館過夜。

奉俊昊　蓮喬是沒有惡意的，她只是想到要開派對很開心，而且她家的排水系統很好，草地不會積水，兒子也喜歡打在帳篷上的雨滴。多頌是很天真浪漫的孩子。

李東振　如果有仔細看車內戲，大家應該會發現鏡頭停留在基澤臉上的時間多過不斷地說話的蓮喬。因為宋康昊前輩本來就很擅長細微的臉部演技，所以我才那樣設計鏡頭。這場車內戲，實際體現了現今社會的根本歇斯底里與不安感，也就是我們剛才聊過的內容。無論是後座的蓮喬或是在沙發上說起地鐵的東益，兩夫妻都沒有惡意，卻不斷在無意中對他人造成傷害，像是拿著剃刀一點一點地輕輕劃過對方的心臟。那種感覺真的很可怕。

李東振　我想再多問一點關於多東益的問題。朴社長，也就是東益，他不是最討厭逾越界線的人嗎？當時他所謂的「線」指的應該是階級的界線，說基澤每次幾乎差點就要越線，之後又說了一句「可是他的味道越線了」。

奉俊昊　跟越線有關的，我覺得還有基澤問了東益兩次「您真的愛夫人嗎？」什麼東益為對這句話特別不開心呢？

因為基澤徹底越了線。在那種情況下，基澤就像在享受自己的追問一樣：「不過您還是愛她吧？」他有追問答案的必要嗎？那一瞬間的基澤有點太過了。這段時間，他們一家人的滲透作業非常順利，造成他也得意忘形了。攝影機當時第一次採用了九十度的擺鏡[15]追拍。這一幕本來是分開的鏡頭，但我在那個當下改變心意，換成擺鏡拍攝，拍出我很喜歡的李善均左臉。

李東振　對於基澤的追問，朴社長的反應非常微妙，回答說：「一定得愛吧。」而當他戴起印地安頭飾時，基澤的嘲諷也有點露骨：「也是，畢竟您愛她。」然後朴社長也露骨地施以權力霸凌，提醒基澤來這裡是拿加班費工作的，暗示他廢話少說，好好工作。這兩人戴著印地安頭飾面對面進行的對話，是最終事件爆發的最後一個瞬間。所以拍那場戲的時候，兩名演員全神貫注。進行愛情相關討論的雨中車戲和印地安頭飾這場戲，兩位演員在現場擦出精采的演技火花，在場觀看的我覺得非常過癮。

奉俊昊　我還想問一個關於階級的問題。這個故事的前半部是以某人取代某人的位置去推進劇情，但除了基宇頂替敏赫的位置之外，大部分下層階級的位置都被另一個下層階級取代，有種零和博弈的感覺，甚至基澤一家在剛開始之所以能夠接到折披薩盒的工作，也是因為原本的工讀生不幹了。

李東振　他們批評工讀生，說「那個哥哥本來就有點怪，風評不太好」。散布這種謠言後，基宇立刻去面試那個空缺。事實上，這個段落濃縮了日後整件事的端倪。

就這樣，從尹司機到雯光，基澤家的人一個個取而代之，唯一一個沒有取代任何人、進入朴社長家裡的人是基婷。她沒有可以取代的人物。基澤一家是整部電影的軸心，但這一家子最後死去的卻是基婷一人。妻子雯

15 panning，鏡頭橫向追蹤物件的常用拍攝技巧，也稱平移鏡頭。

奉俊昊

李東振

光被忠淑踢倒而撞傷了頭，所以勤世持刀從地底爬出來時，想殺的人是忠淑，但為什麼他殺的不是基宇或忠淑，又或者是基澤呢？在那之前，他先用石頭狠狠地砸了基宇的頭兩次，但最後是殺死基婷。為什麼他殺的不是基宇或忠淑，又或者是基澤呢？

我在拍攝的時候跟演員們聊過。拿石頭砸人的暴力行徑真的讓人不寒而慄，尤其我用長鏡頭拍了勤世的第二次砸人。那個鏡頭看得我毛骨悚然。勤世對基宇做了那種事，接著又用刀刺基婷。基婷說：「不要再壓了，你壓得我更痛⋯⋯」按理來說，死的應該是基宇，不是基婷，但常言道，人生處處是意外，基婷確實沒有死亡的必然性。

基澤一家人用最糟糕的形式付出應付的代價。在那之後，他們一家人面臨了社會性死亡。我認為基澤進入地下是一種自我懲罰。他第一次進去是因為警笛聲響起，而他知道地下室是一個完美的藏身地點。而且，就算進去了，等到家裡沒人或是朴社長家搬家，他都有機會從裡面出來。不過，後來是他的個人意志讓他繼續留在裡面。實際上，辦案的警察不會連續一、兩個月都待在那棟房子裡。按理說，警察採證完後，那間屋子應該就是空的了。基澤是自己監禁自己。

基澤一家人不是標準的惡人，也沒有設計什麼陰謀詭計去傷害人，但他們犯了錯是不爭的事實。朴社長一家慘痛犧牲，所以基澤一家不得不付出代價。那份代價是用最糟糕、最奇怪的型態回到基婷身上，所以罪惡感也盡數歸責在基澤身上。基澤的信裡提到「雖然想起基婷就想哭」，但染在基澤手上的血與其說是朴社長的血，不如說是基婷的血。從基澤案發後剛進入地下時哭泣的樣子看來，他也算付出了代價。儘管這家子幸運地獲得了法庭的緩刑判決，但我覺得付出最大代價的人是基婷。

《寄生上流》把階級問題鮮明地體現為兩個空間，這部電影幾乎可以當電影人的教科書了，很適合新人用來學習空間與美術。有些人可能會聯想到電影《下女》。如果把朴社長的住宅想成人體的話，這部電影的隱喻

奉俊昊

非常合理。我們可以把勤世看成寄生蟲，因為他住在房子的最底層。站在那棟房子的立場，它可能也不知道自己體內有寄生蟲存在吧。再者，勤世最後出現在地面的瞬間，人人一副害怕、厭惡的反應，猶如看待爬出體外的寄生蟲，恨不得撲滅他。如此看來，我覺得《寄生上流》真的是一部血淋淋的作品，也因為如此，電影的主題意識得以最大化。

勤世走到戶外，是電影裡陽光最耀眼的時刻，那也是我個人最想拍的鏡頭。勤世持刀走出來的時候，看到眼前參加生日派對的人都在替派對主人鼓掌。那時候的勤世因為待在地下很長時間，對陽光感到很陌生，拿著刀尷尬地站著。該說勤世是個內向的殺人犯嗎？總之，那一刻既奇異又讓人心痛。接下來，暴力以一種無法控制的節奏爆發了。我記得我拍那場戲的時候，心情很奇怪，無以名狀。

李東振

我認為您處理那場戲的手法非常果敢與尖銳。下暴雨那段戲，傾盆大雨導致上頭流下的水滲透到地底，造成了水災。那時基澤一家逃出豪宅，不斷地走下樓梯，在您的電影裡經常有這樣的場景。舉例來說，《駭人怪物》朴海日走下SK大廈的戲，《玉子》也有類似的畫面，但《寄生上流》最讓人震撼。這種下行的場景，只要有一、兩場下降的戲就夠令人印象深刻了，《寄生上流》卻真的有種不斷深入地下，往下再往下的感覺，彷彿要直達地獄的盡頭。真的是經典場面。

我想讓大家看到全世界的水匯流到一處。正如您所說的，水無法逆流而上。從電影的垂直布局來看，水是從富人流向窮人。那真的是可笑又悲傷。這部電影不僅描述有錢人家，還描述了窮人的周遭環境。我們在大型泳池裡搭好景，最後把泥水倒進泳池中進行拍攝。我想拍攝全世界的水都衝向窮人住宅區，而基澤一家三口離開豪宅的段落場景。我和攝影指導洪坰杓都很喜歡拍外景，不巧這次絕大部分的戲都是棚內拍攝，我們藉由那場戲發洩了心中的瘋狂遺憾。

奉俊昊

一開始，他們從朴社長家車庫出來的戲，那裡是城北洞，我用大遠景鏡頭（Extreme long shot）16拍攝，所以要仔細看，才會看到旁邊那些豪宅的屋頂，那邊是紫霞門隧道17旁。從樓梯下來後，會經過紫霞門隧道的壁面和紫霞門隧道，然後會接到厚岩洞。基婷說「敏赫哥哥才不會落到這種下場」的地點就在厚岩洞。然後基澤不是哄著基婷回家洗澡嗎？我們動用吊臂來垂直拍攝電線的場景，也是在昌信洞，接著去了北阿峴洞18的某個巷子。我和攝影指導分別列出自己想要的外景地點，然後把兩人的清單綜合起來，才拍出這樣的場景段落。

可以拍出這樣的畫面，製作公司給了我們很大幫助。通常這種戲會集中在同一個地區，趕著一天內拍完。所以，某種程度上可以說我們享受了非常奢侈的外景呢。我有十年沒拍下雨戲了。《末日列車》不可能拍雨戲。《玉子》出乎意料地也沒有雨戲。時隔十年才拍到外景雨戲，所以我瘋狂地撒雨。我和洪坰杓導演真的拍得很開心（笑）。我真的非常喜歡亞伯拉罕・鮑倫斯基（Abraham Polonsky）導演的作品《痛苦的報酬》（Force of Evil）。那部電影裡有主角從紐約的橋墩不斷往下走的戲，我是從那裡得到這場戲的靈感。

李東振

接著我想問關於印地安人的問題。電影裡出現很多關於印地安人的部分。我想聽聽您對此的基本想法。

奉俊昊

這牽扯到很多層面，所以我沒辦法簡單扼要地用「A就是B」的方式去解釋印地安人和觀賞石，尤其，印地安人不是把童軍和摩斯密碼連結起來了嗎？從某種角度來說，這部電影探討了許多諸如階層、階級、社會的各種嚴峻、可怕面向，但印地安人這部分是那種標本博物館裡才會出現的天真浪漫世界，像魏斯・安德森（Wes Anderson）19的《月昇冒險王國》（Moonrise Kingdom）電影裡的世界。

16　一種電影拍攝手法，通常用於從遠距離展示主題，或特別凸顯某個場景。

17　首爾城門之一，又名彰義門。

18　城北洞、厚岩洞、昌信洞、北阿峴洞，皆為首爾行政區。

19　美國電影導演，以二〇一四年的電影《歡迎來到布達佩斯大飯店》（The Grand Budapest Hotel）最廣為人知。這部片當年獲得奧斯卡金像獎九項提名，並摘下四座獎項。

李東振　電影音樂確實讓我想起《月昇冒險王國》。

奉俊昊　突然間進入像《月昇冒險王國》一樣的純真無邪世界。這個世界很適合蓮喬。她不是頭腦不好，也不是個傻瓜，她不過是天真爛漫又容易相信人，才會讓這所有的事件發生。換言之，是她允許這些滲透行徑。印地安人、童軍和摩斯密碼都跟多頌有關。乜跟基宇的形象有所重疊，在如此血淋淋的現實中包覆一個有點怪異又背離現實的世界。摩斯密碼，也是基澤父子最後交換訊息的手段。所以，這些元素最終也都發揮了各自在設定上的作用。

李東振　到了電影後半部，多頌接收到勤世使用摩斯密碼發出的求救信號，把它寫下來，進行解讀。

奉俊昊　多頌解讀出不完整的母音和子音。

李東振　作為觀眾，我非常好奇當時多頌到底有沒有解讀出摩斯密碼，電影中沒有特別解釋。

奉俊昊　不覺得這很符合孩子的天性嗎？努力地寫下來，然後「啊⋯⋯」就睡了。孩子都是這樣的。

李東振　所以多頌那時候沒破解成功囉？

奉俊昊　那場戲的英文字幕不是「HELP ME」，而是「HOLP M⋯⋯」。摩斯密碼其實很難，而且，當時勤世的情緒不是很激動嗎？加上他不是用手指發摩斯密碼，而是用自己的身體去發密碼，很難準確掌控節奏和節拍。他不是生活在船上的軍人或漁夫那種經驗豐富的人，沒辦法準確傳送密碼。勤世的精神狀態差，在身體被綁住的狀態下，他的額頭和他的心都急切地想請求外界幫助，結果把密碼發成那樣。後來多頌破解到一半就睡著了。

李東振　那觀賞石呢？

奉俊昊　觀賞石的設定就更離奇了。那是一個年輕人拿來的，不是嗎？光是這一點就已經夠奇特了。我過世的父親大概蒐集了三年觀賞石，還跑到溪邊去找石頭。我們拍這部電影的時候，得到觀賞石協會很大的幫助。他們還

李東振

送給了我好幾個觀賞石。有些人會把花幾百萬到幾千萬韓元買來的觀賞石展示於人當成一種樂趣，但我自己看到那些陳列的石頭，心情會變得有點奇怪。觀賞石原本是自然的一部分，卻被迫從大自然分離。我們可以把觀賞石跟《寄生上流》的敏赫做連結。敏赫在開頭登場後就消失了，只留下一顆石頭。基宇很執著於那塊石頭，處處模仿著敏赫，就像他那句「給我清醒一點！」的台詞。雖然多惠也對基宇釋放了好感訊號，但基宇是刻意接近敏赫有意正式交往的對象多惠。對於敏赫，基宇有一種奇怪的強迫症，手裡可以摸到的這塊觀賞石就發揮著這個作用，所以它跟基宇緊緊相隨，直到電影的最後。就某種角度看來，觀賞石是一種奇怪的設定，但我就是毫不猶豫地寫下這種設定。觀賞石與印地安人都是這樣子的。

原本蒐集觀賞石的人是敏赫的爺爺，還有，電影中有提到爺爺出身軍校。這些部分很有意思。中間每次遇到事情發生，基宇就會思考「換作敏赫會怎麼做？」《寄生上流》在高潮戲之後有一段很長的後話，是基宇用旁白的形式讀出自己寫的信。如果你把信的內容當真，電影就會變成開放式結局，可是當你實際看完整部片，就會覺得這是一個封閉式結局。這部電影用兩封信收尾，一封是父親基澤的信，一封是兒子基宇的信。

耐人尋味的是，最後兒子寫給父親的信是寄不出去的。而且，雖然基宇已經收到基澤的信，實際上基澤也無從得知這個事實。

奉俊昊

基宇寫的信，感覺他是一邊寫著一邊讀出來。但他要怎麼寄出去呢？這可以說是非常茫然無解的狀況。

李東振

從這一點看來，結局這兩封關鍵信件，沒能發揮雙方溝通往來的作用，留下了深刻的苦澀後韻。基宇在信裡說「爸，我立下計畫了」，宣布自己會賺很多的錢，其實那是世界上最不成計畫的計畫。

奉俊昊

真的很悲傷。基宇下定要買房的決心，要爸爸到時走上樓梯就好了。實際上我計算過，如果以基宇能賺到的基本薪資來算，他大概要花五百四十七年才能買下那棟房子。計算本身就是一件殘忍的事。不過，如果要像《末日列車》結局出現了北極熊，我在結局留下一個豪氣萬千、模擬兩可的希望，反而會顯得這部電影很不

李東振　負責任，感覺很不好。我認為還是坦率直視這種悲傷的情緒比較好。

感謝您在電影首映當天跟我們分享了這麼多有趣的故事，您最後還有想說的話嗎？

奉俊昊　我好像不能否認《寄生上流》是一部難解的電影。看似明快，但背後有許多情感交織。通常舉辦電影試映會之後，當天會有很多人打電話給我或是發訊息給我，這次很多人都到第二天中午才發了長篇大論的訊息給我。大家的精神好像受到嚴重的打擊。我也不太清楚。我希望大家的情緒都只是這部電影的餘韻，或是因為大家一再回味、思索某些細節。關於這部分，其實電影已經不再屬於我能控制的範圍了，我從坎城影展搭機回來的時候，已經在寫下一部作品的劇本。這部電影不知不覺間已經成為我的過去，我衷心希望它能成為大家反覆咀嚼回味的作品。

對談：二〇一九年五月
整理：二〇二〇年三月

第二章　玉子（二〇一七年）

1 影評：希望不是火炬，而是火種

不知道能不能這樣說：如果《末日列車》是陷入憂鬱、冷酷理性的算計結果，充滿野心而正經，那麼《玉子》就是焦躁不安的淒涼感性產物，簡單樸素卻滋潤（儘管《玉子》的製作費非常龐大）。

又如果說，《非常母親》是不斷潛泳於人類本身存在且不知何處才是盡頭的汙濁沼澤，那麼《玉子》就是看透世間最底層後又重新浮出沼澤（《玉子》的劇情越到後面越是黑暗）。儘管《玉子》後半段劇情令人心痛，但在這個奇異的童話中仍有微弱卻遮不住的陽光，以及低調卻無可壓制的浮力。

在《玉子》電影裡，由蒂妲・史雲頓（Tida Swanton）飾演的美國企業「米蘭多」（Mirando）執行長露西，隱藏了透過基因改造培育出的超級豬的祕密，把超級豬送到全世界各地，以達宣傳企業之效。而十幾年來，韓國江原道山區有一對相依為命的祖孫：爺爺熙奉（邊希峰飾）和美子（安瑞賢飾）。一日，美子為了

找回被露西帶走的超級豬玉子，獨自踏上危機重重的旅程。

奉俊昊的電影裡不是沒出現過《玉子》這類風格的作品。《玉子》帶有前作《綁架門口狗》和《駭人怪物》的濃重陰影。《綁架門口狗》描述某些人試圖獵食對某些人來說如同家人一般的動物，進而上演了追逐戰，《玉子》也是如此（牠在前者是一隻叫做順子的狗，在後者則是一隻叫做玉子的豬）。

同樣地，《駭人怪物》也有許多讓人聯想到《玉子》的場面，比如龐大怪物無奈翻落斜坡的鬧劇、從動物嘴裡吐出少女、讓人聯想到西班牙奔牛節（Festival of San Fermín）的奔逃群戲、令人印象深刻的幾場動作戲、高樓裡多對一的追擊戲，以及結尾時主角照顧素昧平生的幼小生命、一起吃飯。《玉子》也是一樣（前者是少女的屍體從動物的口中被拖出，後者卻是少女鑽進動物口中替牠刷完牙後再輕鬆全身而退）。

換句話說，《玉子》是一部匯聚奉俊昊作品世界有趣要素的電影，再加上奉俊昊導演延續了演員高我星、裴斗娜的堅強冒失型女主角人設，選定安瑞賢為《玉子》女主角，為這部電影注入動感活力（在這部電影中，與其說美子是電影中的一個角色，不如說她是電影原動力的本身還更適當）。而不論是超級豬奔跑起來幾乎要撞上低矮的地下街天花板，或是大貨車驚險通過橋洞、人群在狹窄巷弄裡追逐，這些都能看出奉俊昊導演熱愛龐大、眾多的角色或物體，在狹小空間裡快速移動以製造刺激衝突感的設定。此外還有，長篇大論的戲、角色集體行動時經常凸槌，以及亂成一團的群眾。

在腐敗的系統發生故障或麻木不仁的情況下，弱者懇切地關懷那些沒有血緣關係、比自己更屢弱的弱者也是奉俊昊導演的偏好之一，更不用說奉俊昊特有的幽默和劇情節奏了。從每位演員的演技到每個角色的故事線，《玉子》前中段運用了寓言性的輕快感與具衝擊性的描述手法，後半部分則傳達了充滿真實感的批判性訊息，藉由前後段故事的異質感交鋒，奇妙地擄獲觀眾的心。

《玉子》特別引人注意的是人物動線。在奉俊昊導演的世界中，比起寬度，他更傾向創造意義深長的高

度世界。《玉子》進一步實現了這一點，增添不少觀影樂趣。如果從水平方向來掌握《玉子》電影中的角色動向，我們只會看到主角從偏僻山區前往美國紐約，類似電影《金剛》（King Kong, 1933）的敘事手法。但如果我們從垂直方向去看《玉子》，會聯想到希臘神話中，奧菲斯[20]為了拯救心愛的歐律狄刻[21]而前往冥界的故事（甚至如同希臘神話一樣，有人忠告美子絕對不要回頭看）。

《玉子》電影前半部分主要是描述玉子的下降。牠滾下斜坡，撞上柿子樹，吃下掉落的柿子，還跳下溪谷把魚彈出水面捕食。此外，當美子掛在懸崖上命懸一線，牠主動投身山谷，救回美子的命。

接下來，當玉子被抓走，故事軸線輪到美子下降去拯救玉子。打從美子意識到玉子消失的事實起，她就不斷持續地下降。就像玉子滑下山谷那般，在美子抵達首爾的第一場戲中，當所有首爾市民踏階而上，唯獨美子轉過身下台階。追趕載著玉子的卡車時，她也一路跑下住宅區的斜坡。這還不夠，美子還得下到地底，最後是在地下通道和玉子重逢。她在狹小的停車場通道甩開追來的朴孟多（尹帝文飾），故事軸線從這時逐步上升。

下降不僅是美子和玉子的動線，也同樣是幫助她們的動物解放陣線（Animal Liberation Frons, ALF）的動線。結束首爾作戰後，這群隊員在車子越過漢江大橋時依序跳入漢江。後來，保羅·迪諾（Paul Dano）飾演的動物解放陣線隊長傑（Jay）又找到抵達紐約曼哈頓的美子，並且在向她說明日後計畫後，從大樓外的鐵梯下樓。

實際上，這樣的故事軸線安排與敘事的進行方向一致。美子的爺爺（應該是簽下玉子託養合約之人）和露西的爺爺（應該是米蘭多企業的創辦人）是《玉子》故事的起點。但故事主軸得沿著血緣關係下降到美子

20 Orpheus，希臘神話中的一名音樂家，為了拯救妻子歐律狄刻前往冥界。

21 Euridice，希臘神話中的女神，奧菲斯之妻。

和露西身上，才能展開真正的故事。不論人物動線、血緣關係或階級，《玉子》都是一個到達最底層，才能向關鍵性階段推進的故事。

美子和玉子處於與周遭外在世界隔絕的狀態。美子找到了米蘭多企業，她與米蘭多企業的韓國職員明明只隔了一道牆，安坐在玻璃牆內的韓國職員卻要求美子使用語音服務電話，拒絕與美子直接面對面說話。這場戲概略闡明了這一點：世界上唯一緊密相通的只有美子和玉子，就連那些稱得上支持美子和玉子的人也不例外。爺爺熙奉動用了麥克風和擴音器叫她回家吃飯，但睡著的美子和玉子沒聽到；動物解放陣線的隊員也沒完全聽懂美子的意思。電影裡，美子靠在玉子耳邊竊竊私語的戲，奉俊昊導演刻意讓觀眾聽不到美子說的話，從而無法參與美子與玉子之間的溝通。《玉子》的基底流淌的是，經歷世間苦難的兩個幼小生命之間的生死共鳴、相依為命。

如果光是看美子和玉子，這部電影看起來帶有某種熟悉感，令人想起美國電影《金剛》、《E・T・外星人》（E.T. the Extra-Terrestrial）22、《辛德勒的名單》（Schindler's List）23等等。其實，超級豬的中心概念曾在韓國電影《超級豬間諜案》24出現過，但《玉子》的內容還涉及露西（的家人）和動物解放陣線，使故事有了不同的新鮮度（我很想看到以動物解放陣線為重心的《玉子》衍生電影）。最重要的是，這部電影或許可以說是三對姐妹的故事：美子和玉子、露西和南西（蒂妲・史雲頓飾），以及露西和美子。

當美子和露西一起登上曼哈頓的露天舞台，兩人穿的衣服幾乎一模一樣。美子和露西的形象既重疊又對比。美子和爺爺很親密，而露西從一登場就在指責爺爺；美子沒有來自血緣的束縛，露西卻處處被血緣壓

22　一九八二年的美國科幻電影，描述一名小男孩意外遇上外星人的友情故事。
23　一九九三年的美國電影，描述德國商人於二次大戰期間拯救猶太人的故事。
24　一九九九年張鎮執導的韓國電影，英文片名為《間諜》（The Spy）。

制；美子是動物解放陣線成員凱──史蒂文‧元（Steven Yeun）飾演──的謊言受害者（從他的角度來看是善意的謊言），而露西是（至少在她自己的信念中是善意的）謊言加害者；姐姐美子用自己的力量救出親愛的妹妹玉子，而妹妹露西是在關係不好的姐姐南西幫助下勉強脫身。

為了解決各自弱小的妹妹所遭遇的問題，強悍的姐姐──美子和南西──碰面進行談判，劇情在這裡達到了高潮。故事裡，象徵善良本身的美子遇到象徵冷酷資本主義本來面目的南西。美子拋出金豬的那一瞬間，雙方交易成功，美子換回了玉子（在此，美子和露西形成強烈對比：一邊的孫女成功完成了自己爺爺曾經失敗的交易，另一邊的孫女挽回了自己爺爺的道德破產，卻也同時製造了另一種道德失敗）。

說實在的，這是一樁稍嫌怪異的交易，因為那隻金豬是爺爺熙奉用他本來要買下玉子的錢去買來的。

換言之，熙奉用相同的金額要買相同的東西（玉子），但交易失敗，而美子交易成功了。這跟交易對象變成南西有密切關係。從南西直接咬一口以確認是純金的那個步驟，我們就知道南西和露西不一樣。南西是遵循拜金主義最單純運作原理的人，只要金額恰當，她馬上就能進行交易。至於美子進入南西的世界，用南西的方法進行交易，這並不意味美子內心喪失了什麼珍貴的東西。她不過是把假的（豬）扔到地上，換回了真的（豬）。

真正動搖美子內心的危機是在後頭。當美子帶著玉子出來，沿路上看到無數隻的「玉子」時，她赫然醒悟：這並非皆大歡喜的結局。在那片令人聯想到猶太大屠殺的淒涼景色中，米蘭多的體系運作如故。美子偶然救下其中一隻小豬，究竟有何意義呢？

這當然是不夠的，但她至少從地獄的底層救出了兩隻。一心一意拯救玉子的美子，在艱難旅程的盡頭學習到對生命的憐憫。而動物解放陣線經過一再的試誤後，那些隊員也理解到翻譯的神聖性。換句話說，大家都學習到必須與其他人同感共鳴、進行溝通的重要性。玉子一直以來都是被照料的對象，到了電影結尾，變

成照顧另一隻小豬的主體。在奉俊昊的世界中，希望永遠不是火炬，是火種。

二○一七年六月

2 對談：李東振 X 奉俊昊

李東振

在這部電影的籌備期間，我對《玉子》這個片名產生了誤解：「啊，原來安瑞賢演的是玉子。」這是奉俊昊導演您常用的技巧，就像大多數的人第一次聽到電影《駭人怪物》的片名時會誤以為：「啊，原來宋康昊這次要演怪物。」但是等大家真的看了電影，才發現電影裡真的出現了怪物。同樣地，這次飾演玉子的不是演員安瑞賢，是一隻真正的豬——超級豬（笑）。《玉子》是關於動物的作品，以玉子為名的超級豬作為電影主角這一點非常有意思。在導演的電影裡，弱者幫助更弱者、弱者守護沒有血緣關係的人，這個主題非常重要，不過，《玉子》裡的更弱者是一隻體型巨大的超級豬，這一點相當有趣。您是怎麼想到超級豬這個題材的？

奉俊昊

首先是我想拍關於動物的電影。但這世上有很多動物，而既然我拍過攻擊人類的怪物，這次我想拍完全相反的，想拍因為人類而經歷苦難的可憐動物。韓國每週日的晨間節目《ＴＶ動物農場》會描寫人與動物之間的各種關係，可以窺見兩者間細微的情感。我對人類和動物之間的關係很感興趣。不過，就像您提問的一樣，我為什麼偏偏選了豬？其實，看完《玉子》後，觀眾應該能看出人類對動物的兩種立場，那就是「作為家人的動物」和「作為食物的動物」。這是人類看待動物的兩種觀點，那麼，有比豬更容易聯想到食物的動物

李東振

奉俊昊

嗎？雖然說人類把豬視為食物，但其實豬的智商很高，甚至比珍島犬25的智商還高。豬是那麼聰明、敏感的動物，我們卻過於用食物的觀點去看牠，看到豬就只會想到血腸26、香腸、豬肝、豬肚。站在豬的立場上來想，豬該有多委屈呢。玉子必須是一種非常細膩敏感的動物，既聽話又飽受人類帶來的災難，所以很自然地，我只能把玉子設定成豬。我們都對豬的樣子很熟悉，覺得牠滑稽又搞笑，但說不定牠們是最悲傷的動物呢。這就是我的出發點。

我也很好奇您是怎麼取出玉子這個名字的。安瑞賢飾演的角色叫美子，您的電影出道作品《綁架門口狗》中有一隻狗叫順子。電影《非常母親》裡，演員金惠子飾演的角色名字雖然沒有公開，但演員的本名也叫做「惠子」(笑)。

我有一次在餐廳遇到一個導演前輩，他對我說：「奉導演，我媽叫玉子。」我馬上說：「導演，真是不好意思。」(笑) 其實玉子這個名字是我們的媽媽世代常用的名字，那個年代很多人叫玉子、順子、明子，是日治時期承襲下來的名字偏好吧，我想把最老派、最老土的名字用在國際企業的超級豬身上。安瑞賢也問過我為什麼牠叫玉子。您說的沒錯，那是因為我想放「子」字進去。但我只簡單告訴她，這是邊希峰前輩飾演的美子爺爺熙奉的惡趣味。劇中美子和玉子的名字都是他取的，由此可以大致猜出熙奉是什麼樣的角色。《玉子》參加坎城影展的時候，我碰到了演員達斯汀・霍夫曼 (Dustin Hoffman)，也跟諾亞・波拜克 (Noah Baumbach) 導演的導演組一起用餐。27 邊前輩是達斯汀・霍夫曼的粉絲，而達斯汀・霍夫曼雖然沒看過《玉

25　朝鮮半島的原生犬種，智商高，攻擊性強，是韓國國寶犬種。

26　在豬腸內灌入豬血的韓國傳統國民小吃。

27　達斯汀・霍夫曼是諾亞・波拜克執導的《邁耶維茨家的故事》(The Meyerowitz Stories) 主演之一。二○一七年，《玉子》與這部片都入圍了坎城影展主要競賽片。

李東振

子〉，可是他很喜歡《駭人怪物》，所以他很開心見到邊前輩。我在旁邊看著他們兩位握手的模樣，感覺非常奇妙。

《玉子》是網飛（Netflix）製作的作品。這是網飛製作的電影首次入圍坎城影展，所以備受矚目。在我看電影之前，我有想過它會不會是專為收看網飛的觀眾、配合他們的觀影環境而打造的。等我看過電影後，完全推翻了這個想法。《玉子》仍然是要在電影院裡欣賞才能有最佳觀影效果的電影。但是由網飛獨資製作的電影，可能會沒有辦法上院線播放。想聽您聊一下，您是怎麼做出這個艱難的決定？

奉俊昊

因為電影題材的特性，這部電影想成功，首先玉子的電腦特效要好。玉子的形象必須栩栩如生，觀眾的感情才會被牠打動，電影劇情才能穩穩落地。問題在於生物特效真的很耗預算，玉子出現一場戲就得燒掉一棟房子的傳貫金28。牠的一個鏡頭就要花大約一億八千萬韓幣。這代表什麼意思呢？它代表我一確定分鏡腳本，知道玉子會出現多少場戲，就能大概能推算出整部電影的預算。玉子在這部電影的出場份量很重對吧？《駭人怪物》的怪物只需要忽然出現在漢江邊、攻擊一下人類，然後就可以打道回府，可是在《玉子》這部電影裡，玉子是和美子住在一起，也一起行動，大概需要三百個鏡頭。這幾乎已經確定這部電影的預算起碼得花五百億韓元，而且電影團隊還得拉到紐約拍攝。

五百億韓元這個數字，意味著我們沒辦法跟韓國或亞洲公司合作。如果我硬是要在韓國拍這部片，會造成韓國電影市場預算動盪，必然會造成我的同行、所有前後輩導演的麻煩。這不是韓國市場能承擔的規格。我和監製一致判斷它超出亞洲或歐洲公司能承擔的範圍，所以我們去了美國，跟美國的公司碰面。不光是網飛，我們也見了一些美國傳統片廠，比如派拉蒙影業、華納兄弟，也見了獨立電影投資人，對方投資過保羅·湯

28 ⋯⋯ 韓國獨有的租房制度。房客簽約入住時付給房東傳貫金，通常是六成到七成的房價。租約期間，房客不用再付房租，房東可利用傳貫金賺取銀行利息，或從事經營、投資。約滿後，房東需退還房客全額傳貫金。

李東振

瑪斯·安德森（Paul Thomas Anderson）29 導演或是魏斯·安德森導演的作品。獨立電影投資人非常喜歡《玉子》的劇本，想要參與製作，但是他們一問起：「預算多少？」我們回答：「五百億元韓幣。」對方就搖頭告訴我們：「我們頂多能負擔三百億韓元。」相對地，那些大片廠對預算沒什麼意見。在他們眼裡，這還算少的了，可是他們對內容有意見。他們一直問：「真的要拍屠宰場嗎？如果刪掉屠宰場的戲，我們就可以考慮。」大家如果有看過電影就曉得，屠宰場與電影的主題息息相關，是這部電影往前推進的大方向，絕對不能刪除。因為這樣，我們跟對方完全談不攏。

就這樣，由於電影的性質，大片廠不喜歡，小公司負擔不起，當時《玉子》的製作真的處於非常曖昧不清的困境。網飛在那個時候出現，願意支援資金，還說導演能擁有最後剪輯權。他們甚至還表示，就算我把《玉子》拍成十八歲以上才能觀看的限制級電影也沒關係，屠宰場的戲也任憑我創作。馬丁·史柯西斯（Martin Scorsese）導演也馬上要拍攝網飛投資的電影，我想他應該也跟我一樣，因為種種原委，最後選擇與網飛合作（馬丁·史柯西斯計畫兩年後完成網飛原創電影《愛爾蘭人》）30。總之，對創作者來說，這是另一個機會或選項。當然，我們也擔心過網飛的規格限制。因為它是網飛原創電影，所以主要是在串流媒體上播映。但我和監製覺得應該以拍成這部電影為首要之務，之後再來盡力跟網飛協商，希望讓觀眾也能在電影院大螢幕上欣賞到這部電影。就這樣，我們談成了這次的合作。

對我來說，《玉子》是感情非常豐富的作品。我是您的多年粉絲，看完導演的新作，自然而然會讓我想起您過去的作品，最先想到的就是《駭人怪物》和《綁架門口狗》。因為《綁架門口狗》描述對某些人來說是家人的狗，對某些人來說只是食物。《玉子》講述同樣主題，只不過把狗換成超級豬。至於《駭人怪物》，

29　美國電影導演，以電影《心靈角落》（Magnolia）獲得柏林影展金熊獎。

30　《愛爾蘭人》（The Irishman）已於二〇一九年在網飛上播放，獲得第七十七屆金球獎五項提名。

李東振

奉俊昊

《玉子》在整體故事軸走向、結構，尤其是最後一場戲，跟《駭人怪物》是重疊的。《非常母親》比較像是從天而降的作品，在當中可以看見您的新世界，以前從未見過的奉俊昊。相反地，《玉子》則像是概括、總結了觀眾所喜愛的奉俊昊所有要素，同時又賦予觀眾全新的樂趣。您從影已經二十多年，我想請問這次的《玉子》對您來說具有什麼樣的意義？

我當導演還不到二十年，準確來說是十七年。二〇〇〇年，我在首爾劇場（The Soul Cinema）跟邊希峰老師一起看《綁架門口狗》。當時我看著電影院裡為數不多的觀眾，心情很是苦澀。看完電影之後，我請邊老師喝了杯燒酒。那已經是十七年前的事了。

我到現在只拍了六部電影，所以我不是很確定，只找出我的什麼通則或模式。拍電影的時候，我其實不太想這些的。寫劇本時，我也不會想著「絕對不能複製自己」、「死也要創作出全新的內容」或是「要不斷顛覆自己」，讓作品烙下我的個人印記」這些事。我只是一心一意想完成每一場戲而已。不論寫劇本或拍電影時，必須跟我心中想拍的故事正面對決，每一場戲都很辛苦。就像美子必須不斷地前進一樣，我也是一路上拿頭去撞玻璃牆，突破一道接一道難關。我偶爾會閃過跟您一樣的念頭，在後期製作或是剪輯結束的時候看片，「喔，《駭人怪物》裡是不是也有類似的場景？」當我進行確認時，有時會覺得開心，有時也會覺得尷尬或厭惡。關於《玉子》，我還沒能好好地整理一番，但我認為至少要等我的作品數達到兩位數了，再來說《玉子》是不是我的作品集大成。但無論如何，我確實是想拍別人沒拍過的電影。我的電影裡不要出現跟別人電影裡相似的東西，這種基本的野心我還是有的。

您有時會在電影裡特別凸顯人物的動線。我認為在您的作品世界裡，比起水平方向發展的故事軸線，垂直方向反而更加有深意，所以我想針對這一點提問。在《駭人怪物》中，甚至《玉子》更明顯，您好像都刻意選擇了這種拍攝場景。如果以「高度」為基準來分析人物在首爾的行動動線，首先，在玉子被搶走之後，美子

奉俊昊

為了救出玉子，她經歷了空間上的不斷下降。她先是從山上飛奔而下，之後她去追卡車的時候，還從樓上一躍而下。當場景換到住宅區，您也故意刻意選擇坡路來拍攝。後來美子甚至鑽到地下，跑進地下商店街和地下停車場，最後再經由通道回到地面。從某方面來看，美子拯救玉子的過程就像希臘神話中奧菲斯為了救心愛的歐律狄刻而下冥界。另一方面，《玉子》也像是您把自己長久以來專注的階級問題進行了視覺化呈現。

當然，這種動線也能賦予觀眾純粹的視覺快感。我想聽聽您對於這一連串場景的想法。

把您說明的內容複製貼上，就是我的回答啦。感謝您準確地說明了我的意圖。其實，美子還在山上的時候，美子開始在大自然中展開驚人的狂奔，動線是由上到下，不斷下降。先有玉子入俗世，後有美子下降追逐玉子，跟隨玉子出山、進入俗世。

沒進入都市之前，她被爺爺騙去墓地後，就有一小段下行的戲。從墓地下來後，回家發現玉子不在牲棚了，

接下來正如您所說的，從米蘭多企業大樓開始，一路到住宅區巷弄的畫面，這一段下行運動是我刻意安排的。那些巷弄大多位於首爾奉天洞和黑石洞。因為有很多斜坡，所以我們製作組都叫那裡「韓版舊金山」（笑）。那裡很久以前可能也是山地吧？現在已經蓋滿了住宅。那場戲會讓人聯想到先前狂奔下山的美子，只不過背景有很大的差異：現在她變成在都市裡狂奔，在黑石洞獨特的外景中跳躍，然後跑到地下商店街，再接到地下停車場。在都市裡，比起展現階級面的雄偉堂皇，我想的是把玉子和美子包圍起來，裝進金屬、水泥或玻璃製的箱子裡。在開闊的大自然裡，她們可以看到天空、聽到鳥叫，來到都市後，她們卻不斷進入玻璃、金屬或水泥製的箱子中，比如玉子進入了集裝箱，還有美子第一次踏進米蘭多企業大樓時衝撞的玻璃牆。因此我一再重複類似場景，一直到她們最後進到地下商店街。在那裡，我故意選了天花板很低的地方拍攝。這場戲其實是用首爾會賢地下街實景和攝影棚後製場面拼起來的，我想觀眾應該分不出哪一個畫面是在會賢地下街，哪一個畫面是在兩水里攝影棚拍的吧。布景搭得非常逼真，在此我要向我們的美術指導致謝。

在會賢地下街裡，當你原地跳躍，頭就會撞到天花板。在大自然中玩耍的孩子到了都市就看不到天空，這裡的一切對他們來說都是壅塞封閉的。然後，她們又進到地下停車場。我們平常去百貨公司地下停車場，都會覺得悶，很讓人窒息。每次我看到在地下停車場打工的人，其實都會覺得心痛，不知道他們是怎麼一整天呼吸著那種空氣工作……美子就下到那樣的地方去了，但她最後掙脫了封閉的空間，重新開始上升。

李東振　邊希峰老師演出的場景中，有讓人印象深刻的部分，那就是美子把小豬存錢筒摔破、彎腰撿那些硬幣。這麼可愛的時候。邊老師坐在地上，用兩腳胡亂撥那些硬幣來阻撓美子。這種感覺很像小朋友在搗亂或開玩笑。這麼可愛的畫面是您要求的嗎？

奉俊昊　劇本寫得很簡單：滿地都是硬幣，心疼美子的熙奉用腳亂踩。就像您說的，那個動作很可愛。我在劇本上只寫了簡單的動作，那是邊老師自己消化劇本後創造出的可愛動作，演出在孫女面前像個耍賴孩子的爺爺。

《駭人怪物》裡，用漢字音說魷魚的腳不是九個，然後改用韓字音說出九個[31]，那句台詞也是邊老師自己創造的。我很依賴演員的演出。扮演美子的安瑞賢，我覺得她能演出莽撞感。在電影前半部分，美子砸碎了小豬存錢筒，到了大都市後又用身體去衝撞玻璃牆。安瑞賢的臉非常適合演那種戲。

李東振　不光熙奉這個角色，《玉子》中的人物大多都有奇怪的地方。

奉俊昊　其實這部電影除了美子和玉子之外，每個人物都很古怪，大家都有點瘋癲。有一種「全世界都瘋了，除了她們倆以外」的感覺。當然，瘋癲的極致就是傑克·葛倫霍（Jake Gyllenhaal）飾演的威爾科克斯博士。在設定上，所有角色都不太對勁。動物解放陣線的立意雖好，但行動上沒幫上什麼忙，甚至犯錯連連，也帶了一點利用玉子的感覺。他們不是在玉子身上裝了攝影機、把牠送到危險的地方嗎？他們過於理直氣壯，意圖也過

31　韓語中數數分成兩種，一種是漢字音發音，另一種是韓字音發音。

李東振

《玉子》的故事相較來說簡單，但深入分析劇情結構會發現能夠多角度解讀。對我來說，《玉子》是一個三對姐妹的故事。與其說美子保護玉子是因為母愛，倒不如說是姐妹之情。她們的名字裡都有一個「子」。美子一直致力解決玉子被帶走的問題，而她們最終面對的敵人是另一對姐妹：南西和露西。南西和露西這對姐妹的關係有很多奇妙的地方。露西看似是主導局勢的人，最終解決米蘭多企業問題的人卻是南西。總歸來看，《玉子》是關於叫做玉子的妹妹和叫做露西的妹妹造成了複雜的危機，最後由雙方的姐姐面對面化解的故事。另外，美子和露西在紐約曼哈頓市區的活動上，換上了類似改良式韓服的服裝，那時的兩人看來就像兩姐妹一樣。她們是這部電影裡的第三對姐妹，形成了近乎姐妹的關係，所以我在想，如果以「三對姐妹」的概念重新組合這個故事，應該會很有趣吧。從姐妹的主題延伸，我想問的是，為什麼到了電影高潮部分，是南西跟美子進行交換玉子的交易，而不是露西去進行交易呢？

奉俊昊

關於露西、南西這對姐妹，我和一起寫劇本的編劇強・朗森（Jon Ronson）與演員蒂姐・史雲頓，討論過好幾次。我們還直白地說過，其實這對姐妹就是資本主義的兩張面孔。用同一個演員飾演這兩張面孔極具意義，就算刻意區分她們，本質仍是相同的。露西從第一次在電影中登場就大肆批判爺爺，說父親是神經病，姐姐南西打高爾夫球、是個壞女人。然後她堅稱自己和他們「完全不同」，同時宣布一個和玉子相關的新企畫。

不過，照這部電影的結構來看，最後只能由南西出面，因為她是個徹頭徹尾的資本主義者，而露西的觀點比較偏向一般人。米蘭多，稱它大企業也好，資本也好，這家企業最後都不可能改變。露西一心一意想讓它變好，或至少包裝成不一樣的公司，但最後是挫敗收場，然後南西在這個過程中自然登場。打從一開始，我就決定了美子最後要直接面對的人是南西。假如在屠宰場相遇的不是美子和南西，而是美子和露西，事情就另

當別論了。

李東振

如果露西繼續擔任執行長，屠宰場那場戲肯定不會出現，因為玉子跟露西的信念有關，她把玉子當作吉祥物，所以絕對不會那樣對待玉子。但等到南西重新掌權，立刻就下達與妹妹相反的指令：中止露西所有的行銷企畫，讓產品立刻上市，一翻兩瞪眼。她的邏輯很簡單：只要便宜，消費者就會全部買單。行銷手法和形象經營，全都是多此一舉。其實，美子會去屠宰場的情況，也是南西一手造成的。露西失勢後，南西就策畫好屠宰場的一切。美子是被迫面對南西。在那裡，美子送出金豬交換玉子。當然金豬的價格會根據金豬大小和純度浮動，詳細情況去問鐘路五街[32]那些金飾店的老闆，他們最清楚（笑）。

奉俊昊

從米蘭多企業的立場來看，這家公司一開始並不接受金豬的交易。過去熙奉為了買下玉子，願意付錢給米蘭多企業卻被拒絕，所以他才用那筆錢改買了金豬。這麼看來，熙奉想買下玉子卻沒能買到的金額，跟經過一連串漫長的故事旅程後，美子和南西在屠宰場進行交易，以金豬成功買回玉子，兩者的數額應該是相同的。換句話說，爺爺談失敗的交易，孫女談成功了。這跟露西第一次出場就在指責自己的爺爺，形成了鮮明的對比。這兩場交易，本質上來說是一樣的。米蘭多的新執行長南西在屠宰場收下金豬，爽快地交還玉子，這是為什麼呢？

對南西而言，玉子只是許多豬當中的一頭而已。對她來說，她只需要咬一下金豬，確認黃金純度就夠了。只要確認是純金，馬上成交。南西才不在乎玉子的生死，這就是為什麼我覺得美子只能跟南西交涉。至於高潮的這場交易，看你從哪個角度來看，我想可以分成兩種情況。比較黑暗的解讀是，美子是在山上成長的純樸孩子，來到外面的世界後，冷靜地跟資本主義進行交易，令人不禁唏噓。我在寫劇本的時候就是這麼想的，

但我最近的想法改變了很多。後製剪輯的時候，我反而覺得美子是讓自己去配合南西的水準。妳想要就給妳吧——美子是不需要金子的孩子，是一心一意只想著玉子的孩子，還有，她不是跪下獻出金子，而是從地上把金豬滾過去給南西。南西只是用牙齒輕輕地咬了一下滾到腳邊的金豬，她是只要確認是不是真金的人。從某個角度來說，美子是由上而下在看南西：「妳只想著這個吧？」所以我覺得是美子配合了南西的水準，她並沒有被汙染。如果是這樣想，美子不見得是慘敗。總之，我想這樣拍那場戲，而且在拍攝的過程中，也嘗試以多種方式去詮釋。

對談：二〇一七年六月

整理：二〇二〇年三月

第三章　末日列車（二〇一三年）

1　影評：熾熱的階級鬥爭，冷冽的社會生物學

《末日列車》也許可以說是奉俊昊作品中在敘事的野心上最鮮明的一部電影。如果說藝術家是創造出一個世界的人，那麼名為奉俊昊的創造者在《末日列車》的世界裡就是最偉大的存在。這部電影是透過科幻的設定，創造出一個類似社會實驗室的環境，描寫人類的存在型態與自然法則。這部電影具備它自身的完整世界構成原理，敘事非常清晰，還有一個絕無妥協的結局。但即便這部電影取得了好成績，它在奉俊昊的世界中仍被視為一部死板、欠缺情感的電影。最重要的是，它缺乏奉俊昊作品獨有的感性。這是怎麼回事？

奉俊昊在《末日列車》中刻畫了多樣化的人物群像，當中最突出的是四組角色的對比。第一組是蒂姐・史雲頓飾演的梅森與，以及傑米・貝爾（Jamie Bell）飾演的艾德格。這兩個人物與這部電影表面上要表達的強烈主題有著密切的關係，那就是階級鬥爭。此外，他們也與電影的內在「人質」主題相關。

這部電影大半劇情在描述列車尾端車廂住民的叛亂行動。克里斯‧伊凡（Chris Evans）飾演的寇帝斯是叛亂行動的主導者，艾德格相當於他的右手，約翰‧赫特（John Hurt）飾演的吉利安則是他的精神支柱。這場叛亂從列車最後的車廂啟動，依序進攻到列車最前端車廂，起義的前進方向與列車行進方向（或許也是歷史的發展方向）一致。相對地，試圖阻止叛亂行為的前頭廂勢力則由反方向進行了鎮暴行動（視覺上來看，這部電影將從直線形的列車從最前車廂到最後車廂按照階級劃分，跟《綁架門口狗》、《寄生上流》以垂直建築物或地形高低來表現階級體系的設定，具有相同的意圖）。

梅森是艾德‧哈里斯（Ed Harris）飾演的威佛的副手。在這場階級鬥爭中，梅森和艾德格各自擔任威佛和寇帝斯的右手，分別隸屬維持現有秩序的一方和意欲推翻現有秩序的一方。這部與階級鬥爭主題有關的電影中最重要的概念就是「秩序」。階級體系的代言人梅森為秩序的概念辯護，將上層階級和下層階級比喻為帽子和鞋子、頭和腳（「在致死的酷寒中守護我們的只有一樣東西，那不是衣服或列車的車殼，而是秩序。」）梅森天生服從階級意識，認為每個人的宿命就是應該待在自己的位置上，輕易否定了有所謂階級與階級之間的階梯存在。

末節車廂的人無法接受梅森的見解，於是扔出鞋子，高舉推翻一切的「無秩序」之光（火炬）來對抗黑暗的「秩序」。這時的艾德格，既是下層階級原罪的根源，也是他們需要起義反抗的緣由。他刺激著末節車廂住民心中那份無法洗刷的原罪感，以及對於那些害他們落入此等絕境之人的公憤。末日列車從十七年前開始行駛，極度的飢餓迫使末節車廂的人不惜吃人肉求生，艾德格就是差一點被殺害、僥倖活下來的嬰孩，而當時是吉利安的犧牲性行動才喚回人們的理性。正因為這段往事，對末節車廂的人來說，艾德格提醒著他們這套導致恐怖飢餓的階級體制有多麼不合理，以及他們最終及時找回的人性尊嚴底線。

如今，即使艾德格懷抱滿腔的抗爭精神，卻已無法成為末節車廂人們的希望，因為他不再是個孩子了。

《末日列車》是描繪上一代已經沒有希望，即使有，那份希望也會是在下一代身上的電影（總歸一句，孩子什麼事都還沒做過，所以還有機會）。

寇帝斯被迫面對在第一組對比人物中二選一的難題。在激烈的戰鬥中，守護上層階級的梅森被逼得轉攻為守，用刀架住艾德格的脖子，扣為人質，打算趁隙逃跑。寇帝斯站在十字路口，舉步維艱。他沒能救回被梅森押走的艾德格，而艾德格最終死去。如此看來，艾德格和梅森體現了人質主題的兩端：艾德格的犧牲不是犧牲，而是絆住梅森的腳步。

不過，梅森也沒能走到故事的後半（後來當寇帝斯視為榜樣的吉利安被處刑，寇帝斯以為吉利安報仇。「凡事都必須付出對等代價」是下層階級的反擊原則，這一點後來在他們面對更龐大的「循環」準則時被吸收終結）。這是因為在這個故事中，右臂一再反覆被斬斷，從多年前吉利安犧牲自己的右手、艾文·布萊納（Ewen Bremner）飾演的安德魯右手被砍、變成這場反叛行動的導火線，再到擔任右手的梅森、艾德格。也許這是因為就算右手被切除了，生活還是能繼續下去。其次是，這部電影裡，奉俊昊的核心不在於手、腳或是頭，而是全身／整體的價值。

梅森和艾德格這個對照組在中途退場，《末日列車》迅速改變了階級鬥爭的劇情結構（一直直線行進的列車這時候突然冒出第一個圓，上層和下層的狙擊手正面遭遇並射出子彈）。

梅森和艾德格還沒進入故事的核心就消失了，因為他們只是為了電影真正的主題服務的道具。等他們退場後，緊接著出現的第二組對照角色是威佛和吉利安（儘管從時間軸來看，吉利安和梅森退場的瞬間其實是相連的）。新登場的對照組揭露的主題不再是階級鬥爭，而是社會生物學：最重要的價值不是秩序，而是均衡（「在生態系統列車封閉的列車上，均衡是必需的。空氣、水、食物，尤其是人口，都要保持均衡。」）。

「秩序」支撐著名為「均衡」的根本原理（如此看來，叛亂引發的無秩序，同樣也是為了讓「循環」此一根

本原理能夠正常發揮作用）。

前端車廂的威佛和末節車廂的吉利安為了控制一定的人口數，會製造週期性的叛亂。也就是說，兩者看似對立，實則內在相通、彼此需要（叛亂一開始，威佛沒有提供士兵子彈，默許寇帝斯僭越了當初威佛和吉利安協商的那條線，於是威佛開槍處決了吉利安，以示警告，讓下層階級知道他們手上仍有子彈。從那之後，動作戲轉為槍戰）。

到了叛亂後期，寇帝斯僭越了當初威佛和吉利安協商的那條線，於是威佛開槍處決了吉利安，以示警告，讓下層階級知道他們手上仍有子彈。從那之後，動作戲轉為槍戰）。

維持這種均衡的機制就是循環。儘管每次的叛亂都是直線性、一次性的，但綜觀漫長的時間，叛亂是反覆循環的。就像人一旦出生都是不可逆地朝死亡奔跑一樣，《末日列車》中的每個人都賭上自己的命運，趁著叛亂的時機，從末節車廂直奔永動引擎車廂。

維持列車的人類集合均衡，只需要百分之七十四的人口。前端車廂的人不關心個體命運，只在乎物種存續。他們透過血腥暴力的循環方式，控制住人口數；這就跟為了維持生態機制均衡，他們一年只能吃兩次壽司的原則沒有兩樣。即使對每個個體來說，均衡是殘酷的，但是對全體物種來說，均衡是恩惠。《末日列車》的世界，看似一個激烈的階級鬥爭廣場，其實是冷酷的社會生物學實驗室。

從列車通過葉卡捷琳娜大橋時，眾人開始倒數迎新這一幕可以看出，這輛看似在直線軌道上行駛的列車，實際上是一部循環列車，一年會繞行地球一周。此外，創造列車的威佛工廠標誌，是用威佛名字的第一個字母「W」再加上一個圓圈所組成。當你轉動W的圓形標誌，威佛和吉利安架設的電話就會出現。他們兩人之間一直透過電話進行溝通。這意味著列車最前節車廂和末節車廂實際上通過電話相連，揭露了片中的另一個循環。

威佛在最前端車廂掌控整輛列車，不代表他就是權力欲望的化身。威佛可能會被視為某種典型的反派，像是電影《復仇者聯盟》（The Avengers）的反派薩諾斯一流。然而，驅使威佛行動的終究不是權力欲望，而

是一種守護均衡原理的意志，使名為列車的世界得以存續。正因為如此，他才會願意把權力讓給來到永動引擎車廂的寇帝斯。

威佛既是悲觀主義者，也是現實主義者。他深信：「反正我們（人類）是囚犯，被困在這受到詛咒的鐵製列車裡。我必須保持這個封閉生態體系——也就是這輛列車——的均衡。」威佛之所以信奉均衡原理，不是因其至高無上，而是因為它是必要的惡……等一下，這麼說來，如果這個世界不是一個封閉的生態體系，事情會變成怎樣？如果列車不等於全世界呢？在此，第三個對照組登場。

第三組對比人物是寇帝斯和宋康昊飾演的南宮民秀。兩人初次見面時進行了克羅諾（一種毒品）的交易，然後朝同一個方向進攻。然而，他們和乍看之下對立、實則意圖相同的威佛與吉利安對照組完全不同。寇帝斯和宋康昊看似朝同一地點前進，兩人的目標卻截然不同。寇帝斯看著的是最前列車廂，但南宮民秀的目標是側門。所以，兩人的目標方向形成明顯的對比。

在進入永動引擎車廂之前，寇帝斯只看著前方前進。眼看引擎近在咫尺，南宮民秀卻轉身坐下，面向車尾，正視寇帝斯，表示自己真正想打開的不是前門，而是側門。兩人展開了激烈爭論。這是兩人朝相同方向前進這一路以來，頭一次面對著彼此（看著不同方向）的瞬間。

寇帝斯從末節車廂前進到最前方的永動引擎車廂。他是唯一一個去過列車所有地方的人，也是電影中唯一一個和所有主要角色都對話過的人，卻從不曾認知到側門也是一扇門的事實。相反地，南宮民秀是在故事中間從牢房中釋放出來、中途插入故事的角色。他與末節車廂的悲劇無關，沒有他們的原罪意識；他的位置不是由階級決定，所以不受階級制度所困，自然不會有階級鬥爭的意志。他是設計列車車門和車鎖的安全負責人，還記得那扇廢棄的側門的本質。因此他能想到不同於列車行進方向的方向，能擺脫被灌輸與從經驗中學到的恐懼，能想像列車世界之外的世界。

耐人尋味的是，寇帝斯和南宮民秀結束漫長的對話後，進入最前端車廂的寇帝斯，與威佛再一次進行了漫長的對話。之後，寇帝斯被威佛獨自留在永動引擎車廂，看到那具引擎，心思波濤洶湧。這時候是寇蒂斯在電影中第一次轉身看向列車後方。他一路不斷地向前移動至此，如今必須在要他看著側門的南宮民秀與要他看著後方的威佛之間，作出最後抉擇。如果寇帝斯接受威佛的提議，那麼他就會成為威佛的繼承人，寇蒂斯的意識將會變成「列車就是全世界，我們是人類物種」。

寇帝斯雖然內心一時動搖，但最終仍沒有選擇人類全體，而是選擇了個人，因為他看到正在永動引擎車廂下方那個狹小空間裡的悲慘男孩。男孩取代了已經「絕種」的引擎零件，擔當著驅動引擎的角色。換言之，寇帝斯選擇了拯救淪為機器零件的人類，將人類放回他原本的位置。

當寇帝斯站在威佛繼承者的位置，看向列車後方，靜觀人類此一物種，卻在往下看的那一瞬間，見到了身為人類的個體，而非人類這個物種。為了拯救馬肯索尼・雷斯（Marcanthonee Reis）飾演的五歲男孩堤米，寇帝斯把手伸進引擎，因此失去一隻手臂。在末日列車早年那段殘酷的飢餓時期，寇帝斯並未犧牲自己的手臂，但保有完好雙手的他，也滿心愧疚。電影一開始，寇帝斯和堤米有過輕輕擊掌的動作；在電影結尾，寇帝斯再次拉起堤米的手，高貴地犧牲了自己的手臂。

此時，寇帝斯是用右手拉住堤米的手，被截斷的是左手。在南宮民秀和寇帝斯展開激烈爭論時，南宮民秀是用右手指著側門，但對於站在南宮民秀對面的寇帝斯來說，那扇側門是左側的門。南宮民秀想著列車外的黑暗世界，從宏觀面上揭示了人類生存的全新模式；寇帝斯則是在微觀面上對於人類個體心生深切的憐憫而深受撼動。這兩人聯手，或者說是救助之手與犧牲之手合力，將側門炸開了，迎來了新世界與新人類（列車車門開啟後，倖存者發現的新世界象徵是熊。如果把「門」字一百八十度翻轉，可以看到「熊」字。這是

個巧合嗎？）[33]。

但也僅止於此。寇帝斯和南宮民秀是一手創造列車殘酷世界的上一代，他們沒資格前往新世界。兩人是抽過人類世界最後兩支菸的人，也是各自擁有炸藥和火柴的人，但唯有下一代才能點燃火炬。

要結束這個故事，需要第四個對照組。那就是瑤娜（高我星飾）和堤米。劃破火柴、引爆側門上的克羅諾的人是年幼的瑤娜（大家在黑暗隧道裡戰鬥時，取來火炬的也是名字叫做陳的孩子）。《聖經》裡，約拿是被大魚吞下肚、在魚肚裡待了三天三夜的人[34]。《末日列車》的瑤娜被塑造成有透視能力，可以看見蒙面持斧的上層階級士兵正在門後等著下層階級叛軍。那扇門打開後，士兵們的第一個動作是倒抓著一條大魚，然後開始剖開魚肚的儀式（這個動作與故事一開始，上層階級為了挑選作為列車零件替代品的孩子時，倒著抓起堤米來測量的樣子重疊）。

電影的最後，瑤娜也將剖開一條大魚或鯨魚的魚肚，走向未來（如此看來，高我星飾演的瑤娜也與她在奉俊昊導演前作《駭人怪物》中的賢書一角形象重疊，只是《末日列車》的瑤娜成功剖開了名為列車的怪物肚子，而堤米身上也可以看到賢書照顧的那個小孩世柱的影子）。

電影的最後，接上紅色電線以準備炸開側門、劃火柴引爆克羅諾的人都是瑤娜。在列車上，南宮秀民曾經做出把瑤娜夾在自己兩邊脅下的奇怪動作，讓瑤娜看起來有如南宮秀民伸出的兩隻手臂。而她最終通過了炸破的側門，走向新世界。

堤米是提供當中藏有最初關鍵訊息紙條的蛋白質塊，從而觸發叛亂行動的人物（堤米就是在《聖經》裡與聖徒保羅書信往來、傳播福音，因披露異端偶像身分而殉道的《聖經》人物提摩太）。幫忙傳遞了信息的

34　瑤娜和約拿英文拼音皆為Yona。

33　韓文的「門」（문）顛倒過來和「熊」（곰）字長得一樣。

他，因此換得一顆球。但堤米沒玩到球，後來反而被困在永動引擎裡，承受可怕的重度勞動。

蟲子研磨製成的長方體蛋白質塊象徵絕望，含有珍貴訊息、形似列車的長形紙條象徵希望；可以盡情四處滾動的圓球是快樂的，固定在原地、無止盡迴轉的引擎圓輪是痛苦的——這一切形成鮮明的對比。當快樂與痛苦緊連的循環終於來到盡頭，堤米放開他本來推動永動引擎的手，改而牽起瑤娜的手，走向新世界。

堤米和瑤娜是最後的倖存者，更是開啟新世界的另一對亞當、夏娃。兩人在此之前的戲份不重，而且是直到列車爆炸之際才相遇。堤米出現在故事初始第一張紙條的相關段落，後來被選為列車引擎替代品，直到故事結束之前都被置於故事之外。同樣地，瑤娜在故事進行了三十分鐘後，才從被囚禁的車廂中第一次登場，而且叛軍需要的不是瑤娜，而是南宮秀民，使得瑤娜一度只是南宮秀民附屬品一般的人物。那麼，究竟為何結局會落在這兩個人身上？

瑤娜和堤米，跟列車階級體系、核心事件毫無關聯，意味著他們與上個世代的原罪、虧欠意識或權力意志無關。此外，這個列車世界大多掌握在白人手上，而瑤娜與堤米，一個是黃種人，一個是黑人。在這裡，重要的是這兩人的象徵性與代表性，而非他們自身。《末日列車》賦予了瑤娜和堤米血肉，卻沒為兩人灌注靈魂，而是替他們安排了適合這個故事的「位置」，讓他們發揮該位置應有的作用。這麼說的話，活下來的或許不是瑤娜和堤米，而該看作是亞洲女孩和黑人男孩。

如果排除白人在外，要選擇另一個小孩來替故事收尾，其實還有另一個選項，那就是（高舉火炬奔跑的）陳。最後的生存者之所以不是陳而是堤米，是由於堤米擔當了被抓走的角色，以及最後在永動引擎被發現的悲慘處境。寇帝斯有機會成為這個列車世界的新守護者，如果想要激起他的憐憫之心，讓這個老舊又冰冷的世界走向坍塌，就只能是那個際遇最悲慘的孩子。寇帝斯看到孩子在永動引擎裡勞動的情景之所以會感到憤怒，是因為他堅信人類絕不能成為機器零件。但話說回來，本片也將瑤娜和堤米當成這個宏偉故事的零

件使用。

當今的韓國電影，呈現一種向心力凌駕離心力的趨勢，《末日列車》絕對是一部兼具向心力與離心力、充滿壓倒性新鮮度的作品，也是一部對新世界的想像懷抱巨大野心又具有精巧細節的電影。縱使如此，仍不免有諸多遺憾。《末日列車》的缺點，比如它透過後半部接連上場的兩大段對話揭露重要資訊，不論在內容和構成上都值得商榷。又或者是，劇情扣合角色征戰一節節車廂而分段開展，以至於有許多人批評它節奏拖沓。

最令人在意的是，即使主要角色死去、列車世界滅亡了，這個格局恢宏的故事卻無法太打動人。從瑤娜和堤米，到威佛和南宮民秀，這些角色都像是棋盤上的棋子（在奉俊昊過往的電影中，每個小人物都刻畫得活靈活現，這部電影的角色卻如此扁平，令人覺得陌生）。此外，它為了建構格局宏大的主題意識，反而削弱了電影的生動感。最重要的是，奉俊昊與故事中的寇帝斯不同；寇帝斯關注的不是全人類，而是每一個人類個體，反之，奉俊昊在《末日列車》裡關注的一直是全人類，而不是人類個體，就像那位根據既定原理、以冷靜理性之手創造這個世界後便不知不覺消失無蹤的上帝，只留下亙古的沉默。

二○二○三月

2 第一次對談：李東振 × 奉俊昊 × 班傑明‧羅格朗 × 尚‧馬克‧羅薛特

《末日列車》是一部在眾多方面都引人好奇的電影。奉俊昊導演憑藉《殺人回憶》和《駭人怪物》接連取得驚人成就後，執導的作品往往受大眾關注，而《末日列車》的原著作品是法國科幻漫畫巨作，也是使這部電影受到關注的因素之一。再者，這部作品的監製是韓國電影《原罪犯》[35]的朴贊郁導演。這部電影的籌備時間很長，預計二〇一一年才能上映（實際上，這部電影直到二〇一三年才完成。此次對談進行於《末日列車》上映前五年，即二〇〇八年），但許多觀眾仍對這部作品寄予厚望。

為迎接第十二屆首爾國際動漫節（SICAF）開幕而籌備的《末日列車漫畫，在韓國與電影邂逅》活動，由《末日列車》原著作的作家班傑明‧羅格朗（Benjamin Legrand）與畫家尚‧馬克‧羅薛特（Jean-Marc Rochette）以及奉俊昊導演，在首爾貿易會展中心（SETEC）齊聚一堂進行對談，為大眾解開對於《末日列車》的眾多疑惑。

在安古蘭國際漫畫節（Angoulême International Comics Festival）榮獲大獎的同名科幻作品《末日列車》（Le Transperceneige）是一九八四年由作家雅克‧勒布（Jacques Lob）與畫家尚‧馬克‧羅薛特合力出版之作。雅克‧勒布過世後，一九九九年和二〇〇〇年連續出版《末日列車》第二部與第三部，是由班傑

35 韓國影史經典作品之一，二〇〇四年獲得坎城影展評審團大獎。

明·羅格朗接手創作故事。

　《末日列車》是科幻三部曲，故事背景設定在地球遭遇災難、冰雪覆蓋了整個地球後，倖存者們登上列車展開漫長的旅程。作家以獨創、陰鬱的筆觸揭露旅程中的各種故事。奉俊昊導演是以《末日列車》同名原著作品的首部曲為中心，但也涵蓋二部曲與三部曲的部分主題，進行電影改編工作。

李東振　在奉俊昊導演公布《末日列車》原著作品電影化的計畫之前，我對這部法國原著作品一無所知。但單憑是奉俊昊導演的新作，加上看了原著作品的簡介，就覺得相當有趣。而且，這部電影的監製還是朴贊郁導演。這讓我心生好奇：「到底原作是什麼樣的作品，能讓這兩位都著迷了？」所以我買了原著漫畫來讀。看完之後，我才真正領略到原著作品的魅力：「啊，可能就是因為這些原因，才想拍成電影吧。」

奉俊昊　我預計二○○八年九月要開拍下部作品《非常母親》，所以《末日列車》還沒能進入正式籌備期，但藉由這次的機會，我能再次見到兩位原著作家，讓我非常高興，每天晚上都會跟他們碰面聊天，一起度過愉快的時間。雖然還需要幾年時間才能完成這部電影，但每次跟原著作家見面，我都能獲得新的靈感。

李東振　接到來自遙遠的韓國的電影化提議，還有聽說是奉俊昊導演要執導時，兩位的心情如何呢？

羅格朗　當然非常驚訝，也很開心。我本來就對奉俊昊導演的作品印象深刻，所以更加高興。

羅薛特　我在接到提議之前，沒看過奉俊昊導演的作品，一直到奉導演來到法國巴黎、提出電影化提議，我們才第一次接觸。我很喜歡導演的作品，所以更加期待導演會如何把原著拍成電影。

李東振　我覺得，分別位處於地球兩端的藝術家和藝術家互相聯繫上、聯手創造作品，有種很不可思議的感覺。我聽說是奉導演在經常去的首爾弘益大學附近的漫畫店發現了《末日列車》原作漫畫，這才開啟了這段緣分。第一次看到原作時，您是被什麼地方吸引呢？

奉俊昊　我常去的漫畫店就在弘益大學前面，每次當我覺得壓力很大時就會過去，一個月大概去一、兩次吧。我會在那裡東翻西找，然後衝動購物。那時候是二〇〇四年，我拍完《殺人回憶》，剛進入《駭人怪物》的前期籌備作業，意外在那家漫畫店發現了《末日列車》原作。因為它實在太有趣，所以我在店裡站著看完了。每個人多少都對火車抱著浪漫的幻想。一想到轟隆轟隆奔馳的火車和窗外流逝的風景，大家都會心潮澎湃吧。加上原作的設定是，攝氏零下八十度的嚴寒世界下的倖存者，搭上火車無止盡地奔馳。這是非常迷人又驚人的設定。圖畫也非常有吸引力。還有，倖存者在嚴酷的情況下，不是攜手齊心協力求生，而是按照車廂分等級、彼此間不斷戰鬥，這一點非常讓我非常震撼。末節車廂裡有悲慘的人，前端車廂裡有支配階層的人，這讓我想到，我們在飛機上搭乘經濟艙，忍耐讓人腰酸背痛的十幾個小時飛行後，下飛機時偶爾會經過商務艙和頭等艙，看到那麼寬闊的位置，突然覺得一陣辛酸……什麼啊！這些人都坐在這麼寬敞舒適的地方？（笑）這部作品讓我聯想到這種經驗。

李東振　朴贊郁導演為什麼會來擔任這部電影的製片呢？

奉俊昊　我決定拍電影後，詢問了之前合作過的監製，不過那位沒興趣。正好當時朴贊郁導演剛成立製作公司，我給他看了原著，朴導演非常喜歡，之後馬上購入版權。我是在二〇〇六年見到兩位作者。那一年，我的電影《駭人怪物》參加坎城影展，羅格朗作家是「國際影評人週」的評審團委員，我們自然而然地見了面。當然，沒有花一毛錢（笑）。影展結束後，我去巴黎拜見羅薛特畫家，他邀請我們去他的工作室。就這樣，距離第一次見面已經過了幾年，電影現在還在籌備階段（笑）。

李東振　事實上，《末日列車》原著的篇幅不大，卻涵蓋了各式各樣的主題。除了人類不斷奔馳在沒有盡頭的軌道上求生的生存層面，還有包括階級議題在內的社會現實層面，所以文明批判也很強烈。所謂科幻，不就是以遙遠未來當作故事的舞台，實則透過名為未來的假想時空，針對現今的各種問題發聲嗎？羅格朗作家在《末日列車》中，把未來描繪成一種悲觀的反烏托邦，您最想強調的是哪方面主題呢？

羅格朗　我想先說明一點，《末日列車》原作首部曲的故事是雅克・勒布先生在一九八○年代創作的。當時負責繪畫的羅薛特還是很年輕的新人。首部曲創作的十幾年後，我才和羅薛特合作了二部曲和三部曲。

現在讓我來回答您的問題。一般來說，我們談論未來時，說的其實是現在，以現實為出發點，把現實為出發點，把現實往後發展。就像奉俊昊導演說的，這些被困住的人如何生存的問題是最重要的。首部曲包含了它在一九八○年代問世時的核心主題，在創作二、三部曲的時候，我加入了近期的主題。比方說，我想討論這些被困住的人玩虛擬遊戲的主題，或是邪教集團的問題等等。

李東振　這三部的原著都有不少有趣的元素。就故事情節來說，雖然首部曲和二、三部曲是由不同人創作，但故事整體脈絡是連貫相通的。相反地，雖然首部曲和二、三部曲的繪畫都是由羅薛特畫家負責，但看起來就像出自不同人，有明顯的差異。首部曲用的是俐落明確的鋼筆簡潔畫風，二、三部曲是線條界線不明確的毛筆筆觸。我個人覺得二、三部曲的畫風更加黑暗，更有反烏托邦的感覺。畫風會如此不一的原因是什麼？

羅薛特　我二十五歲的時候畫了首部曲。那時候，過世的勒布作家想找一個長期合作的繪圖夥伴，出版社選擇了我。在我看來，勒布作家的故事創作能力太傑出了，當時我也太年輕，他叫我畫什麼我就照畫（笑）。老實說，當時我的畫裡企圖心顯而易見。經過十幾年，我又重新畫起二、三部曲。這段期間，我年紀大了不說，也累積了一些經驗，做過其他的事，於是確立了我現在的風格。還有一個原因是，二、三部曲我是用毛筆畫的，

奉俊昊　畫風不一樣，多了一分柔和、靈動。

我想補充一下。先前我造訪羅薛特畫家的工作室，看到他有很多亞洲畫冊，包括中國和日本在內，還看到一些他自己的毛筆畫畫作。我送給他韓國的畫冊當見面禮。所以從二、三部曲看來，他的畫風確實不同以往，多了東洋畫和水墨畫筆觸的獨特畫風。如果大家有時間去看羅薛特畫家《末日列車》以外的其他插畫或畫作，會發現當中有很多結合西方水彩畫與東方水墨畫的獨特作品。羅薛特畫家工作室的氣氛讓我印象深刻，藝術工作者出入其中、在那裡交流與工作。我們第一次見面的時候，在他工作室附近的咖啡廳聊了將近兩小時。即便我的英語很奇怪，他的英語也很奇怪，但是是一次非常愉快的對話（笑）。

李東振　喜歡上某部原作，跟下定決心把原作拍成電影，有非常大的不同。您說了原作故事的主題充滿吸引力，那麼能說一下您打算把哪些原作描繪的有趣意象或視覺主題搬到電影裡呢？

奉俊昊　首先，封閉空間主題非常誘惑人，很多導演都喜歡封閉空間，《末日列車》本身的設定就實現了封閉空間主題對吧？其次，這樣一個封閉空間，卻一直在移動，這是很強烈的視覺主題，尤其是二、三部曲裡，在雪地裡奔馳的火車連窗戶都沒有。透過閉路電視去看封閉空間內部的情況，這一點很有視覺上的吸引力。除此之外，原作還有許多有趣的細節，讓我很想用到電影裡。比方說，為了人類的生存，他們有重製肉類、種植蔬菜的車廂之類的特別設定。在二、三部曲中，列車監獄也登場了。其實，列車整體就等同於一個監獄，那裡卻還另設了單獨關押犯人的空間，讓人聯想到現在醫院太平間裡收容屍體的抽屜式空間。這些都是會讓導演和美術指導感到興奮、產生靈感的地方。實際上，點子簡直多到滿出來。拍《末日列車》要煩惱的不是該選擇哪些原作出色的點子，而是煩惱要放棄哪些點子，該說這是幸福的苦惱嗎？

說真的，我個人從小就特別喜歡狹小封閉的空間，可以把自己關在衣櫃裡四、五個小時（笑）。艾米爾・庫斯杜力卡（Emir Kusturica）導演的電影作品《地下社會》（Underground）中，人們在地底生活了幾十年。

李東振 《末日列車》也一樣，甚至描繪了人們在封閉空間生活的期間生下新的一代。這些好像都能充分激發導演的靈感。

羅格朗 果然不出我所料，在導演您的作品中，空間大小的對比脈絡是非常重要的元素。不管是《殺人記憶》或是《駭人怪物》，發生可怕事件的地點都是在廣闊的原野或漢江邊。相反地，漢江邊簡陋狹小的商店充斥著靜謐和平的氣氛。對此，我很好奇您在《末日列車》電影裡會怎麼運用封閉空間的脈絡。奉俊昊導演特有的「給人慰藉的狹小空間」主題，和《末日列車》原作固有的「上演人類文明所有問題的有限空間」主題，會碰撞出怎樣的火花。從這裡延伸，我想請問羅格朗作家，原作漫畫裡登場的列車有一千零一節車廂，從最前節車廂到最末節車廂都被階級化，而最末節車廂的人想到最前節車廂的話，就得逆向穿過每一節車廂。這個主題強烈地視覺化了階級議題，您是怎麼想到把列車的特性和社會階級的概念結合起來的？

李東振 掌權者在前節車廂的概念是已故勒布作家的想法。這個意思是說，驅動列車的是引擎，引擎就是權力，所以接近權力的車廂設定為掌權者的位置，遠離權力的車廂分給沒有權力的人，以此來視覺化階級問題。從列車後面往前移動，等於社會階級的上升，清晰可見。但他們更大的問題是，列車外面只有攝氏零下八十度，一旦列車停駛，大家就一起死。

羅薛特 羅薛特畫家，想請問您在把這個獨特的故事視覺化時，有沒有遵循什麼原則呢？

李東振 我第一次畫這部作品的時候，因為是沒經驗的新人，所以分量問題給我很大壓力。隨著時間過去，當我開始著手二、三部曲的工作，情況不一樣了，我感覺像在畫電影分鏡腳本。比方說，我更專注在故事軸線的快速開展，至於人物形象刻畫，我會想像自己在進行電影演員試鏡，勾勒出我理想中的演員臉龐。

李東振 很多人好奇《末日列車》的製作過程和方式。比方說，導演會怎麼進行試鏡、主要電影演員是韓國演員還是外國演員、會是韓語電影還是法國電影，預計製作期會多久等等。

奉俊昊

現在一切都還在籌備階段。一位擅長寫科幻題材的韓國年輕編劇正在改編劇本，具體細節都還沒決定。如果要說我的基本概念的話，我想這部電影會是一部國際化作品，會考慮邀請不同國籍的演員一起進行拍攝。其實我不喜歡為了合作而合作的電影，是因為這個電影故事風格本身很適合跨國籍演員合作，台詞感覺也應該是韓文和外文混雜，我才會這樣考慮。

最近我和米歇·龔德里（Michel Gondry）導演、萊奧斯·卡拉克斯（Leo Carax）導演正在合作一部多段式電影（Omnibus flim）36《東京狂想曲》（Tokyo!）。在製作之前，我也懷疑過自己「能和日本演員或日本工作人員好好溝通嗎？」，但實際工作之後發現，不管在什麼地方或和什麼樣的人合作，其實大同小異。我得出的最終結論是，縱使我們使用的語言不同，但人類表達的方式是相同的，簡而言之，電影是刻畫與表達人類情感的媒介。

對我來說，無論是規模大的《駭人怪物》或規模小的《綁架門口狗》，如何處理故事和角色情感以吸引觀眾的注意力，兩者在根本上並無不同。每次製作新的電影，我都會面臨新的狀況和條件。如今回想當時的困難和苦惱，感覺我都在不斷重蹈覆轍。甚至現在正在籌備的《非常母親》，寫劇本時也仍一樣苦惱，讓我非常慚愧。十多年來，我寫了三部以上的長篇電影劇本，依然感覺自己好像沒有什麼累積，自問：「我是不是一直在原地踏步呢？」每一次的作品都是新的人物、新的課題，所以懷抱著恐懼。

李東振

您對於科幻電影《末日列車》的特殊效果，有感到不安的地方嗎？

奉俊昊

這部作品應該會需要大量的特效，要準備的東西很多，前置作業會很辛苦。製作《駭人怪物》的時候我們也吃了很多苦。我個人不喜歡大規模、製作費高的電影，《駭人怪物》是拍著拍著，不得不增加製作費。如果

36 ───── 一種由數部短片組成的長篇電影。

奉俊昊

我想在《末日列車》裡呈現列車景色或冰天雪地的壯觀景色，就只能擴大製作規模，但我想給觀眾看的並非電影規模的大小，或是有沒有邀請外國演員。我想讓觀眾看見在冰天雪地的世界裡奔馳的列車，還有劇情帶給觀眾的情感共鳴，以及人類淒涼悲慘的樣子。正確來說，我是為了展現這些，才不得不投入特效和大場面。

《末日列車》的視覺效果果極其重要，但因為現在還在改編初期，我無法詳細說明。我能說的只有，我希望到時觀眾能親身感受一下這部電影的最基本設定。我想把具體的物理感覺傳達給觀眾，倖存者搭乘的列車外面是零下八十度的嚴寒世界。不是單純的「列車內部棚拍，再用綠幕處理列車窗外的風景」而已，我想營造出從車窗縫隙鑽進來的冷空氣接觸到觀眾皮膚的感受。電影基本前提設定不先說服觀眾，之後故事裡人物的曲折和電影事件也會如同在沙地上堆建沙堡一樣，很容易倒塌。我想營造最基本和最原始的感覺，讓大家切實感受到從列車上掉出去就意味著死亡。

我最近看好萊塢電影看到了很多神奇的視覺特效，有種過分濫用電腦特效的感覺。在《末日列車》裡，我想給人真實感和類比感[37]，讓觀眾感覺我們劇組實際打造了一輛列車、親自去了南極或北極那種地方瑟瑟發抖著拍出這部片的感覺，否則我會很困擾。

李東振

光是聽您這樣說，我就已經開始著急了（笑）。那麼，關於這次改編的大方向呢？比如說，我很好奇這部作品中會不會也有大家都喜歡的「奉式幽默」？我覺得，與其說您獨有的幽默是一種策略，不如說是您本性如此。從這一點來看，《末日列車》一定也不會少了幽默感。但原作比較陰鬱，您好像很難兼顧幽默呢。

奉俊昊

現在是編劇在創作的階段，明年我會親自加入改編工作，現在我也不知道當我打開筆電的時候，我會讓故事往哪一個方向走去。其實，我不在意我的作品幽不幽默。我從沒想過一定要有

───────
37　指數位（digital）時代之前的類比（analogue）時代，較為質樸，不追求科技感。

羅薛特　幽默感，不管是怪物的故事、連續殺人犯的故事，或是想殺死鄰居家小狗卻失敗的故事。這些故事都不是我刻意增添的，是自然而然出現的。就結果來說，說不定《末日列車》可能也會有它的幽默之處吧。我覺得就算我拍的是驚悚片，好像也會不可避免自然流露出幽默（笑）。這是我的特性。我也想藉這個機會請教一個問題。《末日列車》原著是黑白作品，我好奇羅薛特先生一開始選擇黑白色調的契機是什麼呢？

羅薛特　《末日列車》是一九八〇年代在法國代表性漫畫雜誌上發表的作品，當時那本雜誌是黑白的（笑）。

奉俊昊　一定得畫成黑白的，這一點您不會覺得不滿足嗎？

羅薛特　不會，對我來說沒什麼不一樣。想不到吧？如果我有得選，我也會選擇畫成黑白的，因為黑白會營造一種遠離現實的感覺。舉例來說，我拍了庭院的照片，卻不是綠色的庭院，而是黑白庭院，這會讓人產生不安又怪異的感覺，對吧？對一名畫家來說，通常使用黑白色作畫是為了更加凸顯線條之類的東西。

奉俊昊　我很想看看那些一九八〇年代的連載雜誌，您有留著嗎？

羅薛特　我有留著。

李東振　看來今天結束對談講座後，兩位還有其他事要談了（笑）。漫畫和電影本來就是近親關係，最近好像變得更親近了。每年一到夏天，漫畫改編的超級英雄電影特別多，但另外還有一種稍微不一樣的改編，例如法蘭克·米勒（Frank Miller）的漫畫《萬惡城市》和《三百壯士》，被改編成同名電影《萬惡城市》（Sin City）與《三〇〇壯士：斯巴達的逆襲》（300）。對於這些改編，羅薛特畫家有什麼感受？

羅薛特　在法國，改編成電影的系列漫畫最有名的應該是《阿斯泰利克斯歷險記》（Asterix）38。我個人很喜歡勞勃·

38　又譯《高盧英雄傳》，是法國經典暢銷系列漫畫。

李東振　阿特曼導演的改編電影《大力水手》（Popeye）、法蘭克‧米勒的《三〇〇壯士：斯巴達的逆襲》改編電影也是成功的例子。不過，《末日列車》改編成電影時，我覺得最好不要考慮原著漫畫。這個故事本身就很有力量，不論誰來二度創作，都可以用他自己的風格把故事說好。

羅格朗作家也寫過很多電影劇本，我很好奇您看韓國電影時是什麼感覺？您覺得韓國電影和法國電影有哪些相同和不同的地方呢？

羅格朗　我很喜歡韓國電影，當然，我最喜歡奉俊昊導演的電影（笑）。韓國電影和法國電影相似之處是都很寫實。還有兩邊在處理現實議題的時候，走的都不是沉重哀傷風格，而是幽默風格。另外，兩邊都很努力地對抗好萊塢這一點也是一樣的吧。

李東振　導演實際上很喜歡看漫畫。身為電影導演，您對漫畫這個媒體有什麼看法？

奉俊昊　我小時候就喜歡畫漫畫，到現在都還留著我小學時畫的東西。高中的時候，我會上教堂，在教堂的會刊上發表過短篇小說改編的漫畫，不過，當然畫得不怎麼樣囉。上大學的時候，我在學報上連載了一學期四格漫畫，叫做《煙圖和世順》。因為有拿稿費，靠這個賺錢，所以偶爾會有自己是漫畫家的錯覺。

我小時候就喜歡畫漫畫，到現在都還留著我小學時畫的東西。高中的時候，我會上教堂，在教堂的會刊上發表過短篇小說改編的漫畫，不過，當然畫得不怎麼樣囉。上大學的時候，我在學報上連載了一學期四格漫畫，叫做《煙圖和世順》。因為有拿稿費，靠這個賺錢，所以偶爾會有自己是漫畫家的錯覺。

當上電影導演之後，我也會親自畫大部分的分鏡腳本。我會把要拍的場景畫成一格格的分鏡，那時候我又會再次產生自己是漫畫家的錯覺，非常開心。我完成的分鏡腳本有一次被收錄成冊、放到DVD裡，當時我覺得自己好像出了一本漫畫書。雖然我的畫畫功力不怎樣，但我確實愛看漫畫，也一直在畫，所以對我來說，漫畫和電影都是我很熟悉的媒體。總之，我光是想像和原著作家一起觀看大螢幕上完成的《末日列車》的樣子，就覺得很開心興奮，希望那一天快點到來。

李東振

就像片名字面上的意思，這好像會變成很「Cool」的電影[39]。冬天拍攝，夏天上映真的很不錯（果不其然，《末日列車》在五年後，即二〇一三年八月一日的夏季上映）。

對談：二〇〇八年四月

整理：二〇〇八年四月

39　《末日列車》的片名原文是Snowpiercer，帶有「雪」的字意。「Cool」在這裡是一語雙關，指電影會帶給觀眾炫酷和寒冷的感覺。

3 第二次對談：李東振 × 奉俊昊 × 班傑明・羅格朗 × 尚・馬克・羅薛特

這篇文章是整理自二○○八年《末日列車》第一次訪談之後、在二○一三年電影上映時進行的第二次訪談。經過五年，我再次與原著作家班傑明・羅格朗、畫家尚・馬克・羅薛特以及奉俊昊導演見面，分享關於已完成的《末日列車》各種話題。將二○○八年我們在電影仍處於企畫階段時的對談內容，跟電影殺青後的對談作比較，我自己看來也很有意思。

李東振　今天邀請到現場的三位特別來賓是，在《末日列車》上映之際再度訪韓的原著作家班傑明・羅格朗、畫家尚・馬克・羅薛特，以及奉俊昊導演。班傑明・羅格朗負責原作中的故事，尚・馬克・羅薛特負責作畫。在五年前的《末日列車》前期企畫階段，三位也在韓國進行了類似活動。繼那次之後，今天很高興再見到三位。一部電影從策畫到終於完成需要很漫長的時間，經歷非常艱辛的過程。在我看來，這種想法如今再次得到驗證。奉俊昊導演心情如何呢？

奉俊昊　我第一次見到兩位作者是在二○○六年。處理好版權問題之後，我們在咖啡館碰面，聊了關於原作電影化的話題。我非常高興，從那次之後，過了這麼久的時間，兩位又能到韓國來一起看這部電影。我很緊張，兩位原作漫畫的作者昨天和今天連續看了兩次電影，我心想如果他們不喜歡這部電影怎麼辦？但幸好……噢，這

李東振　句話好像不該由我來說（笑）。一起觀賞電影真的非常開心。昨天結束後，我也跟兩位一起開心喝了幾杯。

羅格朗　羅格朗作家和羅薛特畫家，麻煩兩位也說一下感想。

李東振　能和導演一起看這麼帥氣的電影，真的是一大榮幸。昨天看的時候，我差點感動到哭。今天是第二次看，還是一樣的心情呢。

羅薛特　我也倍感榮幸。從初次見到奉導演，到現在終於看到這部作品，真的隔了很長一段時間。我昨天覺得很棒，今天又再看一次，覺得更棒了，是超乎我預期的優秀作品。

羅格朗　雅克・勒布作家和羅薛特畫家創作的《末日列車》原作漫畫首部曲問世於一九八四年。雅克・勒布過世後，由班傑明・羅格朗作家接手故事創作，繼續與羅薛特畫家合作，分別在一九九九年和二〇〇〇年出版了二部曲和三部曲。在首部曲出版之後，過了三十多年的歲月，終於改編成電影。昨天兩位第一次看到自己心裡珍藏已久的意象和故事被搬到大銀幕上，第一個浮現的念頭是什麼呢？

羅薛特　與雅克・勒布作家合作《末日列車》首部曲的時候，我才二十五歲。對我來說，雅克・勒布是法國三大漫畫家之一，是非常優秀的人。《末日列車》對他來說是一部意義非凡的作品。當時他已經好幾次收到改編成電影的提案，但不知他是不是預測到未來，回絕了所有的提案。我認為雅克・勒布作家當時作了非常正確的決定。對我來說，《末日列車》是一部完全適合奉俊昊導演和這個時代的作品。奉導演拍攝電影的出眾才華就不用說了，以一九八〇年代的技術水準，也不可能製作出這麼棒的電影。

羅格朗　雅克・勒布作家離世前，曾經拜託我繼續創作下去。儘管當時我認為發表的機會不大，但仍試著動筆創作故事。雅克・勒布作家過世幾年後，羅薛特畫家向我提議創作《末日列車》二、三部曲。本來我心想，首部曲的主角都死光了，怎麼有辦法寫二部曲和三部曲呢？幾經苦思，我們決定加入新生命，二、三部曲才得以出版。在那之後，又經過很長一段時間，奉導演在首爾的一家漫畫店發現這部作品，今天才能被改編成電影，

李東振　我覺得我們的運氣真的很好。

李東振　五年前，我和三位一起度過了一整天。當時我發現兩位作者自始至終都用一種很溫暖的態度對待奉俊昊導演，讓我印象深刻。我上次還聽說，兩位在韓國停留期間一起去喝了酒，後來有代理駕駛送兩位回飯店，讓兩位對韓國的代駕系統大為驚嘆，覺得遙遠的東方國度居然有如此先進的制度（笑）。這次不知道兩位感覺怎樣？

羅格朗　這次的行程比上次還忙，但昨晚有空檔，所以我們跟奉導演一起吃了晚餐，開心地喝了一些酒。

李東振　韓國有和《末日列車》裡登場的蛋白質塊類似的食物，叫做羊羹。兩位有吃過嗎？（笑）

羅格朗　吃過，超級甜（笑）。

李東振　這次我看完《末日列車》電影後，時隔五年再次翻開原作漫畫，注意到很多之前沒注意過的內容。電影裡出現了很多原作的核心情節，比方說植物車廂和監獄車廂，但也有不少改動之處，像是刪除了所有浪漫橋段和設定，以及重新塑造主角等等。

奉俊昊　雖然原作是一部偉大的作品，不過，漫畫有只屬於漫畫的結構和敘事方法。相反地，在兩小時內展開的電影也有電影專屬的世界和做法。為了符合媒體的特性，一切都得重新組成、重新架構。當初雅克‧勒布作家提出的核心概念——在新的冰河期來臨之際，人類倖存者搭上奔馳的列車——這個設定本身非常獨特，而列車裡按車廂劃分階層或階級、互相鬥爭的世界觀，也是非常驚人的想法。我就是因此才決定把原作改編成電影，所以電影理所當然會依循這個基本世界觀展開。在原作首部曲中，主角從最末節車廂出發，展開不停向推前的旅程，我以此作為電影的主要情節設定。

李東振　有些靈感是從二部曲、三部曲獲得的吧？

奉俊昊　羅格朗作家創作的二、三部曲，把政治謊言與真相的議題刻畫得非常好，比方說如何用意識形態迷惑大眾、

李東振

如何編造謊言以維持系統等等。我受到這些主題很大的影響。

這部電影的故事在講述寇帝斯從吉利安身邊出發、朝著威佛前進的一段旅程，當中蘊藏政治的真相和謊言。

他從吉利安出發，好不容易抵達威佛的所在地，觀眾才發現原來兩人是同一種傢伙。我就是從羅格朗作家創作的二部曲和三部曲中獲得靈感，去設計電影裡寇帝斯經歷的內在崩毀過程。還有，就如您所說的，有些靈感來自羅薛特畫家的圖畫細節，最具代表性就是監獄車廂。在原作的二部曲裡，把監獄畫成像安置屍體的太平間抽屜櫃。我覺得那個設計非常新奇，同時也覺得很寫實。《末日列車》裡的未來，這輛列車就代表全世界。如果對照我們生活的現實世界與監獄的大小比例，《末日列車》裡的監獄大其實很真實。

水族館也是同樣的道理。雖然原作裡畫得很簡單，但我當時直覺認為把水族館視覺化，一定會非常美麗。電影中的克羅諾設定，靈感也是來自原作。至於後來才大家知道原來克羅諾其實是炸藥，這是我個人的創意，但這個點子源自原作首部曲裡人們把洗手間的洗潔劑拿來當麻藥用的小插曲。

另外，關於電影登場人物的職業設定，因為是原本在地球上過著平凡生活的成年人相繼上了火車，所以他們在上火車前是從事什麼樣工作的人很重要。這一方面我沒有照搬原著，但也反覆思索過。前節車廂的人大可直接拋棄末節車廂的人，或是乾脆卸掉整個末節車廂，為什麼一定要用蟑螂做的便宜飼料餵食他們，帶著他們同行呢？

我得出的結論是，末節車廂像是一種廉價的奴隸或人力資源市場，所以每當前面車廂需要人手的時候，他們就會過來把人帶走，比如需要有人拉小提琴，前面車廂就到後面找人。以第二次世界大戰為背景的電影中，就算是奧斯威辛集中營那樣的地方，有專業技術的人也不會被送去毒氣室，會靠著替納粹將領修理鞋跟這類的事得以苟延殘喘，不是嗎？我認為列車上的機制大抵也是如此。

寇帝斯是怎樣的人？

奉俊昊　他是在十七歲時搭上列車，所以上車前應該沒工作過，只是個品行不太優的青少年吧。他因為忠於自己的慾望，所以在發生第一次吃人肉事件時，是帶頭吃人的團體中的一員。他從早期就待在列車上，是犯下殘忍罪行、懷有罪惡感的人。至於南宮民秀，在初版劇本裡有更詳盡的人物設定。他在一家生產門鎖、叫做「嶺南實業」的中小企業外包商工作，不是那種屬害的高端技術工程師。用朝鮮時代來比喻的話，他就是個中人40階級的技術員。宋康昊在電影裡其實是用很粗糙的方法打開門，不是嗎？他不是用電子芯片之類的屬害方法，只是偷車時用的那種簡單伎倆。其實，我考慮過在電影裡加入一段紀錄片式的鏡頭，呈現南宮民秀的過去，比如他穿著工廠制服穿梭在工廠裡的這種畫面。很多這一類的細節後來都省略了，我覺得很可惜。

李東振　我想請問原著作家，您們看改編電影的時候，印象最深刻的場景是什麼？

羅薛特　對我來說，每一個場景都很印象深刻，很難只選出一、兩個。

羅格朗　我很喜歡爬山，作畫的時候總是會以山為背景，而山景也出現在奉俊昊導演的電影裡，我特別喜歡學校那段戲，孩子們上課時的反應也很有趣。還有，列車行駛中途，出現七具屍體的那個場景也很詭異，很讓人印象深刻。其實，那場戲裡，比起列車裡的人，那些凍死在冰天雪地裡的人或許更讓人羨慕吧。

李東振　雖然電影裡保有很多原作裡的看點和有趣內容，但我在看《末日列車》的時候，會一直想起電影沒拍出來的一些原著創意，尤其是拿掉原作中的電影院，我個人覺得很可惜。原作裡有電影院，主角經過那裡時，裡頭正在播放《北非諜影》（Casablanca）和《星際大戰》（Star Wars）。據我所知，奉導演起初有打算拍出來，為什麼後來不拍了呢？還有，假如電影裡有電影院這個場景，您想讓電影院上映哪部電影？

奉俊昊　是的，我一開始考慮過保留電影院設定。可以放的電影有很多啊。我應該不會讓我過去的作品在裡面放映，

─────

40　朝鮮時代的社會階級大致分為兩班（王族、士大夫）、中人、平民、賤民這四級。中人是介於上、下層之間的階層。

李東振　太不好意思了（笑）。我大概會播放一些殘忍恐怖的電影，然後觀眾會仿效電影裡的台詞和動作，像《洛基恐怖秀》（*The Rocky Horror Picture Show*）那樣。嚴格說來，列車上應該不會有太多部電影才對？同樣的電影反反覆覆播了十七年，觀眾幾乎把台詞和動作都背下來了，會學著一起做。我有認真考慮過設定一個這樣的車廂，但是當我把我想要的每一節車廂寫下來，再計算我們現有的預算後，受限於預算，我覺得水族館或游泳池這種場景更具衝擊性，而且最近我搭了ＫＴＸ41，發現ＫＴＸ真的有電影車廂。既然現實中有，電影就不需要特別拍了。所以，儘管可惜，我還是忍痛拿掉了。

羅格朗　換作是兩位原作作者的話，會放映什麼電影呢？

李東振　我會放奉俊昊導演非常喜歡的法國導演亨利－喬治・克魯佐（Henri-Georges Clouzot）的作品。《恐懼的代價》（*Le Salaire de la Peur*）42很適合。

奉俊昊　這部電影充滿緊張感，非常合適。

李東振　列車的乘客大多是行屍走肉，我想乾脆放一部殭屍電影（笑）。

羅薛特　兩位作者也親自客串演出了，對吧？羅格朗作家是末節車廂中的一名乘客，不過很抱歉，雖然我事前知道這件事，還是沒認出來（笑）。

奉俊昊　是很黑的場景，要仔細看才行（笑）。

李東振　還有羅薛特畫家在電影裡親自畫了人臉，是嗎？我聽說，電影裡畫畫的那隻手就是羅薛特作家的手。我很好奇，兩位去到捷克參與拍攝，站在攝影機前的經驗怎麼樣？

羅格朗　是非常有趣的經驗。為了看起來像是末節車廂的乘客，我還特地貼了假鬍子，穿著臭臭的大衣。

41　韓國高鐵。
42　亨利－喬治・克魯佐導演於一九五三年拍攝的劇情片。

羅薛特　我本來就留鬍子，所以不需要特別打扮，只有在臉上沾了一些血。

李東振　原來您不是只有手登場了？

奉俊昊　是的，傑米·貝爾經過的時候，他後面有兩個人，克里斯·伊凡旁邊那一位。本來電影裡的畫家工作室是個類似小閣樓的空間，有畫家從鞦韆盪下來的場景，所以我打算請兩位作者一起坐在上頭拍攝。但是他們倆不習慣久坐不動，而且還是在那麼狹小的空間，我看他們坐在那裡汗如雨下，一副快要昏倒的樣子，擔心這樣下去會出事，只好趕緊請他下來，他們這才恢復血色。

李東振　我也想請問選角方面的問題。如果宋康昊扮演的角色要選一個外國演員來演，還有，反過來，蒂姐·史雲頓和克里斯·伊凡要選韓國演員來演，您心中的理想演員人選會是誰呢？

奉俊昊　兩位貴客既然都親自到捷克了，您應該讓他們去三溫暖車廂或夜店車廂之類的地方吧（笑）。

李東振　我會想安排他們去小閣樓拍攝，是因為兩位作家的精神世界裡是有反抗精神的（笑）。

奉俊昊　首先，我完全沒考慮過這個問題。但我倒是想過，蒂姐·史雲頓扮演的梅森如果是個男的會怎樣。

李東振　您之前提過那個角色本來是男性吧？

奉俊昊　是的，我提過。如果是男性，我會想到吳光祿演員。不過，如果請他來演，電影好像會變長（笑）。

李東振　他台詞好像講得太慢了（笑）。

奉俊昊　如果用吳光祿前輩的語速唸梅森的演講台詞……（笑）。至於該由哪位韓國演員來扮演克里斯·伊凡飾演的寇帝斯好呢，其實寇帝斯這個角色不一定需要克里斯·伊凡這種肌肉型演員。如果要符合有點孤單又可憐的

李東振　形象，由姜棟元來飾演好像會很不錯。他會不會揮兩下斧頭就撐不住，往地上栽倒呢？（笑）雖然姜棟元瘦弱的身形讓我擔心，但如果真的由他來演，大概會更帥吧。

李東振　宋康昊演員的角色改由外國演員來演呢？

奉俊昊　我會想請威廉・梅西（William Hall Macy）。

李東振　啊，他在電影《冰風暴》（Fargo）非常出色。

奉俊昊　是的。斐利浦・西摩・霍夫曼（Philip Seymour Hoffman）也很合適。

李東振　我想起五年前羅薛特畫家說過的話，您說「當我開始著手二、三部曲的工作，情況不一樣了，我感覺像在畫電影分鏡腳本」，對吧？我想請問您關於演員演技的部分。漫畫和電影，這兩種媒體本質之間存在著差異。這種情況下，用漫畫塑造人物，跟透過演員在電影中塑造人物，感覺當然會不同。作為一位漫畫家，您從演員的演技角度來看這部電影，覺得怎麼樣？還有另一個問題是，原作漫畫是黑白表現，電影是用彩色表現的，您有什麼感覺？

羅薛特　比起在漫畫裡看見人物登場或是展開動作，電影演員實際演出的模樣就是更加有真實感。如果說圖畫是讓人跌入非現實的幻想中，電影則是帶領觀眾走入現實。不過，奉導演具有一種驚人的才能，可以讓觀眾沉浸到這個怪奇的世界裡。黑白能營造一種非現實夢境感，而彩色增添了現實感，比較難刻畫悲劇。但奉導演調低了電影的色度，成功營造了悲劇氛圍，讓我很驚訝。至於選角方面，在我看到電影之前，我覺得演員都很不錯，只有克里斯・伊凡讓我有點意外。因為《美國隊長》的關係（笑）。我看完電影後，真心覺得選角相當出色。

羅格朗　我也對克里斯・伊凡的演技感到吃驚。電影的中後段部分，他坦白過去在末節車廂發生的可怕事件時，演技太感人，我都要落淚了，心想是不是因為他演了《美國隊長》的主角，以至於埋沒了他的好演技。

李東振　電影結局跟原作漫畫完全不同，兩位有何感想？原作漫畫三部曲的結局比電影更晦暗沉重，像是連最後一扇門都被關上的感覺。

羅薛特　電影的結局比原作結局圓滿多了。電影的最後一幕更樂觀正向。在白雪覆蓋的山上，有熊、帥氣的女孩和小

羅格朗　男孩站在那裡。因為我們計畫要創作四部曲，對於三部曲的結尾討論了各種可能，最後選擇了那樣的結局。

我們只能得出那樣的三部曲結局，是因為沒有其他的解決方法。所以，從我們的立場來看，很高興奉俊昊導演用電影得出這樣的結局。某種程度來說，電影結局回歸到樂觀主義，而我認為這是個好結局。事實上，它不能像漫畫那樣結局。電影收在主角回歸大自然中，但接下來也不會是容易的事。那裡出現的不是幼熊，而是一頭大熊，很有可能是他們接下來要對抗的對象。觀眾或許會覺得這頭熊開啟了其他的可能性。

李東振　現在這部電影還只在韓國上映，我很好奇它在國外上映時，觀眾會有怎樣的反應。會不會根據上映國家不同，剪輯不同的版本呢？

奉俊昊　《末日列車》會在全球約一百八十個國家上映。最先上映的是法國。日本預定在冬季上映。包括法國、日本在內的大部分國家都會上映韓國這個版本。也有些國家，像是美國和英語語系的國家，會另外有一個英語版，片長不會比現在這一版長，因為英語系的觀眾不用看字幕，電影節奏和速度應該更緊湊一點。在不破壞電影節奏、故事與角色本質的前提下，我現在正在進行微調的工作。要等我手上的工作結束，才能確定美國的上映日期。

對談：二〇一三年八月

整理：二〇二〇年三月

第
二
部

第四章　非常母親（二〇〇九年）

影評：尋求記憶之人祈求遺忘之時

有一個問題，可以帶領我們深入探索奉俊昊作品的世界，那就是：「誰在照顧誰？」對於這個提問，奉俊昊目前為止給出的最令人動容的答案是《駭人怪物》，《駭人怪物》之後出現的《非常母親》則恰好相反。

在《非常母親》中，斗俊（元斌飾）、雅中（文熙羅飾）和朱朴（金洪吉飾）三人的處境不同，但都是需要被保護的角色。這三個人當中，斗俊擁有最好的條件，因為他有一個將他視為她人生重中之重的母親（金惠子飾）。只不過，這部電影並不想高聲歌詠母愛的偉大——恰恰相反（《非常母親》顛覆了金惠子的韓國傳統母性形象，如同一首破格變奏曲），是一部讓觀眾深陷在混濁潮濕、有如黑暗沼澤般的電影。面對保護血緣之舉所編織出的世事紛擾之網，《非常母親》並未倉促草率地搬出「希望」。

在《非常母親》中，包含殺人未遂在內總共出現三宗命案，一宗是兒子的犯行，其餘兩宗是母親的犯行。斗俊殺害雅中是構成這部電影的關鍵案件，也是電影裡出現的第一宗命案。雅中罵斗俊「你這個智障」成了斗俊憤而殺人的原因。在此之前，雅中發怒的理由是因為斗俊挑逗她說：「妳不喜歡男人嗎？」

雅中按耐不住怒氣，朝斗俊身後扔了一塊大石頭。雅中和斗俊兩人的話，表面上看來不足以構成雅中被殺害的動機，但那些話當中包含了他們各自長久以來的心理創傷，都是兩人不願被人碰觸的地雷。

石頭在這裡成了一種按鈕。雅中的身影消失在那棟廢屋裡之後，斗俊盯著它看了好半晌。從屋子漆黑的入口扔出的那塊石頭，說不定就像某種來自過去的沉重祕密（廢屋那個漆黑的長方形入口，跟《寄生上流》通往地下祕密空間的長方形通道很相像）。

在奉俊昊的世界中，被壓迫、壓抑的人事物一定會（在意想不到的瞬間）逆襲。惠子在斗俊五歲的時候曾經作出一個極端的選擇。她把農藥摻在能量飲料「巴克斯」中，打算在年幼的斗俊喝下後，自己也跟著喝，母子共赴黃泉，因為活著實在太辛苦了。在惠子的想法裡，她認為兩人是結伴自殺，斗俊卻認為是媽媽想殺了自己。雖然不清楚惠子的丈夫是自願或非自願拋下她們母子，但設想應是丈夫離開後，惠子被迫於極度貧困才會釀成這種悲劇。斗俊想起這件事讓惠子大驚，爬上閣樓翻出一張只剩半張的小斗俊舊照。被剪掉的另一半，上頭應該就是斗俊的父親。

或許是這件事造成的後遺症，斗俊連剛才撞到自己的車子是黑是白都分不清，讓他開始被左鄰右舍當成傻瓜。帶著兒子自殺失敗後，惠子清醒過來。她開始專挑對身體好的東西給斗俊吃，出於一份害兒子變成這樣的欠疚（《非常母親》的斗俊與《殺人回憶》的光浩是重疊的角色，都因為幼年時父母對自己做出的可怕行徑而留下心理創傷。他們也都被人當成傻瓜，在性方面也都有被剝奪感，這部分也很相似）。

惠子千辛萬苦請到律師（呂茂英飾）為斗俊辯護。律師在酒吧包廂裡提出了對策：主張斗俊是精神病患者。如此一來，斗俊只需服刑四年就能獲釋。惠子喝下律師遞給她的炸彈酒，決定不請律師了。這跟律師的提議不無關係。這場戲中，惠子只是說了「喂，我的兒子⋯⋯」就將後面的話吞回去。這裡插入了以惠子主觀視角呈現的過去畫面，那段她把摻入農藥的巴克斯遞給小斗俊的往事。她想對律師否認自己的兒子是精神病患者，卻想起了往事。她再次意識到斗俊之所以看起來像個傻瓜，全都是她的錯。此外，多年前她打算攜子自殺前，同樣也有喝酒壯膽。

因為內疚，惠子還做過另一件事。她教斗俊如果誰笑他是傻瓜，絕對不要忍，而是要以牙還牙。如果惠子沒有這樣教兒子，如果惠子沒有覺得愧疚，那一晚的斗俊聽見有人喊自己智障的時，只會一笑而過，所以斗俊的殺人可以說是跟媽媽多年前的（嘗試）殺人有關。當斗俊被人指控是殺人犯時，斗俊說：「大家都說是我殺的。這個罪轉了幾圈又回到我身上。」這裡的罪，實際上是指他媽媽在許久以前犯下的那個罪。

對雅中來說，她的生活中沒有稱得上監護人的人。她和老年癡呆的外婆（金貞久飾）生活在一個屋簷下，反而得當起外婆的監護人。雅中獨自苦撐，最終為了生存而用身體和人交換白米（雅中外婆整天喝個不停的米酒，說到底也是白米做的），經常性流鼻血，可以概括說明她的人生。

令人厭煩又可怕的性交易，讓雅中看到男人就反感。除此之外，雅中當時走入廢屋的原因，是因為那個噁心的拾荒老人（李榮植飾）正在裡頭等著跟雅中進行性交易。雅中已經飽受羞愧感折磨了，那句帶有挑逗意味的話──「妳不喜歡男人嗎」──又是出自另一個惹人厭的男人口中，成了扣下的板機。假如氣沖沖的雅中不只是警告性地扔出石頭，而是下定決心、使勁往沒有戒備的斗俊的頭丟去，受害者與加害者的角色就會對調了。然而，雅中沒有一個教她該怎麼報復的母親。

那一天，斗俊從頭到尾都被人比喻成一條狗。斗俊常去的那家酒吧，老闆（趙慶淑飾）作證說他像條

「發情的公狗」，雅中的親戚則是叫他「狗崽子」，他自己也知道。當斗俊在警局的牆壁上玩影子遊戲，年輕刑警（宋清晨飾）問他牆上的手影是狼還是狗，斗俊回答他是狗。還有，斗俊那時一氣之下扔向廢屋玻璃窗的高爾夫球，是他本來想用來追求女人的禮物。

斗俊那天擺脫了母親，從酒吧老闆女兒美娜（千玗嬉飾）到雅中，到處在找他可以發生關係的女人。除了性剝奪造成斗俊這番行徑，他的精神與智力狀態、他的身分階級也有一定關係，因此不能說與惠子無關。在剝奪感的盡頭，當名為自卑的按鈕被按下，讓狗變成扔出石頭的狼（《非常母親》很奇異地帶入了亂倫的主題，媽媽的性壓抑也拍得很生動，從偷窺戲到殺人戲，以及片中的各種物件，都讓整部電影充斥著性的象徵和色彩）。

斗俊沒能成功和女人交往，結果喝醉回家躺在媽媽身旁入睡的戲，溶接雅中屍體掛在屋頂上的畫面，像是在俯瞰著這一切，恰恰暴露了當天殺人事件的混亂局面。斗俊被剝奪的性與雅中被剝削的性，在這錯綜複雜的漩渦中，當他們的人生底線——自尊心——受創時，悲劇就此爆發。

屍體被掛在屋頂上，四面八方都可以一覽無遺。如此獵奇的陳屍狀態，讓人們認為這是一樁仇恨犯罪下的示眾行徑。事實上，這是判斷力不足的斗俊，事後意識到自己犯下的罪行後，為了讓受害者能盡快被人發現、送醫救治所採取的手段。斗俊扔出石頭讓雅中倒下後，強迫性地把手機反覆開關機，也是在尋求幫助的無用之舉。

《非常母親》裡不存在縝密周詳的仇恨犯罪。這樁偶發性殺人命案的加害者與被害者，都是過往事件的受害者，是需要被保護的社會弱者。然而，體制內的刑警、律師和醫生都沒能發揮他們應有的作用，反而是

43
Dissolve，一種讓前後兩個鏡頭短暫重疊、漸進式轉場的電影技巧。

無牌警探（晉久飾）和密醫（金惠子）在這個運作失常的社會體制中以扭曲的型態承擔起責任。有沒有保護者存在，造就了兩名不同的弱者——加害者與受害者——截然不同的命運。最孤獨、最辛苦的雅中在這樣的社會中承受了最殘忍的傷害。

另外還有一無所有的朱朴。惠子拒絕了律師讓斗俊去精神病院服刑四年再出來的提議，朱朴卻在逃離跟監獄沒兩樣的祈禱院後，成了代罪羔羊，蒙冤入獄。在雅中被剝削殆盡的人生中，朱朴可能是劇中唯一人性化對待雅中的人。單從朱朴的立場來看，他說自己是雅中的男朋友或許是事實。朱朴和雅中——一個是應當受到保護卻反而成為保護者的人，一個是比任何人都應當要受到保護卻沒能得到保護的人——成了有保護者之人的犧牲羔羊。

《非常母親》最重要的台詞，在惠子去面會替斗俊背黑鍋入獄的朱朴時登場。朱朴走出來的鏡頭，從模糊到逐漸清晰對焦。當時朱朴的模樣看起來很需要人幫忙，惠子一看到就馬上問他：「你有父母嗎？」但朱朴搖頭。「你沒有母親嗎？」惠子當即痛哭失聲。惠子的憐憫應該是真的。她沒必要去見朱朴，卻拜託警察讓自己去面會。這樣的舉動背後含有罪惡意識與歉意。

但惠子的憐憫極其短暫，反而是朱朴安慰她「不要哭」。惠子沒有為了朱朴而揭發兒子的罪，也沒有為了掩蓋兒子的罪而自首。她只有流淚而已。無條件的母愛並非立足於堅固不移的土地上，而是像拾荒老人家裡那讓人腳滑的軟爛泥濘之地。

為了證明斗俊是清白的，惠子四處奔走，實際上是徒勞一場。她撇開加害者，把重心放在被害者周邊的蜚言流語，從一開始就弄錯解決方向。如果把《非常母親》看成一部犯罪推理電影，惠子的最大收穫是找到雅

中的那支手機，但這不過是電影的「麥高芬」44 而已。朱朴被逮捕和她死纏爛打的調查沒有半點關係。刑警帝文（尹帝文飾）說，等斗俊的案子結案後，馬上就要去抓從祈禱院逃跑的朱朴。而當他抓到朱朴、發現後者襯衫上的血跡，一切就順理成章解決了（朱朴之所以逃離祈禱院，有可能是因為聽說他的愛人雅中死了）。

母親的努力反而讓局面變得更糟。電影中第三次也是最後一次的殺人事件，就是她犯下的。斗俊的殺人和惠子的殺人，都是為了否認：斗俊是要否認自己是傻瓜，惠子則是要否認自己的兒子是犯人。儘管惠子說跟未成年人進行性交易的人「連腳指甲都不如」，理應接受懲罰，但更大的原因是那個人目睹了兒子斗俊殺人。

就像在電影一開始，惠子用腳抹去斗俊對著牆壁小便的痕跡，再拿旁邊的東西蓋住一樣，母性的盲目讓她認為掩飾兒子的錯誤是為人母的天職。做母親的總是把孩子的事看得比自己的事還重要。她時時盯著斗俊，追在兒子後頭跑，但總是徒勞無功。在電影的前半部，她兩次目睹斗俊發生交通事故，卻什麼都沒幫上。

再者，她不斷要求斗俊回想事件經過，想證明兒子的清白，到頭來反而絆住了自己。惠子要斗俊回想雅中死去那一天的回憶，努力回想的斗俊想到的卻是八竿子打不著的事。斗俊先是想起砸了賓士車後照鏡的事，接著，斗俊想起了媽媽在他五歲時餵他喝農藥的事。應該記起的事他想不起來，應該埋葬的事卻浮現在腦海中。

回憶起自己是受害者的那兩次事件後，斗俊終於想起雅中死去那天的記憶，想起現場有目擊者這件事。

隨著第三次回憶開展，斗俊意識到自己就是殺人兇手。在那之後，斗俊假借揣摩朱朴行凶的心理之名，向惠

Mcguffin，電影界術語，指電影中推動劇情發展的物件、人物或目標。

子坦白將雅中的屍體掛在屋頂上的用意。惠子承受不了事實真相，必須將這段回憶深深埋入地底，而不是像

斗俊那樣把屍體高掛在屋頂上。而且在不知不覺間，要深埋的回憶不再只侷限於斗俊殺死雅中的罪行。

斗俊與惠子面會時，回憶起許久以前的服妻事件。這場戲中，捕捉人物的手法令人印象非常深刻。斗俊

在入獄期間，跟一個罵他智障的男人大打出手，臉上因此掛彩。當斗俊側著身子跟惠子轉述這件事，只露出

他滿是傷痕的側臉，但是當他轉回身子正視媽媽的時候，他一手摀著受傷的側臉，回憶起那椿驚悚的童年往

事。這場戲裡，斗俊正視惠子，卻因為用手遮住半張臉，看起來也像只露出半邊側臉。而當他放

下遮臉的那隻手，受傷的半張臉和沒受傷的半張臉合成一張不對稱、醜惡的臉。

不論是側臉，或是遮住整張臉，只會看到左右各半的真相與謊言終究無法合二為一。世界上不存在可以完美遮掩

傷痕的方法（如果說《殺人回憶》是關於宋康昊正臉的電影，那麼《非常母親》可以說是一部關於元斌側臉

的電影）。

實真相的手、露出整張臉，看似側臉的正臉，《非常母親》的事實真相也只有一半。如果拿開隱蔽事

惠子用她那雙吃了無數苦頭的手，犯下決定性的罪行。因為顧著注意斗俊，惠子的手指頭被割破，流

出的血沾到了兒子。把農藥倒進「巴克斯」的也是那雙手，拿起扳手打死目擊證人的也是那雙手，還有在報

紙上點火的同樣是那雙手。惠子反覆用那雙手撫摩濺滿鮮血的臉，徒勞地想洗去污穢。惠子跟蹌地走進紫芒

田，茫然地看著那雙手。這部電影一開場、片名字幕出現時，母親把手伸入衣領之間。問題是，她不可能永

遠這樣藏起那雙手。

那雙犯下殺人罪的手弄丟了針灸盒，而後來在犯罪現場，斗俊的手撿起了惠子縱火時遺落的針灸盒。斗

俊的手把針灸盒遞到惠子的手裡，說媽媽怎麼可以把它弄丟呢。惠子明白斗俊發現了自己的罪行。本來是媽

媽為了包庇兒子殺人才犯下殺人罪，如今變成兒子包庇媽媽。也許從今以後，斗俊會從被保護者的身分變成

保護者。母子倆都記得彼此殺了人。在兩人共有的記憶裡，他們都很清楚彼此是共犯。曾經要求他人想起回憶的人，最後只能祈求自己的遺忘。

在客運上，惠子拿出兒子還給她的針灸盒，撩起裙子、露出大腿，用一隻手摸索著只有自己知道的下針部位，希望忘卻所有壞事和可怕的事。在警局裡接受偵訊時，斗俊大腿的那個相同位置上放著讓他用來按手印認罪的印泥，如今在巴士上，惠子用她的手在那個位置扎下忘卻和否認的針，那雙用來按壓太陽穴以幫助恢復記憶的手。

在那裡扎針，真的就能忘卻一切嗎？惠子需要一個可以讓忘卻成真的祈願儀式。

《非常母親》以獨舞開始，以群舞結束，在起點與終點之間，跳起一場忘卻的跳大神[45]以撫平所有的傷口與罪過（儘管首尾呼應是奉俊昊電影一貫的作風，《非常母親》卻令人覺得戰慄）。在奔馳的客運上，惠子置身一群手舞足蹈的女人當中，高舉忘卻之手搖擺的最後一場戲，看起來宛如在以最庸俗的姿態進行一場最神聖的祭儀。劇烈搖晃的攝影機鏡頭和染紅全世界的晚霞，讓所有人成為看似合為一體的剪影。奉俊昊用一齣令人幾欲窒息的悲劇，將韓國人千愁萬恨的人生盡數融入其中。

奉俊昊最不尋常、最令人驚異的電影《非常母親》，給我們帶來的不是火炬，而是匕首。這部電影準確地將匕首插入黑暗無光的心臟，讓觀眾連想尖叫都無法出聲。這個殘酷魅惑的故事在割斷了幾根心弦後收場。《非常母親》是一部宛如井深無可見底的電影。

二〇二〇年三月

<hr />

45　韓國薩滿信仰的代表性祭祀活動，源自滿族薩滿教傳統。薩滿能透過跳大神向神獻祭，祈求治病除災。

第五章　駭人怪物（二〇〇六年）

影評：弱肉強食之界

「老金，這世界上我最討厭的東西就是灰塵。」這句話揭開了《駭人怪物》的序幕，出自史考特·威爾森（Scott Wilson）飾演的駐韓美軍龍山基地的太平間副所長道格拉斯。他以誇張的動作掃起落在架子上的灰塵後如此說道，抬起手掌給老金看。

他其實只需要指使老金（金學善飾）打掃灰塵就行了。但是當老金要重新打掃時，道格拉斯指示他去做別的事，那就是把屍體防腐處理用的甲醛直接倒入下水道。老金抗議說這麼做會讓甲醛流入漢江、釀成大問題。道格拉斯回他說，漢江很大、不在乎這麼點毒性，命令老金少管這些，倒進去就對了。老金戴著防毒面具，把幾十瓶甲醛倒入下水道。

甲醛的空瓶在枱子上一字排開、上頭灰塵仍清晰可見的畫面，跟漢江江水的鏡頭重疊，電影正式展開。

為什麼道格拉斯不讓老金擦掉灰塵，而是要他先倒掉甲醛？道格拉斯還說這世界他最討厭的東西就是灰塵呢。可見得，他不過是拿灰塵當藉口而已。老金顯然知道那是違法的事，道格拉斯需要在心理上先壓制老金、逼他就範去處理甲醛，所以才拿積滿灰塵的架子找他麻煩。當道格拉斯看見架子上的灰塵時，也許心裡還暗自叫好呢。對道格拉斯來說，重要的事打從一開始恐怕就只有甲醛。

道格拉斯和老金登場的《駭人怪物》第一場戲，不僅僅是怪獸電影類型特有的說明場景，暗示怪獸是如何誕生的，當中也蘊藏著這場大騷動的緣起。

怪物引起騷動，造成多起死傷，市民在光天化日之下親眼目睹了怪物，只要抓住牠就可以解決整件事。在電影結尾，靠強斗（宋康昊飾）一家人就除掉了怪物，可見得官方只要稍微動員軍隊或警察就可以辦到。畢竟，既然強斗家人用點火的箭和鐵管都能成功，只消動用一點武器，把怪物擊退絕非什麼難事。

儘管當局大張旗鼓告知人民有怪物在作亂的消息，但是打從一開始，他們就只在乎消滅病毒的事。也就是說，電影中這個世界的當權者，壓根不在乎因為怪物作亂而死去的幾十條人命。這對他們來說，不過是令人一時心煩、有如灰塵般的小事。他們關心的不是怪物，而是病毒。最重要的，他們要的不是殺死怪物，而是（假裝）打敗病毒。他們不擇一切手段，都得讓病毒存在這個世界上，怪物恰巧在這時候登場，正中他們下懷。

這部電影的韓文片名是《怪物》，但英文片名是《宿主》（The Host）（也就是說，繼早年的《宿主》之後，奉俊昊後來又拍攝了《寄生上流》）46。韓文片名側重怪物作亂，英文片名則側重怪物身上的病毒。到頭來，劇中與怪物戰鬥的意義有了分歧：他們對抗的究竟是怪物，還是宿主？

46　《寄生上流》的韓文片名直譯是「寄生蟲」。

強斗一家人跟怪物對決，當權者跟宿主爭鬥。強斗一家人之所以對抗怪物，是因為牠吞掉了賢書（高我星飾）。賢書是被怪物所害，不是被身上有病毒帶原的宿主，所以強斗一家對抗的對象不是宿主，而是怪物。但當權者不是實際受害者，對他們來說，這場鬥爭中重要的不是如何療傷或彌補損害，而是透過鬥爭能獲得的好處。

強斗一家人為何而戰，明眼人都能看出來：他們受到怪物的危害是肉眼可見的物理性傷害。權力的鬥爭卻並非如此。病毒是肉眼不可見的，所以，如果想要民眾全面警戒病毒帶來的危險，首先需要他們對當權者的信任。要想獲得民眾信任，就得提供民眾資訊，而資訊被權力獨占。一旦當權者透過輿論、媒體散布資訊，可信度就會大增，民眾的恐懼就會變成現實，感覺彷彿四面八方都充斥著病毒。當南一（朴海日飾）抱怨說「大家都好好的，哪來的病毒」時，希峰（邊希峰飾）回他：「上面說有就是有，不然你能怎麼辦？」

但是對下面的人來說，就不是這麼一回事了。強斗一家人連傳達最根本資訊的機會都沒有，就算是他們不久前才親身經歷的事，也沒人願意聽他們說。

保羅・萊瑟（Paul Reiser）飾演的美國醫生隱瞞他真正的意圖，假裝要聽強斗說，但強斗剛要開口，就被打斷，那人甚至只是一名翻譯。而當強斗聲淚俱下地哭訴，卻被人當成感染了病毒，導致精神失常。同理，賢書承諾世柱（李東浩飾）會把醫生、警察和軍人都帶來，儘管她憑著勇氣、機智和好運，成功逃出怪物的藏身處，局面也不會有根本性的改變。

正如賢書遮住世柱的眼睛、不讓他看見怪物恐怖的咆哮模樣，強斗也用報紙遮住剛過世的父親的雙眼。

當人們無法改變不合理的世界，唯一能做的就是先遮起看這個世界的眼睛。創造出這種世界的力量才是真正的怪物。

人們當下害怕的是怪物的殘暴，當權者卻蓄意引發人們對怪物身上帶著病毒的恐懼。恐懼的方向，從

「怪物」被轉移到「宿主」。這種恐懼開始廣泛傳播。創造出這種世界的力量才是真正的病毒。

對當權者來說，怪物作亂造成的損害不算什麼，牠具備的生理學潛在風險還更麻煩，也更好被他們利用。病毒不是「存在」，而是「必須存在」。沒有病毒，他們就想創造病毒（對當權者來說，重要的不是病毒的存在，而是他們想藉此達成什麼目的）。要想殺死怪物，你需要槍、大砲等傳統武器，而要消滅怪物身上帶原的病毒，你就需要化學解方了，那就是「黃色藥劑」（Agent Yellow）。

奉俊昊曾說，他刻意把黃色藥劑吊在起重機上（以便用來噴灑），跟怪物掛在大橋上的模樣作類比對照。電影一開始怪物鬧事的地點，跟後半部裡噴灑黃色藥劑的地方，都是在漢江邊。但是噴灑藥劑後，人們卻因為藥劑的毒性而口鼻出血。也就是說，在消滅怪物的過程中，誕生了另一個引發更嚴重後果的怪物。

電影接近尾聲時，整個漢江邊籠罩在噴灑藥劑造成的漫天灰塵中，又跟開頭有所呼應。如果一開始道格拉斯沒有擅自傾倒甲醛，而是擦去他討厭的灰塵，就不會發生後來的問題。就是因為他們不擦灰塵，而是私下傾倒有毒物品，才導致製造出怪物。而為了消滅怪物身上不存在的病毒，他們又故意製造了其他灰塵。電影前半部的灰塵跟後半部的灰塵不同，後者是致命的。

他們無端排放劇毒物，犯下大錯，之後再打著阻止病毒傳染的大旗，噴灑另一種毒物。《駭人怪物》以有趣的故事結構描述了一場奇異的瞎忙，同時也是一個惡性循環的悲劇。

不存在的病毒，當權者把它當成存在，相反地，真實存在的賢書卻被他們當成不存在。父親強斗透過女兒的來電，得知女兒還活著的事實，一再要求當權者確認女兒的生死，卻被用「說話一直在鬼打牆」為由給打了回票。最終，賢書死了兩次，一次是因為怪物，一次是因為否定她存在的當權者。

強斗被注射了重劑量的麻醉藥也沒有倒下，象徵著人類無法輕易被抹滅的原始生命力。他幾乎聽不懂英

語，但是在美國醫生和負責翻譯的韓國醫生兩人那段又長又專業的英語對話中，準確地抓到他唯一聽懂的兩

個單字：「沒有病毒」（No virus）。

沒有病毒，也沒有槍彈。強斗以為還剩下一發子彈，把自己的槍給了父親。但是他弄錯了，而他的錯誤

致使父親死亡。強斗把不存在的東西誤認為存在，使他付出慘痛代價。最後，他舉起的不再是不確定裡面有

沒有子彈的槍，而是確確實實握在手中的鐵管。當權者體制用黃色藥劑對抗假的「宿主」（或者說假裝在戰

鬥），而強斗是跟真正的怪物進行戰鬥。

強斗放棄相信國家會幫助陷入絕境的自己，挺身面對怪物。當他和怪物展開最後的戰役，他用的鐵管

是從漢江邊的「禁止出入」警示牌上拆下來的。另外，電影一開始，怪物第一次鬧事的時候，他用來反抗的

工具是漢江邊的「禁止鳴笛」警示牌。就這樣，強斗想警告世人卻被當權者封了嘴，還被困在管制區裡。最

後，他在漢江邊（他的地盤）毅然決然反抗禁止出入、禁止鳴笛的傲慢當權體制。

和強斗並肩作戰的不是南一那位在大學時代獻身民主化運動的前輩（任弼成飾）那種人。這個前輩適應

了變化的年代，成了大企業員工，後來還舉報南一來換取獎金（在諷刺三八六世代[47]的變質和內鬨的橋段裡，

南一和前輩一起搭上行電梯往大型企業頂樓而去。它採用了和《寄生上流》裡象徵司機基澤和雇主東益關係

的那場車戲一樣的拍攝手法：兩場戲都一刀未剪，短鏡一鏡到底，以兩個男人之間快速往返的鏡頭隱喻階級

的破裂）。強斗的同盟，是關注黃色藥劑並為其危險性而進行示威抗議的市民團體成員，還有露宿漢江邊的

貧民（尹帝文飾）。

其實，《駭人怪物》是一部可以從政治角度進行分析的作品。正如導演在電影上映時的親自現身說法，

47　韓國社會中，指一九六〇年代出生的世代。他們成長於韓國民主化運動盛行的一九八〇年代，進入二十一世紀後邁入三十歲，成為
　　社會的中堅份子。相當於台灣口語中的「五年級生」。

本片第一場戲如實描述了龍山美軍基地醫院太平間的美籍副所長亞伯・麥法連（Albert L. Mcfarland）強制命令韓籍員工傾倒非法藥劑事件[48]。另外，電影以不存在的病毒為藉口侵害主權的情節，讓人想起美國以不存在的大規模殺傷性武器為藉口侵略伊拉克、引起伊拉克戰爭的爭議（事實上，伊拉克戰爭相關新聞報導也在本片登場，而電影最後也如同伊拉克戰爭當時一樣，出現了美國參議院為此進行辯解的新聞報導，說是「錯誤資訊所導致的過失」）。「黃色藥劑」則更不用多說，是在指涉美國於越戰時使用過的除草劑「橙劑」（Agent Orange）。

不只美國，電影裡的韓國政府和當權機關也是一副高壓權控又無能的樣子。事實上，他們在整部電影裡沒有太大的存在感。怪物造成第一次騷動事件之後，一名政府人士（金雷夏飾）神情嚴肅地進入團體靈堂時不慎滑倒了。這一幕不能用單純的鬧劇來看。接著，該名人士自信滿滿地打開電視，說要用新聞報導來代替他說明情況，結果電視上並未出現正確的影片。這也不只是一種顛覆類型慣例的幽默。這一幕暴露與刻畫了體制的虛妄、傲慢與荒謬（這部電影的刀鋒指向的不是怪物，而是那個應對怪物的不誠實、不道德體制，就像電影《殺人回憶》批判的並非連續殺人犯，而是提供他最佳環境、令他可以恣意行凶的公權力）。

劇中的韓美關係，韓國可說是高度依附於美國。美國指責韓國當局無法準確追蹤怪物，也抓不到在逃的關係者。既然韓國無法獨力解決病毒問題，美方於是宣布將透過其疾病控制中心介入韓國領土上發生的事件，而韓國當局只能默許。

韓美之間不均衡的關係，反映在電影中美國人與韓國人同時登場的戲裡，從只要有美國人出手干涉，韓國人就只是遵行對方的命令或是只負責翻譯工作，可見一斑。若說有例外，大概只有電影一開始怪物肆虐

48　二〇〇〇年七月十三日，韓國環保團體揭露了龍山駐韓美軍基地曾於二〇〇〇年二月九日傾倒數百瓶內含甲醛的溶液，引發嚴重的污染危機。

時，由大衛‧安西爾莫（David Joseph Anselmo）飾演、便裝的駐韓美軍下士唐納和強斗聯手戰鬥這一場戲。

這時的韓國人與美國人是平等關係，但唐納在事後被譽為英雄，而強斗成了通緝罪犯，形成鮮明的對比。

不過，《駭人怪物》對美國的多所批判欠缺了一種系統性、統一的視角。它針對眾所周知的新聞或史實進行或刺擊或歪曲的碎片式諷刺，但我們在當中看不到縝密的連貫性（比方說，為了減輕九一一恐攻為美國帶來的國家挫敗感，伊拉克必須存在大規模傷性武器，讓美國師出有名進行伊拉克戰爭，即便這是一種錯誤的手段。但《駭人怪物》沒有仔細說明，針對作為隱喻的病毒，為何站在美國的立場會認為韓國必須有病毒存在）。素來以縝密著稱的奉俊昊電影會出現這種疏漏，或許是因為這方面並非奉俊昊的目的。

駐韓美軍非法傾倒有毒物質，導致漢江出現了怪物。讓怪物得以生存在其中的漢江可以借喻為韓國，而這部片可以視為一個講述所謂「漢江奇蹟」（韓國的壓縮式經濟成長）下各種弊端的故事。你也可以把焦點放在怪物從未離開漢江這個事實，以及牠第一次登場作亂的地點是汝矣島國會議事堂。宿主和寄生體的譬喻，也可以在某些情況下套用在電影裡的韓美關係，比方說，韓國是駐韓美軍的宿主，駐韓美軍是韓國的寄生體。

不過，這些政治元素，尤其是對韓美關係的諷刺性譬喻，並非《駭人怪物》的主旨。它有其他更重要的主題，那就是弱勢群體的聯手。被否定存在的弱者，有什麼自救之道？最終，弱小的力量集結了起來。弱者們終於清醒，合力求生。

強斗本來是一個愛睡鬼。序幕裡，一個叫做世柱的孩子在強斗睡覺時差點偷走偷雜貨店裡的東西，呼呼大睡的強斗對此渾然不覺。希峰的「醒醒吧，快醒醒！」搞笑台詞，後來成了強斗的態度。強斗通常是不清醒的，但他一旦清醒後就一直醒著。這個人物出場時是在雜貨店裡流著口水睡大覺。到了片尾，失去自己的孩子後，強斗深夜了也沒睡，而是看著窗外，守護著別人的孩子，孩子醒來後再餵他吃飯。相較於電影一開

頭，這個叫做世柱的小孩完全無法干擾強斗的睡眠。

第一個叫醒強斗的也是別人的孩子。強斗在雜貨店裡趴著睡覺時，因為有人喊了「爸爸」，讓他一下子醒過來，結果只是一個喊著自己爸爸、路過的戴眼鏡女中學生。那天的強斗在孩子面前摔了兩次跤，一次是看到放學回來的賢書、開心跑出去的時候，另一次是在大鬧的怪物面前、抓緊賢書的手逃跑時。第二次摔倒後站起身時，強斗在混亂中錯拉到別人的孩子，那個在雜貨店外吵醒自己的女學生。強斗一開始是因為別人的孩子而醒來，摔失去女兒賢書讓他傷心欲絕，到了電影的結尾，他重新站起來，握緊住另一個男孩世柱的手，一起活下去。

不是將某人給予我的幫助還諸其人，而是將那份幫助傳遞給其他更需要幫助的弱者。弱者的感人循環主題，跟強者的暴力循環主題，形成了強烈對比。後者的惡性循環是從有毒藥劑到有毒藥劑，從灰塵到灰塵；相較之下，前者的良性循環是從強斗遞啤酒給在看電視的賢書，到強斗想像自己遞給賢書雞蛋、香腸和餃子，再到強斗親自為世柱準備晚餐（這種「別人的孩子」主題也在《玉子》的最終場景中再現，《末日列車》的最終場景也有相似之處）。

當權者攻擊怪物時，他們真正的目標是病毒；透過殺死提供營養成分的宿主，去消滅無法獨立生存的寄生體。說到底，他們是想阻止營養成分轉移，切斷兩者之間的連結。所謂攻擊具傳染性的病毒，實為攻擊那些看似會傳染病毒的人與人之間的連結。

《駭人怪物》中，當權者掌握的體制不只攻擊怪物，還有強斗一家人。從結構和寓意來看，受到體制攻擊的怪物和強斗之間具有相似性。強斗一家人中，當權者的暴力尤其集中在強斗身上，是因為他們判斷他感染了病毒。換言之，當權者攻擊強斗是因為他是宿主，被強斗照顧的賢書這時候可以視為寄生體。從這種結構的寓意來判斷，當權者攻擊的真正目標不是宿主，而是寄生體；該死之人不是強斗，而是賢書。他們藉由

攻擊弱小的監護者強斗，去攻擊被強斗照顧的更弱者賢書（這裡，可能有些人會聯想到對社會弱勢群體冰冷無情、崇尚弱肉強食的新自由主義政策）。結果是，他們達到目的了。

明明不存在，上層階級卻堅持說一直存在的，就是所謂下層階級的危害性。相反地，明明活著卻被他們硬說成死的，是下層階級的生存權。真正的危險不是不存在的病，是為了那些假象而製造的虛假治療劑。

因此，電影中強斗和怪物形象時常重疊，並非巧合。這兩者都因幼時的惡劣環境而變異常（怪物一開始只是條小魚）。生活在水中的怪物要吃掉強斗，強斗則是抓生活在水裡的田螺和魷魚（長相形似怪物）來吃。這兩者都喝啤酒，而且當權者深信強斗和怪物都是病毒帶原者。

強斗甚至還主動扮演起怪物。當警察不聽他的話，強斗就在塑膠隔簾後方，把手機當成女兒，把自己當成怪物，親自展示怪物咬住賢書、往下水道移動的模樣（「這支手機是我女兒朴賢書，我是那傢伙，這個垃圾桶是下水道。」）

強斗和怪物更意味深長的相似之處是生活環境。怪物在元曉大橋北端有個長方形的藏身之處（在強斗眼中看來），而強斗自己在汝矣島的漢江邊有間長方形的雜貨店棲身。這兩個地方（從他們各自的角度來說）都有很多食物，他們也都不時在裡頭打瞌睡。怪物和強斗甚至都曾經去過對方的據點。

實際上，這裡的怪物是被比喻為下層階級。強斗和怪物分別住在漢江邊狹小的破舊雜貨店裡，以及髒水流入的漢江下水道，居住環境極其相似。所以，《駭人怪物》的故事和階級議題有密切關係。

強斗扮演怪物時，垃圾桶被用來代表怪物的棲息地，「人前拿出來都覺得丟臉」（賢書自己說過的話）的舊手機則是代表女兒賢書，兩者也具有階級意義（強斗把手機比喻成女兒，假如強斗照當初原訂計畫幫她換新手機，就是在隱喻階級上升的可能性，但後來這筆他為了幫女兒買手機而存的錢被拿去賄賂權力結構的底層，消失得無影無蹤）。

下水道裡還有其他人生活在那裡：世鎮（李在應飾）和世柱兩兄弟。這對年幼的兄弟是這部電影裡的最弱者。權力者想將視野遼闊的漢江和黑暗狹隘的下水道劃分為兩個不同的世界。然而，在從下水道走向漢江時，世鎮告訴世柱，下水道和漢江是相連的。換言之，下水道不在名為漢江的世界之外，而是漢江的一部分。

下水道之所以對漢江產生不良影響，不是因為下水道本身會汙染漢江，歸根究柢，是有人往下水道傾倒有毒液體才造成汙染。所以，生活在下水道的人不是病毒，反而是上層的犯罪汙染了他們的生活地盤。

世鎮說下水道和漢江是同一個世界，溜進漢江邊那間沒人留守的雜貨店偷食物時，他又告訴弟弟世柱這不叫偷東西，而是「蹭食」。蹭食是肚子餓的人的特權，跟偷竊不一樣。這也是為什麼世鎮在蹭食之後會制止世柱偷一千元。

世鎮的論點聽起來像在詭辯，但它的核心在於：偷盜的人是誰。它的考量點跟是不是「劫富」無關，而是：偷東西的如果是肚子餓的人，那就叫做蹭食，不叫偷竊。世鎮他們偷的不是有錢人家，是漢江邊強斗那間破舊的雜貨店。照世鎮的觀點來看，這件事不構成問題，因為飢餓的人有權向任何人取食。

強斗小時候，他的父母沒空照顧他，讓他在街頭流浪，靠蹭食維生。等世鎮和賢書相繼死去後，強斗成了世柱的照顧者。這並非典型的結局，可以視為長大成人的強斗在照顧另一個童年時沒人照顧的強斗。

結局裡，強斗不是送給世柱裡頭有現金的錢包（這部電影中，錢包出現時往往會發生不好的事），而是叫醒熟睡的世柱，做飯給他吃。給飯吃的人不是基於同情，是因為飢餓的人有吃飯的權利。國家本該承擔照顧人民的責任，當它放棄負起責任，飢餓的人身邊比較不飢餓的人就得擔起養育的責任。重點不在於如何重新分配富人擁有的財富，而是如何保障窮人的生存權。

支撐《駭人怪物》的不是權力階級掌握的主流體系或家族主義。強斗已經放棄對前者的信任，這一點

從片尾中他的髮色可以得知。這部電影裡，黃色的運用方式，跟《綁架門口狗》恰恰相反。黃色在《駭人怪物》中是壓迫性體制的代表色，例如黃色藥劑和身穿黃色防疫服的人員。一開始，強斗的黃色頭髮和口罩的黃色繫帶，都在暗示他本來是毫無怨言地遵守權力體系制定的秩序。不過，當他決心擺脫體系的管制、尋求自救後，他換上的偽裝用防疫服，跟防疫人員穿的是不同顏色。卡車被臨檢的時候，他也套上連帽T的帽子來隱藏那一頭黃髮。到了片尾，我們看到他把黃髮染回了黑髮。

那麼，家族主義樣呢？這部電影討論的希望，是在強斗的家族瓦解之後才到來。熙峰比任何人都要重視親情，卻遭遇橫死，成為最早退場的人物。另外，熙峰的妻子和強斗的妻子奇妙地被排除在強斗一家人的設定之外。

強斗一家的目的打從一開始就不是消滅怪物。不論怪物的作亂究竟造成多大的國家損失，或是怪物身上有沒有病毒，這些都不重要。強斗一家人只是想找回失去的家人賢書而已。矛盾的是，原本分開生活的強斗一家人，例如賢書的姑姑南珠（裴斗娜飾）和叔叔南一，反而因為怪物而在團體靈堂裡久違地重聚一堂。

團聚的強斗一家因為被權力體制隔離而再度被拆散。雖然他們在最後關頭合力擊退了怪物，但擊退怪物不過是一種附屬成果，他們真正渴望達到的目標──救出賢書，以失敗告終。過程中，不只女兒賢書，連父親熙峰也與世長辭，三代組成的強斗一家人最終徹底分崩離析。

這部電影的希望之花，開在家族崩毀的廢墟之外。儘管強斗沒能守護住家人，卻守護住同樣身為弱者的最弱者世柱。家族雖然散了，但共同體成功了。弱者共同體和擁有力量的當權者無關，是市民和貧民自發性的結合。這部電影的結尾沒有傳統意義上的家族，有的是弱者之間超乎血緣的緊密連結。《駭人怪物》不是一部以家族主義為概念的電影，而是一部超越家族、閃爍著微弱燈火的電影。

《駭人怪物》的結尾，強斗在雜貨店裡看著屋外的黑暗，突然察覺到一陣動靜，於是舉起了槍。確認沒

有異常之後，他放下槍去準備晚餐。對強斗來說，重要的不是他對於不知道會不會出現另一隻怪物的警戒，更不是那隻怪物身上會不會有病毒。

重要的是世柱餓了，而他有吃飯的權利。世柱在劇中不斷想著他想吃的東西，卻只吃到一口哥哥在死前遞過來的香腸。如今對強斗來說，現在真正重要的是，叫醒睡著的孩子，做飯給身邊肚子餓的孩子吃。「世柱」的發音在韓文裡跟「救世主」相近。或許，孩子才是這個世界真正的主人。

奉俊昊不相信龐大權力體系發出的那套優雅、有力的語言。他所講述的那種微小、柔弱的希望，往往寄託在樸素簡陋的地方，並且夾帶著生活的瑣碎幽默。他冀望的世界，不是人人都有能力照顧親生孩子的地方，而是連別人的孩子都能一起照顧的地方，一個縱使是弱者也能餵養更弱者的地方。

二〇二〇年三月

第六章　殺人回憶（二〇〇三年）

影評：他最後的視線所及之處

在奉俊昊的傑作《殺人回憶》中，宋康昊飾演負責調查華城連續殺人命案的警探朴斗萬，對自己的直覺深信不疑。電影中第一名死者屍體在田間小路上被人發現後，朴斗萬把嫌疑犯的照片一一貼到筆記本上，自認目光如炬，一眼就能辨別出犯人。斗萬自詡為正義使者，認為可以靠著自己的內在洞察力，感知到存在於自身之外、可以被掌握的真相，看見外顯的惡。

斗萬認為調查過程中最重要的時刻，就在他對嫌犯說出「看著我的眼睛」之後，自己與嫌犯四目相對的瞬間。偵訊第一名主嫌白光浩（朴魯植飾）時，斗萬抓住對方的下巴，直視對方說了這句話。偵訊第二名主嫌趙秉順（柳泰浩飾）時，斗萬在偵訊當下也如出一轍，抓住戴著口罩的趙秉順的脖子，要求對方正視自己，縱使附近居民公認他是個善良誠實的男人也一樣，因為那可以是偽裝出來的，而斗萬「一眼就能看穿」。

面對自信滿滿的斗萬，具班長（邊希峰飾）提出一個問題。一名強姦犯和受害者哥哥正並肩坐在桌前寫調查文件，他要斗萬猜猜誰是強姦犯。這時，鏡頭用斗萬的觀察視角呈現，讓這兩人同框，臉上都帶著傷。電影中並未演出斗萬有沒有猜對，也沒有揭穿誰是強姦犯的謎底。就連片尾的演員名單裡，也只以「強姦犯和受害者哥哥」來表示，讓兩位演員的名字並列。

其實斗萬的自信是沒有根據的，他從不曾一眼就看出犯人。白光浩和趙秉順都不是犯人。首爾刑警徐泰潤（金相慶飾）被派到華城，第一次跟斗萬碰面就被他揍一頓，後來出言諷刺斗萬說：「當警察的怎麼眼力這麼差。」

然而，有件事讓我們不禁特別關注泰潤，那就是他的動線在劇中被設定成多次與強姦犯很奇妙地重疊。

泰潤第一次出場，就被誤認為是對走在前方的女生懷抱不良企圖的強姦犯。當時開著警車路過的斗萬，篤定地大聲喊說：「把這裡當成強姦犯天堂嗎？」然後踹倒、制服泰潤，把他當現行犯上銬。

電影中，第四名受害者在雨夜帶傘去接丈夫而遇害後，斗萬偕同刑警同事趙容九（金雷夏飾）去了發現屍體的墓地，一聽見動靜就躲了起來。斗萬對容九提起警察的金句——犯人一定會重返犯罪現場——認定從黑暗中走近的人就是兇手，結果走來的人竟然是泰潤。

《殺人回憶》最令人膽顫心驚的場景，是真兇尋找最後一個犧牲者的時候。他會在素賢（禹高娜飾）和雪英（全美善飾）當中選擇誰下手？那場戲裡，犯人藏身在附近山丘的一棵樹後。俯拍的鏡頭沒拍出犯人的臉，只帶出模糊的背影。但這部電影中出現過一次同地點拍攝的類似角度鏡頭，那就是刑警同事貴玉（高瑞熙飾）穿著紅衣、撐著傘，走在路上當誘餌，而泰潤埋伏在附近山丘上同一棵樹後頭俯瞰這一切的時候。到底為什麼泰潤在電影裡的動線會和強姦犯有三次重疊呢？

這部片的三名主要嫌疑人，斗萬抓到了當中的光浩與秉順，然後進行集中偵訊。但泰潤注意到嫌疑人的

手，指出他們不是真正的罪魁禍首，暴露了斗萬主導的調查存在著漏洞。原來，根據那個住在山坡上、可以從那裡俯瞰學校的女人（徐榮和飾）提供的證詞，真兇有一雙漂亮的手。光浩不是真兇，因為他小時候曾經被燒傷，導致手指頭無法併攏，連繩索都綁不好，在水泥廠工作的秉順則是有一雙粗糙的手，因此也不可能是真兇。

泰潤的搜查鐵則是「資料不會說謊」。比起直覺，他更相信證據，認為首要之務是讀懂資料中關於真相的線索（相對地，斗萬不好好研究那些可以用理性進行推論的資料，反而相信靈媒的畫符）。泰潤信奉證據而非直覺，因此是相信自己的雙手勝過雙眼（如果說斗萬寄與厚望的直覺是在斗萬本人的內在，泰潤信賴的證據則是在泰潤本人之外）。

泰潤用他的手翻查文件，預測那個失蹤者會是第三名受害者；他用手拿著擴音器，高喊不能破壞犯罪現場；他用手翻垃圾桶，尋找犯人寄給電台節目的明信片；他用手抓著電話，持續打聽真兇的相關情報；他用手為可能提供重要線索的素賢在她背上貼上OK繃（相信雙眼的斗萬則是沒有任何行動，把自己的手當成視覺的輔助，用來托起對方的下巴或抓住脖子，以便讓他那對有洞察力的雙眼看得更清楚）。

對泰潤來說，手才是最重要的工具，也是證據。不過，「手很柔軟」這個證詞既主觀又模糊，難以用來鎖定犯人，甚至，最後連資料也背叛了泰潤。在等待美國寄來基因鑑定結果的期間，第六名受害者慘遭殺害，偏偏正是泰潤認識的少女素賢。這時候，泰潤的手能做的只有為死狀悽慘的素賢拉好衣服，遮住她露出的背。

在警方幾乎要確定兇手就是朴賢奎（朴海日飾）的時候，美國送來的鑑定結果顯示賢奎的基因跟受害者衣服上殘留的跡證不一致。泰潤拿著檢測報告，手上正在流血。這是被懷疑犯下一連串殺人案的賢奎抓起石頭報復的結果。報告沾上了泰潤的血，後來被疾馳而過的火車輾碎。跟泰潤不一樣的是，斗萬手上沾到的是別人的血。當光浩被火車撞死，鮮血噴濺到斗萬的手上，他就往自己的衣服上擦拭。

電影裡出場的三名主嫌當中，光浩和秉順被斗萬當成犯人逮捕，最後都沒能破案，以失敗告終。第三名嫌犯賢奎，同時也是最後一名嫌犯，是泰潤逮捕並負責主導調查。雖然斗萬對自己的洞察力逐漸失去信心，但賢奎被列入嫌犯名單後，他做的第一件事就是回家找出相簿確認照片。然後，他並未把照片貼到筆記本上，反而在跟女友雪英碰面時一直把賢奎的大頭照拿出來看。如果說泰潤相信資料，那麼斗萬相信的是照片。斗萬能做的始終是盯著那張臉而已。

包括基因鑑定結果在內，在失去所有希望的狀況下，斗萬最後在下著大雨的火車隧道前一把抓住賢奎的下巴，急切地盯著他的臉，卻怎麼也看不出賢奎是不是犯人。正面特寫鏡頭連續七次在兩人對視的臉之間切換，構成這場效果強烈的戲。兩人交換視線，鏡頭從賢奎的正面開始，結束於賢奎的正面，也就是從斗萬視角看向賢奎的鏡頭（緊接著的第八個特寫鏡頭，是泰潤眼底含淚、露出空洞眼神的半側臉）。最後，斗萬在劇中首次承認自己什麼都看不出來，放走了賢奎。深不可測的黑暗隧道中，賢奎越走越遠。

《殺人回憶》第一場戲中以蚱蜢來比喻犯人。第一個鏡頭的正中間，男孩（李在應飾）盯著稻穗上的蚱蜢好半晌，然後伸手抓住牠。接著，斗萬走向男孩，取來一塊玻璃碎片反射陽光，照向田邊水泥板下有如狹隘隧道的溝渠（這裡就像在預演電影最後的高潮，朴賢奎消失在黑暗的火車隧道內那一幕）。鏡頭這時先聚焦在受害者腿上的蚱蜢，再鏡頭移到看入溝內的斗萬，接著，從斗萬的視角帶出在受害者身體上爬行的蟲子。

假如蚱蜢是犯人的隱喻，這場戲就是犯人先看向斗萬，然後斗萬是在看見犯人之後，才看見受害者。妙的是，男孩從這時開始，一直到這場戲結束，不只完整模仿斗萬說話，還模仿他的表情和手勢，於是，斗萬在發現第一個受害者的現場，聽到的都是自己說的話，看到的也是自己。從受害者屍體就躺在小男孩蹲著的那塊水泥板下這一點來看，或許可以當成是受害者在對斗萬說話。

確認過屍體後，斗萬出聲趕那個蹲在田邊水泥板上看著自己的男孩快點回家。

這場戲之後，斗萬在全力調查華城連續殺人案的過程中屢戰屢敗，因為他堅信自己一見到犯人就能認出犯人。他的調查最終未能專注於外在的真相，只是徒勞無功地重複自己內在的信念。他只想把外在的真相套入自己內在的框架，逼那些嫌疑犯在他的預設框架內招認。

抓住外在的蚱蜢的人是男孩。男孩代表無辜的受害者，把斗萬自己的話原封不動還給斗萬，彷彿在斥責斗萬似的。他一直到最後都抓不到蚱蜢。在電影片名出來之前斗萬和男孩的這段序場中，用了五個特寫鏡頭切換於斗萬和男孩之間，結束在斗萬看著模仿自己的男孩。也就是說，收在斗萬無語看著自己的鏡頭。

之後，斗萬在調查過程中一再挫敗，卻不當一回事。對斗萬來說，如果沒有證據，脫下嫌犯的鞋子、在地上蓋鞋印製造假證據就好。這樣還不行的話，就在沒有證據的狀況下重新想其他的點子。反正，找不到外在證據，我還有內在的洞察力。在調查因缺乏證據而陷入僵局時，斗萬突然靈機一動，想到犯人可能患有無毛症，所以案發現場找不到任何陰毛。於是，當泰潤在垃圾場裡拚命想找出犯人寄給電台節目的點歌明信片時，斗萬卻是坐在熱騰騰的浴池裡悠哉張望著裸身的人，找尋沒有陰毛的對象。泰潤想發現的不是犯人，而是犯人留下的蹤跡。相反地，斗萬是想揪出犯人了一百了。但說到底，沒有蹤跡，你就無從追到犯人。

斗萬對自己的方法這麼有信心，卻分不清強姦犯和刑警同事。面對最後一名犧牲者素賢的死亡，泰潤也拋棄了慣用的調查方法，理智被怒氣左右，因此變得暴力。這一點與他和素賢之間建立的情誼有關。不論當泰潤去學校找素賢詢問關於犯人的傳聞由來、反而被她很自然地吐嘈時，或是當泰潤用手溫柔地為素賢受傷的背貼OK繃時，他看起來就像素賢的哥哥。也就是說，斗萬最終也沒能分辨強姦犯和受害者的哥哥。

《殺人回憶》的最後一場戲是十六年後的視角。斗萬娶了雪英，並如她所願地辭去刑警一職，改到賣果汁機的公司上班。他在早餐桌上唸兒子前一天熬夜玩電動，兒子否認後，斗萬指出兒子變得滿臉通紅，斬釘

截鐵地說任何事都瞞不過他的眼睛。斗萬的能力仍然是直覺。他認定的證據仍然是他人的臉。

妻子雪英斥責他為什麼不相信兒子的話。十六年前，雪英本來有可能成為最後一名受害者，因為素賢遇害，她才得以倖存。因此雪英對斗萬說的這句話，聽起來就像受害者的非難。儘管斗萬透過片頭的男孩和片尾的妻子，聽到了受害者的怨懟，卻仍然沒有醒悟。雪英以前幫斗萬挖耳朵，就是為了要讓他能夠聽清楚。

這樣的斗萬在出差路上偶然途經田間小路──那個發現華城連環命案第一個受害者屍體的犯案地點。斗萬憶及往事，一時衝動下車，重返現場。當他彎身探看水泥板下的田邊溝渠時，不像上一次拿玻璃碎片來反光照明，這一次他反而摘下了眼鏡。他選擇不透過玻璃（鏡片），而是用肉眼直接確認。裡頭什麼都沒有。

或許水泥板下的黑洞，象徵著斗萬的內在。黑暗中，不只沒有受害者屍體和蚱蜢，更沒有斗萬憑直覺反光照亮他想看的方向後應該看到的東西。打從一開始，斗萬就不具有洞察力。

就像許久以前那一天的男孩，斗萬這次巧遇的女孩（鄭仁仙飾）看著這樣的他，也同樣開了口。當初那個男孩是把斗萬的話原封不動還給他，這個女孩與男孩不同，說起她看見的事。女孩說不久之前，有另一個叔叔也盯著水泥板下面的洞看。當時她問叔叔為什麼要看那個洞，叔叔說想起自己很久以前做過的事，很久沒回來看看了。換言之，不過幾天以前，真兇來過這裡。斗萬再度錯過確認犯人長相的絕佳時機。

更重要的是，斗萬這時候的位置和真兇重疊了。真兇不久前看著這個黑洞是因為想起以前的事，現在的斗萬也是如此。在這個瞬間，斗萬取代了過去和真兇重疊的泰潤；站在女孩的立場，她有可能把幾天前的叔叔和現在這個叔叔搞混。如果我們再延伸到受害者與受害者的哥哥這層關係來看，因為斗萬的妻子過去也險些成為受害者49，等於在說這一幕中強姦犯和受害者的哥哥也難以區分。說完話的女孩與咀嚼這些話的斗萬，

<hr>

49　韓文中，不論有無血緣關係，女性會稱呼自己的兄長輩男性為「哥哥」（oppa）。當年差一點遇害的雪英以前也叫斗萬「哥哥」，讓斗萬在廣義上成了另一種「受害者的哥哥」。

是用一個遠鏡側拍的景頭捕捉，就像有人躲在稻田裡默默訕笑看著這一幕。

稍早之前，斗萬在車裡和某人通電話時，強調不能全部聽信吳常務的話；同一天吃早餐時，斗萬也不怎麼聽兒子說話。他不聽別人的話，全然盲信自己的內在直覺。但是當他摘下眼鏡去看，黑洞裡卻沒有任何東西。就算他真的具有洞悉真相的能力，那裡也沒有讓他發揮的對象。

在那個場景裡，鏡頭慢慢從斗萬的臉拉遠，溶接一個在黑暗的空洞中拉近的鏡頭。電影的序場中，那裡本來有蚱蜢和屍體，溶接前的鏡頭因此變得像已遠離的兇手或已從人間消失的受害者視角。不論兇手或受害者，如今都已離去，只留下他們的視線。這裡，水泥板下的洞代表被視為重大嫌疑人的賢奎最後消失在其中的火車隧道，所以溶接前的鏡頭就像是在隧道裡越走越遠的賢奎的視角，溶接後的鏡頭則可視為斗萬無力、空虛的視角，看著掩蓋真相的黑暗火車隧道，以及錯綜難解的案件。

斗萬相信這個頭一次見面的女孩的話。許久以前，他在這條田邊溝渠裡尋找犯人的蹤跡，如今，在明朗的秋季陽光下，他傾聽犯人的蹤跡。過去的斗萬有抓人耳朵的習慣，現在他抓著自己的耳朵，傾聽外部傳來的聲音。如果斗萬看著女孩，想起那個最後被殺害的少女素賢，或許可以看成他正在傾聽當年被犯人堵住嘴、拖走後殺害的受害者說話。

斗萬問她幾天前來過這地方的那個男人長什麼樣，女孩說是沒有特徵的平凡大眾臉。另一個見過犯人的證人光浩則說犯人長得很帥。女孩和光浩的證詞有落差。賢奎真的不是犯人嗎？當時賢奎說的話是真話嗎？可能是，也可能不是。唯一能確定的只有一件事：斗萬什麼都無法確定。

如今，斗萬已經放棄相信惡是明確顯於外的前提，也放棄相信自己可以憑內在洞察力一眼看穿它。這種對於內在直覺的信任，也許是與外在的惡緊密相關的另一種惡。而片尾斗萬凝視著黑洞那一段，透過觀者的視角與被觀者的視角兩種鏡位的溶接，抹消了內與外的明確分界。

女孩說她目擊的兇手是大眾臉。長相沒有特徵，無法用來鎖定特定對象。也就是說，犯人被匿名化了。

與此同時，斗萬遲來的醒悟不只適用於他自己，也向外部擴大，因為他的搜查方式不單是他個人的作風，也是韓國公權力慣用的方法，是韓國社會的方法。所以，這不是斗萬個人的失敗。無辜受害者相繼死去是因為那個冷酷的殺人魔，也是這片土地的公權力失敗所致。這種失敗，是造就無數犧牲者的另一種惡。

斗萬看似認同了泰潤的作法，卻認為它不適用於韓國這塊土地。美國領土廣大，想要全面搜查就必須採用科學方法動腦分析，而韓國領土非常小，靠警察的雙腳就能破案。再加上，斗萬在發生連續殺人案的京畿道華城生活了很久，非常了解這個地區，讓他覺得調查起來不會太難。他豪氣萬丈地表示，靠他自己的腳不用走幾步就能踏遍華城，可他那自信滿滿的雙腳究竟踏出了什麼？

斗萬與刑警同事容九結伴埋伏在墓地時，容九不小心踩斷樹枝，驚動了嫌犯，讓嫌犯落跑。不過，這部片裡，樹枝成為禍根不只登場一次。學校在進行民防訓練的時候，素賢從樓上滑下來時被折斷的樹枝刮傷了背。後來，素賢受到殘害的屍體被發現時，泰潤在雨中看到那個他曾經在素賢的後背幫忙貼上ＯＫ繃的傷口，怒火爆發。如果用它串起故事的伏流、追索劇情的意義，那麼，素賢由於樹枝出現在錯誤的地方而受傷，也可以說是因為容九的軍靴踩斷樹枝而受傷。素賢之所以被殺，歸根究底也可以看成是因為民防訓練。

走夜路的素賢遭到犯人偷襲時，民防訓練悠長的警報聲同時響起。之後，藥局關燈、店家拉下鐵捲門。街道籠罩在黑暗下的場景，跟犯人反綁起素賢、將她扛到荒郊野嶺的場景，足足交叉對跳了五次。政府以防範名為北韓的外在惡魔威脅的名義進行民防訓練，卻替犯人製造了黑暗。在民防訓練管制燈火的期間，大韓民國內的惡魔得以輕易犯罪成功。

所以說，這種黑暗是國家製造的。黑暗中，國民能做的只有握緊手裡的手電筒以求自保，但這些老百姓在電影裡依舊受盡委屈。在去接丈夫回家的路上遇害的第四位受害者，以及被當成嫌犯、受到嚴刑逼供的秉

順均是如此。

另一個受到不公正對待的嫌疑人是光浩，非常怕火。他陳述自己目擊了犯案過程，在看到重大嫌疑人賢奎的照片時突然驚慌起來。他吹起哨子，講到小時候父親把自己丟到爐灶裡害他被燒傷的事（雪英幫斗萬挖耳朵的時候，用的是點火用的火柴棒）。跟賢奎看起來完全不像真凶一樣，光浩的父親外表看起來也很正常。但實際上，光浩的父親從小就虐待光浩，還是一個強姦犯（村裡的人叫他「白豬哥」）。

光浩吹哨子，是出於對父親的恐懼。相對於那些受害者的手電筒，光浩的哨子是掌權者在民防訓練中控制國民的一種工具。害怕施虐者父親權力的光浩，每當心生恐懼，就會採取公權力最底層階級濫權管控人民──跟他父親施予他的暴力如出一轍──的行動，透過模仿來保障自身安全。不過，他為了阻止斗萬靠近自己，在黑暗中吹起哨子，使他沒聽見火車開來的聲音而被撞死。

第四名受害者因為恐懼，拚命用手電筒照亮四下，讓藏身黑暗中的犯人曾經短暫暴露在燈光下。要想揭發罪行，需要更多人用更強烈的光線照亮更長時間才行，但國家定期性的熄燈命令更加劇了黑暗。引人注意的一點是，刑警經常出現在燈光照射的地方。當秉順在墓地裡害怕地轉過頭，用嘴裡咬的手電筒照向那些刑警所在的位置，就是很標準的一幕。藏身黑暗中的不單單有兇手，還有刑警。兇手和刑警再度重疊。

此外，當社會出現可怕的犯行，公權力卻是把焦點放在奇怪的地方。受害的往往是弱者，國家卻無能保護他們，也沒想要好好保護他們。素賢前面那位第五名受害者遇害之前，明明調查小組已經預測到兇手即將犯案，只要能及時動員警隊，就能阻止第五名受害者遇難了。結果那天警隊都被調去去鎮壓大學生示威，使調查小組束手無策，只能眼睜睜讓凶案發生。受挫的斗萬和泰潤在警局大打出手時，第五名受害者在田野中被殺害了。

本片的罪行全都發生在田野這類遼闊之地。無能、不道德又暴力的當權者製造的恐怖地點不是密室，而

是原野、廣場和街道。不論是暴力鎮壓示威時產生的恐怖，或鎮暴期間發生的其他犯罪的恐怖，皆是如此。

連結這兩種恐怖的人物是容九。斗萬說大韓民國的刑警都是靠腳辦案，容九是最符合這句話的人。他是真的照字面上的意義在用腳辦案。電影中，容九首次登場就是用腳踐踏白光浩，沒用上的手則是插在口袋裡。另外兩名主要嫌犯也被他用腳制壓。容九擅長所有用腳做的事，包括用腳踩鐵鍬挖土。

偵訊時，容九用腳上套了布套的軍靴對嫌疑犯施暴。他的腳象徵一九八〇年代的軍事獨裁政權，不只用在調查連環殺人案上。當歌曲《雨中的女人》[50] 響起，穿韓服的女高中生在街上準備歡迎活動，舉著上面寫有「恭賀全斗煥總統巡訪北中美五國」的橫幅和太極旗。這一幕之後，緊接著容九用腳踐踏在大雨中示威的女大學生的畫面，明確揭示他在電影中是什麼脈絡的角色。

容九因為在偵訊過程中施暴而受罰，為此感到沮喪。心灰意冷之際，他一個人到烤肉店喝酒，看到電視在播犯下「富川警署拷問事件」[51] 的刑警文貴童遭到懲處的新聞。激動的容九和旁邊的大學生打起來，當時他也用上了穿著軍靴的腳。光浩捲入這場混亂，揮著上頭有釘子的木棍反擊，造成容九因此得了破傷風而不得不截肢，具有很明顯的懲戒意義。在電影前半部，包括其班長在內有兩名刑警都在發現受害者屍體的田埂上摔倒，意味者公權力的腳不停失足，終於因腐爛而被切除。被切除的腳既象徵男根，也是暴力的肢腳（烤肉店裡的女大學生看到文貴童新聞時說：「應該把那些警察的那玩兒都剪掉才對。」）。

因此，相信腳的刑警斗萬也注定要失足。由於他沒能管控好犯罪現場，導致本來應該善加看管的犯人腳印遭到破壞，於是他用光浩的鞋印作假。當光浩不是真凶的事實被揭露，斗萬送了他一雙Nike球鞋表達歉意，

50 韓國樂團ADD4的歌曲，於一九六四年發表。

51 一九八六年，漢城大學女學生因不法示威遭到警方拘捕。為了逼供真相，富川警署探員文貴童施以性暴力，後來女大學生控告文貴童卻遭駁回。

結果還是仿冒品。當光浩被火車撞死，一只仿冒Nike球鞋滾到鐵軌旁，斗萬才隱約意識到哪裡出了錯。

這一切的代價是，斗萬含淚簽下容九的截肢手術同意書，截去那象徵墮落權力的腳，那隻潰爛的真腳。

斗萬相信自己是老老實實地在奔跑著，但他用這雙腳追逐的嫌犯腳印、他所追隨的國家腳步全都是假的。這部電影中，在稻田、烤肉店和警局裡隨時出現的混亂局面，就是無能又暴力的權力留下的紛亂腳印。

因為他說到底也是大韓民國的刑警嗎？曾經相信手的泰潤，到最後也開始使用腳。素賢被殺之後，警方還沒收到美國的基因鑑定結果之前，怒不可遏的泰潤找到賢奎家，不由分說就先出腳（在此之前，泰潤曾經對斗萬說：「不需要什麼目擊證人，也不用聽他胡說八道，我要把朴賢奎那小子打到死。」）。對權力一方來說，容九這類人的腳被切斷也無所謂，因為還有許多可以代替的腳。

這種強烈的眼神究竟看的是什麼？

這種強烈的方式為電影畫下句點。

《殺人回憶》最後一個鏡頭，是斗萬慌張地轉過頭後的正面特寫。這部電影之前也有許多正面特寫鏡頭，但演員的視線都不是看著鏡頭正中央。然而，在這個特寫鏡頭中，演員直視著攝影機，透過鏡頭與觀眾對視。一般來說，為避免打破電影和現實的界線，這種拍攝手法就像電影的某種禁忌，但導演在這裡故意用這種強烈的方式為電影畫下句點。

斗萬不再相信自己擁有一眼就能看穿真兇的能力。這裡，斗萬心懷憤怒之餘，又深深感受到一股無力感。這部電影的片頭和片尾都以結實纍纍的秋季作為背景，卻一無所獲。那麼，在最後的鏡頭裡，斗萬那百感交集的眼神究竟看的是什麼？

斗萬在結尾鏡頭中的凝視，跟他在火車隧道前最後一次迫切地看著賢奎時是一樣的。當時他壓下泰潤的槍，然後把臉轉向左邊，正視賢奎的臉。在片尾的鏡頭中，斗萬也是把臉向左轉，瞪大眼睛直視前方。只不過如今他的面前沒有賢奎──不只沒有賢奎，而是沒有任何人。

就劇情的脈絡來看，斗萬在這裡凝望的是虛空，但從心理層面來看，斗萬在這個瞬間像是拚命想召喚某

個人出來。斗萬想要看到的人可能是賢奎，也可能不是，但絕對是真兇。而如果真兇不是賢奎，那他就不知道犯人的長相，也就無法想像（奉俊昊導演曾表示，在電影上映後，也許真兇會以觀眾身分到電影院欣賞電影，所以他想用演員的視線去凝視真兇的臉）。

反過來看的話，這樣的結尾也可以視為犯人的視角。如果斗萬召喚真兇、看著他，則真兇也在看著斗萬。斗萬正面直視的鏡頭，就是犯人眼中捕捉到的斗萬。再者，這部電影的觀眾無法安心待在電影外的世界，因為每個觀眾在那個鏡頭出現的瞬間，都處於潛在真兇的位置，被斗萬的目光凝視著，為此感到心慌意亂。

事實上，這時候的斗萬並非在發現華城連續殺人案第一位死者屍體的田埂上望向虛空。因為飾演斗萬的宋康昊在那一刻正面直視著鏡頭。因此，這部電影最後一場戲中，與斗萬視線相應的正反打鏡頭（Reverse shot）⁵² 是位於電影觀眾席，或者說，位於這個故事之外。

《殺人回憶》的序場結束在斗萬其實是望著自己的臉，結尾則是以斗萬望著電影之外作結，等於再一次告訴我們《殺人回憶》的內、外分界並不明確。惡存在電影之內，也存在電影之外。縱使在電影裡睜大眼睛凝視，終究看不清現實的惡。電影裡不存在所謂的洞察力，有的只是以藝術形式表現的那份迫切渴望，希冀透過這名凝視著故事之外的演員，將實質的惡召喚到電影面前。

因此這部電影不是在講述斗萬一個人的失敗，而是集體的失敗：權力失敗、國家失敗、人類認知失敗、時間失敗、觀眾失敗，連藝術也失敗了。《殺人回憶》從抓蚱蜢的男孩的臉淡入，到斗萬以複雜神情凝視故事之外的鏡頭淡出，在黑暗中落幕。或許，這是一個描述所有人都熱切奮戰卻都失敗了的故事，令人難以忘懷。

二〇二〇年三月

52──一種電影拍攝技巧，指用兩台攝影機分別拍攝兩個角色，剪輯時將鏡頭相互切換，使觀眾認為兩個角色是面對面做出反應。

第七章　綁架門口狗（二○○○年）

影評：那個人沒能爬上山

《綁架門口狗》很難說是奉俊昊的最佳作品。不過，奉俊昊的這部作品將連環殺人恐怖片轉化為殺狗的故事，甚至，成為一齣荒誕幽默的黑色喜劇，再次證明了他從出道之初就已經才華畢顯的事實。從小規模作品起步的奉俊昊，迄今為止共拍了七部電影，奠定了無人能企及的奉俊昊作品世界。時隔二十年重看的《綁架門口狗》，當中可以找到支撐起俊昊出色電影世界的主題意識、結構與風格，是有如原型的一部作品。

尤其是，這部處女作跟帶給奉俊昊巨大榮耀的《寄生上流》相當類似。它的第一個鏡頭也是採用從上慢慢下降抓拍男主角的形式，還有當時他手裡拿著電話、以玻璃窗作為構圖的重點，就連曬衣服的風景都很相似。

這兩部電影中都有吐口水的角色，也都有角色擁有稀有的姓氏「南宮」。雖然他只出現於其他角色的敘

述中，卻在檯面下產生重大的影響，這一點也跟《寄生上流》很相似。狗在故事中的重要性，這兩部電影也有著共通點，而且牠有時被比擬為電影中人物的處境。同時，兩部電影的傾盆大雨都是重點戲，也都有人噴灑嗆人的消毒煙霧，有人提到蘿蔔乾，有人撒尿，有人抽菸尋求藉慰。

《綁架門口狗》中，李成宰被遊民嚇到落慌而逃，最後狼狽地從地下室窗戶逃出，回到地面。這與《寄生上流》中，宋康昊家的半地下室窗戶狀況類似。《綁架門口狗》中，綁架小狗的嫌疑人是個天天宅在家裡的第三度重考生，也不禁讓人想起《寄生上流》中崔宇植第四次重考的處境。

《綁架門口狗》的男、女主角也在《寄生上流》中被轉換為相似的型態（其實這在奉俊昊的其他電影裡也是一樣的）。《綁架門口狗》的李成宰個子並不矮，看起來卻有點駝背、有氣無力，跟《寄生上流》的崔宇植形象重疊。相反地，《綁架門口狗》的裴斗娜角色特性則被分解到《寄生上流》的多個角色：她容易聽信他人而因此受辱的特質被用在曹如晶的角色上，魯莽的個性出現在朴素淡的角色上，溫和、出人意表又愛打瞌睡的性格則歸到宋康昊的角色上。

除了這些枝微末節的元素之外，重要的是《綁架門口狗》在更深的層面與《寄生上流》對接。兩部電影講述的故事核心都與工作有關。它們的男主角都是失業者，都透過悖離正道的荒誕手段後成功就業，但是在過程中，他們感到自慚，也引發悲劇。這時候，不只是男主角，圍繞著他的家人和鄰居的就業問題也一樣重要。另外，在兩部電影中，雇主貶低可替代勞動力的言詞也有雷同（《綁架門口狗》裡出現「除了你，多的是想要這份工作的人」，《寄生上流》則是出現了「反正管家到處都是，再找一個就行了」）。

更重要的是，兩部電影的工作職位都像是零和博弈一樣，只有一方失去，另一方才能獲得。《綁架門口狗》裡，差點獲得教授職位的南宮民意外喪生，前輩俊表（林常樹飾）對尹柱（李成宰飾）說：「空出的位置是你的福氣」。這正是驅動《寄生上流》故事的基本原理。

兩部電影都運用空間來體現核心主題的部分也相似。《寄生上流》的豪宅替換了《綁架門口狗》的公寓主場景。這兩部電影中，空間高度被譬喻成階級身分，最底層的地下室住著最低層階級，而地下住著人是沒有人知曉的祕密，因此有謠傳「地下室裡住著鬼」。實際上，電影裡的兩次死亡發生地點都在地下室和一樓。

同時，在《綁架門口狗》中，乞討的女人在信中寫下滿是失敗的人生歷程，也讓人想起《寄生上流》裡那個地底生活者的過去。圍繞著有限財物而展開的故事，也往往是下層和最底層之間的對決。

這兩部作品的共通點，在奉俊昊其他的電影作品中也有部分重疊。這是導演個人的特色。他不論在社會議題或美學問題上，都專注於垂直構圖勝過水平構圖，讓人興味盎然。

表面上看來，《綁架門口狗》的故事和陸續失蹤的三條狗有關：小學生瑟琪（黃彩琳飾）養的西施犬小石頭，住尹柱樓下的奶奶（金貞九飾）心愛的吉娃娃阿嘉（片尾字幕裡寫著「阿嘉」），以及尹柱的妻子恩實（金好貞飾）一時興起養的貴賓狗順子。

這三條狗的失蹤，都跟受不了狗叫聲的尹柱有關。在三件失蹤案中，綁架或殺害狗的人、吃掉死狗或打算吃掉死狗的人，以及因此而受害的人，全部都是不同人。綁架小石頭的人是尹柱，但是殺害牠後煮成狗肉湯吃的人是邊姓警衛（邊希峰飾）；綁架、殺害阿嘉的人是尹柱，把死狗煮成狗肉湯的是邊姓警衛，但實際上吃掉狗肉湯的人是遊民崔某（金雷夏飾）；綁架順子、打算煮來吃的人是崔某，但是在公寓管委會工作的賢男（裴斗娜飾）救出了順子，送還給尹柱。

在以山坡附近某棟公寓為中心展開的小狗連續失蹤事件中，起初是加害者的尹柱最後成了被害者。這部電影以公寓走廊為舞台，展開了三次追擊戰，追與被追的角色構成一個循環（第一次追擊戰是尹柱要抓小石頭，第二次追擊戰是賢男要抓尹柱，第三次追擊戰是崔某追逐賢男）。

《綁架門口狗》中，三隻小狗的失蹤事件看似瑣碎而具體，其實牽連到韓國社會巨大而模糊的兩種腐

敗。這兩件事彷彿軼事一般帶過，分別涉及學界與建設業的腐敗，透過前輩俊表和邊警衛的講述，以及尹柱的聆聽來表達。

首先，學界腐敗的問題與尹柱切身相關。尹柱迫切希望能在現在當鐘點講師的大學裡獲得教授職位，但他若想達成目標，就得用現金直接賄賂校長。至於建設業的腐敗，連結到尹柱家所在的這棟公寓裡流傳一則「傳說」，內容是鍋爐工金某因為發現工程偷工減料而遭遇不測。這部電影裡暗示的這兩種弊端，都是韓國在一九八八年首爾奧運之後經歷壓縮式成長的過程中所產生的，體現韓國社會的不道德層面。

這兩種腐敗導致劇中的兩人死亡。跟尹柱競爭教授職位的南宮民，賄賂了校長，險些實現夢想卻因為無法推辭校長勸喝的高濃度炸彈酒，爛醉如泥的他最後在地鐵站摔死。

鍋爐工金某識破了公寓建商的偷工減料歪風，跟現場的工頭發生肢體衝突，結果頭部撞上釘子而喪命。這起建設業腐敗事件發生在尹柱家所在的公寓裡，與他不無關係。在鍋爐工金某遭遇悲劇後，公寓鍋爐的運轉聲聽起來就有如金某特有的方言口音，讓公寓居民飽受精神衰弱之苦。這個情況也跟狗叫聲持續誘發尹柱歇斯底里反應的情況重疊。

尹柱殺狗和試圖揭露公寓弊端的鍋爐工金某被殺，屬於內在相關。至於學界的腐敗，南宮民行賄校長，先取得了教授職位，於是尹柱成為受害者。但南宮民死後，輪到尹柱行賄占據了該職位，成了教育聘用體制腐敗的共犯。起初尹柱是自私的鄰居違反公寓禁止養狗規定下的受害者，同時也是在學界腐敗行徑下謀職失敗的被害者，但是從尹柱綁架並殺害小狗，後來參與賄賂交易的那一刻起，他就成了加害者。

在這裡，三條小狗與片中三個角色的遭遇逐一對位。

小石頭是一隻動過聲帶手術而叫不出聲的狗，卻被尹柱誤以為是那隻喜歡亂吠的狗。尹柱綁架牠後，把牠塞進公寓地下室牆邊的櫥衛裡，插上門栓監禁起來。警衛邊某聽到狗的呻吟聲，殺了牠後煮成狗肉湯吃。

因為譴責工程偷工減料而招致死亡的鍋爐工金某，也不能再開口發聲，死後還被人把屍體用水泥封入公寓的地下室牆壁裡。從那之後，彷彿在控訴自己遭受的冤屈一般，鍋爐的運轉聲音裡融入了他的呻吟。而且，劇中講述鍋爐工金某怪談的人，正是殺死小石頭的邊姓警衛。

另一隻狗阿嘉，對應的人物是南宮民。爛醉的南宮民在地鐵站月台上被電車撞到，摔落軌道而死，可以對照從屋頂上被丟下去摔死的阿嘉。阿嘉的死解決了尹柱被噪音折磨的困擾，尹柱算是達成目的了。同時，南宮民的死亡也是讓尹柱當上教授的關鍵條件。

第三條狗順子，是跟尹柱重疊。南宮民因為校長強勸喝下炸彈酒而在地鐵站身亡。同樣喝得爛醉的尹柱也在搭地鐵回家的途中遭遇危險。尹柱殺了阿嘉之後從中獲益，但妻子恩實把順子帶回家來，導致尹柱的立場完全顛倒過來。這一次，尹柱作為主人，著急尋找下落不明、遭逢死亡危機的順子。不過，尹柱最終有驚無險從地下鐵的危機脫身，順子也在賢男的幫助下撿回性命。

尹柱想找回順子，主要是跟恩實有關。恩實把自己的遣散費交給丈夫作為賄賂金，順子應該是她送給自己的小小安慰。尹柱努力尋找順子，跟取得教授職位的賄賂金有密不可分的關係。

尹柱在小狗失蹤事件中一開始是加害者，後來成了被害者。他在非法聘用事件中原先是受害者，後來改站到加害者的位置（尹柱通過行賄成為非法聘用一方的共犯，剝奪了其他循正當管道獲得教授職位的競爭者的權利）。

公寓規定不准養狗，尹柱曾經痛斥那些違反規定的鄰居，「總之這個國家永遠不照原則辦事」，但他然後開始飼養順子，也變成那些輕易違背原則的居民之一。尹柱也曾說養狗是浪費錢的事，但他後來不只養狗，還把一千五百萬元的鉅款花在賄賂上（這是他原本存摺餘額十四萬五十元的一百多倍）。尹柱曾說：
「如果我成為教授，絕對不會收錢。」表面道貌岸然，卻又用妻子的遣散費來行賄，以實現成為教授的目

的。經歷這一連串和狗相關的事件後，對於自己從加害者到被害者角色的徹底顛倒立場，尹柱感到手足無措。他雖一直自認是非法聘用的受害者，最終卻成為加害者。遲來的悔悟，令他黯然神傷。

在《綁架門口狗》中，跟尹柱糾纏不清的還有另一位主角賢男。假如說尹柱的故事主旨是關於知識分子的慘痛自省，那麼賢男的故事主旨又是什麼？

電影的最後，尹柱得到他渴望的教授職位，但賢男的故事本質上跟從職場魯蛇到成功就業的尹柱不同。她是從原本有工作到被解僱。不是自己的事，她也奮不顧身，勇往直前救回了順子，結果慘遭解僱。

就這樣，賢男犧牲了自我。就算短暫也無所謂，賢男希望自己的活躍能被媒體提及，結果這個希望也落空。知道整件事的人，只有她的朋友玫瑰（高秀喜飾）。眾人穿著黃色雨衣給予她熱烈掌聲的場景，終究只是自己的想像。賢男繼承的只有公寓去世的奶奶留下的蘿蔔乾（《寄生上流》中，蘿蔔乾是與窮人處境相關的食物）。

賢男曾經在地鐵上讓座給揹孩子乞討的女人，像是在暗示尹柱獲得教授職位，跟救出順子的賢男不無關係。尹柱在地鐵裡對乞討的女人心生憐憫，從準備拿來行賄的一千五百張萬元鈔票中抽出一張53給她（尹柱因為被老婆逼著回超市買要給順子喝的草莓牛奶一事而傷了自尊，拿出總長一百公尺的衛生紙在地上滾動來測量距離。蛋糕盒底下墊了要行賄校長的現金，導致蛋糕無法完整放進盒子裡，恩實直接取下蛋糕頂的草莓拿給尹柱，他淒涼地吃下了草莓。這兩場戲中，感傷和反諷巧妙交織，堪稱本片的經典片段）。電影前半部的大學校友會上，尹柱也從學弟那裡拿到一張萬元紙鈔。

尹柱的成功不僅與賢男有關，也與恩實的犧牲有關。因為尹柱是靠恩實公司給她的遣散費向校長行賄才

53 ⋯⋯ 約兩百五十元台幣。

獲得教授職位。丈夫的成功就業可以帶給恩實一定程度的安慰，但意外犧牲的賢男，以善意和正義感換來了什麼代價？

賢男去了山裡。這部電影的開場，尹柱望著公寓前方的山、想要登上那座山，但最終未能成行。就連向賢男認錯時，他也只能以背影相對。尹柱雖然坦白了與狗有關的罪行，但最終沒向任何人承認自身行賄的事實。尹柱沒有上山的資格。這是一種懲罰。拿下夢寐以求的教授職位後，他在為了給學生投影資料而拉起窗簾的黑暗教室最底下暗自默默慚愧。賢男被解僱後，吵著她「要去好玩的地方」，之後也立即付諸行動，跟玫瑰一起上山了。

這是公正的結局嗎？能當成是圓滿結局嗎？不可能。收賄的大學校長和偷工減料牟利的施工單位沒有受到懲罰，隨便亂抓狗的邊某也沒被究責。這個故事裡的最弱者遊民崔某被捕了，但崔某真正犯的錯只有殺狗未遂。

即便是虛構的電影世界，奉俊昊也不會輕易帶來圓滿結局。他在出道作品的最後射出了一道光。賢男在山路的盡頭，轉身用鏡子反射光線，正對著鏡頭。那道光準確地射向坐在黑暗教室裡的尹柱，以及看著這個情景、坐在黑暗電影院裡的觀眾。雖然拿著鏡子的賢男表情安然恬靜，但她是站在強光的對立面。

二○二○年三月

第八章 非常母親、駭人怪物、殺人回憶、綁架門口狗

對談：李東振 × 奉俊昊

他的電影既不荒誕也不造作，以笑容輾轉迂迴熬過無可救藥的世界，以生命力撐起艱難的人生；他不發明希望，只在堆砌起的暴力時間盡頭發現尚未熄滅的微弱火種；他不離不棄，只是呼氣，合為一體的火種與呼氣替他愉快又悲傷的電影添上標點。幽默並非他的作品調味料，乃是他的本性，只不過澆灌那份本性的是痛苦的現實與人生。興許在藝術的世界中，創造力意味著足以承受痛苦的能力。

奉俊昊導演在《殺人回憶》和《駭人怪物》的票房上接連報捷，也獲得影評一致盛讚。他搖身成為忠武

路最讓人好奇下一部作品的導演54。之後，《非常母親》打開新世界的大門，讓人不禁好奇他的下一部作品

《末日列車》會呈現何種面貌。儘管《綁架門口狗》是一部新鮮的傑作，卻不為市場所接受，讓他選擇了重新包裝自己的作品。但從他寧可改變戰術也不改變本色的這一點看來，他的成功與才華理應為人頌揚。

他的作品兼具細膩的質感與極具威力的量感，在美學完成度與大眾吸引度上接觸交會，其效用越來越大，勾勒出他的軌跡。奉俊昊導演能夠發揮的電影力量極大值，就是當今韓國電影所能發揮的極大值。迄今為止，他已取得巨大的成就，但我敢打包票，他至今尚未登上頂峰。

為了本次的採訪，我特別前往正在籌備新作的奉俊昊導演工作室。當我踏入工作室門口，導演工作室前的沙發上，兩名通宵工作的員工正睡得不省人事。平日早上十一點，在符合電影公司風格的情景下，奉俊昊帶著不現實的整潔面貌走入工作室，高興地迎接我。

我和這位富有漫畫感、細膩、幽默又不失禮貌、像個大男孩般的男人，進行了愉快的採訪。大凡極富幽默感的人逗笑別人時，自己多半不笑。但奉俊昊擁有會自己開懷大笑的「致命弱點」，憑藉特有的才智和想像力擄獲聽他說笑的聽者的心。比起置身故事之外、心機深沉地觀察反應，他更愛縱身故事之內，跟聽者一起大笑。從他的爆笑聲中，我看見了「凡人奉俊昊」的真心。

54⋯⋯忠武路是孕育韓國電影的聖地，眾多電影製作公司、電影院匯聚於忠武路一帶。所謂「忠武路演員」、「忠武路導演」，都代表著人們認可的一級演員與導演。

「有好好吃飯嗎？」

——《殺人回憶》／宋康昊在隧道入口盯著重大嫌疑人朴海日的臉

李東振　您應該有猜到我會用這句台詞來當開場白提問吧？（笑）您看起來真的很忙。每次聯絡您的時候，您都說人在國外，不是美國、奧地利，就是香港。《殺人回憶》裡，雪英（全美善飾）很擔心地問埋頭調查的斗萬（宋康昊飾）：「你臉好乾，有好好睡覺嗎？」那導演您有好好吃飯，好好睡覺嗎（笑）？

奉俊昊　比起吃飯，我有好好喝酒（笑）。我的電影在國外上映的時候，總是會有很多宣傳活動。回想起二〇〇六年和二〇〇七年《駭人怪物》在各國上映的時候，我真的很常出國。我本來就睡不好覺，睡姿不良，沒辦法睡好覺。有時候我不洗澡直接倒床，有時候也會放著電影睡著。我經常看電影看到睡著。這是我每次看電影都會看好幾次第一段的原因。那些我看到一半時就睡著的電影，下次有機會再看時，一定會從頭再看一次，才能好好掌握到它。

李東振　您最近好像把所有精力都放在完成《非常母親》上。

奉俊昊　因為參與《東京狂想曲》中的〈搖擺東京〉段落，我最近常去東京。還有，我也去了一趟比利時，去布魯塞爾國際奇幻影展擔任評審。除此之外，我把所有精力都放在《非常母親》上了。它的拍攝地點分散在韓國各地，所以去年一整年我沒出國，反而是跑遍了韓國。

李東振　聽說您為了物色《非常母親》的拍攝地點，真的去了很多地方勘景。

奉俊昊　拍《殺人回憶》的時候，我就去了很多地方，這次也一樣。我自己也覺得很神奇，《殺人回憶》和《非常母親》有這麼多外景地，卻沒有重複的地點。大家都說韓國地小，我卻感覺好像沒有止境，每個地區都有許多

不一樣的風景表情。我打著場勘拍攝地點的名義到處跑，因為去哪兒都能吃到好吃的東西，所以我才會場勘得這麼賣力（笑）。

「這間店的海鮮是最棒的。」

——《非常母親》／律師呂茂英在自助餐廳對金惠子說

李東振
那麼，您吃過的東西當中，什麼是最好吃的呢？

奉俊昊
忠清北道堤川某家餐廳的清燉雞。我還吃了紫蘇麵疙瘩。那家餐廳是我偶然發現的地方，所以讓人更覺得開心。金惠子老師和元斌也一起去吃了，反應真的很好（笑）。麗水也有很多美食店。晉久還自己去釣魚，生燙他釣到的章魚來吃。

「我們現實一點來想，這種情況下，在精神病院待四年，對這個案子來說已經算是中樂透了。」

——《非常母親》／律師呂茂英試圖說服金惠子，主張承認元彬有精神病就能獲得更好的判決結果

李東振　話說，《駭人怪物》在香港舉辦的第一屆亞洲電影大獎獲得最佳電影獎。除此之外，這部電影也拿下很多其他獎項。但比起這些獲獎紀錄，更讓人津津樂道的是《駭人怪物》當時在各國的票房成績，它甚至還是中國電影票房冠軍，在美國也上映長達五個月，票房收入超過兩百萬美元。

我覺得是中國限制外國電影上映的政策，才讓我從中得利。那邊好像限制一年只能進口二十部外國電影？換句話說，要進入那個市場比較難，不過一旦突破門檻，反而就有優勢了。《駭人怪物》製作公司Chungeoram ARMC在進軍中國方面下了很大功夫才有了很好的成果。美國的票房，一個月內保持在前二十名，而且持續吸引觀眾入場，累積達到兩百二十萬美元，我個人覺得這個更有意義。

奉俊昊　是的。美國那邊認為這就是一部傳統的怪獸類型電影，只把那方面內容當成一種政治笑話看。

李東振　這部片在韓國上映時曾引起反美爭議，相較之下，在美國上映的時候，當地影評的反應好像不在意這一點。

奉俊昊　「殺人手段、善後處理的方法，都有很明確的自己一套手法。做得很徹底，很俐落。」

　　　　　　　　——《殺人回憶》／刑警金相慶向宋康昊說明連環殺人犯縝密的犯罪技巧

李東振　您的作品在細節上非常突出，不是讓您有一段時間還被稱為「奉細節」嗎？在導演方面以縝密細緻聞名。

奉俊昊　大概是吧，但導演們不都是如此嗎（笑）？我不是無時無刻都專注在細節上，只有在很核心的地方才會執著於細節。羅蘭‧巴特（Roland Barthes）在他談攝影藝術的書裡提出刺點（Punctum）的概念，對不對？比方

說，布列松（Henri Cartier-Bresson）的一幅人物攝影裡，比起拍攝對象的具體表情和姿勢，鬆開的運動鞋鞋帶反而更讓我們印象深刻，很特別對吧？那條鬆開的運動鞋鞋帶彷彿躍出了照片，打動觀者的心。我在執導的時候會刻意製造一些剝點。只有在那種時候，我才會執著細節。至於其他地方，像是日曆日期正不正確、道具位置有沒有連戲，我其實不太在意。舉例來說，您現在坐在我面前，我觀察到您裡面穿了一件T恤，覺得它反映了您的風格（笑）。換句話說，我不是因為那是細節所以執著，而是因為我覺得細節是一種本質。還有，我不喜歡「奉細節」這個外號。

李東振：為什麼？

奉俊昊：感覺有點寒酸（笑）。

「你在現場的演技要好。人多，記者也多，你要演好才行。」

——《殺人回憶》／刑警宋康昊帶嫌疑人朴魯植進行犯案現場對證之前

李東振：導演的電影中，就連表演比較誇張的地方，整體上還是能感覺到細緻的協調，但出演「奉俊昊電影」的人當然不全都是精湛演技的演員……這就是讓我讚嘆的地方。是因為您演技指導得好嗎？您是怎麼跟演員工作的呢？

奉俊昊：這個嘛，我也不清楚。其實，不能說是我去指導演員的演技，我只是一直說個不停而已（笑）。如果我像克林·伊斯威特（Clinton Eastwood, Jr.）一樣是演員出身，指導演技就不成問題。但我又不是演員，哪能指導人

李東振　　包圍演員？

奉俊昊　　我指的是，鏡頭怎麼去拍攝演員，要繼續推進或停止，還有要怎麼剪輯特定的場景等等。電影導演這一點跟舞台劇導演不一樣吧。舞台劇演員一旦站上舞台，導演就不能介入演員的演技，相反地，電影導演可以不斷地介入，只是，到最後還是會有一些導演碰觸不到的地方。不過，那不會讓導演覺得痛苦，反而是導演的樂趣所在：「哇，居然能演成這樣！」大概是這種感覺吧（笑）。對於那種有創意又有能力解讀故事全局的演員，我反而會去激他們，比方說宋康昊前輩。我會要求他們展示我不知道的、我沒想到的東西。只有對那些第一次演戲的演員，我才會給他們很多指導，像是《駭人怪物》中的高我星。

李東振　　邊希峰老師怎麼樣呢？您和他在《綁架門口狗》、《殺人回憶》和《駭人怪物》裡一直持續合作著。

奉俊昊　　我時常跟邊希峰老師聊天，他也很喜歡我這樣做。我記得每次我對老師提出要求，老師會自己加一點小改動，簡直是神來一筆。比如說，我在《駭人怪物》一開始的劇本上，只寫了「章魚有九條腿」，但老師演出時是對兒子斗萬（宋康昊飾）說：「章魚有九條腿，九根！」這種獨一無二的戲感，是我沒有的。不過，《駭人怪物》裡，老師的角色受到不公平對待，但一看到醫生進來就馬上來個九十度鞠躬，這種細節就是我特別提出要求的了。

演戲。準確地說，我是拜託或求他們給我那樣的演技（笑）。甚至當我想重拍某些鏡頭，我也不是每次都提出明確的要求。通常我是說：「要不要再來一次？」但我還是會因應不同演員的特性而用不同的方式。因為這不同於操縱燈光器材或攝影機，而是人與人之間的關係，我怎麼可能掌控人呢。只不過，作為導演，我有權利去包圍演員。

「也許其他的我不懂，但我有一雙會看人的眼。

這就是為什麼我能吃警察這一行飯。大家說我有一雙巫師的眼睛，不是沒有道理的。」

—— 《殺人回意》／宋康昊向刑警班長邊希峰炫耀自己的直覺

李東振　宋康昊怎麼樣呢？他被譽為韓國名符其實最優秀的演員。您和他第一次合作是在《殺人回憶》裡，覺得自在嗎？

奉俊昊　拍《殺人回憶》時，剛開始拍了幾場戲後，我覺得宋康昊前輩有種野馬的感覺。我苦惱了很久後，確定唯一的方法是解開對野馬的控制。所以我試著放寬圍籬，讓野馬肆意奔馳。在那之後，我就真的很自在了。宋康昊前輩是一個獨立的藝術家，擁有卓越的感性、創意和作品理解力。

李東振　您一直到《駭人怪物》為止的三部長篇電影，邊希峰和金雷夏都有出演。宋康昊、朴海日、裴斗娜也跟您合作了兩部作品。您好像很喜歡跟相同的演員合作？

奉俊昊　有些人會用「奉俊昊團」形容這些演員。那種說法真的是大錯特錯，我不過是跟我尊敬的演員一起工作而已。不是我在領導他們，反而是我要感謝他們願意出演我的電影。尤其是《駭人怪物》，特效問題給我的壓力太大了，我又是怕生的人，如果不是跟我滿意的演員合作，我根本就拍不下去了。出演《駭人怪物》的這些演員，都是如果我要求一百分、他們會做到兩百分的人。演國中生女兒角色的高我星也表現得非常出色，超出我的期待。

「我當時親眼看到他的臉。」

——《非常母親》／拾荒老人告訴金惠子自己目擊了殺人的現場

李東振　《非常母親》的選角跟您之前的作品差很多。除了尹帝文、全美善之外,其他演員都是第一次出演您的電影。您是刻意想為《非常母親》找新面孔嗎?

奉俊昊　以前我也找了很多新面孔,但隨著時間過去,他們就會被稱為「奉俊昊團」。朴海日在《殺人回憶》是新面孔,朴魯植也是,還有《駭人怪物》的高我星也是。這次拍《非常母親》,我也沒想過「這次要用新的人」這種事。其實,我寫劇本的時候就會先想好誰適合這個角色了。先想好演員再寫劇本,我才會寫得順。一邊想著尹帝文的臉,一邊寫他在電影裡的台詞不是很好嗎(笑)?我看了電影《卑劣的街頭》後喜歡上晉久,所以覺得他很適合演《非常母親》的鎮泰。決定是他之後,我們一起喝酒,他竟然覺得那個喝酒場合其實是在試鏡,就算當時我說已經確定由他來演了,他也無法放心(笑)。我其實不太相信試鏡,如果一定要試鏡,比起讀台詞,我反而會希望來試鏡的演員能多說些話,把他們拍下來再回頭重看。相較於試鏡,我習慣的方式是,直接去看那個人演的短片或舞台劇。演刑警的宋清晨就是很好的例子,我看了他的舞台劇演出後迷上他,所以選了他。他獨特的語氣和表演方式很有意思,就利用它們來寫台詞和情境。

李東振　《非常母親》中,包括演高中生雅中的文熙羅在內,其他的高中生演員也讓我印象深刻。

奉俊昊　演綽號「流氓」那個瘦弱高中生的演員,可以說是短片界的皇帝,演過六十多部作品。還有個胖胖的男學生,我在朴其亨導演的《黑幫高中》裡看到他剃光頭的角色後就找他來演。臉上有疤的那個女高中生,曾經在電影《我們生命中最輝煌的瞬間》裡演一個選手的角色。事實上,演雅中的文熙羅是《駭人怪物》裡賢書

這個角色的兩個候選演員之一。當時她是國中三年級。沒讓她演賢書，我一直覺得抱歉也很可惜，所以記住了她。她天真浪漫又有點奇妙的淒婉感，很適合雅中那個角色。

——《非常母親》／晉久一邊脫女友的衣服一邊說

「脫下來，都脫了。」

奉俊昊　　已每次都跟同一票人合作。

李東振　　他們依然是我非常喜歡的演員，只是，要讓他們在《非常母親》出場，我真的沒什麼把握。我總不能強迫自

奉俊昊　　真的，您為什麼要那樣（笑）。

李東振　　所以你為什麼對我這樣？

奉俊昊　　我打電話邀請雷夏哥來看，當時真的感覺非常奇怪。跟他說了這種感覺後，他邊笑邊說：「就是啊，小子，特別是（金）雷夏哥，包括我的短片在內，這是他第一次沒演出我的電影。這部片辦VIP試映會的時候，

李東振　　結果，每部作品都出演的邊希峰和金雷夏反而沒演《非常母親》。這兩位出演您的電影都很有意思。

「斗俊，眼睛真的是藝術，像小鹿一樣。」

——《非常母親》／全美善對金惠子讚美她兒子元斌的眼睛

李東振　元斌在《非常母親》中，也是以跟之前完全不同的模樣登場。您竟然讓花美男的代名詞元斌演一個傻瓜，真的讓人很驚訝。他過去從來沒演過這種形象的角色。

奉俊昊　最讓人驚訝的是，他演得很有感覺。我還開玩笑說過，「你該不會真的是傻瓜，為了繼續當演員，所以才隱藏起來吧？」他笑著否認的樣子，看起來更像傻瓜了（笑）。他本人很害羞。斗俊這個角色的關鍵就是讓人捉摸不定。雖然每個人都覺得他好欺負，最終卻展現了我們不了解的面向。其實斗俊不好演，但元斌演得非常好。

　　　　「我看過這個人。」

　　　　——《非常母親》／金惠子在被害者手機儲存的照片中認出拾荒老人

李東振　您一開始構思《非常母親》時就見過金惠子嗎？

奉俊昊　我在二〇〇四年就想好《非常母親》的電影核心和最後一場戲，也差不多在那時候第一次和金惠子老師見到面。不過，我大概在一年後才告訴她《非常母親》的故事。我們第一次碰面的時候，她說《殺人回憶》很像法蘭西電影，很棒。她的說法非常新鮮，因為我好久沒聽到人家說「法蘭西」了（笑）。

　　　　「初次會面，這樣很夠了。」

李東振　聽說您其實老早就想找金惠子，比你們第一次見面還要早上許多。在真的見面以前，她有哪些地方讓您印象深刻的呢？

奉俊昊　我個人認為金惠子老師有各種各樣的面貌，但為什麼她在電視劇的形象都大同小異呢？一九九〇年代中期，有一部迷你電視劇叫做《女》，金惠子老師在劇裡飾演不孕的女人，於是偷走在海邊帶走孩子的那場戲非常特之一。電視劇主要在講那個女兒長大後發生的一連串故事，但金惠子老師在海邊帶走孩子的那場戲非常特別，她整個歇斯底里發作，那種演技已經脫離一般電視劇的表演，所以格外驚悚。我對金惠子老師的另一個印象是在一九九〇年代後半，她參加一個談話性節目。用最近的話來形容的話，她非常四次元55（笑）。當天的節目一整個失控，因為脫離了綜藝節目的框架：對方說笑時，她完全當真，而當對方認真說，她反而當成笑話聽。

「是誰？」
「尹斗俊媽媽。」

——《非常母親》／律師呂茂英第一次見到元斌後要金惠子安心

——《非常母親》／受害女學生遺屬看到金惠子來到葬禮時竊竊私語

55　指思維異於常人、想法非常跳脫的人。

李東振　您曾多次表示《非常母親》是從一個演員開始的電影。《非常母親》像是在向一位擁有四十七年資歷的演員致敬的作品，而且這部電影還同時顛覆了這個演員既有的形象，這一點十分有意思。《非常母親》的母親形象完全背離金惠子在電視劇《田園日記》裡演了二十三年的代表性角色。

奉俊昊　金惠子老師在過去幾十年間，同時扛起了「國民母親」的光榮和負擔，等同於扛起十字架與包袱。儘管《非常母親》的出發點看起來差不多，但終點會讓觀眾感覺截然不同，對吧？這或許是我的癡心妄想，但我在想，如果金惠子透過大螢幕用演技拋開「國民媽媽」的十字架，觀眾應該也會覺得有意思吧。作為導演的我和作為演員的金惠子老師，都希望能拍一部給所有人帶來挑戰的作品。我才只拍過三部電影，已經演戲演了四十七年的金惠子老師應該感覺比我更辛苦。儘管她在這些年來演過數百部作品，但我深信她一定還可以展現不一樣的面向，還有爆發力。在給金惠子老師獻上靈感的同時，我也想見證這個結果。這部電影的劇本打從一開始就是替金惠子老師寫的，所以確實可以說是向金惠子致敬的一部電影。

李東振　包括《非常母親》在內，金惠子總共出演了三部電影。一九九九年的電影《蛋黃醬》裡，她已經顛覆了形象，表現出像孩子般不懂事的母親模樣。您看過尹仁灝導演執導的《蛋黃醬》吧？

奉俊昊　上映的時候我去電影院看過，奇怪的是，我不太記得內容了，只對電影中的方言還有印象。我寫《非常母親》劇本的時候也沒機會重看。

李東振　崔真實在《蛋黃醬》裡扮演金惠子的女兒不是嗎？《非常母親》拍攝期間好像正好傳出崔真實的死訊，金惠子應該飽受打擊吧。

奉俊昊　很巧的，那是開機的第一天。開工現場，工作人員聽到崔真實的死訊都很激動。製片很擔心告訴金惠子老師的話，她可能會受到打擊，於是下了封口令。另一方面來說，我很抱歉沒能在現場向她傳達這個消息。後來是工作人員在那天拍攝結束後回首爾的車上才告訴她，她聽說後呆呆愣了好一陣子。我也是從電視上看到老

師失魂落魄地去崔真實的葬禮弔唁。

「我想過了。」

──《非常母親》／元斌對金惠子解釋兇手為何要把屍體掛在屋頂

李東振　您指導了多段式電影《東京狂想曲》中的〈搖擺東京〉，劇中的日本演員香川照之，您是怎麼看他的？我真的很喜歡電影《吊橋上的祕密》裡的他。

奉俊昊　我也是看了《吊橋上的祕密》之後迷上他。我從以前就很喜歡他。他演〈搖擺東京〉裡那個只待在家裡的繭居族[56]，讓我有種「他該不會是真的繭居族吧」的感覺。他演一個獨居的繭居族，大部分的戲都沒有台詞不是嗎？每場戲都要靠他的肢體動作和表情來展現。香川照的身體沒什麼特別之處，但是他的肢體表現力非常強大。在《吊橋上的祕密》裡，他透過疊衣服的演技傳達了角色的一切。總而言之，他是最適合〈搖擺東京〉那個角色的演員。

李東振　那蒼井優呢？

奉俊昊　在能量消耗率上，她是效率最高的演員。她不做費力的事，在拍攝現場只是閒晃著，但是當攝影機轉向她，她就變成另一個人。我其實很難說她本人漂不漂亮，大概就像日本小城鎮裡可以看到的，會上料理補習班、

56　指把自己關在狹小空間，逃避社會，不與外人交往。

會被人誇漂亮的那種女生的感覺吧（笑）。不過，一站到攝影機前，那個瞬間她馬上就會成為螢幕的焦點，這種能力非常驚人，因為她不是熱力四射那種演員。

李東振　「老實說，你們沒事前排練過嗎？」

——《殺人回憶》／金相慶問刑警同事宋康昊關於嫌疑人朴魯植的供詞

奉俊昊　您的電影，有些台詞乍看之下似乎沒什麼特別意義，卻令人很難忘……該說就是剛才您提到羅蘭‧巴特的「刺點」那種台詞嗎？比如《殺人回憶》裡「有好好吃飯嗎」這種跳脫故事脈落的台詞。這句台詞蘊含的複雜感受似乎傳達了這部電影的情感。像這樣的台詞，是怎麼放進電影裡的？是您原本就寫在劇本上的嗎？

李東振　《殺人回憶》裡，康昊前輩一邊問「這裡是強姦犯的天堂嗎」一邊端人，這本來不在劇本上，是我在整理分鏡腳本的時候，臨時起意放進去的台詞。我的電影長鏡頭很多，當長鏡頭的時間拉得很長，它在某個瞬間會出現紀錄片的感覺。攝影機開機的瞬間，我會突然感覺自己是在拍紀錄片。比方說《殺人回憶》一開頭，我用長鏡頭拍康昊前輩在一團混亂中勘查農田裡的命案現場，這種情況就突然出現，於是冒出這樣的台詞。尚—盧‧高達（Jean-Luc Godard）說這是「人生獻給藝術的禮物」。他舉的例子是，當他在街上拍安娜‧卡列尼娜時，後面偶然經過的卡車發出的噪音，恰好跟電影角色當下的心理吻合。我的電影裡，也有很多演員的即興演出。這部分或許可以稱為「台詞的紀錄片」？劇情片變成了紀錄片的瞬間讓我很感興趣。

您覺得《駭人怪物》有哪一場戲讓您有這種感覺？

奉俊昊

康昊前輩走向被怪物擊倒的父親（邊希峰飾）說「爸，醒醒。」那個瞬間，我覺得是獻給電影的某種禮物。

「你媽到底覺得你哪裡好？」

——《非常母親》／晉久逗元斌，聊起非常疼愛兒子的金惠子，

李東振

「爸，爸，醒醒，好嗎？爸。」

那些軍人追來了。爸，賢書該怎麼辦？爸，賢書。」

——《駭人怪物》／宋康昊哽咽地說，俯身看著被怪物襲擊後流血身亡的父親

奉俊昊

我對宋康昊說那句台詞的淒涼到現在仍記憶猶新。我也很喜歡父親在被怪物擊倒前，擔心自己孩子的安危，擺手要他們先走，自己留下來對付怪物那場戲。接下來，強斗（宋康昊飾）不忍離開已經過世的父親身邊，拿濕報紙蓋住他的臉，在他身邊徘徊時被警察抓住的這場戲，也讓我印象深刻。

我聽說負責這部電影特效的美國公司The Orphanage裡面的人，完全被邊希峰老師這場戲的演技迷住了。他們把邊老師的表情印在標籤紙上，貼到員工們愛吃的義大利醬料桶上，那個醬料從此改名叫「希峰醬」

（笑）。他們還送了我幾張這個標籤紙。這場戲是在銅雀大橋附近拍攝的，是四名主演全部登場的戲，從演員的演技到拍攝，全部都讓我很滿意。拍攝結束後，我把那場戲的膠卷送去沖洗。因為沖洗膠卷時偶爾會出問題，一出問題就只能重拍，所以當時我心想，萬一這場戲沖片出了問題，底片沒辦法用，我可能會沮喪到去自殺吧（笑）。重拍絕對不可能重現當時的那種氣氛。

「爸，賢書在下水道裡餓了幾天？」
「她在那裡能吃什麼？」

——《駭人怪物》／裴斗娜、宋康昊在醫院被隔離時跟父親邊希峰討論失蹤的高我星

李東振　那麼，「有好好吃飯嗎？」這句台詞是怎麼出現的呢？

奉俊昊　那是我從拍那場戲的一個星期前就不斷壓迫康昊前輩的成果。「這場戲裡，應該有什麼是只有朴斗萬刑警才做得出來的吧？這是很關鍵的戲，你是不是應該做點什麼？」像這樣一直不斷給他壓力（笑）。其實，拍攝進入後期，演員會比最初創造角色的導演更了解那個角色。那場戲重拍到第四次的時候，康昊前輩突然冒出這句台詞，現場工作人員全都笑翻了。這句台詞實在太天外飛來一筆，大家都以為不會列入考慮。當然，我當下一聽到就知道「就是它了」。後來我在剪片的時候，故意使用沒這句台詞的版本，以免大家看了粗剪，覺得那句台詞不適合放進去，就會很麻煩。所以，一直到定剪的最後一刻，我才把第四次拍攝的版本直接剪進去，然後交片。

「你不能全聽吳常務的話，那些都是策略。」

——《駭人怪物》／成為果汁機業務員的宋康昊在車上通電話的內容

李東振　啊，您還會用這種伎倆呢（笑）。

奉俊昊　是的，只有康昊前輩和我知道這個計畫。我記得，電影上映後，那句台詞的反應很好，我們倆都很開心。

李東振　就演技方面來看，您對《非常母親》哪個部分印象最深刻呢？應該是金惠子的戲份吧？

奉俊昊　是的。我最先想到的，是她在遺屬面前說「我兒子沒做那種事」的時候。我太喜歡那場戲，特別剪進預告片裡。那場戲能看到金惠子老師的眼裡射出激光。事後她看那場戲也很吃驚問：「我的眼睛為什麼會那樣？」她不是先想好要怎麼演再演出來，而是瞬間入戲才得到這種結果，這一點真的很厲害。我也喜歡她跟律師解釋兒子為何用兩隻手指頭按壓太陽穴、努力回想的那場戲。這種設定本來會很奇怪，但是經過她演出來，看的人完全可以接受。那是用演技施展的魔術，把觀眾覺得奇怪的部分瞬間日常化，讓觀眾深信不疑。

「喂，朴賢男，這種日子就盡情地喝吧，快點。」

——《綁架門口狗》／高秀喜在小文具店勸喝啤酒，安慰被開除的朋友裴斗娜

李東振　在您的作品中，狹小的空間和遼闊的空間，在情感面上發揮截然不同的作用。《綁架門前口》裡，兩人在朋

奉俊昊

友（高秀喜飾）的小文具店裡彼此安慰的友誼；《駭人怪物》裡，一家子躺在那間小店裡也發揮類似的作用；《殺人回憶》的旅館小房間，是強斗（宋康昊飾）和雪英（全美善飾）唯一能休息的地方。在電影世界裡，您愛用狹小空間來象徵休息或救贖之地，讓我覺得非常有意思。這可能跟您的個人偏好有關是吧？

真的呢。您嚇了我一跳。我接受過很多採訪，卻是頭一次聽到這樣的分析。我自己都不知道，可能我有一點這種傾向？我個人確實比較喜歡狹窄的空間。孩子有子宮記憶，所以喜歡狹窄空間，莫非我現在還有子宮記憶（笑）？我對待在狹窄空間的人很感興趣。地下道裡賣彩券的人，不是整天都待在那個小攤位裡嗎？我非常好奇從裡面往外看會是什麼感覺。在《綁架門口狗》的小文具店裡安排一個體重超標的人物，就是出於這份好奇。《駭人怪物》的小雜貨店是他們的家，也是唯一的安身之處。狹窄的空間就是如此溫馨的地方，也是小市民唯一能躺下休息的地方。

「這裡待得還可以嗎？」

「可以，東西很好吃。白飯配豆子，比我想像的還好……」

——《非常母親》／元彬一本正經地回答律師頭一次會面時的禮貌性問候

李東振

《非常母親》裡的狹窄空間，在情感面上也有著類似的感覺。舉例來說，媽媽和兒子共用的被窩、能夠讓人遺忘一切的客運巴士狹小走道。監獄也是一樣。有趣的是，監獄本來是個讓人痛苦和厭煩的地方，可是在這部電影裡完全感覺不到。照理說，為了強化媽媽不擇手段要救兒子出獄的願望，應該要強調兒子所在的監獄

奉俊昊　是多麼可怕的地方才對，結果斗俊（元斌飾）竟然自己說牢飯很好吃，他過得很好（笑）。斗俊吃著牢飯過得很好，很妙吧（笑）。雖然他有跟其他囚犯打架的戲，但那是搞笑戲。起初寫劇本的時候，原本設定是斗俊坐牢時遇到跟受害者有關係的人，讓他在監獄裡的時時刻刻變得很危險。就像您說的，那樣子媽媽會更有救兒子出獄的動機。不過，我最後拿掉了那些設定。

　　　　　　　　　　　　　—《殺人回憶》／雨夜裡，金相慶從狹小哨所向外望時與其他警察對答

「在這裡看什麼？」
「最近大家都不怎麼外出了。」

李東振　相對於狹小空間而言，您電影中出現的遼闊外部空間是恐怖的地方。《駭人怪物》裡，人們在開闊的漢江岸邊被怪物摧殘；《殺人回憶》裡，寬廣的農田裡發生了連續殺人事件；《綁架門口狗》裡，高層公寓和廣闊的樹林是狗被殺的地點；《搖擺東京》裡則是有一個只有待在窄小的家裡才能安心的繭居族男性（香川照之飾），生動刻畫了他第一次開門走到外頭廣闊世界時那一刻的恐懼。

奉俊昊　真的是這樣呢。我不太清楚我有沒有廣場恐懼症（笑），我想這跟我想要打破電影傳統有關，比如《殺人回憶》中，開闊又抒情的田園風景中突然出現小巧的女性屍體，瞬間變得恐怖起來，或是《駭人怪物》中，在最不像怪物電影裡怪物會登場的日常場景——開闊的漢江岸邊——讓怪物出現，都是同樣道理。關於您的問題，我總結出的答案是，我習慣透過電影表達我個人對空間的喜好，以及我也想違背類型電影的傳統。我本

人也是現在才明白這一點（笑）。

——《非常母親》／晉久對金惠子講述這場殺人事件的疑點

「知道最詭異的是什麼嗎？屋頂。

把死去的孩子屍體丟在屋頂上很奇怪。

通常都會把屍體埋起來，不是嗎？可是這件凶殺案是把屍體亮出來。

她的屍體是被大模大樣地展示出來，

像在晾衣服一樣。看吧，各位，我殺了這婊子。」

李東振

《非常母親》第一場戲出現的寬闊原野也非常不祥和淒涼。這部電影的原野和《殺人回憶》的原野有很明顯的相通之處。還有，雅中的屍體沒有被遺棄在狹窄的地方，而是放在可以一覽無遺整個村子的開闊屋頂上。

照您說的脈絡來看，我想我在這裡延續了我對空間的喜好。但如果說我在《非常母親》的空間感裡添加了什麼的話，那應該是我想表現一種女性化的感覺。《非常母親》有很多場景出現曲面或曲線。從第一場戲的原野開始，就是非常女性化的曲面。我在《非常母親》裡刻意抹去了地域性，所以登場人物都沒有使用特定方言。我花力氣營造出村子的感覺，也想讓觀眾覺得故事是發生在韓國某個很普通的村落，希望觀眾的注意力集中在角色上。

奉俊昊

「你的位置，我安排在陽光照得到的地方。」

「我喜歡那邊的角落。」

──《殺人回憶》／邊希峰親切招呼來自首爾、新加入的刑警金相慶，但金相慶謝絕他的好意

李東振　既然如此，我就順著前面問題的方向繼續問吧（笑）。我聽到《殺人回憶》泰潤的這句台詞，就覺得坐在角落一定是導演的個人喜好。

奉俊昊　沒錯。我把自己投射在泰潤身上了（笑）。不過，電影裡，泰潤從來沒坐到角落過。其實我有拍他坐在角落的戲，因為那是能展現泰潤這個角色的唯一私密空間，但我剪片的時候剪掉了。

李東振　您去餐廳時，一定習慣坐在角落吧。

奉俊昊　是的，不管是餐廳還是會議室，我大多坐在角落。這會讓我想起高三的時候坐在窗邊角落的幸福感。那個窗子下有一片窗台，下面還多出一塊空間，我真的很喜歡那個空間。

「喂，站住！」

──《綁架門口狗》／公寓管理員裴斗娜目擊李成宰把狗丟下樓，在走廊上追趕他

李東振　您也喜歡在狹窄的路上拍追逐的戲。除了先前提到的《綁架門口狗》，《殺人回憶》的那些刑警在鄉下左彎

右拐的巷弄裡追捕第二名嫌疑人趙秉順（柳泰浩飾）時也是如此。《駭人怪物》也有南一（朴海日飾）因為前輩（任弼成飾）背叛他而在辦公室走廊被人追的場景。甚至，您學生時期製作的短片《支離破碎》裡，有個報社評論員偷喝了牛奶，不是也有在窄小的巷弄裡像捉迷藏一樣被追的戲嗎？狹窄的路配上追逐的主題，似乎有種引人入勝的魅力。

奉俊昊

我對狹長的空間有種病態的偏好。比如《綁架門口狗》林常樹導演親自上陣挑戰演技的洗手間那場戲，我為了找一個不寬敞而且狹長的洗手間，把工作人員折騰得很累。我也不知道自己為什麼會這樣。心理學家佛洛伊德（Sigmund Freud）的書裡提過，喜歡狹長的空間是因為欲求不滿，但我可不是那樣（笑）。我小時候在電視上看過二十世紀福斯發行的電影系列，電視台是按照主題分類來播放。在那當中，我最喜歡的主題就是「追人和被追的人」。我所有的電影都有這種戲。每個電影導演都喜歡巷子，但是這種窄巷在逐漸消失中，真的很可惜。

「總之，這一帶的人有點奇怪。」

——《非常母親》／晉久向金惠子講完他對殺人事件的推理之後對她說

李東振

《非常母親》裡看起來是某一個村莊的風景，但實際拍攝地點分布在全韓國各地。我聽說某場戲裡短暫出現

奉俊昊

的自助餐廳是位於慶州。電影裡看到的那個地點其實沒什麼特別，去其他城市的自助餐廳拍攝好像也可以？

其他導演會為了節省製作費而選在拍攝地附近的餐廳拍，您卻堅持為了那場戲大老遠跑去慶州拍攝。

看起來沒什麼差別是事實，但如果要緊扣住那場戲的主題，它就有種不可替代的感覺了。拍電影要請店家協助拍攝真的不容易。有時候即使好不容易找到符合氣氛的地點，店家到最後都不同意借我們拍攝。同樣的道理，《非常母親》裡學生吃炒年糕的文具店可能看起來也沒什麼特別，我還是堅持跑到春川去拍。結果，這部片的外景地非常多。《殺人回憶》的外景拍攝地比《非常母親》多，但前者拍攝地點的移動距離短，大部分地點集中在全羅道一帶，後者的外景拍攝地分布在全國各地，移動距離長。

「孩子的媽，坐這兒吧。」

——《綁架門口狗》／在地鐵裡打瞌睡的裴斗娜驚醒，看見一個揹著小孩的女人要前往隔壁車廂

李東振

您電影中的人物在悲劇裡也會作出荒誕不經的行為，不論知識分子或底層階級都一樣，像螺絲鬆脫了那樣失控。他們看起來很認真，但他們說的話、做出的行動放在電影的脈絡裡卻非常搞笑，像賢男那樣，要讓座給揹著小孩在乞討的女人。您很享受塑造這種角色嗎？

奉俊昊

我在現實生活中喜歡這種人，也喜歡在電影裡刻畫這種角色。行事作風不合邏輯的人不就是電影的魅力嗎？在大家忙著痛哭的《駭人怪物》團體靈堂裡，康昊前輩正在呼呼大睡，還把手放進褲子裡搔癢，我喜歡這種表達方式。我覺得人的這種樣子反而更真實。其實，人不是真的按照邏輯在行動。即使是在重要的時刻，人

們也會因為沒什麼根據的奇怪理由，作出草率的決定。我覺得人類有許多無法說清楚講明白的地方，而這種笨拙和荒謬的部分才是人類的真正面貌。這種想法是不是太虛無了（笑）。

「喂，好像出來了？好好做啦。」

——《殺人回憶》／宋康昊和全美善在旅館用女上男下的體位發生關係時對全美善說

李東振　這四部電影的人物都有點傻氣，《駭人怪物》好像最傻。

奉俊昊　《駭人怪物》在各方面都最接近類型電影，我覺得把這種人物放進類型電影裡會很有趣。讓那些最不可能對抗怪物的人來當這部電影的主要角色，寫劇本時塑造這樣的人物最有趣了。

李東振　在這一點上，南一（朴海日飾）往怪物丟汽油彈卻怎麼都丟不中的一系列慢動作鏡頭很有代表性。他很熟練地製作汽油彈，帥氣十足地扔出去，照劇情發展來看，他應該要成功才對。結果，最後一支汽油彈甚至直接從他手中滑掉，根本來不及丟出去，是吧？

奉俊昊　是的（笑）。

李東振　只有賢書（高我星飾）是例外。她是最小的孩子卻最成熟，是吧？

奉俊昊　也許，我電影裡的正常人只有《駭人怪物》的賢書（高我星飾）、《非常母親》的帝文（尹帝文飾）和美善（全美善飾）吧。

李東振　連《綁架門口狗》的知識分子兼大學講師尹柱（李成宰飾）也讓人感覺少了點什麼。

奉俊昊　他是個不會變通的人。《非常母親》的律師也塑造得很奇怪，會突然大聲喊話。不管怎麼說，我得改一下我的扭曲性格了（搞笑地握緊拳頭）。我要拍一部正面看待社會、引導社會走向溫暖結局的電影才行，就像看完電影《真善美》（The Sound of Music）走出電影院時，會全身上下充滿明亮的氣息一樣（笑）。

「距離上一宗謀殺案隔多久了？」

——《非常母親》／尹帝文調查女高中生命案時突然問他的同僚宋清晨

李東振　繼《殺人回憶》之後，您時隔六年透過《非常母親》推出另一部殺人命案的電影。《殺人回憶》的白光浩（朴魯植飾）以嫌疑人身份去現場對證時，他的父親在後頭哭喊。《非常母親》或許可以視為從這裡深化、開展的故事。光浩跟斗俊兩人都是「鄰家傻瓜」這一點非常相似，說話的語氣也相仿。換句話說，光浩好像可以說是斗俊的原型，只不過光浩是目擊者卻被誤認成犯人，而我們本來以為斗俊是目擊者，結果是真兇。

這不是我的思考脈絡，但我在寫劇本的時候，確實有過這種感覺，當時也覺得無妨，因為《非常母親》很明顯基本上就是一個母親的故事。不光是白光浩這個角色，我也不在意《非常母親》和《殺人回憶》有沒有關連之處。把這兩部作品拿來做關聯性分析很有意思，分開來看也沒關係。

奉俊昊　「看見他了吧？你去叫他一聲『智障』。」

—《非常母親》／監獄裡一名收押者教唆另一人去捉弄元斌

李東振　是這樣的，您的電影中，「鄰家傻瓜」角色很頻繁登場，不只《殺人回憶》的光浩和《非常母親》的斗俊，《駭人怪物》的強斗也是其中之一，在您目前為止拍的四部長篇電影裡，足足有三部之多。我很好奇您偏愛這種人物的理由（笑）。

奉俊昊　一九八〇年代末期，每個村子裡都看得到這種人，而村裡的人一般會差遣他們幹髒活。我特別喜歡不正常的事物。換另一種方式來說，我好像不喜歡帥氣的人事物。音樂指導李丙雨曾經對我說：「你看到帥氣的東西就想毀了它。」我就是看不下去啊（笑）。不管是攝影機角度或演員，我討厭電影出現帥氣的畫面，也討厭演員裝帥。

李東振　不管怎麼說，《非常母親》讓花美男代名詞元斌演一個傻瓜，您真是了不起（笑）。

奉俊昊　我以後去日本的時候要小心了（笑），日本粉絲會覺得「我們就是為了看他這個樣子等了五年嗎？」，但即便是演傻瓜的角色，元斌還是很帥。看來外貌好像真的代表一切，還需要什麼內在呢？元斌的臉可以解決所有問題（笑）。

—《非常母親》／藥材店老闆對金惠子說

「斗俊的媽，妳最近在做針灸啊？別做了。」

李東振　密醫也是您電影中經常登場的人物，很引人注目。《殺人回憶》的雪英（全美善飾）和《非常母親》的惠子（金惠子飾）都是。這是非常特殊的職業，為什麼您在電影中經常刻畫這種「業餘」幫人打針或打點滴的人呢？

奉俊昊　還能為什麼呢，因為很真實（笑）。去地方上的藥材店的話，在那裡工作的阿姨其實都是會針灸、配藥的韓醫師。她們收費便宜、門檻低，加上她們又很好說話，所以顧客很多。醫生是有權威的職業，不是嗎？相對來說，客人對這些阿姨可以放心傾吐自己的生活大小事。

李東振　跟密醫相關的，還有那個合法營業的藥劑師賣藥給密醫的場景。體制內的藥師，應該會瞧不起這些人才對。

奉俊昊　我的岳父是藥師。他說最近有無照行醫的人去跟他買藥，甚至他們還會親自去患者家替患者打點滴。首爾到現在也還有這種人。這一切都非常有韓國特色。這麼看來，西方觀眾似乎會很難理解這部電影。

李東振　看到真正的藥師跟「業餘」藥師對話，讓我覺得很溫馨（笑）。

「賢書的位置，原來很容易就能找到啊。」

「就是說啊，該死，你就該早點來找我幫忙的。」

你們一家人本來就這麼笨嗎？

——《駭人怪物》／在大電信公司上班的任弼成說可以輕鬆找到失蹤的高我星的位置，解釋完操作方法後教訓後輩朴海日與他的家人

李東振

您的電影主角確實和典型的英雄相去甚遠。

奉俊昊

電影裡，比起英雄式反抗體制的個體，我認為以奇特的方式接納體制並且將它內化的個體更有意思。以三豐百貨倒塌事件為例58。那絕對是一場社會災難，當時很多失去家人的人卻怨嘆說：「要是我賺多一點，我的女兒就不用去三豐百貨打工，就不會死了。」這該說是韓國人的特性嗎？當體制出現問題，韓國人不是努力讓自己昇華到另一個層次，就是試圖把它化解為個人問題。在判斷它是好是壞之前，我想真實地展現這些東西。既荒謬好笑又令人心痛，好像就是韓國人的模樣。

「唉呦，發神經呢，田埂上是抹了蜂蜜嗎？」
——《殺人回憶》／電影開頭亂糟糟的命案現場，宋康昊看著慌亂的班長邊希峰和其他警察接連滑倒

李東振

您很執著於讓角色滑倒的滑稽場面呢（笑），即使是在那種劇情脈絡中需要保持嚴肅的時候。

奉俊昊

我不認為那些戲是搞笑鬧劇，而是把它們看成一種紀錄片式的滑稽，一種寫實的描寫，完全沒有要用它來逗笑觀眾的想法。不過，《駭人怪物》裡保健福祉部職員（金雷夏飾）進到團體靈堂時不小心滑倒的戲，確實是我刻意鋪的笑點，因為我覺得這個人物必須以「破音」59登場。但是其他的搞笑場景，因為那些角色都像是螺絲鬆脫了，所以讓他們身體凹折。

58　一九九五年南韓大型百貨商場倒塌事故，造成五〇二人死亡，九百三十七人受傷。
59　삑사리，原意是指唱歌時的破音，後借指為「失誤」，是奉俊昊電影的一大特色。

李東振　身體凹折？

奉俊昊　華城連續殺人案的調查資料裡，可以看到有位刑警陳述說：「當時的警察是殘疾的。」我對這句話印象深刻。事實上，在實際調查過程中，真的有個刑警因為中風而導致身體局部癱瘓了，所以，拍《殺人回憶》的時候，我想表達一種殘疾的形象。那場田埂戲裡，班長（邊希峰飾）摔倒後，另一個警察後來在同樣位置也摔倒，雖然看起來很搞笑，但最終是想表達警察重覆在犯同樣的錯誤那種挫敗感。

李東振　「各位，現在電視新聞上應該正在播出相關說明。來，因為時間關係，就直接用新聞代替我說明吧。」

——《駭人怪物》／進入團體靈堂的保健福祉部職員金雷夏打開電視

奉俊昊　不只保健福祉部職員進入團體靈堂時摔倒的戲，還有他彷彿一切都在掌控中、自信地打開電視，結果卻什麼都沒有的戲，也是很具代表性的「破音」場面。本來這種類型的電影在那種情況下，打開電視時，電視會毫秒不差地播出該事件的相關新聞。確實是如此。有一件跟「破音」有關的事很有趣。我接受法國電影雜誌《電影筆記》（Cahiers du Cinéma）採訪的時候，他們也問了這類的問題，我開玩笑說：「在韓國，有個專有名詞『破音』來形容這種情況。」那位記者把破音的拼音「Picksary」記了下來，後來我翻開雜誌差點昏倒，因為採訪標題上大大地寫著「破音的藝

術」（笑）。（奉俊昊導演邊說邊拿下書架上的《電影筆記》，翻到後面直接給我看採訪報導的標題）

「喂，容裝，容裝啊，他沒去那邊嗎？

啊，事情真的大條了。」

—— 《駭人怪物》／刑警沒追到朴海日，氣喘吁吁不斷喊著刑警同僚的名字

李東振　「容裝」是取自《駭人怪物》監製——Cheongeoram公司代表——崔容裝的名字吧？《殺人回憶》裡女刑警（高瑞熙飾）的名字好像是一九七〇年代人氣諧星的名字。您給角色取名字時，好像玩得滿開心的。

奉俊昊　替那個角色取名叫容裝，是拍攝時一時興起的玩笑。演刑警的演員本來只需要叫出這個名字就好，結果他慌慌張張喊了這個名字很多次。去海外參加電影節時，我跟崔容裝代表坐在一起看《駭人怪物》，看到那場戲時讓我真的很不好意思（笑）。權貴玉的角色就像您說的，是借用了人氣諧星的名字。那您知道《綁架門口狗》的主角為什麼是叫朴賢男嗎？

李東振　不知道，好像有很有趣的幕後花絮，我很期待一聽。

奉俊昊　那個團體已經解散，所以現在可以說了。以前不是有個叫Young Turks Club的偶像團體嗎？裡面有一位叫韓炫南的成員。其實那個團體的形象不是很精緻，儘管這樣說有點抱歉，但應該說他們很「江北感」60吧。

60　相較於江南的有錢人形象，江北的形象偏平民。

奉俊昊　（笑）？所以我用了那個名字。《殺人回憶》裡，金相慶飾演的徐泰潤，名字是從歌手徐太志發想而來的[61]。

李東振　為什麼呢？

奉俊昊　徐泰潤是首爾來的刑警，很想在第一線主導調查。我當年真的很喜歡徐太志。其他角色的名字應該也有故事吧。那麼，《殺人回憶》宋康昊的角色朴斗萬[62]呢？

李東振　那個名字就是餃子反過來念啊（笑）。另外，我也把攝影師的名字拿來用了。《殺人回憶》裡金雷夏飾演的刑警趙容九，名字就是來自攝影師趙容圭。朴強斗（宋康昊飾）則是想取個跟朴斗萬差不多感覺的名字。

「朴先生？細菌朴？把口罩拉下來。」
——《駭人怪物》／負責防疫的區廳公務員以為邊希峰是防疫公司的員工，想向他收賄

奉俊昊　高我星那個角色的名字一樣。名字裡有個「賢」字，就給人非常賢明的感覺。

李東振　如此看來，從朴賢男、朴斗萬到朴強斗，您很偏愛朴姓呢（笑）。

奉俊昊　我母親姓朴。很奇怪，在名字前面加個朴，就會感覺變得很親切。我有個朋友的女兒叫賢書，跟《駭人怪物》高我星那個角色的名字一樣。

61　韓文中，「太」和「泰」是同音同字。
62　斗萬（두만），反過來讀就是餃子（만두）。

「她叫什麼名字？」

　　──《非常母親》／尹帝文問他的刑警同僚，指著掛在屋頂上的女高中生屍體

奉俊昊

　　《非常母親》的主要角色，包括惠子、美善、帝文在內，都用了演員本名。那為什麼不稍微改一下元斌的本名金道振來用，而是用「斗俊」這個名字呢？

李東振

　　如果用「道振」，感覺很像舊病復發（笑）[63]。而且他現在以元斌的藝名在活動，電影裡如果叫他的本名會很失禮，最後就決定叫斗俊了。

　　「不要跟鎮泰那小子玩，他是本性差的孩子，天生就沒救了。」

　　──《非常母親》／金惠子叫元斌不要跟朋友晉久一起混

奉俊昊

　　那晉久在《非常母親》裡為什麼叫鎮泰？

李東振

　　也許是英九[64]這個名字給人的感覺，如果給那個角色取名晉久，會給人一種傻呼呼的感覺（笑）。鎮泰這個名

────────
63　道振（도진）另有「復發」之意。
64　英九是韓國有名的傻瓜角色。

字跟斗俊恰巧相反，有種「頭腦機靈的渾小子」、「讓人很難討厭他的混球」這種感覺。朱朴的角色，因為演員很晚才登場，名字在之前就被提到幾次，所以我想取個特別的名字，方便觀眾記住它。文雅中的名字本身是想傳達一種憂鬱又悲傷的感覺，原本我取的是文雅淑，可是太老氣了。

「剛才決定的，我們小狗的名字。」

「順子？」

「安靜一點，會吵醒順子。」

——《綁架門口狗》／金好貞提高嗓門要丈夫李成宰安靜

李東振

　順子？」

奉俊昊

　《綁架門口狗》尹柱（李成宰飾）養的狗不是叫順子嗎？我第一次看到那場戲，心想導演還真狠（笑）。那隻狗是下巴超長的白色貴賓狗呢（笑）。不知道那位順子過得好不好。我十幾歲的時候，第一夫人[65]的海外巡訪日程特別多，穿著中殿娘娘[66]的衣服、在飛機梯上揮手的樣子非常獨特。韓國應該沒有比她更常上電視的第一夫人了吧。

65　指韓國前總統全斗煥的夫人李順子。

66　即王妃。

「喂，快走吧，吃飯去。」

——《駭人怪物》／怪物出沒事件發生後，巡邏漢江邊的警察催促同僚

李東振　「吃飯」這種台詞在您的電影中出現次數非常頻繁。除了我現在引用的之外，《駭人怪物》的最後一句台詞果然也是「關電視，專心吃飯！」除了這次採訪一開始我挑出來的《殺人回憶》「有好好吃飯嗎」，還有《非常母親》中斗俊吃到一半跑出去，惠子叫住他，要他吃完再走。《綁架門口狗》也有類似的台詞吧。

奉俊昊　《綁架門口狗》也有這種台詞嗎？

「嗯，我去準備飯。」

「好餓。」

「喔，回來啦？」

——《綁架門口狗》／李成宰睡午覺醒來，對剛回家的妻子金好貞說

李東振　妻子（金好貞飾）回家，午覺剛醒的尹柱（李成宰飾）不是一邊擦眼鏡、一邊說要幫她做飯嗎？

奉俊昊　啊，有這場戲（笑）。那部電影有很多生活場景，所以無法避免這種日常對話。但為什麼我會寫這麼多這種台詞啊？我又不是餓著肚子長大的（笑）。以《駭人怪物》來說，那句台詞確實有點題的目的，因為那部電

影的主題就是「餵養」。

「您是他家人吧？」

「我是他認識的哥哥，他沒有家人。」

「反正您是他監護人，是吧？」

——《殺人回憶》／護士請宋康昊在刑警同事金雷夏的手術同意書上簽名

李東振　其實，您有四部電影都放進了沒血緣關係的人與人之間的互助。《綁架門口狗》裡的賢男（裴斗娜飾）成為公寓獨居老人住院時的監護人；《殺人回憶》裡，斗萬（宋康昊飾）在感染破傷風的容九要動截肢手術時，成了他的監護人；短篇電影《搖擺東京》裡，一個長年關在家裡的男性社會弱者，為了幫助另一名開始把自己關在房裡的女性弱者，硬逼自己冒險走向外面的世界。《駭人怪物》裡，這種主題最為強烈，最後一場戲中，強斗餵養了毫無血緣關係的世杜。導演，您讓某個弱者去餵養或照顧另一個更弱者，似乎是想藉此暗示希望的存在。

奉俊昊　是的，那個很重要。《駭人怪物》裡透過「餵養」的主題，展現一種跟社會惡性循環形成對比的良性循環。從流浪少年世柱的角度來看，他在電影裡一共換了三次監護人，但最終讓這個身為最弱者的小孩得到保護，這正是《駭人怪物》中我是非常重要的一點。正如您所說的，自己也是弱者的人守護了身為最弱者的小孩，這正是《駭人怪物》中我想展示給大家的核心。如此看來，這電影不能算是家庭片了。相反地，我不太記得《綁架門口狗》和《殺人

回憶》裡，為什麼我會寫出跟吃飯有關的台詞。看來那單純是我的習慣而已（笑）。其實，我認為，為吃飯這件事做出最精采描述的是趙廷來的小說《太白山脈》裡吃杜鵑花而排出血便，「我們很飢餓，我們得吃東西」──真的寫得太好了。

「所以這孩子（反而）是監護人？」

「她有個外婆，但是個癡呆患者。」

「聯絡家裡了嗎？有監護人嗎？」

──《非常母親》／刑警尹帝文詢問被害女學生個人資料時，與同事宋清晨之間的問答

李東振　《非常母親》在這個主題上，呈現了截然不同的面向。如果說，導演先前想展示沒有血緣的關係也能成為希望，《非常母親》則呈現了即使有血緣關係也可能讓人變絕望。之前的作品裡，描繪了那些在不道德的社會和體制下努力展現道德性的個人，《非常母親》卻是讓那些人看不見光明的前景。

《駭人怪物》提出了社會體制為何不對弱者伸出援手的批判，但《非常母親》的設定是體制蕩然無存，不是嗎？律師和警察都只顧著自己。前三部長篇電影都在正面討論韓國社會的問題，所以這次我想拍一部不為韓

奉俊昊　國社會發聲的電影，這一點我覺得我做到了。不知道是不是因為在《駭人怪物》的時候拍了太多這種內容，我自己都覺得不好意思了。但我以後，還是會拍這種主題吧（笑）。

「你，有父母嗎？你沒母親嗎？」

—— 《非常母親》／金惠子探視代替兒子元斌入獄的嫌疑人

李東振

我認為《非常母親》最重要的台詞是「你沒母親嗎」。這是惠子去探視替兒子背黑鍋入獄的朱朴時，流著淚說的話。這部電影裡，媽媽守護子女的崇高行為本身，存在著一種巨大的兩難。電影裡有三個需要被保護的弱者——受害者女學生雅中、無辜的犧牲者朱朴，以及斗俊。斗俊和其他兩人的決定性差異就是，他有守護自己的媽媽，也就是說，有沒有保護者造就了他們的命運。雅中雖然有外婆，但因為外婆老年癡呆了，所以反而需要她的照護，朱朴則是無依無靠。

那場戲，惠子不是看著背黑鍋的朱朴哭了，卻還是不吐露真相嗎？真正可憐的孩子雅中偶然被另一個同樣可憐的孩子斗俊殺害，比他更可憐的孩子朱朴替他入獄，而媽媽要終其一生獨力背負這一切。這樣看來，《非常母親》的內容實在太黑暗了。我自己也在想我為何要做到這種地步。（笑）。

奉俊昊

「老實說，你不不像是殺人兇手。
不是每個人都敢殺人，你為什麼這麼做？
你不是那種狠毒的人。」

「我狠毒啊，我，用我自己的方式。」

—— 《非常母親》／刑警尹帝文逼問元斌，元斌反駁

李東振　真的，您為什麼要做到這種地步呢（笑）。《非常母親》也許是您的作品中最狠毒、最強烈又黑暗的電影。

奉俊昊　我試著做到極致。惠子探望朱朴的那場戲本來有襯音樂，我再三思索之後拿掉了。我感覺好像就該這麼做，反正我們終究不可避免要直面黑暗。

「他為什麼殺人？」
「他本來就不是正常人。」

——《非常母親》／金惠子聽說真兇落網，問刑警尹帝文他的犯案動機

李東振　《駭人怪物》和《非常母親》確實在某個層面上有共通點，都展現了父母對子女盲目、無條件的愛。《駭人怪物》的親情是從正面、理想化的角度去刻畫，相反地，《非常母親》的親情是從冷靜、懷疑的角度出發，尤其是《非常母親》的朱朴和《駭人怪物》的世柱，兩人在結局中形成對比的命運非常有趣。

這麼看來，《非常母親》是《駭人怪物》的相對。《駭人怪物》裡的家人強烈團結在一起，《非常母親》裡的媽媽也拚了命地想保護兒子，但《非常母親》以餵養世柱來代替女兒賢書，而是把朱朴關入監獄後離去。是因為我個人喜歡這種結構嗎（笑）？不過，用世柱替代賢書的靈感實際上是來自電影

奉俊昊　《長驅直入》（Uncommon Valor）的一場戲。那是一九八〇年泰德‧柯契夫（Ted Kotcheff）執導、金‧哈克曼（Gene Hackman）主演的商業電影，故事在講述身為特殊部隊成員的父親前往越南尋找失蹤的兒子，經過一番周折，父親得知兒子的死訊，最後找到了兒子的朋友，兩人在直升機前相擁而泣。電影本身非常男性陽

剛，以美國為中心，奇怪的是那場戲非常打動我。我好像是寫《駭人怪物》寫到某個階段時，突然想起很久以前看過的那一場戲。

「你得先喝，我才能跟著喝。」

「但妳逼我先喝，加了農藥的巴克斯。」

不得不帶著你一起去死。」

「什麼殺死你，那時候我有多痛苦，

「沒錯吧，那時候媽媽想殺死我。」

——《非常母親》／元斌想起五歲時母親想帶著他自殺的回憶

李東振　《非常母親》的母子關係隨著時間推移，越來越複雜。這部電影裡，他們母子同時也給彼此帶來無法遺忘的痛苦。

奉俊昊　從某方面來說，《非常母親》這對母子間的鬥爭像是為了控制彼此。或許這也是一個在講媽媽不了解兒子的故事。母子是世界上最親近的關係，媽媽看著兒子所有的樣子，連他排泄時都在一旁看著，可是媽媽不了解他真正的心思。母子之間都這樣了，何況是其他的人際關係？

這部電影裡，兒子有沒有向媽媽表達過愛意呢？或許這也是一個在講兒子向媽媽復仇的故事。

「你想到什麼？」

「喔，很重要的事，是五歲的時候吧？」

那時候妳要殺我，餵我喝加了農藥的巴克斯。」

——《非常母親》／元斌告訴來探視的金惠子自己想起久遠以前的事

李東振　電影後半部出現了反轉，但是在電影中間，斗俊想起小時候媽媽餵他喝毒藥的事，也很令人毛骨悚然。

奉俊昊　那大概是《非常母親》最可怕的戲吧。這種對話竟然出現在母子之間，真的很恐怖。我煩惱過這場戲的必要性，不確定這個設定是不是把這對母子做得太特殊了。但如果加入這場戲，因為媽媽過去經歷過那種事，大家就能理解她為什麼對兒子那麼執著、為什麼會有那種強迫性行為了吧。這裡的台詞也能展現斗俊殘忍的一面，所以經過深思熟慮，我選擇拍了這場戲。我認為透過這場戲，可以縮略這對母子的過去種種。他們的人生曾經那麼辛苦，也試過結伴自殺。過往的悲劇會留下極大的陰影。不久前，我看到一篇新聞報導說有個得憂鬱症的媽媽揹著孩子跳漢江自殺，媽媽活下來，小孩卻死了。一想到那位獨活的媽媽往後的人生，我就膽戰心驚。她本來就因憂鬱症而苦苦掙扎，我在想老天爺怎麼能給她這樣的懲罰。《非常母親》的母子最後是兩人都活下來了，取而代之的可怕懲罰就是，當時年幼的兒子還記得這一切。

李東振　姑且不論媽媽的決定是否失德，純粹從感情面來說，她的決定是可以理解的。撇開母子關係、冷靜來看的話，我認為《非常母親》可以說是一部描述母性能有多可怕的電影。

奉俊昊　很多生育小孩的媽媽觀眾表示「換作是我，我好像也會那樣做」。有人覺得心酸，也有人覺得可怕。所謂的母愛，真的能凌駕正義與真相之上嗎？母性可以被神祕化到這種地步嗎？我在電視上看過一個紀實報導節

李東振　目，內容真的讓我起雞皮疙瘩。那是一起真實事件，一名六十多歲男子住在多戶住宅的半地下室，他不斷收養、棄養住在延邊的朝鮮族女孩，鄰居們覺得可疑而向官方舉報。調查結果揭露了那個男人一直在性侵那些無力反抗的朝鮮族女孩，把她們當成玩物。如果女孩長大後反抗他，他就棄養，把她們送回中國。奇怪的是，男人的老母親跟他一起在小屋裡。快九十歲的老人家跟他一起生活，房子那麼小，她肯定知道屋裡發生的任何事情吧？經馬賽克變聲處理後，節目播出老人家的採訪，那真是整集節目的高潮。

奉俊昊　她怎麼說？

李東振　那位老人家會一邊罵那些被領養的少女，一邊袒護兒子。老人家滔滔不絕地罵了非常難聽的髒話，真的是很可笑又可怕。她說自己的兒子只是做了善事，對兒子的善行深信不疑。它讓我心裡湧上一種心酸又驚悚的感覺，跟《非常母親》是相通的。惠子也是用野獸本能在保護兒子。即使她在無辜入獄的朱朴面前潸然淚下，但終究沒說出真相，不是嗎？

「你做了什麼？尿出來了嗎？」

「槍聲嚇到我，害我尿出來一點點。」

—— 《駭人怪物》中間，宋康昊一家朝怪物開槍，李在應和李東浩兄弟正式登場的對話

奉俊昊　一般來說，重要的角色會在前面就有向觀眾介紹該人物的出場戲，但您的電影裡，重要人物不會提前登場，要過一段時間，等劇情展開到需要那個人物時才開始刻畫他們，好比說《駭人怪物》的世鎮（李在應飾）和

奉俊昊　世柱（李東浩飾）兄弟。

奉俊昊　《駭人怪物》裡好像特別是這樣，而且我是刻意這麼做，因為我認為這是一部描述主角離開家之後的公路電影（Road movie）。所謂公路電影是指主角和路上的人相遇、分離的類型，對吧？所以人物是以那種方式登場。這部電影裡給怪物致命一擊的遊民（尹帝文飾），或許是這種傾向的巔峰人物吧。其實，就電影劇本寫作法來說，這是個非常不負責任的人物（笑）。一九七○到八○年代的好萊塢類型電影裡，特別多這種人物。前面完全沒介紹過的人物，突然在高潮戲裡冒出來，輕鬆把問題解決了。話說回來，《駭人怪物》上映後，世鎮和世柱兄弟是讓我留下很多遺憾的角色。他們只在電影開頭偷餅乾的戲裡短暫登場，我有想過，除此之外，是不是應該多鋪幾場戲，好讓觀眾更認識他們呢？他們是另一個家庭，也是故事的核心人物。

「徐泰潤刑警應該正在她附近緊跟著。」
——《殺人回憶》／宋康昊擔心雨天穿紅衣去引誘真兇現身的女刑警安危，金雷夏回答他

李東振　《殺人回憶》裡，斗萬（宋康昊飾）是抓住整部電影重心的角色，不過，帶領觀眾融入情感線的人物大概是泰潤（金相慶飾）。泰潤起先是理性派，隨著案情陷入迷宮，他也逐漸陷入感情的激浪中。看這部電影的時候，觀眾的心理變化過程是跟著泰潤走的。

奉俊昊　泰潤在最前線引爆對於殘酷事件的悲傷與憤怒情緒，尤其是越到電影後半，那種情緒似乎是對的。金相慶第一次看完劇本後說的第一句話就是他很氣。聽了那句話，我很滿意。因為那就是《殺人回憶》不可或缺的情

緒。相較之下，斗萬是從故事最前線後退了約十公分，可以說是收攏整部電影的角色。

「啊，我正要下樓，現在還在電梯裡。」

—— 《駭人怪物》／逃離離他們一家人被強制隔離的醫院時，邊希峰的手機通話內容

李東振　最近有很多電影會以二‧三五比一的鏡頭比例拍攝，您的作品畫面比例卻都是一‧八五比一。多段式電影《東京狂想曲》中，您負責的〈搖擺東京〉也是一‧八五比一的畫面比例。尤其是其他導演來拍，考慮到空間背景與怪物題材的特性，可能會選二‧三五比一的比例拍攝，但您還是選擇一‧八五比一。這是因為在您的電影中，比起水平構圖，垂直構圖更重要嗎？

奉俊昊　聽到我要拍攝以漢江為背景的怪物電影，大家紛紛推薦我用寬比例。我是因為覺得我會有很多垂直構圖的鏡頭才堅持使用一‧八五比一。我就是莫名地比較喜歡這個比例。而且，我覺得這個尺寸比較尊重演員。大家都說二‧三五比一的比例視覺更壯觀，但對我來說那是一種偏見。《駭人怪物》中，賢書（高我星飾）被困住的空間本身就是深又窄的空間，出現不少垂直構圖。其實，仔細看的話，會發現還有不少由上而下拍攝的鏡頭。

「爸你現在聽好我說的。
我沒辦法從這裡出去。這裡是很大的下水道。爸爸，很大，很深。」

——《駭人怪物》／宋康昊被隔離在醫院時，本來以為已經死去的女兒高我星打電話來

李東振　您的電影好像非常重視垂直構圖，不光是《駭人怪物》，在《綁架門口狗》也是構圖的關鍵。這好像不只跟個人風格的層面有關，換句話說，也有一種階級意義的傳達？您電影中的垂直構圖，似乎也和溝通有關聯。《綁架門口狗》住在公寓高樓的居民，跟住在平地的警衛、公寓管委會的員工，還有住在地下室的遊民，階級之間上下交錯，層層交織。《駭人怪物》裡，在南一（朴海日飾）跟著即將背叛他的前輩（任弼成飾）進入高樓的戲裡，垂直構圖也至關緊要。

奉俊昊　是的。南一為了得到社會運動圈那位前輩的幫助而登上SK大廈，然後又逃下樓的戲是代表性畫面。那個段落裡，他搭電梯直線上升到高處，又重重落地，被追著跑進破舊小巷弄，最後一路下降到道林川的道路橋墩底下，整個過程就是以垂直構圖展開的。我在拍攝短片的時候，甚至想過要拍直式鏡頭的電影。我很喜歡直式照片的感覺。王家衛導演的電影《花樣年華》就有直式鏡頭感，我非常喜歡。

李東振　《花樣年華》是藉由門和牆刻意地不斷營造出直式鏡頭感。

奉俊昊　視覺效果有些擁擠。畫面裡有個直式的框架，鏡頭帶有一種核心凝聚的感覺。

李東振　《非常母親》開頭那裡，鎮泰和斗俊去高爾夫球場搗亂也能看出階級脈絡。

奉俊昊　沒錯。那是我第一次去高爾夫球場。場地真的太高級了，讓我不禁有點膽怯，心想：「原來有錢人都這樣玩啊。」去那麼高級的空間拍小混混拿棍子打架的場面，我忍不住心想：「我幹嘛特地跑來這種地方幹這種事啊，真莫名其妙。」（笑）。我費了好大力氣才借到那個高爾夫球場，只能拍一天而已。

「律師先生，他說的事呢⋯⋯說來話長。」

—《非常母親》／金惠子第一次帶律師跟元斌面會，元斌卻長篇大論說起打破汽車後照鏡的事，

金惠子打斷他的話

奉俊昊

與以往不同的是，您在《非常母親》第一次用了二‧三五比一的寬型畫面比例，我很好奇是什麼原因。

也許有人會覺得《駭人怪物》跟《非常母親》的畫面比例是不是反過來了，可是對我來說這是必然的選擇。

用二‧三五比一拍攝人物時，會有種不安定感，也能大膽地拍攝特寫畫面。舉例來說，帝文勸說斗俊那場

戲，就有一種刻意破壞的平衡，那種感覺很好。我覺得二‧三五比一更適合用來展現人物的不安、歇斯底里

或是執迷這些心理狀態。說到畫面比例就只想到電影規模，這種觀點讓我很難認同，比如黑澤明的大場面電

影《亂》不也是用一‧八五比一嗎？我個人認為，把二‧三五比一的畫面比例運用得最好的電影是保羅‧湯

瑪斯‧安德森的電影《戀愛雞尾酒》（Punch-Drunk Love），反而不是大衛‧連（David Lean）的電影《阿拉

伯的勞倫斯》（Lawrence of Arabia）。電影《戀愛雞尾酒》第一場戲靠著二‧三五比一的畫面比例就充份表現

出空蕩空間的奇異不安感。

李東振

「朴賢男，其實我有事要向妳坦白。

妳仔細看看我的背影，沒想起什麼嗎？」

—《綁架門口狗》／李成宰被裴斗娜看見他殺死小狗之後的背影，好不容易擺脫她的追趕，卻在

電影結尾處因為內疚而主動向裴斗娜婉轉地坦白

李東振　在您展開電影創作生涯的處女作中，第一場戲裡主角就是以背影登場。《綁架門口狗》的第一個鏡頭，是尹柱（李成宰飾）看著樹林的後腦勺。緊接著，另一位主角賢男（裴斗娜飾）也在書報攤前以看體育報的背影登場。《綁架門口狗》的兩位主角在最後一場戲也分別以背影出現。您的出道作品是一部關於背影的電影，為什麼呢？

奉俊昊　我不是想特立獨行才那樣做的（笑）。其實，拍人物的後腦勺是要呈現那個人正在看什麼。第一場戲中，尹柱看著樹林，意思是他想走進森林，而賢男是說出「我想當一次自己人生的主角」的人，不是嗎？所以她一邊看著體育報，一邊夢想著能成為聚光燈焦點。第一場戲裡看著樹林的是尹柱，最後一場戲裡走進樹林的卻是賢男。我想用這種方式製造出前後的落差，不是因為那是出道作而想要標新立異。

「真的不是你嗎？
看著我的眼睛，好好看著我的眼睛。」

──《殺人回憶》／能證明重大嫌疑人朴海日是兇手的決定性證據確定無效後，宋康昊瞪著他說

李東振　您的第二部作品《殺人回憶》跟前作《綁架門口狗》完全相反，是以童星李在應的正面特寫鏡頭開場，最後

奉俊昊

以宋康昊的正面特寫鏡頭結束。宋康昊的正臉在片中出現了好幾次，於是給人一種這是一部關於他的正臉的電影。不過，其他電影裡即使是正面鏡頭，角色的視線其實還是會稍微旁側，但《殺人回憶》裡演員是完全正對鏡頭的。雖然現在不能這樣說了，不過，這種視線處理手法在電影傳統中是一種禁忌吧？但其實這個手法早在《綁架門口狗》裡就已經出現了。賢男看著那個拿傳單來管理室蓋章的少女時，就是這種鏡頭。尹柱向賢男坦承真相的重頭戲，您用正面特寫鏡頭來抓拍兩位演員的手法，也再次運用在賢奎（朴海日飾）和斗萬（宋康昊飾）的《殺人回憶》重頭戲上。在電影的最高潮或最後一場戲使用正面抓拍的鏡頭效果，代表導演喜歡這種正面特寫的效果。您的電影手法很明顯有這種正面對決的傾向。

我很喜歡照片，最感興趣的就是人物照。我覺得人物的正面照具有最強大的破壞力。強納森・德米（Jonathan Demme）導演也經常使用正面鏡頭。不過，《殺人回憶》會這樣拍也跟主題有關（一邊說、一邊從書桌的架上抽出一本《電影中的臉孔》（Du visage au cinema））[67]。其實我也想寫一本這種書，被人家先出走了（笑）。犯人通緝公告上的照片，不都是正面照嗎？我認為這跟人的心理不無關係。在確認犯人的長相時，我們會想同時確認自身的安全。拍《殺人回憶》的過程中，我產生了想確認真兇長相的強烈衝動。這部電影裡，嫌疑人一路從朴光浩（朴魯植飾）、趙秉順（柳泰浩飾）一直到朴賢奎（朴海日飾），感覺越來越接近兇手的真面目，所以不得不把鏡頭推向人物的臉。這部電影最後一場戲裡，面對宋康昊正臉的是觀眾，也有可能是來看電影的真兇。這是電影最後的畫面，卻是在初期就拍攝了，所以有點為難康昊前輩。我請他做出「忍住不射精的表情」，他一臉荒謬地看著我（笑）。

你真的是無辜的嗎？看著我的眼睛。

——《殺人回憶》／宋康昊抓住第一名嫌疑人朴魯植的肩膀，盯著他的臉說

李東振

《殺人回憶》最強烈的戲，就是正面凝視鏡頭的電影結尾，有種像是從間接評論一下子切換為直接接觸的強烈感覺。它非常單刀直入，也是多層次、象徵性的鏡頭。而且由於斗萬的視線看向了觀眾，使得它的意義超越了故事、延伸到大螢幕之外。斗萬透過攝影機，凝視螢幕外的觀眾的那個表情有什麼意義？

奉俊昊

那部電影最後一場戲的主題是「過去的箭」，來自過去的箭命中了斗萬心臟。此外，在這場結尾戲裡，作品內與外的界線消失了。電影攝影的規則被打破，電影中的人物直接凝視螢幕外的觀眾。這是真實故事改編的作品，真兇也許就是坐在你身邊看電影的觀眾。那場戲我拍了好幾種不同的表情，最後放進電影裡的是感覺最強烈的版本。拍這場戲的時候，康昊前輩用很內斂的方式演出，我一直要求他多釋放一些感情。後來我聽說，因為我不斷在他耳邊唸個不停，康昊前輩心想「這傢伙想在這場戲一決勝負啊」，於是也使出渾身解數來演了。

「好了嗎？讓我們睡覺去吧。在這裡蓋章就結束了。」

——《殺人回憶》／宋康昊徹夜審問第二名嫌疑人柳泰浩之後

李東振　您一開始就是把這場戲當成最後一場戲嗎？

奉俊昊　我還拍了一個結尾時真兇消失在都市人群中的鏡頭，但因為太老套，最後拿掉了。

「真神奇。」

「什麼？」

「不久以前，有一個叔叔也在這裡看著這個洞，

我問叔叔在看什麼。」

「然後呢？」

「他說了什麼，對了，他說他想起了以前在這裡做過的事，說自己很久沒來了。」

——《殺人回憶》最後一場戲／宋康昊重回殺人現場，跟偶然碰見真兇的女孩對話

李東振　最後一場戲，看見真兇的那個女童星，她身上的純真感也令我印象深刻。

奉俊昊　我特意選了個長得像天使的女孩。看著像天使般的女孩卻只能想到她口中的惡魔，我想表達那種矛盾。在這場戲之前，斗萬看了太多分不清是惡魔或天使的人而痛苦不堪。最後我想讓他看著像天使一樣的孩子，讓他的心得到淨化。但即便如此，斗萬的最後一個鏡頭仍只能夠正面凝視。

「喂，向左轉！」

——《非常母親》／酒吧老闆娘的女兒跟元斌鬥嘴，老闆娘趕她回屋裡去

李東振

如果說《綁架門口狗》是背影的電影、《殺人回憶》是正面的電影，那麼《非常母親》可以說是側臉的電影。您在這部片裡用的特寫鏡頭比別部電影要多，尤其是經常出現九十度角的側面拍攝鏡頭，當中最典型的就是母子吃飯戲。我們在那場戲看到媽媽的正臉，同時看到兒子的側臉。除此之外，包括監獄面會戲在內，很多場戲都從側面拍攝了兒子斗俊的臉。

奉俊昊

這部電影我想多用側臉鏡頭，所以就那樣做了。側面的感覺跟正面的感覺非常不一樣，所以拍最基本的吃飯戲時，也讓兩個角色呈九十度直角。看著人的側臉時，我們會覺得看不到他的另一面。但相對地，我也想要從正面看的感覺，所以在監獄會面的戲裡，斗俊講起小時候被餵農藥的事時，我讓斗俊用手遮住半邊臉。在那之前，惠子和律師去探望他的戲裡，也是呈現他的側臉居多。斗俊對惠子胡言亂語，說「這個罪轉了幾圈又回到我身上」那時候也是如此。在提到「罪」這一點的時候，我想要只能看得到他半邊臉的感覺。

「在這裡解決吧。」

——《非常母親》／刑警尹帝文勸開車撞到元斌的教授一行人

李東振　《殺人回憶》和《非常母親》的結局中，看待過去的態度可以說正好相反。《殺人回憶》最後一場戲，斗萬瞪大眼、正面凝視的時候，像在用他犀利的眼神警惕世人切莫遺忘過去。反之，《非常母親》結尾的惠子為了忘記過去而拚了命跳舞，在劇烈擺動的畫面中，惠子成了剪影，難以區分誰是誰了。

奉俊昊　但看起來就只像是一種掙扎。如果針灸和舞蹈能讓人遺忘該有多好，可惜大家都清楚事實並非如此。我一邊拍《非常母親》，一邊對舞蹈產生了許多想法。這部電影的開始和結尾都在跳舞，放在不同的脈絡下，似乎可以做出各種不同的解讀。它可以是悲傷之舞，也可以是喜悅之舞。還有，跳的人的不同，跳的方式不同，也會有截然不同的感覺。

　　「正好，
　　有一個經穴，在大腿上，
　　可以解開你的心結，清除你心裡所有可怕的記憶，。」

　　　　—— 《非常母親》／金惠子勸誘因目睹恐怖現場而痛苦的拾荒老人扎針

李東振　在《非常母親》的劇情中，知道的事與不知道的事、記得的事與不記得的事之間，真的有很大落差。作為母親，兒子想起了她希望他能忘記的五歲時期，是多麼地殘忍。我認為到最後她會不斷反覆想起這件事。殺人本身就很可怕，而他們倆都成了殺人犯，光是面對面坐在餐桌上就夠令人害怕了，但他

奉俊昊　落差太大了。作為母親，兒子想起了她希望他能忘記的五歲時期，是多麼地殘忍。我認為到最後她會不斷反覆想起這件事。殺人本身就很可怕，而他們倆都成了殺人犯，光是面對面坐在餐桌上就夠令人害怕了，但他們彼此心知肚明才是真正可怕的事。透過新近發生的事件，她確認了兒子還記得多年前的悲劇。這件事帶來

的痛苦，說不定比殺人的痛苦還要大，所以母親才會往自己的大腿上扎針。

「你要全部都想起來才行。」

——《非常母親》／金惠子去監獄面會，當著律師的面叮囑元斌

李東振　《非常母親》的劇情充滿了矛盾的情感。起先媽媽努力希望兒子能想起來，到後來連她自己都為了遺忘而苦苦掙扎。兒子沒想起該想起的事，卻想起她本來以為已經永遠忘記的五歲時的悲劇。

奉俊昊　簡直是噩夢連連。殺人是瞬間的，但記憶是永恆的，後者更是可怕。最後惠子在大腿上扎針的心情既矛盾又悲傷。斗俊出獄了，還把針灸盒還給自己。她不往兒子身上扎針，而是扎了自己。從某種角度來看，雖然她扎針的目的是渴求遺忘噩夢，但那終歸是惠子第一次替自己做了點什麼。接下來的日子該怎麼過，光想就讓人毛骨悚然。惠子究竟該如何度過往後的每一天呢？

李東振　為什麼設定扎針的部位是大腿，而不是其他部位呢？

奉俊昊　這是跟我一起寫劇本的朴恩喬編劇的點子。她覺得惠子撩起裙子往腿上扎針，感覺會不錯。惠子慢慢捲起裙子，露出荏弱的腿，然後親手往大腿內側扎針，更有私密感、女性感。

李東振　雖然您的第一部作品沒能大賣，但三年後推出的第二部作品《殺人回憶》動員了無數觀眾進場觀影。由於這部電影的結局是基於悲劇性的真實事件改編，最後沒能抓到真兇，所以即使票房成績不錯，但您好像也無法因此而開心。

奉俊昊　　每個人都恭喜我，不過我笑不出來，總是小心翼翼，不想給任何人添麻煩。即使票房大賣，我也總是覺得焦慮不安。《殺人回憶》是根據悲慘的真實事件改編成電影，經過這一切之後，我決定不再以真實故事為素材來拍電影。

李東振　　我想起《殺人回憶》上映時也採訪過您。當時的您跟現在不一樣，表情非常嚴肅認真，也不怎麼開玩笑。

奉俊昊　　《殺人回憶》拍完很久後，我的精神仍繼續受到折磨，花了很長時間才走出那個故事。一般來說，這種情況發生在演員身上居多。朴鎮彪導演也把悲劇的真實故事拍成電影《那傢伙的聲音》，我想他可能有過跟我一樣的經驗吧。[68]

「喂，你快去見校長。」

「你要我直接去見校長？」

—— 《綁架門口狗》／林常樹勸告想成為教授卻不得其法的李成宰

李東振　　寫劇本的時候，您說您產生強烈想見犯人的衝動？

奉俊昊　　是的。我想在網路上傳只有真兇才會知道的細節問題，想從網友的評論中確認真兇是否在其中。我還擬了很多問題，想直接跟犯人見面，當面問他：「你現在幸福嗎？」犯人現在大概生了小孩，過著平凡的生活吧。

[68] 根據一九九一年的「李亨浩誘拐殺害事件」改編。韓國首爾江南的九歲男童李亨浩被綁架，警方在四十四天內和犯人周旋，同年三月在漢江江邊發現李亨浩遺體。此案與「華城連鎖殺人案」、「城西小學生失蹤案」並稱韓國三大懸案。

李東振　想到這些事，我就會很難受。我在想那個人也許是為了殺人而殺人。比方說，第五名犧牲者是在零下二十度的酷寒中遇害。請想像一下，那天他躲在田裡，強暴了一個二十歲女孩後，殺了她再為她重新穿好衣服。如果沒有瘋狂的殺人意圖，那是不可能辦到的。從犯人的犯罪模式來看，犯行過程中他沒有絲毫動搖。

《殺人回憶》雖然是很出色的作品，但它的票房成績可以如此亮眼，還是很出乎意料的。因為不管電影多麼有意思，一部驚悚懸疑電影的結局沒能抓住犯人，走這種令人鬱結的開放式結尾，居然能打出全壘打，真的很出人意表。

奉俊昊　我當時也很困惑。雖然我盡可能拍得有趣一點，但《殺人回憶》不是那種可以開心看完的電影。我在想，是不是因為這部電影起到淨化（Katharsis）的作用[69]，讓觀眾在其中宣洩了挫敗的情緒呢。就像儘管已經全力以赴，最後仍以五比四的比數踢輸了的足球賽一樣。網友當時對於這部電影的評論，無一不在對華城連環殺人事件、對催生這場悲劇的時代發出嘆息或表達憤怒。我想傳達給觀眾的炙熱情感，他們確實收到了。這是我覺得最有意義的事。

李東振　據我所知，《殺人回憶》這部電影是源於您的憤怒。

奉俊昊　我看完原創舞台劇《來看我吧》[70]之後，開始重新審視這個事件。那時候我覺得非常憤怒和悲傷，決心要把這個事件拍成電影。我越是研究那些資料，就越自然而然得出以下的結論：這個未結案件，是一九八〇年代的暴政和昏庸下的產物。

李東振　《駭人怪物》呢？二〇〇六年夏天上映，上映九天就突破五百萬觀影人次，二十一天突破千萬觀影人次，最

69　藉由鑑賞音樂、藝術或悲劇起到淨化作用，使觀眾心靈解放。

70　《殺人回憶》是以一九九六年首次上演的舞台劇《來看我吧》（날 보러 와요）為藍本改編。

奉俊昊　終觀影人次是一千三百零一萬人，至今仍高居韓國歷年電影票房榜首[71]。當時《駭人怪物》的娛樂稅真的很驚人。

這真的是「瘋狂得分」，讓我既驚又怕，甚至想逃跑。我是個藝術電影導演，卻因為《駭人怪物》的娛樂稅，讓我產生了自我認同混淆（笑）。看到《駭人怪物》上映前一天的搶先口碑場觀影人次，就超過我的出道作品《綁架門口狗》整體觀影人次，我甚至覺得有點空虛。事實上，當時韓國電影的發行環境已經有很大的變化，《駭人怪物》的票房上升速度遠遠超過《殺人回憶》應該也跟這件事有關。《殺人回憶》最多在兩百一十個影廳上映，相較之下，上映《駭人怪物》的影廳有六百二十個。兩部電影之間不過差了三年，但是影廳數增加很多。

──《駭人怪物》／宋康昊詭辯自己的女兒高我星沒死

「可是，說死了，但沒死。
就是說，以為死了卻沒死。」

李東振　《駭人怪物》的台詞出現這麼多悖論，不是為了開玩笑。雖然沒有很明顯交代，但斗萬後來把世柱當成自己

奉俊昊　就像我現在引用的台詞，《駭人怪物》經常在一句話內出現悖論。

的孩子一樣養大他。斗萬和世柱，這兩個角色是一種鏡像連結。在哥哥死後，世柱被問起家庭關係，他說：

「我有哥哥……沒有了」，因為那就是小孩子的說話方式。您現在引用的斗萬台詞，就是把世柱的語法挪用到斗萬身上。

「好吧，你沒有殺死全部的女人。

所以你不是說你沒殺死李香淑對吧？」

　　　　　　　　——《殺人回憶》／刑警宋康昊偵訊嫌疑人朴魯植

「你記不起來，可是別人全都記得你好嗎？」

　　　　　　　　——《殺人回憶》／刑警尹帝文對嫌疑人元斌說

李東振　《殺人回憶》斗萬審問光浩（朴魯植飾）的方式，跟《非常母親》帝文審問斗俊的方式其實是一樣的。他們巧妙地扭曲智力不足的嫌疑人說的話，讓對方無法否認。這些台詞用的是某種幽默的語言遊戲。

奉俊昊　那些台詞擺明了就是在玩語言遊戲。我想用台詞開玩笑（笑）。我也不知道為什麼，但我寫偵訊台詞的時候

李東振

都覺得很有意思。寫《非常母親》台詞的時候，我也想起了《殺人回憶》台詞。我想過改造《殺人回憶》來用，但我沒有刻意去回想或是迴避參考它，就只是讓自己輕鬆自在地創作《非常母親》的劇本。《非常母親》裡，惠子去女校，女學生從校門口蜂擁而出的戲，也跟《殺人回憶》裡泰潤去女校找人，在校門口看到校方正在進行民防訓練的戲很相似。

您不覺得看《非常母親》的觀眾想起《殺人記憶》是種壓力？

奉俊昊

不覺得。這兩部電影的最終目標截然不同，如果觀眾對《殺人回憶》的回憶和《非常母親》有所重疊，反而是很有趣的事。

李東振

「不過，我說，
您沒聽到地下室裡的嗡嗡聲嗎？
您知道鍋爐工金某嗎？」

——《綁架門口狗》／公寓警衛邊希峰講起鍋爐工金某的故事

奉俊昊

《綁架門口狗》裡，公寓警衛（邊希峰飾）滔滔不絕講起像是都市傳說一樣的「鍋爐工金某」故事，時間長達幾分鐘；《駭人怪物》裡，邊希峰也長篇大論地聊起兒子斗萬的童年；《殺人回憶》裡，斗萬對美國聯邦調查局的查案方式大放厥詞。那幾場戲和演員出色的演技相當切合，是非常有趣的戲。

我的幽默沒能在第一部作品的鍋爐工金某身上發揮作用，真的很遺憾，所以我在《駭人怪物》裡借助邊老師

李東振　的力量，在更多觀眾面前再次用長篇大論排解鍋爐工金某的遺恨（笑）。（動手找出《駭人怪物》劇本，直接翻到那場戲的地方）其實《駭人怪物》裡那場戲的台詞本來還更長。

光是台詞就占了差不多三頁呢？

奉俊昊　沒錯。如果演員能用順暢熟練的呼吸節奏消化這麼長的台詞，我就會想讓他們高談闊論。邊老師與宋康昊前輩都是能把台詞消化得很帥氣的演員。

李東振　「如果您有能證明他清白的理由，請簡單說一下。」

——《非常母親》／全美善發放傳單訴求元斌的清白，記者走近她說道

奉俊昊　《非常母親》是您創作的長篇作品中，到目前為止台詞最簡潔的。

李東振　鎮泰（晉久飾）在下雨的夜晚推理犯罪真相的戲，也說了很長的台詞。我也不知道為什麼老是想加入人物長篇大論的段落。除了那場戲，以及元斌說起喝農藥那段黑暗過往的戲，《非常母親》的台詞的確比較簡潔。對我來說，《非常母親》的根本是要不斷呈現惠子一個人前往某個地方這種視覺，所以這部電影放不下太多台詞。

「妳看見那個大叔的臉了嗎？」

「大眾臉，很平凡。」

——《殺人回憶》結尾／宋康昊問見到真兇的女孩犯人有什麼特徵

李東振　導演您好像對於把類型電影的老套拿來改造很感興趣。《殺人回憶》是刑偵夥伴類型電影、《駭人怪物》則是怪獸電影。不論是《殺人回憶》裡汽車在追蹤犯人的關鍵時刻下發動不了，或《駭人怪物》裡並非天災而是人禍導致怪物誕生，您都借用了該類型電影固有的常見設定。兩部電影在依循該類型電影慣例的同時，也出現不少扭曲——或者說是逆向操作——類型電影要素或呈現手法的地方。像是《殺人回憶》雖然是刑警電影，但案件最後未能解決。還有，怪獸類型電影習慣盡可能拖延怪物正式登場的時間點，以製造緊張節奏，但《駭人怪物》從電影開頭就讓怪物登場了，四處亂跑，而且還是日戲。我覺得您的作品世界裡，共存著類型電影的誘惑和邊界，相當有意思。

奉俊昊　我從來沒把類型電影當成工具。我自己對類型電影是愛恨交雜。首先，我喜歡類型電影獨有的感覺。雖然我上大學後開始刻意找歐洲藝術電影來看，但小時候也有過看類型電影而興奮不已的原始體驗。我的血型是AB。如果說我對類型電影的興奮感源自血型中的A，那麼我大學時期找歐洲電影來看的意志就是出自B。兩者在我的作品裡是不可分離的。

「管委會廣播通知。」

——《綁架門口狗》／公寓管委會員工裴斗娜播送尋找失蹤小狗的通知

李東振　我第一次看到電影在一開始就拚命拍攝怪物光天化日之下，在遼闊的漢江岸邊亂跑的畫面時，就覺得那是創作者的策略：「大家看怪獸電影就是想看這個吧？」、「可是大家一開始看到的怪物亂竄不是這部電影的全部喔」應該是這幾種念頭吧（笑）。

奉俊昊　三種念頭都沒錯（笑）。我很叛逆，想滿足怪獸電影的基本趣味，又想改變類型電影的舊俗。就像您剛才說的，這種類型的電影，通常只有少數目擊者知道世界上有怪物存在，用世人不知道怪物存在的狀態來維持緊張感，直到重頭戲才掀起戲劇性高潮。此外，我也想在怪獸登場後，把劇情重心轉到家庭故事和對社會教條的諷刺。反正觀眾永遠會擔心韓國的電影特效水準嘛，所以如果一開始就正面對決，先展示出怪物，我相信不論觀眾失不失望，至少在那之後他們就不會在意電腦特效的完成度，而會專注在劇情上了。啊，還有，光天化日之下的怪物大亂天下，也因為在這種類型的電影裡很難找到這種先例，所以我覺得這也是一種視覺挑戰。其實，現在特效創造出的角色都可以表現精神分裂的演技了，例如電影《魔戒》（The Lord of the Rings）裡的咕嚕，所以我對技術面是很有自信的。

李東振　那場戲具體參考了什麼呢？

奉俊昊　我參考了兩個東西。一個是每年都會成為話題的西班牙聖費爾明節。在那個節慶上，大白天會放出狂奔的牛群在街上追人。因為我們把它看成一種慶典，否則實際上是很荒謬的畫面。另一個是國外馬戲團來首爾時的新聞。當時大象逃到街上，還跑進破舊人家的庭院。我看了那起突發事件的電視報導，覺得真是個超現實的畫面。明明是實際事件，卻充滿超現實感。《駭人怪物》這部電影，與其要讓它帶有科幻感，我覺得更應該

拍出真的有怪物在搗亂的逼真實感，就參考了這兩個例子去拍攝那場戲。

「醒醒！醒醒啊，這傢伙。為什麼這麼愛睡？」

—— 《駭人怪物》／邊希峰對在商店裡趴睡的兒子宋康昊說

奉俊昊

開場的三個小序場結束，上了《駭人怪物》的片名後，第一個鏡頭是強斗睡死的搞笑臉部大特寫。可能是為了先放鬆觀眾的心情，所以您才在那場戲裡如實呈現宋康昊角色的形象吧，好像在說：「這部是以幽默的宋康昊當主角的電影，大家不用看得太嚴肅，享受這部電影就行了。」開場除了痛快展現怪物大亂之外，可以說也包含了您對觀影方式的一種指示嗎？

李東振

這兩場戲該怎麼說好呢，就像是讓觀眾坐上公車吧。我先讓觀眾上車，然後載他們去任何我想去的地方。朝著我想去的地方猛開——該說這是我的如意盤嗎（笑）？我拍第一部作品《綁架門口狗》的時候還不懂這一招，沒等觀眾上車，從一開始就隨我高興去拍了。

「其實，您已經是第三位了。最近這附近的狗一直……」

—— 《綁架門口狗》／李成宰拿尋狗傳單來蓋章，管委會員工裴斗娜告訴他

李東振　比起《殺人回憶》或《駭人怪物》，《綁架門口狗》的確比較少類型元素。但如果把這部電影裡被殺的狗換成人，同樣有著連續殺人案的電影結構。

奉俊昊　《殺人回憶》或《駭人怪物》中的類型色彩變深，其實是我從類型因素太少、導致票房失敗的《綁架門口狗》學到了教訓。所以。從表面上看，只要高舉類型的旗幟，一切都會進行得很順利。行銷上也是如此。拍出道作品的時候我不懂，後來慢慢掌握到要領。我認為我的電影本質沒有改變。該說我是為了侮辱類型電影、造成類型的混亂，所以我才拍類型電影嗎？除了您說的以外，《殺人回憶》還有一九八〇年代的時代劇感。《駭人怪物》的類型特性最強烈，是一種為了打破類型而選擇類型的反諷。再者，就像我先前說的，這一行有可以讓工作更順利的要領。話說回來，電影屬於哪種類型，是錄影帶店的員工決定的，跟創造那部作品的導演怎麼想或影評的意見無關。假如《殺人回憶》被他們分到「動作」類，不管誰怎麼說，那就是一部動作電影（笑）。

> 「你們有聞過那個味道嗎？父母失去孩子後內心裡的那種味道。父母的心一旦爛掉了，那個味道會飄到十里之外。」
>
> ——《駭人怪物》／邊希峰袒護宋康昊，訓斥朴海日和裴斗娜

李東振　我覺得您處理《非常母親》裡的金惠子，和處理《駭人怪物》怪獸電影的方式很相似。由於過去金惠子演過非常多母親的角色，所以我自然而然認為這是一個「母性類型」的電影。這樣看來的話，《非常母親》和

奉俊昊

《駭人怪物》在選擇與靈活運用類型方面，有一個共通點：它們非但改變了類型的慣例，也走向不一樣的走向。電影一開始先積極滿足觀眾對於該類型的期待，越到後面越脫離傳統的類型框架，更加深入人心。前半段裡，金惠子的母性面貌滿足了我們期待在母性類型電影看到的畫面，只不過劇情發展到後面，逐漸脫離常軌。

您的見解非常有意思。那好像就是我的傾向吧。我在改變既有慣例的時候也不會太高調。聽您這麼說，我好像確實用一樣的方式處理了《駭人怪物》和《非常母親》。韓國觀眾很容易就能接受《非常母親》的開頭設定，因為金惠子老師在韓國是已經超乎劇本的存在。《非常母親》就是從一個大家都熟悉的開場，不知不覺間，走到很遠的地方。「我怎麼會落到這般田地？」人生總是會有這麼想著的時候吧？就像被毛毛雨淋濕了衣服。這部電影的結局也充滿覆水難收的感覺。真的是很黑暗的故事，而故事的中心是金惠子老師。在這部電影裡，金惠子老師展現了過去人們沒看過的一面。她本人也很渴望新的挑戰。

「喂，魷魚的身體雖然很美味，但是腳也很好吃啊。
快送過去，四號蓆，說是店裡招待。」

── 《駭人怪物》／邊希峰斥兒子宋康昊偷吃客人點的烤魷魚其中一隻腳，叫他送一份新的給客人

李東振

身為受大眾歡迎的電影導演，您在製作電影的時候會想要服務觀眾嗎？

奉俊昊

這裡的台詞是邊老師即興編的（笑）。我其實很尊重每種類型帶給觀眾的快感和興奮感，也不太在意觀眾只

李東振　喜歡這些東西。因為觀眾輕鬆享受完電影的快感之後，才會再三品味，「啊，原來也有那樣的用意在。」這樣我也別無所求了。但其實，在現實生活中，我也是沒辦法正經八百說話的人，做電影的時候也沒辦法嚴肅地說教。如果是很重要的訊息，幹嘛要靠拍電影傳達，直接寫信算了。

奉俊昊　法國導演楚浮（François Roland Truffaut）也說過：「想要訊息？那就去郵局發封電報吧。」

李東振　沒錯。電影有它的美感和刺激。看《殺人回憶》時，觀眾提心吊膽等著看犯人會不會落網，這些內容可以讓人暫時忘記一九八〇年代的黑暗時代氛圍。作為導演，我會沒有保留地去描寫這些。

「媽媽先回店裡去。」

——《非常母親》／元斌對金惠子說，她看到兒子被車子擦撞而擔心

奉俊昊　《非常母親》的第一場戲是金惠子在原野上四處張望，展現奇異的舞姿。這場戲向所有人證明了這是一部以演員為出發點的電影。我第一次看到這場戲時，覺得毛骨悚然，不自覺地坐直了身體。

李東振　我故意安排多一點的時間來拍攝這個開場戲，也做了足夠的彩排。金惠子老師很擔心這場獨舞的戲，練習了很多次。拍攝的時候，她說自己一個人跳舞太尷尬了，要我們大家一起跳。所以當金惠子老師站在攝影機前跳舞，我、製片和一名女工作人員，就站在攝影機旁陪她一起跳，反正音軌是另外加進去的。跟老師一起跳舞時，我還一直指示老師做一些特定動作，她也照做了（笑）。

李東振　據說在拍《星際戰將》（Starship Troopers）的時候，為了讓男、女演員能安心拍攝全裸洗澡戲，導演保羅·

奉俊昊

范赫文（Paul Verhoeven）和工作人員也全都一起裸體進行拍攝呢。《非常母親》的開場戲是由兩個鏡頭組成，一個是金惠子跳舞的長鏡頭，另一個是她站在原野上、左手插入衣服裡，看向正前方的較短畫面。《非常母親》裡，惠子（金惠子飾）的手是剄藥材賺錢的手，也是會幫人針灸的治癒之手，更是沾上他人鮮血的犯罪之手。像這樣具有多重象徵的手，在開場戲裡半放在衣服裡，我覺得意義深遠。

那個畫面是現場臨時決定的。前一個跳舞的鏡頭是經過長時間練習後，按照計畫進行拍攝，但把手放進衣服裡的鏡頭是即興拍攝。那天老師展示了各種舞蹈動作，在某個瞬間，我突然要求她「把手伸進衣服裡看看」。表演那個動作時，金老師木然的神情非常有意思。我們不是經常會說「洗手」這個詞嗎？這部電影裡，手終究是犯罪的部位，把手藏進衣服裡，就變得非常有意思。雖然不是事先的計畫，但現場拍的鏡頭很好，感覺也不錯，最後我決定放進開場戲裡。這場戲是在忠南泰安郡新斗里的沙丘一帶拍攝的，那裡的風景原本就很特別，再說天氣也很好，所以拍出很棒的畫面。

「我開除他了。」

——《非常母親》／元斌問起律師時，金惠子回答他

李東振

非常有象徵性的開場戲結束、片名跑完後的第一個畫面，就是惠子用剄刀切藥材的手。惠子幫藥材商做事，所以剄刀是她日常勞動用的工具。不過對我們來說，因為巫女會在剄刀上跳舞，所以剄刀也讓我們聯想到巫俗信仰。再者，這部電影的開場戲中，金惠子的舞姿感覺很像一個薩滿。真的，如果用一句話來概括金惠子

奉俊昊

在這部電影中的演技，那就是鬼氣森森。

拿剉刀那一段是她一邊工作、一邊看顧著兒子，就好像看著在水邊玩耍的孩子以免發生意外那樣。這部電影中，「誰從哪個方向看著誰」是很重要的問題。《非常母親》先從媽媽看向兒子的視線開始，到了中間部分，反過來變成兒子看著媽媽。在開始的部分，我想表現媽媽像是站在懸崖邊看著兒子的感覺，也希望手和血的意象能同時出現。媽媽在用剉刀的時候，指尖靠近刀刃，卻因為兒子被車撞到，她馬上丟下一切，直接跑出店裡。

「他不是流血了嗎？」

「我就知道妳會搞錯，阿姨那是妳的血啊。」

——《非常母親》／金惠子把自己的血誤以為是元斌車禍流的血，一旁的全美善提醒她事實

奉俊昊

那場戲中流血的是媽媽，媽媽看到血卻誤以為是兒子受傷。

李東振

那就是核心所在。《非常母親》是媽媽最後會讓自己的手染血的故事。原本的設定是斗俊（元斌飾）小時候騎自行車時被車子撞，媽媽跑出去，後來改成現在這樣。我試著改動設定，然後發現故事效果極佳，心想應該把這個挪前才對。這麼一來，《非常母親》從一開始，節奏就非常緊湊。

「大叔，我們公寓不能養狗吧？

總之，這個國家永遠不照原則辦事。」

——《綁架門口狗》／狗叫聲讓李成宰神經衰弱，向公寓警衛邊希峰抱怨

李東振　《非常母親》算是個特例，您在此之前創作的三部長篇作品都帶著對韓國社會的強烈批判，比如大學教授的不正當聘用，或是無能的政府只會出一張嘴。

我對社會懷抱著恐懼。事實上，越是不能適應社會的人，就會越害怕。與其說是有不滿或憤怒，不如說是單方面感受的恐懼還更洽當。該說是在龐大的社會面前，感覺到自己的渺小嗎？我只在韓國生活過，所以只能描寫韓國社會。後來我當了導演，所以適應社會適應得不錯，勉強過著正常的生活（笑）。我現在看那些非常適應社會的「大叔」們，也有種恐懼感。

李東振　您現在也過了四字頭，不也是大叔了嗎（笑）？

奉俊昊　我好像誤以為自己還很年輕（笑）。相反地，工作的時候，我會強迫自己展現出老練大叔的形象，所以很鬱悶。內心很不安，卻要假裝很強勢，可以說是一種角色扮演吧？逢年過節碰到許久不見的親戚不也是這樣嗎？滿口俗套的客氣話，裝出精明能幹的樣子。

「我這把年紀不該受到這種驚嚇，嚇得我渾身都不對勁⋯⋯」

——《非常母親》／拾荒老人向金惠子描述自己目擊的犯罪現場

李東振　過了四十歲，您的生活有什麼變化？

奉俊昊　人家說四十歲，我的人生卻好像逆向而行，變得更不負責任、更不懂事。我好像總是反著向前進。因為我的緣故，身邊的人越來越辛苦，卻也只能努力接受這種情況。現在回想起來，我拍《殺人回憶》的時候，好像最愛裝成熟的大人，現在不會了。

「我曾經為祖國民主化獻身，那些傢伙卻不讓我就業。」

——《駭人怪物》／朴海日在大學時期投身學生運動，感嘆現在自己成了無業遊民

李東振　《駭人怪物》裡出現了學生運動出身的人。您是在一九八〇年代上大學，如何看待所謂的三八六世代？

奉俊昊　那句台詞是玩笑話，但有些三八六世代很認真看待，對這個玩笑很不開心。但現在的話，應該可以接受這種玩笑了吧？有人問過我為什麼《駭人怪物》中會出現背骨的革命家角色（任弼成飾）。我看過義大利導演馬可・貝羅奇奧（Marco Bellocchio）的電影《再見，長夜》（Good Morning, Night）。那部電影不是在描述過去舊左派犯的錯誤嗎？我不是在說《駭人怪物》是那樣的作品，只是現在好像沒必要這麼敏感了吧。不管左派或右派，背叛者是無所不在的。因為我也有自己的政治觀點和傾向，所以反而拍起來很從容，沒想到居然會引起觀眾這麼大的反應。當初在寫劇本台詞的時候，我從來沒煩惱過要不要增刪這種台詞。

李東振　一九八〇年代的時候，您大概是十幾歲。作為在那個時代下成長的導演，您覺得那個時代的核心意象是什麼？

奉俊昊　燈火管制。《殺人回憶》高潮戲裡的女中學生被殺案件，實際上發生在十一月十五日。那天是民防衛日[72]。在家家戶戶關燈、拉下鐵門的時候，無辜的女學生遭人殺害。

　　「現在，我國全境發布空襲演練警報。

　　所有政府機構、大樓、住戶請全面熄燈，

　　實施徹底燈火管制，

　　並根據民防衛災難控制總部的指示行動。」

　　　　──《殺人回憶》／金相慶獨自留在警署閱讀調查紀錄時，聽到民間防衛災難控制部廣播

李東振　女中學生被殘酷殺害的戲，跟燈火管制訓練的對跳剪接，讓人印象深刻，也把電影的情緒推到高峰。

奉俊昊　人為的燈火管制讓世界從光明變成黑暗，這相當有電影風格。事實上，我小時候經常碰到燈火管制訓練。我記得我曾經因為訓練而熄燈，把音響喇叭放在公寓的窗子前，大聲放出英國搖滾樂團齊柏林飛船（Led Zeppelin）的音樂。

李東振　這讓我想起李滄東導演的電影《綠洲曳影》的重頭戲。

奉俊昊　這種記憶本身就很兩面。回想起那時候，總是朦朧的回憶與沸騰的憤怒交織。學生時代，總是會有人要我們

72　韓國男性服役結束後，直到四十歲前，每年要接受一次「民防衛」訓練，類似台灣的「教召」。每月的十五日是「民防衛日」。

列隊排好，把我們帶到某個地方。我上中學的時候，距離亞運會剩沒多久時間了，每次動員訓練之後，就會被派去打掃街道。電影《薄荷糖》集中表現了一九八〇年代那種憤怒，如果再進一步發展過程中的個人回憶，就會像是電影《品行不良》。《殺人回憶》是交織這兩種情緒的電影。剛開始的時候，個人因素相對來說比較多，後半部分就比較重社會脈絡。一九八〇年代可以說是國家向國民強加人為性黑暗的時代。

「您收到一封訊息。」

——《駭人怪物》／朴海日發來關於姪女高我星位置的訊息，裴斗娜的手機發出語音提醒

李東振

奉俊昊

《駭人怪物》有著出色的節奏、幽默和高科技技術。相比之下，政治面訊息的表現方式有點粗糙。

政治線沒那麼順，是吧。不過，我認為那是怪獸電影的特質。這種粗糙的嘲諷手法賦予這種類型活力，也很好地融入劇情中。但是我不想被類型牽著走，想打造出韓國風格。電影中，把公務員、警察、美軍和社會運動圈的前輩都嘲諷了一輪。到頭來，真正對主角一家伸出援手的只有遊民，不是嗎？因為故事有很多層面，我認為必須以粗略和簡單的方式處理每個諷刺對象才行。如果不是拍怪獸電影，我在想，個性謹慎如我，不知道什麼時候才能這麼直白地表達我的心聲。我想，這些部分，也許從期待這部電影具有什麼深奧美學象徵的觀眾角度看來，會被認為是缺點吧。

「以下說的是絕對機密。死去的唐納下士的屍體已經仔細檢查過，沒有病毒感染。唐納是手術中休克而死，其他隔離患者身上也完全沒發現病毒。總而言之，現在沒有任何病毒。」

「喔？ＮＯ病毒？你們在說沒病毒吧？對吧？沒有病毒對吧？從頭到尾都沒有過。」

——《駭人怪物》／宋康昊聽到美軍軍官對韓籍同事說話的關鍵內容

李東振　您不是因為駐韓美軍任意傾倒甲醛而拍攝了《駭人怪物》嗎？電影中的化學武器「黃色藥劑」是考慮到當年越戰時使用的「橙劑」（Agent Orange）而命名。結果實際上沒有病毒存在的背景設定，也讓我想起伊拉克戰爭初期，美國以伊拉克藏有大規模殺傷性武器為由，發動大規模軍事行動，但實際上沒有證據證明這一點。因此有人把《駭人怪物》看成反美電影，您是怎麼想的？

奉俊昊　我策畫這部電影的時候，駐韓美軍往漢江無故傾倒甲醛的「麥法連事件」被報導出來。當時我一聽到新聞就很興奮。我正在企畫漢江邊有怪物出沒的電影，哪裡找得到比這個更好的主題呢。我當時想直接照搬到電影裡來用。這部電影確實包含對美國的嘲諷，但我認為那不過是常識範圍的諷刺。由於是真實事件，所以全世界都能享受嘲諷的樂趣。從故事上來說，它也具有功能，所以我不覺得是牽強的嘲諷。綜觀來看，這一類的諷刺也是怪獸類型片的傳統。電影《哥吉拉》（Godzilla）不也被刻畫成法國核子試驗弊端下的怪物嗎？如果說這種程度就是反美，不就等於把阿波羅‧安東‧奧諾（Apolo Anton Ohno）[73]事件當時覺得憤怒的韓國人也視為反美嗎？

73　或稱阿波羅‧安東‧大野。二〇〇二年在美國鹽湖城舉辦的冬奧會中，韓國男子短道速滑選手金東聖於比賽中第一個衝過終點線，但被認為阻擋阿波羅‧安東‧奧諾而被判犯規、取消成績，引發韓國民眾憤怒。

都說成反美主義者了。好萊塢電影總是把外國人變成反派，隨心所欲玩弄，那為什麼美國不能變成他國電影諷刺的對象？《駭人怪物》在坎城電影節上映時，美國電影界人士也對於這些部分毫不在意，噗哧偷笑，享受著電影。

李東振　從《綁架門口狗》到《殺人回憶》、《駭人怪物》，我感覺到的是，您比起站在社會一方，更樂於為個人發聲、找回希望。

奉俊昊　我似乎是悲觀看待社會體系，認為社會體系無法拯救個人。毒物產生怪物，接著又朝怪物噴灑更強的毒瓦斯──我想透過這個惡性循環，隱喻刻畫社會的矛盾。《駭人怪物》中，反覆出現以排泄為主題的惡性循環，噴灑「黃色藥劑」算是國家的排泄。在電影高潮登場的「黃色藥劑」噴灑機，外型長長的，掛在橋墩上，跟怪物第一次登場時的型態一樣，好像在宣告世人「其實這才是真正的怪物」。但可能因為具體色彩和脈絡的差異，所以沒人看出我的意圖吧（笑）。

「懂我的意思嗎？結束了，百分之百。」

──《非常母親》／尹帝文勸金惠子放棄救元斌的希望

李東振　不過，個人在《非常母親》中陷入了無法掙脫的兩難絕境，沒有出口。

奉俊昊　《非常母親》是我在完成電影之後仍然不斷自問的電影。這部電影的真正意涵是什麼？是要我們坦然接受這種情況嗎？是在說人生本來就是如此嗎？所以是一種反向的撫慰嗎？假如我們將它視為一場單純的悲劇，就

能避免了吧？我可以找藉口說「我想在這部電影裡刻畫一齣正統的悲劇」，但我好像做不到。對我來說，《非常母親》是一次我決心要走到底、走到極致的經驗。

「這些都連到漢江去。」

——《駭人怪物》／哥哥李在應帶著弟弟李東浩經由下水道來到漢江岸邊

李東振　把這句台詞換成對韓國社會的提問，您覺得如何？您認為韓國社會的所有問題都能歸結到某處嗎？

奉俊昊　我也不清楚，還不曾想到那麼遠。我是一個重視細節的人，韓國社會有很多我無法理解的地方。下一部作品《末日列車》，我想用我的方式窺探、診斷一下那個禍根。它會是一部讓我們集體恐慌的電影。韓國人應該是全世界最性急的。總是被什麼東西追趕著，生活充斥著不安。到底追趕我們的是什麼，我們在不安什麼，我想刨根究底。表面上來看，可能會是一部動作驚悚片吧。

「死去的兩個女人有沒有共通點？」

「首先，兩個人都未婚。」

「很漂亮。」

「還有呢？」

「案發當天都在下雨，還有紅衣。死去的女性都穿著紅衣。」

—— 《殺人回憶》／新上任的刑事班班長宋在浩詢問，宋康昊、金雷夏與金相慶依序回答

奉俊昊　　一種他們難以承受的困境。

　　包括《非常母親》在內，如果說我製作的電影有什麼共通之處，那就是有瑕疵、無能為力的主角陷入

　　之處。包括《非常母親》在內，如果說我製作的電影有什麼共通

　　重要。雖然有技術上的壓力，不過在劇情方面，比前者更加自由，所以它在這方面和《綁架門口狗》有相似

　　成了巨大壓力，畢竟案件受害者的家屬仍在，不能不尊重事件本身。《駭人怪物》則正好相反，想像力非常

　　《殺人回憶》是必須對實際案件表達尊重的電影。作品根據真實案件改編，這一點對於發揮我的個人風格造

　　像更接近《綁架門口狗》，包括幽默的風格，作品整體流淌的空氣也是。這是由於題材的差異嗎？

李東振　　比較您之前的兩部電影，我先注意到《駭人怪物》與《殺人回憶》的相似之處：因為無德無能的權力階級與

　　社會體系，使社會成員歷經巨大悲劇的故事。不過，電影的氛圍，或者說電影的基本感覺，《駭人怪物》好

「精液的基因分析結果與嫌疑人朴賢奎不一致，

無法判定他為真兇。」

—— 《殺人回憶》／美國基因鑑定報告上對嫌疑人朴海日做出的結論

李東振

您的電影有著無處不在的幽默，卻總是得出對於歷史和社會的悲觀展望。《殺人回憶》的連續殺人懸案，讓人看見一九八○年代的時代氛圍。《駭人怪物》也在下雪的冬夜落下帷幕，暗示悲劇尚未結束。《綁架門口狗》則是沒有人知道真相就結束了。乍看之下，每一部都是讓人很愉快的電影，但暗地裡流淌的或許可以說是創造者的黑暗視線。主角陷入困境、處於兩難的《非常母親》更是不用多說。

奉俊昊

有時候我也會被自己的黑暗嚇到。我太太也這樣說我。我的電影裡也有悲觀情緒，比方說《殺人回憶》蘊含著「我們活成了這副德性啊」的淒涼感。為了透過電影抵銷這種嗟嘆，我在結尾放進了差點被殺害的雪英（全美善飾）在歲月流逝後的生活面貌。如果她沒有跨越那個時代活下來，電影裡受害者的死就會毫無意義。殺人不是會連根摧毀一個人的未來嗎？如果能死裡逃生，那名女中學生應該也過著跟雪英一樣的生活吧。殺人是殺人，時代是時代，人要繼續活下去，這一點很有意義。過去會被掩埋，問題也沒能解決，但無論如何都要繼續活下去。

李東振

您所說的，也能套用到《駭人怪物》的結尾。

「看到那邊沒？兩人當中有一個是強姦犯，另一個是受害者哥哥。受害者哥哥當場抓住加害妹妹的傢伙。你猜猜看誰是強姦犯。」

──《殺人回憶》／宋康昊誇口只要一看到臉就能憑直覺知道誰是犯人，刑事班長邊希峰反問他

李東振　您的電影裡好像也有真相的不可知論[74]成分，尤其是《殺人回憶》裡一場很短的戲與它有著有趣的關聯。兩名男子在警局一起接受調查，其中一名是強姦犯，另一名是受害者哥哥。電影中像是出題一樣，問兩者中誰是犯人，但電影沒有給出答案。沒揭露真正的犯人這一點，似乎契合了這部電影別無選擇的結局。

奉俊昊　我也沒決定兩名演員中誰是犯人就拍了那場戲，兩名演員自己也不知道。其實那場戲的提問，會一直持續到電影最後。斗萬雖是信奉直覺的刑警，但在他盯著賢奎（朴海日飾）老半天的那場重點戲裡，斗萬依舊分不出他是惡魔，還是被冤枉的嫌疑人。出於這層寓意，那場戲裡賢奎的臉幾乎全是刻意用正面鏡頭去拍攝。

「我在拾荒老人被燒掉的家裡找到的。

媽媽妳怎麼能把這個亂丟呢？」

—《非常母親》／元斌把在火災現場撿到的針灸盒遞給金惠子並責備她

李東振　在不給出最終關鍵資訊的情況下收尾，也同樣適用於《非常母親》。結局時，斗俊遞給惠子針灸盒，這個行動背後的意義相當模糊。您是想用那場戲帶出開放式結局嗎？還是說，那可以解讀為一種湮滅證據的行為，或是無心的行動？您心裡應該有結論吧。

奉俊昊　我很糾結。關於這一點，我和演員也聊了很久。那場戲總共有三版劇本。斗俊究竟知道多少，工作人員的解

74　Agnosticism，一種哲學觀點，認為某些命題是無法得到真理的，比如神是否存在等。

讀各異。本來在拍攝的時候，那場戲「媽媽妳怎麼能把這個亂丟呢」的後面還拍了另一句台詞，「要拿去遠一點的地方丟才行」，但後期錄音的時候把它剪掉了，因為我想要留白，更模糊去處理兒子究竟有多了解媽媽犯的罪。

李東振

《非常母親》中刻畫斗俊的方式，跟《殺人回憶》中刻畫賢奎（朴海日飾）的方式，既相似卻又好像有所不同。

奉俊昊

的確存在那樣的一面。賢奎看起來百分之九十九是真兇，轉圜餘地雖小，但保留他不是犯人的些許可能性，這個故事才不會崩塌。在《非常母親》中，儘管明確展現了斗俊的行動，但觀眾無從得知他對自己的行為作何想法，或是他知道多少真相。因為讀不出角色的想法，觀眾也許會覺得斗俊讓他們很不舒服。因此，演員可能會很難詮釋那個角色。意外的是，元斌竟然有純樸又黑暗的一面。我覺得那個部分跟角色很合，所以他才能詮釋得這麼好。

「是你殺的嗎？」

「媽妳瘋了嗎？當然不是我殺的。」

——《非常母親》／金惠子去監獄面會時追問元斌，元斌否認

李東振

從驚悚電影的框架來看斗俊的行動，《非常母親》是不記得自己有沒有殺人的故事，看起來像是雙重（多重）人格電影的韓國變形版。

奉俊昊

《非常母親》的殺人是從斗俊這個角色出發。他一開始就犯下大錯，還對自己的行為毫無責任意識，這些不論在結構或敘事上，都不是驚悚電影的慣例。我只是想展示斗俊的行為模式。儘管會搞不清楚賓士車是黑是白，但只要有人喊他智障，他就會爆發。斗俊不是記憶或道德導向的人，而是行為導向的人。人類無時無刻都在行動，如果對自己的行為是舉止欠缺道德意識，就會變得很可怕。斗俊扔石頭意外殺死雅中之後，不是在再次靠近她時問了「同學，妳為什麼躺在這裡」嗎？那是演戲，還是真的呢？那好像就是斗俊的本質。我沒有想要像《驚悚》（Primal Fear）那樣反轉傳統類型片，只是努力解讀斗俊這個角色給觀眾看：他從頭到尾都是這樣的孩子。最後他把針灸盒遞給媽媽的時候，也很難明確界定他是要媽媽湮滅證據，還是單純還給媽媽而已。一直到最後，都是很模稜兩可的感覺，也無從得知真相。

——《殺人回憶》／金相慶確信失蹤案件是連續殺人命案

李東振

「這不是單純的失蹤，班長。
仔細看資料就知道了。
資料不會說謊。」

您覺得呢？劇本是否相當於一部電影的紀錄資料，把一切囊括在當中？還是說，您認為劇本只是拍攝時的備忘錄？

奉俊昊

我會盡量把劇本和分鏡做到非常詳細具體。《駭人怪物》劇本裡，就連父親希峰替昏睡的南珠（裴斗娜飾）

把上衣拉好的細節也寫進去了。即便如此，我還是認為所謂的劇本是一邊拍攝會一邊消失的東西。有些人會說某些電影「劇本普通，但整體還不錯」，我認為這話非常荒謬，因為觀眾不是讀劇本，故事也是是透過畫面來建構的。說到底，存在的是電影，而不是劇本。我從完成劇本之後，就會努力擺脫劇本，很多時候會在現場加戲。

「最後還是搞不定。」

—— 《殺人回憶》／宋康昊不斷逼嫌疑犯朴魯植自白，因最後沒能完成而唉聲嘆氣

李東振　您至今為止製作的四部長篇電影中，最難決定最後一場戲的作品是哪一部呢？

奉俊昊　四部電影都不難決定。每一部的結局都是早就決定好的。只有《綁架門口狗》的重點戲讓我很傷腦筋。尹柱（李成宰飾）暗示自己是殺狗犯那一段。當時不確定怎麼拍比較好，在許多版本中煩惱著。

「我來替你針灸，有一處經穴可以解開你的心結，消除你心中所有的可怕回憶。給我看你的大腿內側。我是唯一知道那處穴道的人。在大腿上側部分，從這裡往上五吋，再往內三吋半。」

—— 《非常母親》／金惠子面會時，安慰想起不好回憶的元斌

李東振　《非常母親》的最後，大嬸們在觀光巴士狹窄走道上跳舞狂歡的那一場戲，外國觀眾可能很難理解。

奉俊昊　他們死也不會理解那種心情。那是沒法子的事。對我來說，韓國觀眾感受到的才是最重要的。其實我小時候很討厭那樣。到底為什麼要在客運上做那麼奇怪的事啊？我以前去過五台山，甚至客運到了目的地五台山，大家也不下車，一直跳舞，讓我很驚訝。根本就是本末倒置。那時候我還不懂事，不懂那些婆婆媽媽肢體動作中的傷感與掙扎，只覺得很荒謬又很超現實。也許西方觀眾會從這種觀點看待那場戲吧。就像惠子獨力承擔著這一切，所有的大嬸都是這樣的吧。這世上誰沒有苦衷呢。

「我們一起出去吧？」

——《非常母親》／酒吧招待女郎約律師一起唱歌

李東振　最後一個畫面，惠子跳著舞加入其他大嬸之中。劇烈晃動的鏡頭在強烈的紅色晚霞下，人物像是融為一體，再也不分你我。惠子個人的悲劇像是擴大到所有人身上似的，真的是一種絕妙的導演手法。

奉俊昊　那個畫面準備了半年。我從一開始就想好最後一個鏡頭的概念，打定主意不用特效。夕陽鋪滿了水平線，所有人看起來像是一團剪影。想拍出這個畫面的話，拍攝地點周遭不能有建築或山脈。想要夕陽通過地平線，道路必須是往南北方向延伸，而且能拍攝的時間也很有限。最後我找到仁川機場附近的空曠原野。我們算出如果想要最佳的拍攝角度，得在一月初拍攝才行，感覺像婦產科在算預產期一樣（笑）。那天天氣會怎樣？我們算出要怎麼跟這麼多臨演進行這麼複雜的拍攝呢？我真的憂心忡忡。因為要在太陽下山的二十到三十分鐘內拍

完。那天在奔馳的客運巴士上，大家演著跳舞的戲，我們在另一輛車上並行跟拍，連車子移動時的晃動感也一併拍了進去。那天的天氣特別適合拍攝，能平安無事結束拍攝真是萬幸。

李東振　您拍完最後一個鏡頭，有沒有像導演威廉・惠勒（William Wyler）一樣喊著：「神啊，我們真的拍出這場戲了嗎？」（笑）。

奉俊昊　攝影指導洪坰杓跟我擊掌了。我們本來覺得擊掌很可笑，才不做那種事，但當時的氣氛真的是恨不得互相擁抱一下。我看了看坰杓哥，他的表情就像一個釣上大魚的釣客（笑）。

「我只是，身為本社區的一員，想過來致哀。」

——《非常母親》／金惠子來到被害女學生的喪禮

李東振　我覺得這部電影的開頭、結尾出現的兩次舞蹈，就像一種祭儀。第一場舞蹈是屬於惠子自己的舞蹈，而最後場景裡與其他人混融的舞蹈動作，似乎擴大為一場為所有過著辛酸生活的韓國人而舞的祭儀。

奉俊昊　韓國人確實很喜歡跳舞。最後一場戲的舞蹈其實是最庸俗，也是最底層的舞蹈，是吧？就像您說的那樣，我企圖把它拍成一種祭儀，所以變得很諷刺。就像過去那樣，大家很容易對大嬸們跳的舞蹈指指點點，而我似乎很期望為最庸俗的事物賦予最神聖的意義。

李東振　《駭人怪物》也有這樣的一面。

奉俊昊　拍《駭人怪物》的時候，我也努力不失去這種感覺：最底層、最庸俗的人做著最神聖的行為。怪物第一次出

李東振

奉俊昊

沒時，強斗（宋康昊飾）和賢書（高我星飾）一起逃跑，他不是牽著別人的女兒的手逃跑了嗎？就像後來弟弟南一（朴海日飾）罵他的，那真是蠢到不行的事。但到了結局，強斗再次牽起別人家孩子的手，這時候它已經變成最神聖的行為。

金惠子對那種舞蹈適應嗎？（笑）

不知道是不是因為金惠子老師演戲演了一輩子，她說她從沒看過那種舞，很想看一次。所以老師去體驗學習的時候，我和導演組的一名工作人員也上了客運。那種舞可以說是為中年男女而創的「Bubi Bubi」舞吧（笑）[75]。

「跟哥哥一起Dance Dance。」

——《非常母親》／元斌跟小狗開心地玩耍

李東振

您也配合了現場的氣氛嗎？（笑）

奉俊昊

我怎麼可能不動起來（笑）。大學時代，每次我們去農村幫忙農活的時候，很奇怪地，我只會負責婦女班，然後最後一天一定會出事。大家喝了米酒後會玩得特別嗨，太陽漸漸下山，大嬸們聚在院子裡，用卡帶播起韓國演歌、迪斯可舞蹈串燒。我們大學生從一開始就賣力熱舞，沒多久就一個個沒力倒下，可是大嬸們

[75]　美國稱為貼身舞（Grinding）。男生在女生後面扭動的夜店舞蹈。

李東振　從一開始就會調節體力，從最小的動作開始跳，沒人跳不動脫隊。我又醉又累，倒頭呼呼大睡了一會兒，醒來時，我看到同學們都躺平了，太陽已經完全下山，大嬸們還繼續邊吃邊跳，真的追不上她們的體力啊（笑）。

奉俊昊　這就是職業和業餘的差別（笑）。

李東振　這次我與金惠子老師一起上客運的時候，也時隔多年後開心地跳了一場。那些大嬸看著我說：「喔，導演年輕時候也很愛玩喔！」然後她們把自己釀的山葡萄酒、蛇酒倒進紙杯給我喝。晃盪的客運上充滿熱氣和某種氣味，司機扮演起DJ的角色，音樂播得恰到好處，每次進入隧道的時候，就會換成迪斯可的燈光。如果氣氛過嗨，又會適時地斷開節奏，真的非常厲害（笑）。

奉俊昊　另一方面也很讓人悲傷呢。

李東振　很悲傷吧。年輕人開跑車去夜店玩一夜情，盡情玩樂，中年人卻是在行駛中的客運上跳這種舞。人到中老年，欲望非但沒有消退，反而更強烈了。這個世界真的很奇妙。

「哇，這是藝術，藝術啊。不是因為是我女兒才這樣說，真的是藝術。」

——《駭人怪物》／邊希峰看射箭比賽直播，看到女兒射中十環靶後興奮地說

李東振　作品完成之後，導演應該都會有自己覺得不太好意思的場景。相對地，也一定會有「雖然是我拍的，不過真的很棒」的場景。我剛才引用的台詞裡出現了三次藝術，想請您選出三場您覺得是「藝術」的場景。《非常

奉俊昊

母親》才剛推出，就請您從另外三部作品中各挑一場吧。

這真的是必問題，電影裡的經典台詞也是逃不掉的問題。通常碰到這一類問題，我會繞開話題回答：「我想全部重拍，所以我說三個最遺憾的場面，代替這個問題的答案吧。」（笑）。很難說呢。首先在《駭人怪物》中，我會直覺想到他們一家人在團體靈堂一起倒下的畫面。其次是《殺人回憶》一開始在田裡發現受害者遺體的那個長鏡頭畫面。最後是《綁架門口狗》，為了當上教授，男主角把賄賂的鈔票鋪在蛋糕盒底部後，結果蛋糕上的草莓進不去紙盒的那場戲。

「最近啊，
我看新聞說有些教授收了錢，被人戴上手銬。
那是因為用匯款的才會被發現吧。
應該直接放在蘋果箱裡，送上現鈔才不會被抓到啊。
小時候我還以為想當教授，只要拼命讀書就可以了。
校長收錢之後，會拿來做什麼呢？」

——《綁架門口狗》／李成宰暗示妻子金好貞

李東振

後來，妻子恩實（金好貞飾）直接拿下蛋糕上的草莓，拿給準備去行賄的尹柱（李成宰飾）。這個諷刺鏡頭真的很棒。

奉俊昊　說起這場戲，我突然很想念成宰。雖然不知道他最近在做什麼，下部電影如果能找他演個內向角色的話就太好了。

「本電影出現的狗皆在負責人和專業醫療人員在場的情況下，進行安全拍攝。」

——有捕狗場景的電影《綁架門口狗》第一條說明字幕

李東振　這部電影裡的那些狗是怎麼回事？不會真的拍了死狗吧？

奉俊昊　不是，怎麼可能殺狗。兩隻都麻醉了。因為麻醉時間超過三十分鐘就會有危險，所以拍的時候很心急。

「這是什麼？哇，味道太香了。」

——《綁架門口狗》／公寓管委會主任走向在煮狗肉的警衛邊希峰

奉俊昊　這部作品在國外電影節上映的時候，好像會因為吃狗肉多出很多幕後插曲。在布宜諾斯艾利斯國際影展上映的時候，韓國駐阿根廷大使夫婦特地來看了。後來我才知道原來他們不是對電影好奇，而是因為擔心才來的。聽說一個月前，住在阿根廷的某個韓僑吃掉了養在院子裡的狗。他的鄰居

用攝影機拍下後向電視台舉報，導致他們全國群情憤慨，反韓情緒高漲，然後我又帶著那部電影出現在阿根廷，所以他們才會有那種反應。

李東振　真的太尷尬了。

奉俊昊　我莫名地感到抱歉。後來電影一結束我就回國了，也不清楚大使對電影有何感想，或是怎麼處理。聽說這部電影在英國上映的三個月前，英國ＢＢＣ採訪了韓國的牡丹市場[76]，播出賣狗肉的畫面。當時，一個外國人拿著攝影機到處拍，某個敏感的韓國攤商氣沖沖地把狗血倒進瓢子裡潑了過去。攝影機鏡頭濺滿狗血的畫面也被拍下來播出了，引起軒然大波。幸好在《綁架門口狗》上映後，我沒有遇到到任何針對內容的攻擊或是提問。

「你跟女人睡過嗎？」
「我跟女人睡過。」
「什麼女人？」
「我媽。」

—《非常母親》／晉久問元斌，元斌給了出乎意料的答案

李東振　如果《綁架門口狗》的狗肉主題是燙手山芋的話，《非常母親》的亂倫主題也不惶多讓。這部電影裡可以視為亂倫的段落表現得頗微妙，包括惠子和已經成年的兒子斗俊同睡一個被窩，還有惠子會在旁邊看著斗俊小便。周遭的人認為他們母子一起睡很奇怪，以此取笑的台詞也出現過很多次。

奉俊昊　我不認為他們母子之間發生過奇怪的事。對於這種描寫，韓國觀眾跟西方觀眾的理解可能會不太一樣。

李東振　西方觀眾好像會更敏感？

奉俊昊　對於這些元素，我希望可以跳脫亂倫來看，從性愛觀點出發會比較好。這部電影的角色可以分為兩類：可以做愛的人和不能做愛的人。電影中，不做愛和不能做愛的人就是惠子和斗俊。惠子身上隱藏著一種性方面的緊張感，例如她藏身窗簾的後頭，偷看鎮泰（晉久飾）和女友做愛的樣子，鏡頭可以看到惠子腳趾頭蜷縮的樣子。

李東振　那場戲中，特寫鏡頭還拍到惠子的紅襪子（笑）。

奉俊昊　這部電影的紅色元素層出不窮。惠子這個角色主要是以紅色和紫色表現。這兩種都是性感的顏色。媽媽是女人，沒有丈夫，但家裡有個帥氣的男人，卻是她無法發生性關係的兒子，而惠子一直跟他睡在同一個被窩。這些情況下，性歇斯底里變得很關鍵，讓人可能會在衝動之下做出奇怪的事。導演希區考克（Sir Alfred Hitchcock）的電影裡不是經常涉及這種主題嗎？

李東振　《豔賊》（Marnie）是典型的代表。

奉俊昊　是的，也可能像電影《狂兇記》（Frenzy）一樣，把性慾轉換成食慾。性能量是生活的源泉，但《非常母親》在那個層面上是有問題的。

李東振　可以從精神分析角度深入分析《非常母親》的劇本。

奉俊昊　我高中時讀過心理學家佛洛伊德的著作《夢的解析》（The Interpretation of Dreams），看到關於夢見樓梯的部

分，讓我很興奮。拜託！一本學術著作居然這麼色情（笑）！如果能活得像鎮泰和美娜那樣就好了，可是大多數的人沒辦法吧？

「連我兒子的腳指甲都不如的傢伙。」

「不是，絕對不是，不是，不是，你這個垃圾，

——《非常母親》／金惠子衝動之下殺死元斌犯罪現場的目擊者拾荒老人

李東振

拾荒老人回收場那個家裡的殺人戲，惠子這段時間以來壓抑的心情，好像歇斯底里地爆發了。

惠子去拾荒老人家裡的時候，老人直接反駁了她。那是電影中惠子第一次遇到這種情形，對吧？結果老人死在惠子手上。那一瞬間，惠子像是用男人噴出的鮮血在沐浴一般。之前的戲裡，惠子告訴女高中生說她很久以前就不用衛生棉了。那個血淋淋的鏡頭角度讓惠子看起來莫名的性感。

奉俊昊

「曼哈頓的大媽說的，
聽說你昨晚像條發情的狗。」

77
樓梯和爬樓梯在佛洛伊德的著作中被認為是性的象徵。

李東振

奉俊昊

《非常母親》的底層確實蘊藏著強烈的性密碼（Sex code）。

《非常母親》可以看成是真的很想做愛卻做不了的孩子，和真的不想做愛卻不得不做的孩子，兩人之間悲劇的相遇。如果刪去底層流淌的性密碼，這個故事也許就不成立了。雖然沒有拍金惠子老師的床戲，只拍了她看著鎮泰和美娜在她眼前做愛的樣子，我就很滿足了。我也是第一次在電影裡正式拍性愛戲，拍著拍著，感覺就來了，導致那場戲變得很長。至於惠子在旁邊看斗俊小便的戲，金惠子老師覺得太奇怪了，我請她放鬆，想成是一個在藥材店工作的女人要透過尿液顏色確認兒子的健康就行了。

—— 《非常母親》／尹帝文追問元斌昨晚的行蹤

「不過大哥，聽說大學生去聯誼，男孩子會上那些女孩子？在一個房間裡。」

「那是真的嗎？真的是這樣嗎？」

「不知道啦，臭小子，快點。」

—— 《殺人回憶》／金相慶帶隊在田野間四處搜索失蹤女性的蹤跡，金雷夏與宋康昊在一旁玩花繩時的對話

李東振　《殺人回憶》中，兩個刑警也是滿嘴的不正經，但您是怎麼想到讓他們玩花繩的呢？同事正在帶隊搜索失蹤者的蹤跡，兩個中年刑警卻在一旁玩花繩，這個設定相當特別。

奉俊昊　首先，我不知道怎麼玩花繩（笑）。我只是覺得刑警在犯案現場悠哉地玩遊戲，可以跟背景形成有趣的對比，所以拍攝當天早上即興創作了那一段。

「你媽的。」

「Tiffany。」

「spaghetti。」

「蕾絲。」

——《非常母親》／晉久和女朋友一邊做愛一邊玩語尾接龍遊戲

李東振　鎮泰和美娜發生關係時玩語尾接龍的畫面，真是讓人印象深刻呢（笑）？

奉俊昊　寫劇本的時候，我也覺得這段很刺激，但拍攝時沒那麼強烈。大家看完那場戲都問我是不是有過那種經驗，拜託，難不成要殺過人才能拍殺人電影嗎（笑）。那純粹是這兩個人的生活而已。

李東振　那場戲中，身為鄉下小混混的晉久，肌肉也太發達了（笑）。

奉俊昊　我看了他的身材後，有叫他減一點肌肉。他天生身材就好。那場性愛戲是早期拍的。鎮泰在下雨的夜晚去了惠子家、沒穿衣服的對話戲，當時他的身材比較自然。那是後來拍的。

李東振　這麼說來，的確是刻意鍛鍊過身材囉（笑）。

奉俊昊　晉久有他可愛的一面（笑）。

「你的手指弄成這樣，連筷子都拿不好吧。」

——《殺人回憶》／金相慶查看嫌疑人朴魯植被燒傷的手後說

李東振　泰潤（金相慶飾）在餐廳吃飯的時候，不感興趣地聽著同事交談，拿木筷子沾水在餐桌上寫字。這種莫名其妙的動作是導演您要求演員演出的嗎？

奉俊昊　那是相慶在反覆彩排的過程中想到的細節。那場戲拍完之後，我問他用木筷在餐桌上寫了什麼，他說寫了「你媽的」（笑）。

李東振　《非常母親》裡，角色有很多讓人印象深刻的小動作。孔律師在第一次面會結束後，急著離開，對坐在椅子上翹二郎腿的女人斥了一聲「嘖」，還做了個手勢要那個女人坐正，等她照做之後，才從她面前走過去。那是我覺得很有意思的細節之一，感覺像是在說明孔律師是個怎樣的人。

奉俊昊　劇本原先沒有那部分，是我在現場臨時加的。孔律師在那場戲只出現一下，但我覺得需要能說明角色的某種東西，所以想出那個動作。我覺得孔律師是會做這種事的人。他這個人，有看不順眼的事就會糾正人家，自以為很吃得開，人家一定要買他的帳。

「在下面，水裡，又大又黑的，水裡面，你們真的沒看到嗎？」

「什麼？你這臭小子，到底在說什麼？」

「遲鈍得要死的小子，好好保重吧你們。」

—— 《駭人怪物》序場／想跳漢江自殺的男人在暴雨中看見怪物，告訴身旁的兩個朋友

李東振　您讀蠶室高中三年級的時候，在漢江親眼目睹了來歷不明的怪物。《駭人怪物》剛上映的時候，您在採訪中曾經多次提到。請問您是真的看見怪物了嗎？

奉俊昊　雖然不知道是不是因為考試壓力，但我是真的看見了。我家住在首爾蠶室的玫瑰公寓，從我房間窗戶看出去的兩棟樓之間，可以看見蠶室大橋。某一天下午，我看到一個怪物在爬橋的時候掉進河裡。我更小的時候，也迷過英國的尼斯湖水怪故事。那時候大家都一樣吧。我從念高中時就想當電影導演，那時我想過，如果我將來拍電影，要把這兩個主題結合在一起，拿我小時候經常在岸邊玩耍的漢江當背景。我從很早就決定要拍怪獸電影了。

「這是我常聽的《夜晚的人氣歌謠》節目，有人一直在點播《憂鬱的信》，仔細看這裡，會知道放這首歌的日子。其實這首歌不紅，不是常放的歌。」

李東振

我看您的電影，感覺炸彈酒總是帶著一種強烈的負面形象（笑）。《綁架門口狗》裡，校長調了龍捲風酒遞

「喝了很多酒呢？」

——《非常母親》／晉久看見喝完炸彈酒回來的金惠子說

奉俊昊

李東振

您電影中讓人印象最深刻的歌曲，大概就是柳在夏的《憂鬱的信》了。《殺人回憶》中那個重大嫌疑人每逢下雨的夜晚，總是會向電台節目點播歌曲。您是怎麼想到把這首歌放進電影的？

嫌疑人向電台節目點播歌曲的設定，在原作的舞台劇裡就有，只不過它是用莫札特的《安魂曲》（Requiem）。不過，電影最重要的是時代感，所以我想選一首八〇年代的歌曲，如果是已經過世的歌手唱的歌會更好，所以我想起了柳在夏的歌。當年我很喜歡《憂鬱的信》，覺得也很適合臉蛋白嫩的朴賢奎（朴海日飾）。實際上，柳在夏也在華城連續殺人案發生的時期發行過專輯。

「歌曲。什麼？什麼信？」

「《憂鬱的信》，歌手是柳在夏，播這首歌的日期，跟這裡發生案件的日期一致。」

——《殺人回憶》／女刑警高瑞熙向刑事班長宋在浩報告

奉俊昊

給人，或是《非常母親》裡孔律師調了一杯後叫人端給惠子，都是代表性畫面。可以說這種輪流喝炸彈酒的酒席象徵著老一輩或是體制的腐敗、不道德嗎？

炸彈酒也許是《非常母親》和《綁架門口狗》唯一的交集點。您恰好指出了這個共通點（笑）。我好像把它當成老一輩人的代表意象。我第一次喝炸彈酒的時候很不自在，強烈地認為那是成年人之間的交易。炸彈酒來來去去，交易也來來去去。其實，《非常母親》中律師遞炸彈酒的時候，把一件小事搞得很複雜。大費周章地調了酒，卻不是親手交給對方，而是說：「給那位女士。」讓招待女郎把酒給她。惠子接下來後本來沒喝，等律師說出「待在精神病院四年」的時候，她喝了。那一瞬間，有個短暫的插入鏡頭，是母親遞「巴克斯」給小斗俊喝的往事。下一場戲是惠子回到家了，在廁所裡嘔吐，對吧？就像斗俊小時候喝了「巴克斯」而嘔吐一樣。這種交易不用多說，是讓一切變得曖昧不清的韓國社會交易。精神病院長、檢察官和律師聯手，要你也參與其中。

「這就是藤球的威力，知道嗎？

這是基本動作之一，噠，嘿，噠，噠，喂，

從現在起，如果你不明確回答對或錯，

你就吃不完兜著走。」

—— 《非常母親》／刑警宋清晨踢飛元斌咬在口中的蘋果

李東振

偵訊和用私刑時主要是用腳，這一點也很特別。《殺人回憶》的刑警（金雷夏飾）在軍靴上套了鞋套，用腳亂踹嫌疑人。《非常母親》的刑警（宋清晨飾）用藤球動作踢飛嫌疑人嘴裡的蘋果。《殺人回憶》的斗萬（宋康昊飾）不認識從首爾調來的泰潤（金相慶飾），飛踢兩腳踹倒了他。《非常母親》的鎮泰（晉久飾）也用腳踹高中生。這些戲都用特寫鏡頭強調腳的動作。您為什麼經常拍用腳踹的戲呢？

奉俊昊

就是說呀，為什麼我那樣拍了呢（笑）。我沒什麼打架經驗，是僅有的經驗讓我對它入迷了嗎？我在國二時打過一次架，之後就沒有再跟誰打過架。我也不清楚。

「來，出力，用力！看到沒？沒看到吧。」

——《非常母親》／刑警宋清晨踢飛元斌咬住的蘋果

李東振

在《非常母親》中，您會以強烈、短暫的特寫鏡頭拍攝某人被打的瞬間。觀眾看電影的時候，可以體會到這種暴力的強度和威力，但很難掌握到具體的動作，比如刑警踢掉斗俊咬在嘴裡的蘋果一樣，斗俊毆打取笑自己的犯人，惠子被受害者遺屬打耳光的戲，都是這樣拍的，是非常有力量的鏡頭。

奉俊昊

我本能上喜歡節奏快一拍，實際上，我們被人打的時候也是這樣的吧，不是作好心理準備才被打。惠子被打耳光的那場戲，不是先抓衣領那個女人打的，是後面那個在抽菸的孕婦突然出手打的。演出那個角色的演員黃英熙為了這場耳光戲，那天特地跑到固城。其實，拍攝現場沒幾個演員有那個氣勢敢痛快打金惠子老師耳光，不過我有一次看舞台劇的時候發現了黃英熙。我覺得如果是她，似乎是辦得到的。

李東振　實際上真的打得那麼重嗎？

奉俊昊　是的，而且還重拍了十幾次。這個動作必須很無情，所以我請黃英熙下手時要夠重才能一次解決，對大家都好。她真的打得很好，但是正式來的時候，攝影機老是有哪裡不對勁，結果不斷重來。打到後來，金惠子老師魂都沒了，好像快哭出來。我真的很抱歉。她說她這輩子從來沒挨過耳光，不管是在電視劇裡或實際生活中。她在那場戲裡被打成那樣，還看到我不停地跟黃英熙咬耳朵，不知道她該有多氣。

李東振　導演們真的都是一些狠角色呢（笑）。

奉俊昊　金惠子老師真的是無緣無故遭殃，因為那場戲的現場走位很複雜。導演們死後會下油鍋吧，讓演員被打成那樣，自己拍到想要的鏡頭就眉開眼笑的。導演真的是被詛咒的職業。那天來當臨時演員們的阿姨都哭了，說我「怎麼可以把那麼尊貴的人打成那樣」。

　　「怎麼可以把那麼尊貴的人打成那樣」。

　　「反正我本來就比你大兩歲。」

　　「萬一不到一百公尺，你以後就叫我姐姐。」

　　「有一百公尺遠耶？」

　　「為了那隻狗，要再去一次那家超市？」

——《綁架門口狗》／李成宰拒絕跑腿買小狗買草莓牛奶，比她年長的妻子金好貞逼他

李東振　如果是私底下認識您的人，看到這對夫妻可能很難不聯想到您和您的夫人吧（笑）。可以這樣想嗎？

奉俊昊　把電影的內容跟導演的個人生活連結在一起，追問是不是真實經歷，這種問題真的讓我很無奈呢（笑）。不過，從看電影的人的立場來看，會那樣想是理所當然的。我認為這就是演員和導演的宿命。其實那場戲跟我一點關係都沒有，是純粹的創作。

李東振　您的夫人也比您年長吧？

奉俊昊　是的，比我大四歲。《綁架門口狗》裡還有太太對懦弱的老公氣到丟錘子的場景，大家都問我是不是把在家裡的經驗拍成了電影（笑）。

「家長參觀教學日，
只有我是叔叔代替父母。」

──《駭人怪物》／高我星向父親宋康昊抱怨

李東振　您有一個兒子對吧？您在家是怎樣的父親？有去過學校嗎？

奉俊昊　我太忙，所以沒去過。相反地，我會把兒子帶到電影拍攝現場。日本《朝日新聞》評選《駭人怪物》是當年度「海外最佳電影第一名」的時候，我也帶兒子去了，故意讓他看看爸爸拿獎的樣子（笑）。

李東振　您的外祖父不是寫《小說家仇甫氏的一日》的小說家朴泰遠嗎？[78] 我從報導上看到，幾年前，令堂在睽違幾十

78 ．．．．．．
北韓小說家，平壤文學大學教授。

奉俊昊　年後才和您在北韓的阿姨重逢。您的藝術氣質似乎是遺傳自母系那一邊。

要說遺傳，不如說是遺傳父系那邊。我父親是設計師，我從小就很開心看著父親工作。當時我受邀去當上海國際電影節（SIFF）評審，所以去了中國，事後才聽說母親和阿姨幾十年後的重逢，沒什麼真實感，彷彿是另一個世界的故事。時隔數十年，姐妹們在那種場合見面，有種超現實的感覺。一九八七年解禁之前，我對外祖父幾乎一無所知，解禁後我第一次讀了外祖父的小說，像是《小說家仇甫氏的一日》、《川邊風景》等等。

「哇，那姐姐每天都會吃囉。」

「芝麻店的孩子才不吃炸醬麵咧。」

——《駭人怪物》／李東浩聽高我星說家裡開小雜貨店、堆滿了泡麵而不禁感嘆，高我星回答他

李東振　導演們好像反而不太看電影。請問您是這樣嗎？

奉俊昊　雖然沒空，但我一定會逼自己看，吃飯的時候會用筆電放電影看，睡覺的時候也一定會看。我想看的電影太多了，又沒能好好地看，總是有種被追趕的感覺。其實我沒什麼休閒娛樂，不會打撲克牌也不打高爾夫，所以我不拍電影的時候就會看別人拍的電影。但為什麼看電影的時間還是那麼不夠呢？

李東振　最近都看什麼電影呢？

奉俊昊　看經典電影和一些大師作品。我喜歡看大師的作品，即使不是代表作。我最近非常喜歡費里尼導演（Federico

Fellini）的作品。以前沒那麼喜歡，用DVD看了之後，再次感受到了作品的價值，重看《卡比利亞之夜》（The nights of Cabiria）和《大路》（La strada）後再次受到感動。《甜蜜生活》（La Dolce Vita）、《愛情神話》（Fellini-Satyricon）和《阿瑪柯德》（Amarcord）都非常出色。我出國時沒什麼特別愛好，只有經常去那裡的DVD店購物。

李東振　除了費里尼導演，您還喜歡哪些導演？

奉俊昊　我也喜歡日本導演今村昌平。某位日本影評家在坎城影展上看到《駭人怪物》後說：「很像今村昌平拍的怪物電影。」那是我聽過《駭人怪物》的讚美詞當中讓我心情最好的。我真的很喜歡今村昌平的《復仇在我》。我認為黑澤明也是偉大的導演。導演希區考克是我的榜樣，他的《火車怪客》（Strangers on a train）、《伸冤記》（The Wrong Man）、《迷魂記》（Vertigo）、《驚魂記》（Psycho）和《狂兇記》都很出色。韓國導演前輩中，我特別喜歡金綺泳導演。

「唔，姐姐的經歷很華麗呢。」

——柳昇完導演的電影《無血無淚》／奉俊昊作為刑警一角出演，查了涉嫌暴力案件的李慧英的前科之後嘲諷道

李東振　很少有導演會兼具演技呢（笑）。我對於您在電影《無血無淚》裡演刑警的部分印象深刻。最近您也出演了（李京美導演的）電影《胡蘿蔔小姐》，可是您從未在自己的電影裡演出過。

奉俊昊　光是導戲就夠累了，我在現場沒空那樣做，我沒辦法一邊拍自己的電影一邊演戲。《無血無淚》那個刑警角色本來是金智雲導演要演，他沒空，我只好去「代打」。

「今天沒看到朴記者那小子，休假去了？」

「你娘的，看不見心裡爽多了。」

——《殺人回憶》／宋康昊環顧犯罪現場

李東振　不好意思老是問一些令您覺得尷尬的問題（笑）。您是不是有時會覺得記者們很煩？

奉俊昊　與其說覺得煩，倒不如說恐懼更恰當，尤其資深記者當中不是有很多「完型男」（完成型成年男子）嗎？

李東振　（笑）《殺人回憶》的時候，有位記者非要一邊喝酒一邊採訪。我說了很多，他連筆記都沒做，也沒有錄音，所以我在想他會怎麼寫，後來我看了他的報導，跟我說的都不一樣。我剛才也說過，我對「韓國成年男性」很戒慎恐懼。每次無可奈何地跟著去酒店包廂，他們看到我扭扭捏捏、對坐檯小姐說話很客氣，都十分鄙視我。我也是成年男性，但我非常害怕要跟那種「完型男」一起混和聊天。所以，應該說我很恐懼這種「完型男」才對？

奉俊昊　啊，原來是宋康昊覺得記者很煩（笑）。

李東振　那句台詞是康昊前輩即興創作的。

李東振　或許是吧（笑）。

奉俊昊　我真的很討厭要跟「完型男」坐在一起。我去地方進行講座時，坐在穿西裝的教授中間，他們說話有一定的模式，我試圖表現幽默，他們卻一點反應都沒有。碰到那種時候，我果然也得用刻板的方式回應。真的，我不喜歡那些人穩如泰山的姿態和眼神。所有組織或集團的上層都是那種人，好像這輩子從沒開過玩笑，跟銅像一樣。

「照片拍得真漂亮。」

——《駭人怪物》／姑姑裴斗娜在團體靈堂看著姪女高我星的遺照淚如雨下說

李東振　我在部落格寫了下次採訪對象可能是奉俊昊導演，有人留言說：「朴贊郁導演有很多不錯的照片，奉俊昊導演幾乎沒拍得好的。」特別要求我幫您拍些好看的照片。

奉俊昊　（看著攝影記者大聲說）請把我拍好看一點吧（笑）。朴贊郁導演、金智雲導演本來就長得帥。怎麼能怪人家沒拍好呢，只怪我自己長得不好看。

李東振　我覺得好像是因為您的髮型很特別，該說是走「奉」頭亂髮的風格嗎（笑）。

奉俊昊　這不能稱為一種風格，因為我根本沒做造型。有很多人問我是不是去燙髮，我，超冤枉的。這樣講可能會有點奇怪，但我在高二以前都是直髮，突然兩個月內變成了自然捲。上次我去醫院，有個年輕學生不知道我在旁邊，跟朋友聊起關於我的話題說：「不是有那個人嗎？年輕的，頭髮一團亂的導演。」（笑）我洗完頭嫌麻煩，都不抹髮膠，也不吹頭髮。

李東振　聽您這麼說，拍不出好看的照片，您似乎得自己認了（笑）。

「姐姐，我想喝那個，香蕉牛奶。」

「既然都說了，就全部說出來吧。」

從這裡出去之後想吃什麼，從第一名說到第十名。

姐姐有雜貨店，全部都能給你。」

「天下壯士火腿、水煮蛋、熱狗、

鵪鶉蛋、烤全雞、杯麵……」

——《駭人怪物》／被困在狹小的下水道裡，李東浩向高我星列出自己想吃的東西

李東振　在《駭人怪物》裡，賢書（高我星飾）對一起被困在下水道的世柱（李東浩飾）問起想吃的食物時，世柱一一列出的十種食物，我對這一段也印象很深。

奉俊昊　那些東西都是那個小童星當時想吃的東西（笑）。

李東振　那您現在想吃什麼呢？能列舉五樣嗎？（笑）

奉俊昊　嗯……蟹醬套餐、嫩蘿蔔泡菜、鮑魚粥、納豆和炸魷魚。已經五樣了吧？（笑）

李東振　有特別感到抱歉的人嗎？

奉俊昊　我最對不起的就是工作人員。他們應該在更好的條件下工作，但導演這個位置非常曖昧。從製作上來看，導

演是被雇用者，但從藝術來看，導演又是雇主。我認為永遠不能以工作人員的夢想來要脅他們，說「不爽你就走啊」這種話。

「那個人，現在已經升上教授，我連跟校長打交道都做不到。」

——《綁架門口狗》／李成宰聽前輩林常樹說有個人平時和院長交好，耍手段順利當上教授

李東振　在構成一部電影的所有要素中，您覺得您哪個部分相對薄弱？

奉俊昊　我在服裝方面比較弱。我是全面掌控電影每個細節的人，但我真的不懂服裝。

李東振　我看過邊希峰老師在某個地方做的採訪，說您從沒在現場發過脾氣？

奉俊昊　邊希峰老師當然看不到（笑）。我在《駭人怪物》發過兩次脾氣、《殺人回憶》發過一次飆。

李東振　您連這個都記得很清楚啊（笑）。

奉俊昊　《駭人怪物》是因為沒準備好道具槍，出錯的時候我很生氣。《殺人回憶》是因為朴魯植正辛苦吊掛在冰冷的電線桿上，吊臂組卻搖擺不定、不斷ＮＧ，我氣到不行，拿著擴音器，自言自語地罵了句髒話，攝影指導金炯求吃驚地說：「奉導演也會發飆？」工作人員們後來也問我是不是生氣了（笑）。我也是脾氣暴躁那種人，心裡有一把火在燃燒，但我大部分都會自己消化掉。可能是因為個性很謹慎吧，發了脾氣後會一直想起那件事，折磨自己，所以乾脆不要生氣，夫妻間也很少吵架。

「郵局嗎？我，搜查總部徐泰潤。
美國的報告還沒來嗎？」

—— 《殺人回憶》／金相慶打給郵局詢問美國的基因鑑定結果報告

李東振　您收到很多來自海外的導演邀約吧？尤其是好萊塢。您有計畫進軍好萊塢嗎？

奉俊昊　不只是我，朴贊郁導演、金智雲導演、林常樹導演等等，有很多人都收到邀約。我覺得，重要的不是去不去國外拍戲，而是我能不能百分百擁有那部作品的控制權。大家都說在好萊塢很難做到，但比方說電影《火線交錯》（Babel），就看得出百分之百在阿利安卓·伊納利圖（Alejandro González Iñárritu）導演的掌控下。我認為那就是進軍好萊塢的理想案例。如果不能確保這一點，我就沒辦法去。如果可以，那我去哪個國家拍電影都沒問題。

李東振　您收到好萊塢邀約是在《殺人回憶》之後開始的嗎？

奉俊昊　是的，甚至還有人請我重拍希區考克導演的《鳥》（The Birds），說主角要請娜歐蜜·華茲（Naomi Ellen Watts）。我稍微苦惱了一下，後來覺得這個企畫不會有什麼收穫，於是放棄了。日本也邀請我去拍《二十世紀少年》。我很喜歡那部原著，所以很想執導，但因為各種條件讓我感到壓力，最終還是拒絕了。之後要拍的《末日列車》雖然需要跨國性緊密合作，但我們會維持作品的主導權。以前香港導演吳宇森首次進軍好萊塢的時候，拍好萊塢出道作《終極標靶》（Hard Target）時好像吃了很多苦頭，算是個反面的例子。《駭人怪物》是我們主導好萊塢演員和好萊塢特效公司。這種方式似乎還不錯。

「喂，火車來了，小子。」

——《殺人回憶》／宋康昊急忙阻止逃到鐵軌上的命案目擊證人朴魯植

李東振　《末日列車》應該會用到很多電腦特效。《駭人怪物》其實是您第一次正式使用特效的電影對吧？它開拍的時候，大家都相信您的執導能力，但還是很多人懷疑特效的完成度？因為光是靠導演的執導能力是無法掩蓋特效的品質。

奉俊昊　拍《駭人怪物》那三年，我切身體會到電腦特效是韓國全體國民的關心焦點，熱度直逼足球（笑）。在我還沒有察覺這件事之前，《駭人怪物》已先一步成了網路上的焦點，「韓國也做得到」和「到最後還是做不到」兩派網友發展開激烈討論。這該說是全體國民的電腦特效自卑情結嗎？我只能認真籌備了。我起先問了韓國公司，但後來經我判斷，還是需要有經驗的特效指導，於是去問了外國公司。有皮膚的生物體是最高難度的。我們接洽了大公司，喬治・盧卡斯（George Walton Lucas Jr.）旗下的光影魔幻工業（ILM）一個鏡頭的特效就要一億韓元上下。當時預估怪物要登場的鏡頭大概有一百二十個，這樣計算下來，光是電腦特效就要花一百二十億韓元，所以行不通。到頭來，儘管我是導演，對於特效還是得有精打細算的製片思維。我一邊享受那種沉重的壓力，一邊把減少怪物登場鏡頭當作發揮創意的機會而努力。

李東振　強斗（宋康昊飾）最後把鐵管刺進怪物嘴裡之後收手，但鐵管還自己抖個不停，似乎就是您所謂的創意發揮吧？那個畫面裡，即使看不到怪物也有著絕妙的效果。鐵管插進怪物嘴裡後，靠著強斗後退的腿和抖動的鋼管刻畫出怪物的最後一刻，很令人印象深刻。

奉俊昊　實際拍那場戲的時候，場面非常搞笑：工作人員想像著日後會加入特效處理的場景，用兩手把鐵管高高舉

李東振

奉俊昊

起、來回晃動（高舉雙手模仿抖動鐵管的動作），不斷地問我：「這樣子嗎？還是這樣子？」一邊不斷變換姿勢（笑）。史蒂芬・史匹柏（Steven Allan Spielberg）導演拍《大白鯊》（Jaws）時，因為橡膠製的鯊魚老是故障，所以拍了鯊魚視角的鏡頭來代替，成功製造出毛骨悚然的效果。顯然，限制似乎反而能刺激創造力。

您一開始是跟紐西蘭的維塔數位特效公司（Weta Workshop）合作，後來換人了，是吧？

在有限的預算內，我必須考慮與哪家公司合作才是最佳選擇。一開始我主要接觸了紐西蘭維塔公司。它們製作過電影《魔戒》（The Lord of the Rings），但最後關頭由於預算和時程問題而破局。他們接了彼得・傑克森導演的電影《金剛》（King Kong），突然來跟我們說要漲價。那時候是最大的危機，我還想過是不是拍不成了。但後來我們和（負責《超人再起》（Superman Returns）及《哈利波特》（Harry Potter）系列電影特效的）美國The Orphanage公司合作，每個鏡頭只需要三千萬到四千萬韓元。算是塞翁失馬，焉知非福，最後加上韓國這裡的費用，特效方面我們大概總共花了五十億韓元。

李東振

奉俊昊

這個金額好像比預算還少，是因為韓國市場小，所以The Orphanage公司打折了嗎？

不是。據說電影《毛骨悚然》（Jeepers Creepers）的特效也是五十億韓元，但從結果來看，我們的電影更好一些。The Orphanage公司只負責最高難度的核心部分，其他和基本的部分由韓國這邊負責，設計也是我們自己來，然後保持雙方合作。為了盡可能節省預算，很多時候是我們配合The Orphanage公司的日程。因此，演員和工作人員真的很辛苦。

「漢江非常大。老金。心胸放寬一點。」

——《駭人怪物》／駐韓美軍長官指示直接把毒物倒進漢江，韓國員工猶豫不決

李東振　《駭人怪物》是百億韓元製作成本的電影，製作費一定帶來很大的壓力吧？

奉俊昊　我要對得起花出去的錢，盡可能合理使用。因為那些都是投資者們辛苦賺來的錢。

——《駭人怪物》／在漢江釣魚的兩名釣客偶然發現還沒長大的怪物

「就是說啊，有點噁心。」

「到底有幾條尾巴？」

「喔，那邊那邊，在游泳。」

李東振　我仔細觀察了怪物的外型，靜止的時候牠的嘴巴特別突出，移動的時候尾巴會往上翹。牠張大嘴的時候，嘴巴會裂成六瓣。當牠爬在橋墩上移動時，擺動的尾巴尤其讓人印象深刻。

奉俊昊　嘴巴形狀的設計出自張熙哲設計師之手。在銅雀大橋橋墩上移動、翻滾的動作戲，我給了具體的指示。我認為怪物必須動作靈活敏捷。對於牠要如何在橋墩上行動才能讓人留下印象，我苦惱了許久。

「在國外吃了很多苦才回來。」

——《綁架門口狗》／李成宰從前輩林常樹口中聽說男人勉強喝下酒後遭逢變故的事

李東振

您拍了香川照之、蒼井優主演的短篇電影〈搖擺東京〉，跟法國導演米歇・龔德里和萊奧斯・卡拉克斯一起參與《東京狂想曲》這部多段式電影。您有沒有因為語言不通而感到辛苦的事？

奉俊昊

去日本拍攝之前，我作為導演最擔心的一件事就是語言。我喜歡一邊寫韓文台詞、一邊調整語感，一邊調整語感，但我好像沒辦法這樣處理日文台詞。不過，實際進入拍攝之後，我確信我能辦到。縱使不知道台詞的準確意思，但拍著拍著，我抓到了演員說台詞時的語感，所以我會一邊拍攝、一邊跟日本演員溝通我對台詞的感覺。我最開心的是，就算是外語，是我不懂的語言，我也能調整語感。我也確定了一點：語言是情感的表達，以此為基準，就可以克服對陌生語言的恐懼。消除對一竅不通的語言的恐懼，是我拍〈搖擺東京〉的最大收穫之一。

「話說回來，早上不是下了陣雨嗎？

那痕跡一定都被沖掉了。」

——《非常母親》／尹帝文看著發現受害者屍體的屋頂說道

李東振

雖然您的出道作《綁架門口狗》主要圍繞著教授任聘的社會結構性矛盾，但電影整體氛圍是輕鬆明亮的。不

奉俊昊

過，到了《殺人回憶》和《駭人怪物》，您的電影變得越來越晦暗，這次的《非常母親》與前作相比，更是沉重黯淡。下一部電影《末日列車》似乎也會是一部很陰鬱的電影呢。

因為處理的是反烏托邦的主題。《駭人怪物》感覺是我對之前作品殘餘下來的一些東西做一個總結。拍《非常母親》的時候，我很明確知道我想嘗試新事物。該說是一種想要改變的心情嗎？當然，我當然不是單憑這個意圖去完成這部作品。因為是我想嘗試的，所以我不後悔。因為那是我想要的，所以我不想停下來。接下來拍《末日列車》，我有可能會嘗試深入人類的深淵。如果說電影是一門藝術，我充分相信這個方向是可行的。一個人會拍什麼樣的電影，說明這個人是被某樣事物深深吸引住。我拍出來的電影都是我被某種事物吸引下的產物。即便如此，拍一部電影是多麼不容易的事，如果當成是一種義務，那麼我無論如何都完成不了。我想看做母親的走到那個地步，所以拍了《非常母親》；我想看漢江出現怪物，所以拍了《駭人怪物》。對此，我不後悔。至於我為什麼會有那種衝動，我得分析自己才會知道，目前為止我還沒得到答案。

「接下來我還會出現。」
——《非常母親》／晉久給尹帝文看他存在手機裡的影片，內容是他女友正在唱金鍾書的歌曲《美麗的拘束》

李東振

如果以後我回顧您的作品，我似乎會把《非常母親》當作一個節點，是有望打開奉俊昊世界第二篇章的作品。您覺得呢？

奉俊昊　　我拍《綁架門口狗》已經是十年前了。《非常母親》是我進入三十歲之後拍的第一部電影。這十年發生過很多事，有出自我本意的，也有不是出自我本意的。在這個過程裡，想透過《非常母親》有所改變，再更進一步發展，但這也不是我自己想就能做到的。

「不需要什麼目擊證人，也不用聽他胡說八道，只要他認罪就好了。

我要把朴賢奎那小子打到死。」

「你變真多。」

—— 《殺人回憶》／宋康昊制止原本理性調查卻在挫折中逐漸變暴戾的刑警金相慶

李東振　　比較新人時期的您和現在的您，您會覺得有哪裡不一樣嗎？

奉俊昊　　我性子變急了，也變得有點粗心。拍《駭人怪物》的時候，我感覺自己有點兒變了，所以現在打算來改。

準備《駭人怪物》和《非常母親》的時候很辛苦，我打算沉穩一點來籌備《末日列車》。雖然我的個性有點不一樣了，但我認為我拍的電影一如既往。我喜歡的風格和氛圍沒變，反而好像更強化了。

「你早該說了，抱歉。」

「可是，當刑警的怎麼這麼不會打架。」

「刑警這麼不會認人怎麼辦。」

—— 《殺人回憶》／宋康昊誤以為剛從首爾來的刑警金相慶是強姦犯，為自己亂揍金相慶而道歉，金相慶回嗆他

李東振

導演這個工作怎麼樣？有什麼是當導演的人不能不懂的事？

奉俊昊

導演必須有自己想要的畫面。我認為導演要堅持的就是這一點。為了完成那個畫面、將它投射到大銀幕，整個過程是一條辛苦的荊棘之路。選角、選景、拍攝等等，都是這樣。導演之所以能忍受這種痛苦的過程，是因為我有想拍的畫面。雖然年輕導演不應該這樣說，但其實我覺得那個過程很累人，全靠著「我一定要拍出這個畫面」的想法撐下來。

「什麼啊？這麼快就走了嗎？唉呦，怎麼辦，看來是討厭我們。」

—— 《非常母親》／元斌看見第一次來會面的律師離開後對金惠子說

李東振

到《殺人回憶》為止，幾乎沒有討厭您的觀眾。但是在《駭人怪物》獲得巨大的成功之後，出現了少數的黑

奉俊昊

粉[79]。該說這是成功的必然陰影嗎？當然，大多數觀眾都很喜歡您，但對於黑粉的存在，您是否會感覺到壓力呢？

導演只是透過電影和大眾相遇的人，透過作品暴露自己。我認為作品是我的官方人格主體。討厭我電影的人會罵得很難聽，相反地，喜歡我電影的人就會喜歡我。我是連那種常見的網路個人主頁都沒有的人，只想透過作品與人見面。我不想把自己當成一個公眾人物，也不想以名人自居。

「也就是說，除了腳印什麼都沒找到，是吧？」

——《殺人回憶》／刑警班長宋在浩聽了金相慶的報告後說

李東振

我認為，隨著歲月流逝，創作者身後留下的就是一長串的腳印。您想在遙遠的未來留下什麼樣的腳印？希望往後得到什麼樣的評價呢？

奉俊昊

「那個人的電影很獨樹一幟。」這樣的評價就夠我滿足了。這難道不是藝術家的最終追求嗎？「非那個人不可」。這是在這個大量複製的時代，藝術家唯一能享受的榮譽。「那個人的電影很獨樹一幟」，「如果那個人死了，恐怕再也看不到那種電影了」。能留下這種腳印就太好了。

對談：二〇〇七年三月

整理：二〇〇九年六月

奉俊昊，上層與下層的背後
從《寄生上流》到《綁架門口狗》，20 年與創造奉式風格的每個瞬間
이동진이 말하는 봉준호의 세계：「기생충」부터 「플란다스의 개」까지 봉준호의 모든 순간

作　　　者	李東振（이동진）	
譯　　　者	黃菀婷、楊筑鈞	
封 面 插 畫	Andrew Bannister	
封 面 設 計	石頁一七	
內 頁 排 版	高巧怡	
行 銷 企 畫	林瑀、陳慧敏	
行 銷 統 籌	駱漢琦	
業 務 發 行	邱紹溢	
責 任 編 輯	林淑雅	
總 編 輯	李亞南	
出　　　版	漫遊者文化事業股份有限公司	
地　　　址	台北市松山區復興北路331號4樓	
電　　　話	(02) 2715-2022	
傳　　　真	(02) 2715-2021	
服 務 信 箱	service@azothbooks.com	
網 路 書 店	www.azothbooks.com	
臉　　　書	www.facebook.com/azothbooks.read	
營 運 統 籌	大雁文化事業股份有限公司	
地　　　址	台北市松山區復興北路333號11樓之4	
劃 撥 帳 號	50022001	
戶　　　名	漫遊者文化事業股份有限公司	
初 版 一 刷	2021年7月	
定　　　價	台幣480元	

ISBN　978-986-489-479-6
版權所有·翻印必究（Printed in Taiwan）
本書如有缺頁、破損、裝訂錯誤，請寄回本公司更換。

國家圖書館出版品預行編目 (CIP) 資料

奉俊昊，上層與下層的背後：從<< 寄生上流>> 到<< 綁
架門口狗>>,20 年與創造奉式風格的每個瞬間/ 李東振
著；黃菀婷, 楊筑鈞譯. -- 初版. -- 臺北市：漫遊者文化
事業股份有限公司, 2021.07
312 面；17x23 公分
譯自：이동진이 말하는 봉준호의 세계：「기생충」부
터 「플란다스의 개」까지 봉준호의 모든 순간
ISBN 978-986-489-479-6(平裝)
1. 奉俊昊 2. 電影導演 3. 訪談 4. 影評
987.09932　　　　　　　　　　　　　　110007641

漫遊，一種新的路上觀察學
www.azothbooks.com
漫遊者 　f　漫遊者文化

大人的素養課，通往自由學習之路
www.ontheroad.today
遍路文化
on
the road 　f　遍路文化·線上課程